KB082434

MUSEUM-BASED ART THERAPY

A Collaborative Effort with Access, Education and Public Programs

일러두기

• 외래어 표기는 국립국어원 외래어표기법을 따랐으나 관례로 굳어진 것은 존중했다.
• 인명·단체명을 비롯한 고유명사의 원어는 「찾아보기」에 밝히고 약어는 본문 최초 등장 시에 병기했다.
• 개별 논문이나 기사는 「 」, 단행본과 잡지는 『 』, 미술 작품 및 영화는 〈 〉, 전시는 《 》로 묶었다.

뮤지엄 미술치료
MUSEUM-BASED ART THERAPY

2023년 7월 21일 초판 발행 · 2024년 6월 10일 2쇄 발행 · **엮은이** 미트라 레이하니 가딤, 로렌 도허티
지은이 캐롤린 브라운 트리던, 애슐리 하트만, 페이지 셰인버그, 캐시 덤라오, 미트라 레이하니 가딤,
미셸 로페즈 토레스, 비다 사바기, 사라 푸스티, 앨리스 가필드, 레이첼 십스, 스티븐 레가리, 클로에 헤이워드,
마리 클라팟, 로렌 도허티 · **옮긴이** 주하나 · **펴낸이** 안미르, 안마노, 오진경 · **편집** 김한아 · **디자인** 박현선
영업 이선화 · **커뮤니케이션** 김세영 · **제작** 세걸음 · **글꼴** AG 최정호체, AG 최정호민부리, Soleil

안그라픽스
주소 10881 경기도 파주시 회동길 125-15 · **전화** 031.955.7755 · **팩스** 031.955.7744
이메일 agbook@ag.co.kr · **웹사이트** www.agbook.co.kr · **등록번호** 제2-236(1975.7.7)

Museum-based Art Therapy
Edited by Mitra Reyhani Ghadim and Lauren Daugherty
Copyright © 2022 Taylor & Francis
All Rights Reserved.
First published 2022 by Routledge
Authorised translation from the English language edition published by Routledge,
a member of the Taylor & Francis Group LLC. This Korean edition was published
by Ahn Graphics in 2022 under licence from Routledge.

ISBN 979.11.6823.214.3 (93600)

뮤지엄 미술치료

미술관과 박물관이 품은 치유의 힘

미트라 레이하니 가딤 & 로렌 도허티 엮음
주하나 옮김

MUSEUM
BASED
ART THERAPY

안그라픽스

오늘날 미술치료 실천의 수많은 혁신 사례를 담은『뮤지엄 미술치료』
는 지난 수십 년간 진보해 온 문화 기관의 역할과 세계 여러 지역에서
참여 예술 프로젝트 기획과 교육, 접근성 및 지역사회 프로그램을 확
장하며 초청 기관으로 자리매김한 뮤지엄에 관해 설명합니다. 심미
적 경험 측면에서 보면 뮤지엄이란 공간은 환경을 품었고, 그 안에 담
긴 사물은 투사projection와 의미 만들기meaning-making가 가능하기에,
완벽에 가까운 놀이터라고 볼 수 있습니다. 따라서 뮤지엄의 장소와
콘텐츠가 가진 은유적 활용 가능성에 제한이 없는 셈입니다.

　　이 책은 미술치료의 예술적 기반을 다루면서, 점차 변화하는 전
세계 의료의 역할과도 결을 같이 합니다. 최근 환자의 건강 증진을 위
해 여러 나라의 보건복지 전문가들이 환자를 지역사회 내 비임상적
서비스와 연계하는 사회적 처방social prescribing에 관한 시범적 연구와
확립된 정책도 다룹니다. 그러면서 다양한 지역사회를 구성하는 사
회적 조형물로서 사람들이 예술 작품을 감상하고 제작하는 경험의
중요성을 강조합니다.

　　뮤지엄 미술치료Museum-Based Art Therapy, MBAT 프로젝트는 미
국과 캐나다의 여러 박물관 및 미술관 전문가를 응집하고, 뮤지엄 관
람객과 전문가와 미술치료사의 지식과 경험을 나누며 여러 나라로
전파하기 위해 시작되었습니다. 그 덕분에 사회 복지와 행복을 위한
문화 기관의 예방적인 역할 수행을 신뢰하는 공동체에 의해, 또 공동
체를 위해 뮤지엄 공간과 사물들을 활용할 수 있었습니다. 저마다 풍

요롭고 독특한 문화를 보유한 전 세계 뮤지엄과 전시장은 그들의 유물과 환경을 지역사회 구성원에게 제공하면서 시각 표현 예술을 통해 창의적으로 의미 만들기를 하며 자기를 실현하도록 촉진합니다.

이런 노력에도 불구하고 여전히 많은 나라에서 건강과 행복에 긍정적 영향을 주는 확장된 힘을 발휘하는 뮤지엄을 보기 힘듭니다. 그렇기에 한국에 있는 독자들이 이 책에 접근하기 쉽도록 아이디어를 제안하고 번역을 위해 애써준 나의 동료, 주하나에게 감사를 표합니다. 우리는 2011년 뉴욕에서 뮤지엄 미술치료 프로그램을 수행할 때 함께했고, 전문적 정보를 공유하면서 여전히 좋은 관계를 유지하고 있습니다. 한국의 몇몇 뮤지엄이 사람의 치유와 성장을 돕는 장소로서의 비전이 있다는 걸 전해 들었을 때 매우 흥미로웠습니다. 이제 이 책의 내용에 한국의 독자들이 한 걸음 더 가까이할 수 있다는 사실에 기쁜 마음을 금할 길이 없습니다. 바라건대 뮤지엄 환경 및 소장품이 프로그램 참여자와 관람객의 건강한 삶을 지원할 수 있음을, 그 잠재성을 알아보는 다양한 독자에게 이 한국어 번역서가 부디 좋은 자원이 되길 희망합니다.

미트라 레이하니 가딤
2023년 뉴욕 리빙뮤지엄에서

옮긴이의 말

2011년 뉴욕 퀸스박물관에서 이 책의 편저자인 미트라와 처음 만났을 때가 기억납니다. 당시 우리는 교육팀 아트액세스ArtAccess 소속 미술치료사로서 다양한 프로그램을 개발하고 실행했습니다. 참여 대상자의 긍정적 변화를 보며 지역사회에 속한 박물관과 미술관, 도서관과 같은 사회적 자원은 현대 사회에 필요한 치유 환경을 제공하고, 자발적으로 자원을 활용하도록 도우며, 공동체적 유대감과 고립을 감소시킨다는 것을 깨닫게 되었습니다. 이는 결국 사회 변화를 가져와 개인에서 집단으로, 지역사회로 영향을 미치는 것입니다.

오늘날 미술관이나 갤러리, 박물관 같은 예술 문화 교육 기관이 대중에게 접근성 향상 및 치유 프로그램을 마련하는 경향은 책을 통해 알 수 있듯 세계적인 추세입니다. 그리고 미술관 및 박물관이 치료적 환경을 마련하려면 그간 소외되거나 함께할 수 없던 대상을 통합해 모두를 위한 프로그램을 제공하는 체계를 갖춰야 합니다. 또한 뮤지엄 내외 다양한 분야의 전문가가 서로 협력하는 구조를 통해 이런 체계를 수행할 수 있을 때, 뮤지엄은 비로소 사회 통합을 위한 목표에 도달할 수 있을 것입니다. 이 책은 바로 이런 협업을 통한 실천 방법과 체계적인 뮤지엄 환경 조성을 강조합니다.

2022년 세계보건기구WHO는 「사회적 처방 수행을 위한 안내서A Toolkit of implementation of social prescribing」를 웹사이트에 공유해 '사회적 처방'에서 환자와 지역사회를 연결하는 매개자의 역량을 강조하고 그들의 활동 방법을 적극 안내했습니다. 캐나다 몬트리올미

술관의 2018년도 시범 사업인 뮤지엄 처방 사례는 지역사회 의료 협회와 협조해 미술관에서 진행하는 프로그램에 환자들이 참여했고, 일반적인 약물 처방 대신 예술적 처방으로 증상 완화와 치유적 효과를 꾀했습니다. 영국은 만성적 질병을 가진 자가 병원에 의존하는 경향을 막고 자기 주도적으로 사회적 자원을 활용하도록 돕는 사회적 처방 정책을 실행하며 공공의 지역사회 도서관, 박물관, 미술관을 연결하는 정책과 지원을 아끼지 않습니다. 이런 추세를 감안하면 전 세계적으로 박물관이나 미술관 같은 공공 기관은 단순히 예술이나 문화를 소개하고 교육하는 장소가 아니라, 사회 변화를 이끄는 치료 환경으로 확장해야만 합니다.

우리 사회는 지난 몇 년간 자연재해나 재난, 자원 수급 불균형, 팬데믹 발생 같은 어려움을 겪었습니다. 사람들이 어려움을 눈에 보이는 상처처럼 바로 발견한다면, 건강 회복을 위해 치료적 지원을 받고자 노력할 겁니다. 하지만 불명확하고 불안한 감염병의 확산 이후, 우리가 살아가는 사회에 존재할지 모르는 집단적 트라우마나 심리사회적인psychosocial 스트레스는 과연 어떻게 발견해서 다루고 치료할 수 있을까요? 건강한 사회를 만드는 일에 동시대 공공 문화 예술 기관이 동참할 수 있는 방향은 이 책에서 강조하는 뮤지엄 미술치료 프로그램의 다양한 모델을 통해 증명되었습니다. 게다가 뮤지엄 미술치료는 절대 특정 계층이나 대상, 또는 국한된 장소나 영역에서 활용되는 접근 방법이 아니며, 우리 모두를 포용하기 위한 사회적 도구이

자 문화 예술 공공 기관들이 알아두어야 할 인간 중심 접근 방법으로 건강한 공동체를 디자인하는 사회적 서비스 제공 방식입니다.

미술관과 박물관의 학예사나 관계자, 미술치료사부터 수련생 및 전공자, 공중 보건 및 의료 복지 관련 종사자, 공공 기관 관계자와 일반인까지 다양한 독자층이 원문의 뜻을 이해하기 쉽도록, 우리나라 실정에 맞게 전달하고자 했습니다. 미국과 한국의 문화적 차이에 따라 추가 설명이 필요한 내용은 별도로 역주를 달고, 미술치료 프로그램명과 전시, 작품 제목은 원어와 병기해 독자들이 직접 추가 정보를 찾기 쉽도록 했습니다.

비대면 만남을 마련해 한국의 독자들에게 바라는 내용을 전하고, 한국어판 출간 즈음해 축하 서신을 보내준 동료 미트라에게 고마움을 전합니다. 저는 국립현대미술관에서의 소중한 만남과 공익을 위한 포용적 환경 덕분에 뮤지엄 미술치료를 반영한 장애인, 고령자, 가족 대상의 신규 프로젝트를 시도해 볼 수 있었습니다. 그리고 전인적인 환자의 치료와 가족들의 건강한 삶을 위해 커뮤니티 기반 치료를 목표로 하는 어린이재활병원 덕분에 사회적 처방 개념의 비약물적 미술치료를 실천하며 연구할 수 있었습니다. 모두 고마운 마음을 전합니다. 마지막으로 국내 독자들이 뮤지엄 미술치료 프로그램을 이해하고 다양한 사례를 참고할 수 있도록 이 책의 출간을 도와준 안그라픽스 출판사 관계자께도 깊은 감사를 드립니다.

들어가는 말
미트라 레이하니 가딤 & 로렌 도허티

요즘 지역사회 안녕과 건강 증진을 위해 뮤지엄 소장품 활용 방법을 향한 관심이 점차 증가한다. 일부 뮤지엄은 심리학적 이론과 미술 매체 활용에 관한 수련을 받고 시각예술에 깊은 이해와 지식을 겸비한 미술치료사를 직접 고용해 관람객들의 건강 증진을 위한 미술치료 프로그램을 제공한다. 또 다른 곳은 복지 관련 프로그램 개발을 정규직 교육학예사에게 일임하기도 했다. 이 책은 시각예술이 가진 치유적인 힘을 설명하고, 좀 더 구체적으로는 미국과 캐나다 뮤지엄에 근무하는 미술치료사와 교육학예사의 협업으로 탄생한 건강복지 프로젝트와 미술치료 프로그램 개발 사례를 다루며, 미술치료사에게 영향을 미치는 실질적인 어려움도 함께 설명한다.

　미술관과 박물관은 복지와 보건, 그리고 사회적 필요에 부합할 수 있는 넓은 스펙트럼을 지녔다. 예컨대 건강하게 나이 드는 것과 바람직한 교육, 스트레스 감소, 사회적 고립 및 고통의 경감(약 복용 감소와 직결되는), 정신 보건 증진, 기동성 높이기, 인지 자극, 사교성, 고용 같은 영역과 연계된다. 물론 10여 년간 일부 뮤지엄과 전시장에서 협력적인 미술치료 프로그램을 운영해 왔지만, 그 업무에 관한 서적은 찾기 힘들다. 그러므로 우리의 목표는 다양한 뮤지엄에서 건강 증진 및 치료 중심 프로그램을 구축하고자 노력했던 여러 담당자의 업무를 각 장에 모아 한데 엮어내는 것이다.

　미술치료와 사회 복지 프로그램을 각 기관에 맞게 수행하기 위해서는 여러 학문 분야가 모인 협력적 시도가 빈번하게 요구된다. 임

상 기관의 외래나 입원 환경, 또는 학교 중심으로 접근하는 기존의 전통적인 미술치료와 달리, 뮤지엄 미술치료는 학제 간 협동을 통해 운영된다. 일반적으로 교육 및 접근성, 공공 프로그램을 다루는 뮤지엄 내 부서들과 협력한다. 그러므로 교육적이고 치료적이며 사회적 실천으로 접근성을 높이는 중재 방법은 뮤지엄에서 활동하는 미술치료사의 업무를 더욱 풍요롭게 만든다. 다양한 수련 방식을 통해 지식과 개념을 익히면서 서로 연계성을 찾을 수 있기 때문이다. 미술치료는 권력 집약적인 수행 방식이 아니다. 오히려 뮤지엄 안에서 권력 구조나 조직 전체를 연결하는 방식으로 발산적 성장을 지향하고, 이런 성장을 외부 협력 기관들과 함께 이룩하는 데 의미를 둔다.

뮤지엄 내 미술치료사들은 다양성과 공정성, 포용성, 접근성 향상을 위해 기관마다 미술치료사와 교육학예사, 리더의 경계를 넘나드는 역할을 수행하는 경우가 많다. 뮤지엄 미술치료사의 역할이 무엇이든, 공통적으로 가장 중요한 것은 미술치료에 열정을 갖고 치료 과업에서 뮤지엄의 잠재성을 알아차리는 것이다.

1부는 박물관 및 미술관, 즉 뮤지엄에서 이뤄지는 미술치료 업무를 소개한다. 1장은 캐롤린 브라운 트리던이 뮤지엄의 역사를 소개하며 뮤지엄이 치료를 받아들였던 초기 과정을 설명한다. 이를 통해 현재의 뮤지엄 기반 치료 과업을 위한 응용 방법을 탐구하고, 사람들의 치료 회복에 뮤지엄이 얼마나 유용한 역할을 하는지 통찰력을 준다. 2장에서는 애슐리 하트만이 현재 진행 중인 대상별 뮤지엄 미술

치료 프로그램을 깊이 관찰하고 분류한다.

 2부는 미국 내 뮤지엄에서 커뮤니티 협력 관계 프로그램을 진행하는 일련의 사례를 다룬다. 3장은 페이지 셰인버그와 캐시 덤라오가 멤피스브룩스미술관에서 범죄소년 보호기관과 함께한 협력 관계를 설명하고, 시간이 지날수록 그 관계가 어떻게 발전해 왔는지 논의한다. 4장에서 미트라 레이하니 가딤은 퀸스박물관에서 진행된 사례를 중심으로 뮤지엄 미술치료 프로그램 협력이 가진 특징에 관해 소개한다. 5장은 미셸 로페즈 토레스와 미트라가 퀸스박물관의 자폐를 가진 대상을 위한 두 나라 프로그램 사례를 다룬다. 6장에서는 비다 사바기가 퀸스박물관의 아트액세스 프로그램과 협력해 자폐 스펙트럼을 가진 고등학생을 위한 맞춤형 인턴십을 제공한 코프NYC의 방법을 소개한다. 7장은 사라 푸스티가 뉴욕 어린이미술관 '예술로 다함께' 프로그램을 평가하며 프로그램의 구조, 이론적인 방법, 최선의 실천 방향을 소개하고, 사회 정의 관점에서 프로그램을 조망한다. 8장은 앨리스 가필드가 보스턴미술관의 '예술적 치유' 프로그램과 보스턴 어린이병원이 맺은 파트너십의 발전 상황을 중점적으로 조명한다.

 3부는 앞선 박물관 및 미술관의 미술 제작 공간과 스튜디오를 살펴보고, 어떻게 이런 공간이 치유 과정을 도울 수 있는지 설명한다. 9장은 레이첼 십스가 샌프란시스코 공예디자인박물관의 '아트제작소'를 연구하며 사회적 교류가 일어나고 치료적인 공간이 될 수 있는 박물관 경험을 다룬다. 10장에서 스티븐 레가리는 몬트리올미술관의

'아트하이브'를 공공의 요구와 목소리가 강화된 미술 제작 참여 환경으로 소개한다.

4부에서는 동시대 사회 정의를 위해 고군분투하는 뮤지엄을 보여주며 이런 곳에서 나타나는 차별적인 경험을 다루고, 모든 사람을 환대하는 기관으로 접근성을 높이고 역량을 향상할 방법을 연구한다. 11장은 클로에 헤이워드가 흑인 여성의 살아 있는 경험을 바탕으로 뮤지엄의 미술교육, 미술치료, 치료적 환경에서 미술치료사로서 억압과 차별에 반대하며 실천하는 자기 경험을 다룬다. 12장에서는 마리 클라팟이 장애와 접근성을 고려한 뮤지엄 교육이 미술치료의 경계를 벗어나 치유와 건강을 위한 목표를 가질 방법에 관한 견해를 전한다.

마지막 5부는 뮤지엄 소장품을 치료적으로 활용할 수 있는 실질적인 도구와 접근 방식을 독자들에게 제공한다. 13장에서 로렌 도허티는 개인이 대상과 의미 맺는 방법을 다루고, 그룹 및 개별 미술치료 회기session에서 사용할 뮤지엄 작품을 선택하는 과정에 관해 논의한다. 14장은 이 책의 두 엮은이가 뮤지엄 작품을 활용해 이야기 촉진과 탐색을 돕고 치유 과정을 돕는 전략을 사례와 함께 소개한다.

1부

뮤지엄 미술치료

뮤지엄의 치료 회복 능력

캐롤린 브라운 트리던

들어가며

최근 학문 간 경계를 넘어 치료 자원으로 미술관 및 박물관을 활용하는 사례가 부쩍 늘었다. 초기 연구 중 뮤지엄의 다중적 접근이 관람객에게 미치는 긍정적 효과를 다룬 연구들은 뮤지엄을 치료 자원으로 활용할 가능성을 우리에게 일깨워주었다. 이번 장에서는 뮤지엄 역사를 빠르게 정리한 뒤, 치료 접근을 도입했던 초기 뮤지엄 사례와 기본적인 치료 접근 방법을 다루며 오늘날 다양한 대상으로 뮤지엄의 접근 방향을 탐색한다. 이 책을 읽는 여러분이 뮤지엄의 치료 회복 기능을 수행하는 데 통찰을 갖길 바란다.

역사적 배경

17세기경 개인 소장품이 지역사회 일부 계층에게 공개되기 시작하며 근대 뮤지엄 개념이 탄생했다. 당시 소장 작품은 소유자의 사회적 지위 수준을 나타내는 것으로 여겼고, 더 값지고 방대한 작품을 소장할수록 더욱 특권을 가진 것으로 인식되었다. 18세기 들어 작품을 보존하고 대중적인 전시를 선보이게 되면서, 비로소 뮤지엄은 공공을 위한 교육 기관으로 부상했다. 전통적으로 작품의 보존 처리, 문서화, 연구 및 교육을 담당하던 뮤지엄이 점차 주요 공공 기관으로의 인식 전환과 확장이 이뤄진 것은 19세기 때로, 애호가와 후원인에게 문화적 함양을 심어주는 역할로 확대되었다.

　　박물관 및 미술관의 초기 교육 기회는 특별전이나 강좌, 프로그램, 아웃리치[1]를 통해 대중에게 제공되었다. 작품 옆에는 상세한 설명을 적은 라벨을 달아 관람객의 경험을 향상시키고자 했다. 뮤지엄의 서비스가 확대된 건 국민 개인의 복지가 정부 기관의 책임이라는 인식이 높아졌기 때문이다. 뮤지엄은 다양한 계층의 접근성을 향상하

고 교육 참여를 도모해, 전반적인 복지를 높이고 현대화의 이점을 긍정적으로 인식하도록 만드는 방법으로 여겨졌다. 이런 변화를 토대로 2010년 로이스 H. 실버만이 언제나 뮤지엄은 '사회 복지 수행 기관 institutions of social service'이었다고 언급한 것이다.

사회 복지 기관의 임무는 미술관 및 박물관의 주요 공인 단체인 미국뮤지엄협의회AAM의 강령에 잘 드러나 있다. 이 조직의 최신 전략 계획을 살펴보면, "뮤지엄은 배움과 영감을 주며, 마음과 영혼을 풍요롭게 하고, 다채로운 삶을 영위하는 건강한 사회를 배양하는 장소"임을 전달한다. 1906년 협의회가 출범한 이래, 전국 미술관 및 박물관 등의 기관에 광범위한 지원을 아끼지 않았다.

이와 유사한 국제뮤지엄이사회ICOM는 자연 및 문화유산을 보호하기 위해 1964년 출범한 기구로, 뮤지엄 설립 목적이 '사회 서비스 service of society'를 위한 노력에 있다고 밝혔다. 이 기구는 세계의 발전 방향과 더불어 뮤지엄의 자원과 지식을 발굴하는 방향성도 공공을 위한 임무로 확장된다고 말한다. 여기에는 서로 다른 문화간 담론을 발생시키면서 문화적 혜택을 받을 협력 프로그램을 기획하고, 지역 사회 소외 계층이 경험으로 배우는 기회를 마련하는 일도 포함된다.

뮤지엄의 주요 기능

미술관 및 박물관이 성공적으로 과업을 달성하기 위해서는 작품의 보존이나 전시를 수행하는 기존의 역할에서 더욱 진보한 방향성을 고려해야만 한다. 더불어 일반적인 방문객 개념에서 더 다양한 배경과 문화를 아우르는 다층적인 사회경제 계층 수준으로 방문객의 범주를 확장할 필요가 있다. 그렇게 되면 뮤지엄은 사람들의 치유를 촉진하고, 희망을 불러일으키며, 삶에 영감을 줄 수 있기에 더 나은 세상

을 위한 임무를 수행할 수 있다. 이를 실천하려면 개개인의 복지에 관심을 두고 가족 및 주변 사회와 협력하는 동반자가 되어야 한다. 지역사회의 근간은 개인에서 출발하고, 거시적으로 보면 이들은 결과적으로 국가를 지탱하는 주체이기 때문이다.

뮤지엄 공간으로 들어서면 이 환경과 관람객(들) 사이에 의미 있는 관계 맺기가 펼쳐진다. 과거 인생에서 경험한 것과 현재 뮤지엄에서 마주하는 것이 서로 얽히고 상호작용하는 관계 속에서 개인적으로 의미를 부여하게 되는 것이다. 이때, 그 환경이 방문자의 관심사와 잘 맞으면서도 그들의 적극적 참여를 독려할 수 있다면 의미 있는 상호 교류를 만들어낼 수 있다. 그렇게 이 공간이 연계되려면 관람객에게 친숙하거나, 도피처가 되거나, 감성을 자극하거나, 특별하다 느끼거나, 이전 경험이 떠오를 때 가능하다. 다시 말해, 뮤지엄 환경은 개인적인 의미 만들기가 실현될 수 있는 장소인 것이다.

역사적인 유산을 지역사회에 알리고 교육 기회를 마련하는 것 이외에도 뮤지엄은 치료 프로그램과 연계한 전시를 전략적으로 활용한다면 더욱 다채로운 역할 수행을 할 수 있다. 현재 수행하는 영역을 재점검하고 참여를 확대하는 방향으로 변화하도록 적극적으로 시도해야 한다. 2012년 핀 실버만 및 공동 연구자들은 애호가들의 적극적 참여와 결속을 막는 방해 요소를 탐구했다. 그리고 방해 요소와 직결되는 뮤지엄의 중요한 영역을 다음 세 가지로 구분했다. 바로 (1) 적절한 환경조성, (2) 혁신 프로그램 도입, (3) 직원들의 연수 기회다. 이 항목들을 잘 활용한다면, 다양한 사람들을 위해 포용적 환경을 조성하는 열린 뮤지엄으로써 지역사회 참여를 높일 수 있다.

2018년 젬마 맨지오니는 뮤지엄이 치료 환경 제공에 협력 관계

1 역주: outreach. 외부 지역사회 방문 프로그램. 지역주민을 향한 적극적인 봉사활동을 넘어
 '(손을) 뻗다, 내밀다'라는 의미를 내포한다.

를 맺고 촉진자 역할을 수행하는 것은 새로운 혁신이 아니라 진화적 측면으로 바라봐야 한다고 했다. 수 세기 동안 사람들은 뮤지엄과 야외 정원을 일상 스트레스에서 벗어날 장소로 여기며 위로받고 활력을 되찾기 위해 방문했다. 현대 사회를 살며 지속해서 정신 에너지를 사용하면 1993년 스티븐 캐플란 및 공동 연구자들이 언급한 주의 집중 피로directed attention fatigue, DAF 상태를 초래할 수 있다. 이런 상태가 되면 합리적 판단은 감소하고, 이로 인한 짜증, 조바심, 주의산만, 위험 상황 같은 부정적 영향은 늘어난다. 오늘날 이런 상태를 극복하기 위해 건강 회복력을 갖춘 환경과의 접촉이 필요하다.

캐플란에 따르면 회복력 있는 환경은 다음 네 가지 요소를 갖추었다. 첫째, 거리감being away. 일상생활 환경에서 멀리 떨어진 장소로 물리적인 전환이 필요하다. 둘째, 규모감extent. 물리적인 장소에서 몰입flow 상태로 시공간의 확장을 경험해야 한다. 셋째, 매혹감fascination. 사람의 흥미와 관심이 있어야만 의미 있는 참여가 가능하다. 끝으로, 적합성compatibility. 뜻밖의 대상과 조우하는 경험은 관람객들의 목적과도 잘 맞아야 한다. 이 네 가지 특성을 갖출수록 회복 가능성이 크게 증가한다. 뮤지엄은 위의 네 가지 요소를 모두 충족시킬 수 있다. 예술품이나 인공 유물에 담긴 흥미로운 이야기와 참여형 전시는 관람객의 개인적인 의미 만들기를 촉진하며, 결국 깊은 관계 맺기와 회복 과정을 돕는다.

1989년 초기 로이스 H. 실버만의 연구는 뮤지엄 방문 가족의 치료개입 접근에 관한 것이고, 이후 2010년 사회 복지 분야에서 중추적인 뮤지엄 역할 탐구를 지속했다. 그 결과, 차별화된 뮤지엄의 치료 목표를 다음과 같이 여덟 가지로 분류했다.

1. 상호교류 경험과 사회적 관계 형성
2. 의미 만들기를 위한 소통
3. 의미 있는 대상
4. 인간적인 필요성
5. 성과와 변화
6. 관계 편익과 사회적 자본
7. 사회 변화
8. 문화 변화

앙드레 살롬은 2011년과 2015년 연구에서 예술적인 다양성, 건축적 경계, 인공 유물 및 예술적 심상art imagery에 담긴 본성, 사람 간 교류, 풍경의 변화를 뮤지엄 방문으로 얻을 수 있는 혜택이라고 설명했다. 그리고 치료로 연계할 수 있는 뮤지엄의 역할을 다음 네 가지로 꼽았다. 첫째, 공동 리더로서 뮤지엄이다. 주변 관계 속에서 목표 달성을 위해 끊임없이 노력한다. 둘째, 집단으로서 뮤지엄이다. 예술 작품 및 인공 유물에 대한 지식 집단이다. 셋째, 뮤지엄 그 자체다. 전체적인 조직의 형태를 대표한다. 넷째, 환경으로서 뮤지엄이다. 시간과 장소, 대상 간의 상호 관계적 장소의 역할을 포함한다.

미술관 및 박물관을 방문하는 동안 방문자들은 가족 구성원이나 직원, 타 관람객과 교류하고 큰 범주로 보면 사회 영역 측면에서 다양한 수준의 상호 교류를 경험한다. 뮤지엄에 참여하고 배움의 경험으로 고립된 상태에선 결코 일어날 수 없는 사교적인 과정을 습득하게 된다. 이렇게 평범한 일상을 깨는 지적 자극이 늘어나면, 개인의 지평을 넓히고 자존감과 자신감을 느끼면서 창의적인 발상의 향상을 가져온다. 건강한 삶을 추구하는 일은 결국 사람들이 사회적으로 고립되는 것을 막는 직접적인 혜택을 준다. 평화롭고 차분한 뮤지엄 환

경에서 사람들은 마음과 정신의 회복을 도모할 수 있다. 그리고 뮤지엄은 개인적으로나 가족 구성원 간에, 또는 서로 다른 문화 간에 정체성 형성과 친밀한 관계를 도우며, 사회 유대감 형성을 촉진한다.

치료의 긍정적인 결과를 뮤지엄이 깨닫게 되고 이를 적극적으로 수용하면서 학문적 경계를 넘나들었다. 의료 기관이 아닌 뮤지엄은 사람들의 건강을 위한 정상화normalcy 감각을 촉진한다. 그리고 지역사회 자원이 되는 기관으로서 공동체의 전반적 심리 건강 증진을 목표로 한다. 그 목표에 도달하려면 뮤지엄은 관람객에게 흥미로워야 하고, 살아 있는 경험으로 남아서 지속적인 관심을 불러일으키도록 노력해야 한다. 인간 공통의 경험을 담은 예술적인 심상과 인공 유물을 눈앞에서 마주한 사람들은 저마다 연계되는 경험을 갖게 되며, 고립이나 분리되는 느낌은 줄어든다. 게다가 소규모 집단으로 개인적인 감상을 함께 나누는 경우에는 사회적으로도 단절은 줄어들고 참여 기회는 향상된다. 이처럼 적극적으로 뮤지엄을 경험하는 대부분의 방문객이나 참여자의 정서와 심리 상태에 긍정적인 변화가 오고, 전반적인 신체 건강에 영향을 받는다.

치료 환경으로써 박물관 및 미술관은 많은 고유한 혜택을 불러왔다. 뮤지엄은 사람들이 통상적으로 이해하던 미술과 역사, 문화 개념에 도전했고, 이 인식 전환 과정을 통해 사람들의 통찰과 자기인식self-awareness 향상을 도왔다. 방문자 경험에 필요한 최적의 여건을 제공하기 위해서는 뮤지엄 경험을 바탕으로 만들어내는 의미, 즉 일상적 의미와 특별한 의미를 파악해야 한다. 뮤지엄 소속 전문가, 타 분야 전문가, 그리고 관람객들과 향상된 의사소통을 통해 사회 변화 주체가 되어 뮤지엄의 역할은 진화를 거듭해간다.

초기 뮤지엄의 치료 회복 개념 도입

2019년 미트라 레이하니 데카메와 레이첼 십스의 연구에 따르면, 1980년대 초 뉴욕 퀸스박물관의 교육팀은 전맹 또는 저시력 사람들의 미술관 참여를 돕는 프로젝트 '만져보세요Please Touch'를 최초로 개발했다. 이는 훗날 뮤지엄의 접근성 향상을 돕는 아트액세스팀의 전신이되었고, 일상생활에 정신적 어려움을 가진 대상도 참여할 수 있도록 프로그램을 확대했다. 프로그램 규모가 크게 성장해갈 무렵에 미술교육과 미술치료 전공 학생의 실습을 시작했다. 이들은 미술관 및 박물관에서 의미 있는 참여를 위해 참여자의 요구를 파악하고 그 요구를 프로그램에 반영하는 것의 중요성을 이미 이해했다. 덕분에 뮤지엄 프로그램은 점차 양로원, 어린이 병원, 학교, 정신 건강센터와 함께하며 영역을 넓혔고, 제한적 환경에서 사회 범주 안으로 참여자를 포용하기 위한 장애인 직업훈련 프로그램도 개발하게 되었다.

로이스 H. 실버만과 레이 윌리엄스는 일찍이 뮤지엄의 잠재력을 연구하고 알린 두 학자다. 우선 실버만은 1989년 연구에서 뮤지엄과 가족치료 관계의 가능성을 탐색했다. 그는 뮤지엄 방문 시 가족의참여는 의사 결정을 통해 사회적 상호 작용과 의사소통을 촉진하는데 도움이 되며, 이 과정에서 갈등을 반드시 다뤄야 한다고 언급했다.또한 뮤지엄을 치료 도구로 활용하는 방법의 이론 체계를 발표해 이후 연구의 초석을 다졌다.

레이 윌리엄스는 1994년 개인적인 탐색 과정을 돕는 뮤지엄의역할을 고민했다. 그는 미술관 교육자로 근무하며 작품과 일상 경험을 연계해 소극적으로 교류하던 관람객의 참여를 이끌어줄 대안을연구했고, '아주 사적인 전시 감상Personal Highlights Tour'이라는 실험적인 프로그램을 기획했다. 프로그램 참여자는 한 가지 질문을 선택하고 질문과 관련된 미술관 내 작품을 탐색한다. 그리고 각자 선정한 작

품을 공유하며 각자 자기 생각을 설명하도록 구성했다. 도판1.1 '아주 사적인 전시 감상'에서 활용한 안내문prompt은 다음과 같다.

1. 이동하며 작품을 발견해 보세요.
 당신의 마음을 움직인 작품은 무엇인가요?
2. 이동하며 작품을 찾아보세요.
 당신의 삶에 관해 말하는 작품은 무엇인가요?
3. 당신을 부르는 듯한 작품을 발견해 보세요.
 작품에 물어보세요. "내 인생에 관해 말하려는 것이 뭐지?"
 그리고 반응을 잠시 기다려보세요.
4. 당신의 과거를 떠올리게 하는 작품을 찾아보세요.
 서로 연결되는 점에 관해 생각해 보세요.
5. 가장 마음에 드는 전시장과 작품을 찾아보세요.
 둘의 연관성은 무엇인가요?
6. 당신에게 정서적으로 다가오는 작품을 발견해 보세요.
 충분한 시간을 갖고 작품을 경험해 보세요. 신체적인 감각
 변화나 찰나의 생각, 또는 기억에 집중하면서요.
7. 당신에게 정서적으로 다가오는 작품을 발견해 보세요.
 충분히 여유를 갖고 작품을 경험해 보세요.
 어떤 느낌이 드는지 설명할 수 있나요?
8. 누구나 비슷하게 정서적 반응을 보일 것이라 짐작되는
 전시장과 작품을 찾아보세요. 그 작품을 선택한
 이유를 생각해 보세요.
9. 작품 안에 작가의 성격, 가치관, 감정이 느껴지는
 단서를 찾아보세요. 작품에서 단서들이
 어떻게 영향을 주고받나요?

또 다른 초기 프로그램은 소외 계층을 위한 뮤지엄 접근법을 다뤘다. 호주국립미술관은 만성질환을 앓는 사람을 대상으로 '건강을 위한 예술Arts for Health' 프로그램을 운영했다. 이와 유사하게 하와이 호놀룰루현대박물관[2]은 외상성 뇌 손상Traumatic Brain Injury(이하 TBI)으로 고통을 겪은 사람들을 위해 전시 투어와 감상을 반영한 작품을 제작하는 워크숍을 진행했다. 또 다른 예로, 맥마이클캐나다아트컬렉션은 미술치료와 교육을 통합해 자기실현과 사회 참여를 목표로 전시장 내 치료 프로그램을 개발했다. 이 프로그램은 후천성 면역 결핍 증후군HIV/AIDS을 가진 사람들과 방황하는 청년들이 참여했다.

뮤지엄 방문은 자존감, 자기 수용, 자기 성장, 사회 인식, 창의성 향상, 그리고 증상의 완화를 돕는다. 1998년 글로리아 J. 스타일스와 메리 조 메르메르웰리는 미술관 프로그램이 청소년 조기 임신부의 낮은 자존감에 미친 영향을 연구했다. 그리고 1996년 시몬 앨터무리는 미술관에 방문해 미술사를 배우며 작품 제작을 통해 내담자의 치료 효과 향상을 돕는 방식을 연구했다. 또 2004년 로스앤젤레스 톨레랑스박물관의 특별전 감독과 협업해 프리들 디커브랜다이스[3] 작품 연계 워크숍을 추진한 데브라 리네시는 미술애호가들에게 전시 감상과 직접 참여의 기회를 제공했다.

이런 초기 연구를 토대로, 뮤지엄이 얼마나 치료적 기능을 수행할 수 있는지 평가하기 위한 우리의 선행 연구에 플로리다주립대학교미술관과 동 대학원 석사 과정이 협업했다. 중증의 정서 행동 장애 Emotional and Behavioral Disorder(이하 EBD)를 가진 아동이 다니는 지역 내 학교와 협력 관계를 맺고, 현대 사회에서 가족의 정의가 진화하기에 이를 주제로 삼았다. 참여 학생들은 미술관 방문 전에 교과 과정으로 이미 미술관의 소장 작품들을 익혀 두었기에 '아주 사적인 전시 감상'에 잘 적응했다. 프로그램에서 표현된 모든 감상을 반영해 작품으

로 탄생했다. 그리고 프로그램의 마무리 시점에 학생들은 미술관에 전시하고 싶은 완성 작품을 직접 선택했다.

말수가 적은 편이지만 과정에 성실히 임했던 한 참여자는 윌리엄 웜슬리의 2001년 작품 〈자화상Self Portrait〉을 선택했고, 이를 반영해 자기 모습을 그렸다. 도판1.1 선택한 작품의 이미지에 대해 구성원과 대화를 나누면서 그는 자기 자화상에 입이 누락된 것을 알아차렸고, 연필을 요청해 입을 그려 넣은 뒤에야 비로소 완성된 듯한 표정을 지었다. 도판1.2 그는 미술관 프로그램에 참여하기 전에 비해 어쩌면 자기 목소리를 찾은 듯한 느낌이 들었을지도 모른다.

이런 사례들은 최근 전 세계적으로 뮤지엄과 전시장에서 진행하는 많은 프로그램의 바탕이 되었다. 이로써 우리는 관람객이 유물과 예술 작품을 마주하고 거기에 담긴 과거와 현재의 개념을 어떻게 연결하느냐에 따라 훌륭한 뮤지엄 방문 경험을 만들 수 있다는 사실을 알아냈다. 뮤지엄 교육학예사 및 직원, 그리고 심리적·생리적 보조가 필요한 참여자를 지원하는 사람들 간의 협력이 중요하다. 이런 협력 관계 덕분에 참여자들의 경험과 개인적인 삶을 연결하는 데 필요한 안전 장소가 마련될 수 있기 때문이다.

오늘날 뮤지엄의 치료 회복 접근

점차 미술관과 박물관을 '사회적 처방'으로 활용하는 사례가 늘어난다. 이 처방전에는 대인관계 참여, 신체적 활동, 자기 탐구, 창조성 마주하

2 역주: Contemporary Museum in Honolulu. 1988년 비영리 사립 미술관으로 시작해, 1927년에 개회한 호놀룰루예술아카데미Honolulu Academy of Arts와 통합하며 2012년 호놀룰루미술관으로 명칭을 변경했다.

3 역주: 예술가이자 교육자. 테레진Terezin 강제 수용소에서 수백 명의 어린이에게 미술을 가르치다가 아우슈비츠Auschwitz 강제 수용소에서 생을 마감했다.

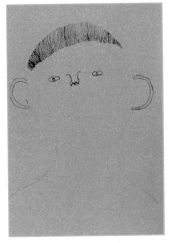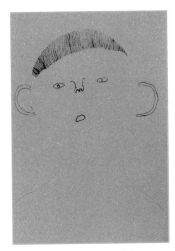

| 도판 1.1 | 입이 없는 최초의 자화상 | 도판 1.2 | 입을 그려 수정한 자화상

기가 포함되는데, 청소년 범죄로 인한 문제와 신체 질병의 치료 목적, 심리적 안정과 같은 필요로 처방을 권고하는 것이다. 현재 뮤지엄 처방 증가 추세는 지역사회 기반의 사회적 가치를 가진 자원으로 활용되는 데 다시금 불을 지폈다. 뮤지엄의 건강 증진 역할은 치매dementia 및 알츠하이머Alzheimer's disease, TBI, 외상 후 스트레스 장애Post Traumatic Stress Disorder(이하 PTSD) 등 많은 대상자를 위한 일에 10여 년이 넘도록 사회 복지 전문가들과 어깨를 나란히 해 왔다.

→ 알츠하이머와 치매

치매와 살아가는 사람들People Living With Dementia, PLWD 그룹은 뮤지엄에 방문해 사물objects을 다루고 경험하면서 여러 긍정적인 혜택을 받았다. 미술 작품을 보고 경험하며 이야기를 나누면서 사람들의 우울 증상은 줄어들었고, 삶의 질이 향상했으며, 언어 유창성을 포함한 인지 기능의 호전이 있었다. 호주국립미술관 방문을 관찰한 2019년

1장 · 뮤지엄의 치료 회복 능력

네이선 M. 드쿤하와 동료 연구자들의 연구에 따르면, 참여자들은 더 행복해 보였고 더 자주 웃었으며, 각 진행 회기 사이에도 참여가 늘어났다고 보고했다. 이와 유사한 결과는 2016년 루카스 리빙스턴과 동료 연구자들의 '예술하는 순간Art in the Moment' 프로그램에도 보호자와 참여자가 함께 참여해 동일하게 나타났다. 그 결과로 참여자의 고립감은 줄어들었고 치매가 있는 당사자와 보호자의 전반적 기분은 한결 나아졌으며, 사회적 시설인 뮤지엄에서 인격적으로 대우받는 느낌이 들었다고 보고했다. 게다가 의료 기관이 아닌 비임상적 외부 활동에 긍정적인 피드백을 받았다.

미셸 킨들리사이즈와 엠마 빅랜즈의 2015년 연구는 앞선 사례와는 달리 접근했다. 야외 환경을 갖춘 영국의 한 뮤지엄은 총 8주간 인지 장애(치매)를 가진 남성을 대상으로 그룹 프로그램을 진행했다. 이 프로그램에서 인지 장애에 중점을 두지 않고 그들이 가진 강점에 주목해, 참여자가 되도록 모든 회기에서 적극적인 활동을 펼치도록 장려했다. 프로그램은 하나의 작업을 몇 주 동안 이어가며 단계적으로 발전시켜 나가는 방향을 목표로 삼았다. 뮤지엄에서 제공하는 일반적인 재료를 사용했고, 서로 다른 수준의 기능을 보여도 모두 참여할 수 있도록 기획했다. 그 결과 직접적인 참여와 사회화 과정이 늘어나 참여 대상의 소속감이 늘었고 목적의식을 경험하는 이점이 있었다.

2014년 브룩 로젠블랫의 연구에는 워싱턴 DC에 위치한 필립스 컬렉션의 '창의적 나이 들기Creative Aging' 프로그램이 나온다. 노인과 요양 보호자로 이루어진 집단은 뮤지엄의 유물을 감상하며 이야기 나누고 반응형 작품 제작에 참여했다. 이 과정에서 대인관계가 증진되고, 참여자와 대상 사이에 유대감이 형성되었으며, 참여자의 목적의식과 성취감이 높아졌다. 2018년 린다 J. 톰슨 및 공동 연구자들은 사회적 고립으로 위기에 처했던 사람들을 대상으로 한 프로그램에서 유

사한 결과를 도출했다. 프로그램은 영국 런던과 켄트 지역의 여러 뮤지엄에서 총 10주간 진행되었다. 참가자는 학예사 및 다른 부서 직원과의 관계, 작품 다루기, 새로운 기술 및 지식 습득의 즐거움과 긍정적인 결과를 언급했다. 그러나 참가자 중 일부는 넓은 미술관 주변을 산책할 때 힘에 부쳐 부담스럽고, 제작 과정에서는 피곤함이 몰려왔다고도 표현했다.

일부 고령자들은 바뀐 환경에 적응하는 것이 부담스러울 수도 있다. 앙드레 살롬은 콜롬비아의 70세 미만 노인을 위한 지역 요양원과 협력해 그곳에 기거하는 어르신들이 미술관 방문 중심 프로젝트 참여를 통해 새로운 경험에 눈을 뜨는 데 긍정적인 도움을 주고자 했다. 프로그램은 콜롬비아 보고타의 산호르헤후작저택고고학박물관에서 진행되었다. 참여자에게는 역사적 유물을 감상할 기회가 마련되었고, 반복되던 일상생활에 변화가 일어났으며, 사회적 유대관계가 강화되었다. 방문 후 참여자들은 작품 만들기를 했는데, 대부분 이 과정이 유익했다며 제작물을 보관해달라고 요청했다.

→ 병원

병원에 입원한 환자들은 자율성 상실과 같은 여러 제약이 가해지는 상황을 자주 접하게 된다. 2011년 린다 J. 톰슨 및 공동 연구자들은 영국 런던 유니버시티칼리지병원에서 뮤지엄 복제 대상물을 환자들이 직접 만져보고 다루는 것이 영향을 미친다는 것을 확인했다. 병원 내 프로그램 참여자는 사물을 직접 선택할 수 있었고, 해당 사물을 자유롭게 탐색하며 이와 연계된 이야기를 함께 나눴다. 그 과정을 통해 참여자의 긍정적 정서, 행복감 및 삶의 질이 향상되었고, 부정적 감정의 감소가 나타났다. 이런 변화는 병원 내 다른 환자나 직원들과 긍정적인 관계 향상을 가져오는 결과를 보였다.

위와 같은 결과는 프랑스 루브르박물관을 병원으로 옮기는 2019년 장자크 몬수에즈 및 공동 연구자들의 '병원 속 루브르Le Louvre à L'Hôpital' 프로그램에서도 확인되었다. 사람들에게 잘 알려진 예술 작품을 복제해 식당이나 정원처럼 대중에게 열린 병원의 공공장소에 전시했다. 또 재활의학과, 중독 클리닉, 장기 노인 의료 센터, 완화 의료 병동 등 사전에 협의한 일부 구역의 입원 연장 환자의 경우, 병실에 걸어 두고 곁에 둘 작품을 선택할 수 있었다. 위에서 언급했듯 병동 내 환자들의 불안 및 우울감 수준이 증가하면 쉽게 취약해져서 건강에 영향을 미칠 수 있기 때문이다.

병원에 전시가 진행되는 동안, 전시 투어 참여를 권유받은 환자들은 작품에 개인적인 감상을 표현하면서 다양한 상호작용을 경험했다. 프로그램에 참여한 사람들은 전반적으로 만족했고 불안도 감소했다. 하지만 반대로 루브르박물관을 직접 다녀온 환자의 경우, 새로운 장소에 방문한 경험 때문에 불안감은 일부 증가했고 피곤함으로 인해 방문 프로그램의 전반적 만족도는 다소 낮았다. 이 프로그램의 긍정적 결과 덕분에, 병원에서는 박물관 직원이 없을 때도 '병원 속 루브르' 프로그램을 지속할 수 있도록 직원 교육을 실시했다.

→ 정신 건강

2017년 리 탈러와 동료 연구자들의 연구에서 캐나다 몬트리올미술관은 더글러스대학교연구소의 섭식 장애 프로그램과 협력해 참가자에게 보조 치료를 제공했다. 이들은 기본적인 치료 과정 외에 선택적으로 일주일에 한 번 미술관에 방문하는 치료 일정을 운영했다. 참여자들은 미술관 직원이 진행하는 작품 감상 투어, 미술치료사 및 다른 참여자와 이야기를 공유하면서 서로 영감을 얻었고, 이를 반영한 작품 제작 과정에 참여했다. 그 결과 즐겁게 참여한 분위기는 새로운 환경

에 적응하도록 도와주었고, 늘 반복적이던 사고에서 멀어지는 계기가 되었다는 긍정적 피드백을 받았다. 반영적 작품의 창작은 창의적 발상과 자기표현 향상을 도왔다. 참여자들은 창작 과정에서 선택을 장려해 고맙다는 말을 전달했다. 미술관 직원들도 참여자가 새로운 지식과 관점을 습득할 수 있도록 도왔다.

2011년 살롬은 뮤지엄에서 새로운 경험을 접하는 것은 정신장애를 가진 성인들에게도 긍정적 혜택을 가져다준다고 보았다. 앞서 언급했던 콜롬비아 보고타의 산호르헤후작저택고고학박물관은 참여자가 자유로운 전시 투어를 하면서 관심 있는 작품을 스케치할 수 있도록 창조적 공간을 제공했다. 그리고 참여자에게 자기 스케치와 함께 선택한 흥미로운 작품을 돌아보며 클레이로 형상화하도록 제안했다. 조소 작품을 만드는 과정에서 참여자는 개인의 인생과 과거 유산인 예술품 사이에 의미 있는 연결을 만들었으며, 이로써 자기 이해 및 인식 향상을 가져왔다.

2018년 알리 콜스와 피오나 해리슨은 영국 글로스터민속박물관과 글로스터박물관에서 영구적 정신 질환을 가진 18-25세 청년의 미술 심리치료 프로그램을 진행했다. 이들은 정신 보건 범주에서 더 나아가 참여자의 독립성을 기르고 외부 사회와 연결하기 위해 임상 기관이 아닌 뮤지엄 환경을 프로그램 장소로 선택했다. 위의 두 박물관과 뮤지엄에서 총 18주 동안, 한 회기당 90분으로 진행됐다. 각 방문 회기는 동일한 형식으로 구성해 도입과 뮤지엄 탐색, 창조적 성찰 과정, 그리고 이야기 나눔의 시간으로 운영했다. 이 프로그램에 참여한 사람들은 창의성과 자기 이해가 늘었고, 사람들과 관계 맺기 및 포용적인 사회로 갈 수 있는 참여가 증가했다.

난민과 이민자는 새로운 장소로 삶을 적응시키기 위해 수많은 어려움을 마주한다. 뮤지엄은 그들의 정체성을 유지하며 환대하는 기관의 역할을 수행할 수 있다. 전후 사정을 감안해 그들의 '모국'과 연결성을 지닐 수 있도록 친밀한 방식으로 예술표현을 도우면서 난민과 이민자의 적응을 도모할 수 있다. 앙드레 살롬의 2015년 연구에서 콜롬비아 보고타의 황금박물관은 자국의 실향 원주민 여성들을 대상으로 참여 프로그램을 운영했다. 프로그램은 정서 표현을 목표하면서, 안전하고 무비판적인 방식을 통해 참여자들이 자기의 고유한 문화적 정체성을 존중하고 표현할 수 있도록 이끌었다.

→ 재향 군인

뮤지엄은 지역사회 요구에 답해야 하는 숙명을 가지고 있어서 때론 어려운 주제를 다뤄야 한다. 우리 사회를 지키는 군인들은 전방으로 배치되고, 퇴역하고 돌아온 후에, 그리고 정신적 외상을 겪을 때 많은 어려움이 있다. 유사한 사건을 겪은 다른 동료들을 만나 교류하지 못하면 증상은 더욱 악화할 수도 있다. 2013년 블레이크 루어바인의 연구에서 한 예술가는 참전 용사들을 만나 정보를 듣고 조언을 받으며, 전쟁이 주는 정신적 외상 경험을 관람객에게 알리기 위한 설치 작품을 기획했다. 보스턴 현대미술관의 전시 《여기서 벗어나기Out of Here》는 이라크에서 있었던 박격포 공격을 재현한 작품이다. 이 설치 작업은 장장 다섯 달에 걸쳐 진행되었으며, 그동안 수집된 피드백을 통해 이 프로젝트가 대중을 위한 대화와 이해를 높이고 중요한 지역사회 문제를 해결할 장소를 제공했음을 나타낸다.

　　쇠약 증상으로 인한 스트레스는 재향군인이 민간인으로 삶을 재통합하는 과정을 방해할 수 있다. 이들에게 필요한 지역사회의 적

절한 돌봄 자원을 발견하는 것은 결코 쉬운 일이 아니다. 현재 한계를 느끼면서도 긍정적 결과를 위한 지속적인 균형을 유지하기란 훨씬 더 힘이 든다. 바바라 크레스키의 2016년 연구에서 시카고식물원이 진행한 '재향군인 프로젝트Veterans Project'는 힘이 드는 가운데도 균형을 찾고자 시도했다. 직원 교육 개발 직원들과 치료 지원 직원들은 협업해 참전 용사와 그들의 치료사가 반나절 동안 전투에서 물러나 휴가를 보낼 수 있는 구조화된 활동과 비구조적인 활동 프로그램을 개발했다. 프로그램 참가자들은 식물원 환경에 매우 안정감과 반가움을 느꼈고, 남들과 자신이 다르지 않다는 것을 느꼈으며, 안식을 위한 도피처가 된 그 장소에 머무는 동안 스트레스, 불안감, 극도의 각성 상태가 감소했다고 말했다. 이처럼 식물원을 치료에 활용하면 건강과 안녕을 제공한다는 그 장소의 역사적 목적을 강화한다.

나아갈 방향

그동안 뮤지엄은 건강한 사회와 변화를 위한 실행 주체로서 끊임없이 진화해 왔다. 따라서 2010년 로이스 H. 실버만이 주창한 '보편적 사회 복지universal social service'를 실천할 가능성을 지닌다. 또 포용적인 사회로 이끌며 공동체 결속을 강화하는 잠재 능력이 있다. 이렇게 뮤지엄은 참여자들이 직접 드러내거나 직면하기 어려운 주제를 다룰 수 있도록 지지해 주는 환경이 되고, 주변 관계와 상호 교류를 촉진하는 탐색 대상을 마련하며, 전반적인 삶의 행복에 영향을 미친다.

　　지역사회와 어울려 살아가는 것은 사람들의 전반적으로 건강을 유지하고 복지를 위해 중요하다. 뮤지엄은 인공 유물과 예술 이미지를 다루고 서로 연계되는 과정을 안아주는 공간holding space을 조성하면서, 개인의 성장과 타인과의 관계 구축, 치유와 사회 변화의 촉진

자 역할을 수행한다. 그리고 아직 개발되지 않았지만, 지역사회와 사람들에게 유익한 혜택을 발굴해 제공한다. 뮤지엄에서 다루는 내용은 자기 인식과 통찰력 향상을 지원하는 역할을 할 수 있다. 이런 지원은 공공 보건복지 향상에 주도적 역할이 된다.

뮤지엄의 가능성을 최대한 전략적으로 끌어와야 한다. 파트너 관계는 많은 혜택을 도모하지만 이를 일방적으로 이룰 수 없으며, 상호 협력해야 가능하다. 뮤지엄의 선도적인 임무와 목표를 위해서 치료의 긍정적 결과와 함께하는 비전을 가질 때, 뮤지엄과 미술치료는 혁신적인 동반자 관계가 될 가능성이 높다. 게다가 지역사회 구성원의 필요를 정확히 파악한다면 발전적인 협력 관계가 이뤄질 수 있다. 또, 호혜적이면서 유연한 관계를 형성해야 뮤지엄을 대안적인 장소로 활용할 수 있다. 예술과 연계된 활동이 보건복지 환경에 미치는 긍정적 영향은 불안과 스트레스 지수를 낮추고 전반적인 건강을 증진하는 것이다. 모든 참여자는 자기 욕구, 기대와 한계치를 이해하면서 정확한 목표를 갖고 소통해야 한다. 동시에 다른 참여자들과 서로 경청하며 배우고자 노력해야 한다.

효과적인 치료를 위해서는 우선 안정적인 신뢰 관계가 이루어져야 한다. 그리고 촉진자는 참여자의 힘든 감정을 단계적으로 다루고 보듬는 분위기 조성 역할을 한다. 참여자들이 안전하다고 여기면서 공간을 탐색할 수 있는 뮤지엄은 사람들의 기운을 회복하는 데 커다란 영향을 준다. 익숙하지 않은 환경에 놓인 참여자에게 상황에 따라 적절하게 선택의 기회를 주는 것은 감정 조절을 돕는 방법이다. 특히 의료 기관이 아닌 장소에서 감정 조절에 어려움을 가진 참여자가 안정적 상태를 유지하는 것은 매우 중요하다. 방문자의 요구에 부합하는 수준 있는 대상물과 예술적인 심상, 기타 요소들을 전략적으로 잘 활용해야 한다. 참여자의 방문 빈도와 방문 시기, 뮤지엄에 머무는

시간과 장소도 중요하다. 때론 사람의 특성에 따라 붐비고 시끄러운 환경을 부담스러워하며, 개인적 치유 과정에 적절하지 않다고 느낄 수 있기 때문이다. 이렇듯 성공적인 뮤지엄 방문 환경을 만들고 촉진하기 위해서는 여러 사항을 고려해야 한다.

세계적으로 사람들의 전반적인 건강을 도모하는 것이 정신과 신체적인 건강 모두를 증진한다는 걸 이해하게 되면서, 의사와 연구자들은 처방을 통해 뮤지엄 방문을 권고하기 시작했다. 2018년 라이언 레미오르즈의 연구에서 만성질환 환자의 경우 뮤지엄 방문 처방으로 더 나은 삶의 질과 고통의 경감을 보였다. 그리고 캐롤라인 엘바오르의 2019년 연구 결과로 뮤지엄 방문이 참가자들 삶의 질 향상에 전반적으로 긍정적 영향을 미치는 것이 드러났기에, 치매와 함께 살아가는 사람들이 뮤지엄에 치료 목적을 갖고 방문하는 사례가 증가했다. 뉴욕에서는 경범죄를 저지른 사람들이 미술 수업에 참여해 실형을 대체할 수 있다. 그 결과 상습적 범법 행위의 재발률 감소가 하킴 비샤라의 2019년 연구에서 수치로 나타났다. 그리고 "퀸스박물관의 아트액세스는 문화 예술 기관에 참여하는 관람객들이 자신의 모든 능력을 활용해 유대관계를 형성하도록 디자인된 모범 사례로, 점차 전국적으로 모방 및 확대되었다." 위와 같이 사회 공익 실현을 위해 제공되는 프로그램들은 다재다능한 뮤지엄의 역할을 증명한다.

나오며

역사적으로 뮤지엄은 오랫동안 사회적 서비스를 담당해 온 기관이었다. 초기에는 보존과 기록, 연구, 교육을 위한 기관으로 여겨졌지만 이제는 세계적으로 치유와 건강을 위한 강력한 공동체로 부상했다. 더 다양한 방문객을 포용하기 위해 다른 기관 및 단체들과 새로운 파트너 관계를 맺고, 복지 실현을 위한 임무를 확대하며 우리가 알던 뮤지엄에서 영역을 넓혀갔다. 미술치료사가 다양한 사람의 필요를 파악하고, 학예사나 교육학예사 등 다른 뮤지엄 전문가와 긴밀히 소통하며, 목표와 뮤지엄 자원을 연결한다면, 개인의 전반적인 정신적·신체적·영적 건강에 긍정적 영향을 미치는 뮤지엄을 창조해 나갈 수 있다.

참고 문헌

Alter-Muri, S. (1996). Dali to Beuys: Incorporating art history in art therapy treatment plans. *Art Therapy: Journal of the American Art Therapy Association, 13*(2), 102–107. https://doi.org/10.1080/07421656.1996.10759203

Ambrose, T. & Pain, C. (1993). *Museum basics.* Routledge.

American Alliance of Museums. (2020). *Strategic Plan.* Retrieved from: www.aam-us.org/programs/about-aam/american-alliance-of-museums-strategic-plan/

Bishara, H. (2019, October 24). Minor offenders can substitute jail time with an art class at the Brooklyn Museum. *Hyperallergic.* Retrieved from: https://hyperallergic.com/522716/minor-offenders-can-substitute-jail-time-for-an-art-class-at-the-brooklyn-museum/

Coles, A. & Harrison, F. (2018). Tapping into museums for art psychotherapy: An evaluation of a pilot group for young adults. *International Journal of Art Therapy, 23*(3), 115–124. https://doi.org/10.1080/17454832.2017.1380056

D'Cunha, N. M., Mckune, A. J., Isbel, S., Kellett, J., Georgousopoulou, E. N. & Nau-movski, N. (2019). Psychophysiological responses in people living with dementia after an art gallery intervention: An exploratory study. *Journal of Alzheimer's Disease, 72*(2), 549–562. https://doi.org/10.3233/JAD-190784

Elbaor, C. (2019, November 28). Researchers have found that visiting art museums can offer significant relief for people living with dementia. *ArtNet News.* Retrieved from: https://news.artnet.com/art-world/research-dementia-art-museums-1718127

Hartman, A. & Brown, S. (2016). Synergism through therapeutic visual arts. In V. C. Bryan & J. L. Bird (Eds.), *Healthcare community synergism between patients, practitioners, and researchers (advances in medical diagnosis, treatment, and care)* 29–48. IGI Global.

Hein, G. E. (1998). *Learning in the museum.* Routledge.

Hunt, K. (2019, December 18). Visit museums or art galleries and you may live longer, new research suggests. *CNNstyle.* Retrieved from: https://edition.cnn.com/style/article/art-longevity-wellness

International Council of Museums. (2020). *Missions and objectives.* Retrieved from: https://icom.museum/en/about-us/missions-and-objectives/

Ioannides, E. (2017). Museums as therapeutic environments in the contribution of art therapy. *Museum International, 68*(271–272), 98–109.

Jensen, N. E. (1982). Children, teenagers, and adults in museums: A developmental perspective. *Museum News, 60,* 25–30.

Kaplan, S., Bardwell, L. V. & Slakter, D. B. (1993). The museum as a restorative environment. *Environment and Behavior, 25*(6), 725–742.

Kindleysides, M. & Biglands, E. (2015). "Thinking outside the box, and making it too": Piloting an occupational therapy group at an open air museum. *Arts and Health, 7*(3), 271–278. https://doi.org/10.1080/17533015.2015.1061569

Kreski, B. (2016). Healing and empowering veterans in a botanic garden. *Journal of Museum Education, 41*(2), 110–115. https://doi.org/10.1080/10598650.2016.1169734

Linesch, D. (2004). Art therapy at the Museum of Tolerance: Responses to the life and work of Friedl Dicker-Brandeis. *The Arts in Psychotherapy, 31*(2), 57–66. https://doi.org/10.1016/j.aip.2004.02.004

Livingston, L., Fiterman Persin, G., &
Del Signore, D. (2016). Art in the moment:
Evaluating a therapeutic wellness program for
people with dementia and their care partners.
Journal of Museum Education, 41(2), 100–109.
https://doi.org/10.1080/10598650.2016.1169735

Lobos, I. (nd). *Fine art: Good therapy.*
The Contemporary Museum in Honolulu.

Mangione, G. (2018). The art and nature of
health: A study of therapeutic practice in
museums. *Sociology of Health & Illness, 40*(2),
283–296. https://doi.org/10.1111/1467-9566.12618

Monsuez, J., François, V., Ratiney, R., Trinchet, I.,
Polomeni, P., Sebbane, G., Muller, S., Litout, M.,
Castagno, C. & Frandji, D. (2019).
Museum moving to inpatients: Le Louvre à
L'Hôpital. *International Journal of Environmental
Research and Public Health, 16*(2), 206–212.
https://doi.org/10.3390/ijerph16020206

Newpoff, L. D., Melnyk, B. M., & Neale, S. (2018).
Creative wellness: A missing link in boosting
well-being. *American Nurse Today, 13*(8), 11–13.

Peacock, K. (2012). Museum education
and art therapy: Exploring an innovative
partnership. *Art Therapy, 29*(3), 133–137.
https://doi.org/10.1080/07421656.2012.701604

Queens Museum. (n.d.). Art*Access*. Retrieved
from: https://queensmuseum.org/artaccess

Remiorz, R. (2018, October 12). Doctors to
prescribe museum visits to help patients
"escape from their own pain." *CBC News.*
www.cbc.ca/news/canada/montreal/
montreal-museum-fine-arts-medecins-
francophone-art-museum-therapy-1.4859936

Reyhani Dejkameh, M. & Shipps, R. (2019)
From please touch to ArtAccess: The expansion
of a museum-based art therapy program.
Art Therapy, 35(4), 211–217.
https://doi.org/10.1080/07421656.2018.1540821

Rochford, J. (2017). Art therapy and art museum
education: A visitor focused collaboration.
Art Therapy, 34(4), 209–214.
https://doi.org/10.1080/07421656.2017.1383787

Rosenblatt, B. (2014). Museum education
and art therapy: Promoting wellness in older
adults. *Journal of Museum Education, 39*(3),
293–301.

Ruehrwein, B. J. (2013). The art museum
as trauma clinic: A veteran's story.
Museum and Social Issues, 8(1&2), 36–46.
https://doi.org/10.1179/1559689313Z.0000000005

Salom, A. (2011). Reinventing the setting:
Art therapy in museums.
The Arts in Psychotherapy, 38(2), 81–85.
https://doi.org/10.1016/j.aip.2010.12.004

Salom, A. (2015). Weaving potential space
and acculturation: Art therapy at the museum.
Journal of Applies Arts & Health, 6(2), 47–62.
https://doi.org//10.1386/jaah.6.1.47_1

Silverman, F., Bartley, B., Cohn, E., Kanics, I. M.
& Walsh, L. (2012). Occupational therapy
partnerships with museums: Creating inclusive
environments that promote participation
and belonging. *The International Journal
of the Inclusive Museum, 4*(4), 15–30.
http://dx.doi.org/10.18848/1835-2014/CGP/
v04i04/44384

Silverman, L. (1989). "Johnny showed us the
butterflies": The museum as a family therapy
tool. *Marriage and Family Review, 13*(3–4),
131–150. https://doi.org/10.1300/J002v13n03_08

Silverman, L. (2010).
The social work of museums. Routledge.

Solly, M. (2019, October 22). Canadian doctors
will soon be able to prescribe museum visits
as treatment. *Smithsonian Magazine.* Retrieved
from: www.smithsonianmag.com/smart-news/
canadian-doctors-will-soon-be-able-
prescribe-museum-visits-180970599/

Stiles, G. J. & Mermer-Welly, M. J. (1998). Children having children: Art therapy in a community- based early adolescent pregnancy program. *Art Therapy, 15*(3), 165–176. https://doi.org/10.1080/07421656.1989.10759319

Thaler, L., Drapeau, C., Leclere, J., Lajeunesse, M., Cottier, D., Kahan, E., Ferenczy, N. & Steiger, H. (2017). An adjunctive, museum-based art therapy experience in the treatment of women with severe eating disorders. *The Arts in Psychotherapy, 56,* 1–6. https://doi.org/10.1016/j.aip.2017.08.002

Thomson, L. J., Ander, E., Menon, U., Lanceley, A. & Chatterjee, H. (2011). Evaluating the therapeutic effects of museum object handling with hospital patients: A review and initial trial of well-being measures. *Journal of AppliedArts and Health, 2*(1), 37–56. https://doi.org/10.1386/jaah.2.1.37_1

Thomson, L. J., Lockyer, B., Camic, P. M., & Chatterjee, H. J. (2018). Effects of a museum-based social prescription intervention on quantitative measures of psychological wellbeing in older adults. *Perspectives in Public Health, 138*(1), 28–38. https://doi.org/10.1177/1757913917737563

Treadon, C. B. (2016). Bringing art therapy into museums. In D. Gussak & M. Rosal (Eds.), *The Wiley handbook of art therapy* (487–496).

John Wiley.Treadon, C. B., Rosal, M. & Thompson Wylder, V. D. (2006). Opening the doors of art museums for therapeutic process. *The Arts in Psychotherapy, 33*(4), 288–301. https://doi.org/10.1016/j.aip.2006.03.003

Williams, R. (1994). *Honoring the museum visitors' personal associations and emotional responses to art: Work towards a model for educators.* Paper presented to the faculty at Harvard University.

Winn, P. (nd). *Arts for health: Art therapy at the National Gallery of Australia.*

뮤지엄 미술치료 연구: 운영 프로그램 요약

애슐리 하트만

들어가며

1990년대부터 뮤지엄 미술치료는 일부 미술치료사들의 노력으로 프로그램의 진화와 확장을 지속했으며, 지역사회를 기반으로 하는 임상 실무로써 미술치료 방법론을 뮤지엄에 도입해 다양한 방문자의 삶의 질 향상을 도왔다. 어떤 프로그램은 치료 목적으로 뮤지엄과 전시 공간을 색다르게 활용했다. 또 새로운 프로그램은 미술치료사의 이론적 접근과 뮤지엄 프로그램에 주어진 요구 및 임무, 앞으로 설명할 치료 편익에 중점을 두고 구조화해 촉진했다. 이 장에서는 미술치료 문헌에 나타난 뮤지엄 미술치료 프로그램 운영의 전반적 특성을 소개할 것이다. 앞으로 다룰 표2.1-2.7 에서는 프로그램을 참여 대상자를 기준으로 분류했고, 창조적 미술 중재의 장소로서 뮤지엄 활용 방법의 치료적인 함의와 목표를 중심으로 표시했다. 뮤지엄 미술치료를 실천하는 데는 여러 지역사회 단체의 다양한 범주의 사람들이 포함된다. 표에 제시한 프로그램은 미술치료 관련 문헌 중에서 분명하게 뮤지엄 미술치료 회기와 진행 단계protocol을 밝힌 자료를 토대로 구성했다. 각각의 프로그램 회기는 미술치료사가 직접, 혹은 보조 치료사와 함께 진행했다.

2012년 캐런 피콕은 미술치료와 뮤지엄 교육의 협업 사례를 조사했다. 하지만 일부는 자세한 프로그램 설명이 빠져 있었고, 이런 작업을 학술 자료로 문서화하거나 출판한 사례는 턱없이 부족했다. 이를 통감한 미술치료사들은 본격적으로 작업에 관해 글로 쓰기 시작했다. 2016년 즈음에서야 비로소 박물관 및 미술관에 적용 가능한 미술치료 이론 및 실천에 관한 문헌자료가 등장했다. 미술치료사들의 헌신과 발전 덕분에 문헌 정보를 종합해 앞으로 다룰 표에서 전달할 수 있었다. 표에 나타난 프로그램은 형식과 범주를 중점적으로 다루는데, 그룹 대상자나 이슈에 초점을 맞춘 미술치료 진행 단계와 다양

43

하게 내포한 치료적 의미를 설명한다.

　다음에 나오는 네 가지 표 표 2.1-2.4 는 참여자 발달연령에 따라 기획한 뮤지엄 미술치료를 다루고, 나머지 표는 특정 대상자와 관련된 이슈 및 요구나 어려움을 다루기 위해 설계한 프로그램을 소개한다. 그리고 이런 프로그램에 활용한 프로그램의 구조와 미술치료 진행 단계, 치료 혜택의 의의를 설명한다.

→ 다양한 청소년 대상 뮤지엄 미술치료 프로그램

표 2.1 은 청소년을 대상으로 한 특별 뮤지엄 미술치료 프로그램을 다룬다. 각각의 청소년 프로그램은 표현 장소 제공을 목표로 삼았고, 특히 그동안 대상에 속하지 않았던 고기능 자폐 장애high-functioning autism(이하 HFA)나 EBD, 공격적 행동을 가진 사람, 자존감 문제에 직면한 청소년 임신부, 중학생과 그 가족 등이 참여했다.

　이 중 미국에서 진행한 프로그램은 네 종이며, 나머지 하나는 스페인 바르셀로나에서 운영했다. 또 프로그램 중 세 종은 뮤지엄과 미술치료 대학원이 협업한 사례고, 나머지 두 종은 지역사회 기관과 협조했다. 프로그램 구조는 각기 다르게 진행되었다. 일부 프로그램은 박물관이나 미술관에서만 단독으로 회기를 진행했고, 다른 사례는 뮤지엄 외부 장소에서 회기를 진행했다. 후자의 경우 일반적인 치료 회기 구조에 뮤지엄 방문 또는 뮤지엄 사물 및 복제품을 가져오는 방식을 통합한 것이었다.

　이런 프로그램에서 활용한 미술치료 접근법에는 심리치료, 서사적 접근narrative approaches, 가족 미술치료, 집단 미술치료, 미술치료 스튜디오 방식을 포함했다. 주제 중심 접근 방식은 뮤지엄 사물이나 전시 내용과 관람객들의 과거 인생에서 겪은 경험을 자주 연계해 활용했다. 게다가 참여자의 필요에 맞게 치료적인 대화를 조율하며 진행했다.

표에서 제시한 일련의 프로그램 중 몇몇은 주요 주제로 가족을 다루었다. 대부분의 미술치료 프로그램은 가족 제도의 맥락에서 청소년의 자아 탐색, 그리고 가족 관계와 역동을 인식하는 것도 포함했다. 2009년 에바 마르센의 그룹 사례는 미술 심리치료사와 함께 청소년들이 사회 정의를 주제로 전시장을 돌아보며 작품 제작 회기에 참여한 프로그램이었다. 이 프로그램에서 논쟁적인 사회적 문제에 관한 참여자 개인의 생각과 느낌을 창조적으로 표현할 기회를 제공했다. 그리고 또 다른 프로그램은 참여자들의 자신감을 증진시키고 사물에 관한 정서와 느낌을 이해하기 위해 뮤지엄의 사물을 탐색하는 사물 중심object-focused 접근 방법을 적용했다.

| 표 2.1 | 다양한 청소년 대상을 위해 기획한 뮤지엄 미술치료 프로그램

저자, 뮤지엄, 협력 기관, 프로그램명			
참여 대상	뮤지엄 미술치료 프로그램 구조와 진행 단계	치료 목표와 중재	
애슐리 하트만(2019)	플로리다주립대학교미술관과 동 대학원 미술치료 박사 논문 프로젝트		
HFA 진단받은 만13~17세. 청소년 남성 1인, 여성 3인	회기당 두 시간씩 주 2회, 총 16주 이상 이야기 그룹 미술치료 진행 ❶ 인사 및 환영 ❷ 20분간 미술관 자유 관람 또는 가이드 투어 중 선택 ❸ 20분간 치료적 접근으로 대화 나눔 ❹ 60~70분간 전시 《교육자의 작품The Art of the Educator》, 수채화 협회Watercolor Society, 《블랙라이트 전시 Blacklight Exhibition》, 인문예술석사 학위전 연계 작품 제작, 내담자의 작품으로 미술관 내 전시 《나만의 표현My Own Expression》 공동 기획, 가족과 커뮤니티 구성원 초대	청소년 정체성 발달, 사회 정서 발달 탐색. 의사소통과 자기표현 향상. 감각 통합, 문제 해결, 의사 결정 방법 촉진, 자기 이해와 진단을 묘사하는 서사 만들기	

에바 마르센(2009) | 바르셀로나현대미술관MACBA과 미구엘타라델중등학교

학교생활에서 사회성 기술과 행동의 어려움이 보고된 만13–16세 청소년

페미니스트, 비평 이론, 젠더 기술, 도시 역사, 이민 정책, 경제 관점

❶ 예술가 소피 칼, 크지슈토프 보디츠코, 리지아 클라크의 작업·작품을 참여자 개인의 인생과 연결
❷ 사회 정의, 환경주의, 사회 정치적 쟁점과 관련한 경험 탐색
❸ 창작 과정 중심의 창조적 미술치료 워크숍

자기표현의 발산 기회 제공. 관련 주제 탐색을 위한 안전한 환경 조성. 사회적 기술 습득과 친사회적 행동 증진

캐롤린 브라운 트리던 및 공동 연구자들(2006) 플로리다주립대학교미술관과 동 대학원 미술치료 석사 과정 프로그램

중증의 EBD와 우울, 강박, 과잉행동 진단을 받은 만12–14세 청소년 남성 6인, 여성 1인

외부 장소 7회기 중 두 차례 미술관 방문 포함, 가족 중심 미술치료 진행

❶ 가족이란 주제를 바탕으로 섬세하게 작품 선정, 관찰을 위해 미술관 작품(자화상)을 외부로 가져가기
❷ 가족 구조에 관한 개인적인 생각, 느낌, 경험 반영한 작품 제작하기 내담자의 공동 기획 전시 《가족 경험The Family Experience》

지역사회 다양한 내담자 대상으로 서비스 확대. 참여, 자신감, 자발성, 동기부여, 친사회적 행동 향상. 문제적 태도와 저항 감소

데브라 리네시(2004) | 로스앤젤레스 톨레랑스박물관과 로욜라메리마운트대학교 미술치료 프로그램

중학생 참여자와 가족

❶ 박물관 내 전시 투어 '안네 프랑크의 일기 Anne Frank documents' '테레진 수용소의 프리들 디커브랜다이스와 아이들Friedl Dicker-Brandeis and Children of Terezin' '가족: 우리를 찾아서Families: Finding Ourselves'
❷ 안네 프랑크처럼 갇힌 상태에 대해 개인적인 반응이나 감정 탐색
❸ 두 시간 동안 전시와 연계한 주제로 미술치료 워크숍: 종이 반죽 가면과 콜라주 상자 만들기

자기표현을 위한 출구 제공. 창의적 과정으로 회복 탄력성 촉진. 영감을 주는 역사적 인물의 이야기에서 배움. 가까운 가족 관계에서 자기 탐색과 정체성 수립 지원

글로리아 J. 스타일스, 메리 조 메르메르웰리(1998) 스페인 톨레도미술관과 톨레도공립학교 청소년 산모 프로그램

경도 지적장애 진단을 받은 만13–15세 청소년 산모 그룹.

다양한 사회 문화 배경: 아프리카계 미국인 (68%),

한 부모 가정의 여성 가장(75%)

그룹 미술치료, 가족치료, 그리고 대안학교에서 그룹 미술치료(90분/주)로 구성

❶ 사회화와 미술관 갤러리로 방문해 공동체 중심 접근으로 문화에 따른 미적 기준에 관해 대화 나누기
❷ 전시장 내 임신 관련 세부 주제로 작품 탐색. 사회화와 도입 활동
❸ 작품 만들기와 그룹 과정 진행

전형적 미적 기준, 매력, 자신감, 가족 역학 및 관계 탐색. 자기표현과 자기 탐색, 도전 정신 촉진. 임신으로 인한 청소년의 정서, 현재 활동, 성적 태도·감정을 성찰하고, 삶과 가정에 관한 신체적 불편감 돌아보기

1996년부터 시몬 앨터무리는 뮤지엄 갤러리 탐방을 치료 계획의 일환으로 삼았다. 표2.2 청년 대상의 뮤지엄 프로그램은 그들의 삶의 질 향상을 목표로 개발되었고, 자폐 스펙트럼 장애(이하 ASD)[4]와 복합 정신 장애를 가진 사람을 위한 프로그램을 진행했다.

이 프로그램에서는 치료 중재interventions를 활용해 자기 정체성 형성, 사회 정서 발달 및 독립성 고취, 직업 개발과 가족 지원, 정신 건강 회복을 목표로 했다. 이 중 총 세 종의 프로그램이 장기적(18-20주간) 중재 방식을 택했다. 몬트리올미술관MMFA 프로그램은 당초 30주 진행을 기획했지만, 참여자의 필요와 적절한 마무리를 위해 8주 프로그램을 세 번 진행해 총 24회기로 조정했다.

뮤지엄 미술치료의 실천에 많은 이론적 접근법이 다양하게 적용되는데 여기에는 미술 심리치료, 심리교육, 오픈 스튜디오Open Studio, 표현 치료 연속체,[5] 1963년 에릭 H. 에릭슨의 심리사회적 연구를 포함한다. 오늘날 이런 접근법을 활용하는 프로그램은 미국 북동부, 캐나다, 영국, 한국, 콜롬비아로, 세계적으로 뻗어가는 추세라는 점이 흥미롭다.

다양한 이론 접근법에 치료적 의도를 가지고 미술관과 박물관의 다채로운 소장품 및 사물을 적용하고자 했다. 일부 프로그램은 뮤지엄 사물을 지역사와 선사, 자연사, 장식 예술, 그리고 동시대 미술이나 큐비즘cubism 및 아웃사이더 아트outsider art의 주제에 맞춰 활용했다. 반면 다른 프로그램은 참여자 본인의 상징이나 개인적 정서표현과 관계된 사물을 직접 고민해 선택하도록 했다. 이렇게 뮤지엄 사물

4 역주: Autism Spectrum Disorder, ASD. 유아기부터 지속적으로 사회적 의사소통이나
 상호작용에 어려움을 보이며 반복적이고 제한적인 관심과 행동 특성이 있는
 신경 발달 장애(DSM-5 기준).

5 역주: Expressive Therapies Continuum, ETC. 1978년 산드라 L. 카긴과
 비야 버그스 루세브링크가 처음 고안하고 발표한 창의적 기능 모델.

47

을 활용하는 목적은 자기 탐색을 돕고, 타인과 유대를 촉진하며 미술 제작 기회를 갖고, 개인적 성찰을 도모하는 데 있다.

| 표 2.2 | 다양한 청년 대상을 위해 기획한 뮤지엄 미술치료 프로그램

저자, 뮤지엄, 협력 기관, 프로그램명		
참여 대상	뮤지엄 미술치료 프로그램 구조와 진행 단계	치료 목표와 중재
알리 콜스, 피오나 해리슨, 사이라 토드(2019)ㅣ영국 글로스터박물관과 글로스터생활사박물관		
정신 건강에 복합적 어려움을 가진 18–25세 청년 그룹 6–10인	20주 이상 진행, 미술 심리치료 그룹 선사 시대, 자연사, 장식 예술, 동시대 미술의 전시/사물 활용 ❶ 출석 체크인 ❷ 뮤지엄 사물을 자기 주도 방식으로 직접 다뤄보거나 사물에 대한 개인적 반응에 집중하면서 탐색 ❸ 작품 제작 이후에 반영적인 말하기	뮤지엄 사물로 자기 탐색 및 타인과의 연결 촉진. 사물 활용한 의미 만들기. 담아주기와 정신화, 사물·공간 전이, 애착, 공동주의 개념 중심
스티븐 레가리(개인 서신, 2019), 애슐리 하트만(2019)(예정)ㅣ캐나다 몬트리올미술관과 자폐 옹호 기관		
자폐성 장애를 가진 19–25세 청년과 자원봉사자 포함 그룹 8–12인	최초 30주 예정이었으나 8주 회기를 세 차례로 진행(총 24회기) ❶ 감정과 경험에 관한 교육적이고 자유 탐색의 전시장 대화 ❷ 정서 경험 강도에 관한 대화에서 이모지(이모티콘) 및 아이콘 통합적 적용(애트우드Atwood 프로토콜) ❸ 심리교육 접근으로 특정 정서에 관해 이야기 나눔 ❹ 표현 치료 연속체 접근으로 작품 제작 이 프로그램은 치료사를 동반한 점심시간을 사회적 요소로 활용해 그룹 역동 향상을 꾀한다.	사회화 기회 촉진. 정서 이해와 표현 증진. 자발성과 의사 결정 향상
알리 콜스, 피오나 해리슨(2018)ㅣ영국 글로스터민속박물관과 글로스터시립뮤지엄 및 아트갤러리		
중증 정신 건강 장애가 있는 18–25세 청년 여성 10인	뮤지엄 대상들을 담은 상자를 중심으로 18주간 진행된 그룹 미술 심리치료 ❶ 15분 도입 ❷ 25분 자기 주도적 작품/사물 탐색 ❸ 30분 작품 제작 회기 ❹ 20분 대화 나누기	사회 포용과 참여 증진. 정신장애의 사회적 낙인에 맞서기. 지역사회 자원에 접근하기
미트라 레이하니 데카메, 레이첼 십스(2019)ㅣ퀸스박물관 아트액세스와 교육구 75의 중고등학교 학급		
자폐성 장애를 가진 15–21세 학생과 17–25세 청년 8–10인	10여 년간 협력 관계를 바탕으로 이어져 온 프로그램 프로그램 ❶ : 전시장 경험과 매주 스튜디오 회기를 진행하는 특별 예술 그룹으로, 타 수업 참여자와 같이 진행하는 마무리 전시와 행사 포함 프로그램 ❷ : 격월로 일요일에 진행한 오픈 아트 스튜디오 방식의 지역사회 중심 플랫폼	직업 적성 파악 기회 증진. 자폐성 장애 대상자와 가족의 삶의 질 향상. 공동체 감각과 다양한 문화 이해 제고

17–25세 ASD 청년	아트액세스의 프로그램 3 다년간 뮤지엄 인턴십 이니셔티브의 지원금 수혜	학령기 이후 삶의 전환기 청년의 사회화 장소 제공

❶ 자폐성 장애가 있는 학생의 아트액세스 인턴십
운영 이후, 퀸즈대학교 특수 포용Special Inclusion
인턴십 운영

앙드레 살롬(2011) | 콜롬비아 보고타 산호르헤후작저택고고학박물관 (2009년)

청년 3–4인	에릭 H. 에릭슨의 심리사회적 발달 단계를 접목한 치료 목표 설정	인생에서 선택, 문제 해결 방법, 대인관계, 일의 중요성에 관한 대화 촉진. 보편적 상징과 건강한 자아 상징 탐색. 자기 정체성 파악

❶ 전시장에서 각자 다양한 소장 작품 감상:
20분간 관찰 및 스케치
❷ 인사 나누고 대화의 시간: 인생에서 선택과
단계에 관한 이야기를 나눔
❸ 작품 제작하기: 드로잉 및 클레이 조형,
그리고 공유와 과정 포함

시몬 앨터무리(1996) | 치료 계획의 일환으로 뮤지엄과 전시장 투어

학습 장애, 정신증, 우울, 물질 남용 진단을 받은 19세 남성, 발달 지연과 도전적 행동을 가진 20대 중반 남성	❶ 큐비즘부터 아웃사이더 아트까지 작가의 작품 슬라이드 감상 ❷ 해당 예술가의 인생과 관련 있는 대화 나눔 ❸ 반영 작품 제작	자존감 및 인내심 향상, 정체성과 긍정적인 사회적 상호작용 발달. 반복된 심상과 고정관념 탈피 지원. 좌절과 불안 수준 감소

→ 성인 그룹을 위한 지역사회 프로그램

성인을 대상으로 하는 지역사회 프로그램은 다양한 공동체와 협력 관계를 맺어 참여자 생애주기 전반에 걸쳐 풍요로운 삶을 영위하도록 지원한다. 이 주도적 프로그램은 지지적이고 긍정적인 영향을 주는 장소를 제공하면서 참여자의 창조적 자기 탐색과 사회적 교류를 지원한다. 미국에서 진행된 프로그램들은 오픈 스튜디오 워크숍에 특화된 형식적 특징을 보였고, 뮤지엄 환경에 워크숍을 접목한 방식을 주로 이용했다. 이에 비해 유럽은 미술 심리치료 구조를 뮤지엄 프로그램에 반영하는 경향이 나타났다. 이런 프로그램을 기획하는 뮤지엄은 역사 박물관의 도서관 및 연구 센터부터 그리스 아테네 국립

현대미술관EMST까지 다양하다. 이렇게 성인을 위한 지역사회 기반의 프로그램들은 뮤지엄 접근성과 교육, 미술치료, 건강을 위한 기획에 다양하고 폭넓은 가능성을 제시했다.

| 표 2.3 | 다양한 성인 그룹을 위한 지역사회 뮤지엄 미술치료 프로그램

저자, 뮤지엄, 협력 기관, 프로그램명		
참여 대상	뮤지엄 미술치료 프로그램 구조와 진행 단계	치료 목표와 중재
미트라 레이하니 데카메, 레이첼 십스(2019) \| 퀸즈뮤지엄 '만져보세요 1983' '오픈 스튜디오' 프로그램		
시각적 장애를 가진 사람, 다양한 인지 능력, 정서, 지적 능력, 신체적 능력을 가진 성인	전반적 생애주기 성인 그룹의 지역사회 중심의 미술치료. 여러 지역사회 단체에서 온 다양한 수준의 성인 대상 주말 오픈 스튜디오. ❶ 뮤지엄 사물 및 소장품과 연계한 참여와 이야기 만들기 ❷ 뮤지엄 사물의 맥락에 관한 개방형 질문과 개인적 관계 맺기 방향의 작품 제작	공동체 안에서 사회화와 참여, 사회적 포용 증진. 개인의 감각 탐색 기회 제공과 새로운 역량 강화 방법 촉진. 자기표현과 긍정적 자존감 형성
아프로디테 판타구추 및 공동 연구자들(2017) **그리스 아테네 국립현대미술관과 아테네대학교 최초의 정신건강의학과 에기니션병원**		
미술에 관심 있는 18세 이상 성인 10인	매주 두 시간씩 총 12회기(약 3개월)의 미술 심리치료 진행 의식/무의식적 투사와 자유 연상 및 자발적 표현 중심 ❶ 슬라이드로 작품 관찰하며 투사 반응 탐색 ❷ 개인적 반응에 대해 이야기 나누기 ❸ 마지막 두 회기는 지난 10회기에 한 일을 돌아보며 그룹 성찰 시간	자기표현과 성찰, 창의성, 비판적 사고 격려. 자아상, 불안감, 통제 인식, 성 정체감, 성적 지향, 연인 및 가족 관계의 역할 탐색. 적절한 경험과 성찰 지원
사라 해밀(2016) \| 멤피스브룩스미술관과 미국 국립예술기금위원회NEA 지원		
재향 군인 센터, 양로원, 소년원, 주간 복지 센터 같은 기관에서 온 다양한 관람객	지지적이고 창의적인 환경 조성을 위해 기획한 접근성 프로그램 ❶ 가족/보호자를 위한 뮤지엄 다중 방문과 전시 투어 ❷ 공인 미술치료사와 작품 제작 회기 ❸ 작품 결과 전시《우리의 궤적을 만들다: 변화로 가는 창의적 여정Making Our Mark: A Creative Path for Change》	자기표현과 대화 증진. 공동체의 다양한 삶 강화. 전시장 대화와 작품 제작을 통한 개인적인 서사 탐색
거시 클로러(2014) \| 미주리역사박물관의 도서관 및 연구 센터		
커뮤니티 워크숍 참여자 270인	❶ 역사적 사료와 지역 및 가계의 연대기가 담긴 서신 활용 ❷ 미주리역사박물관 도서관에서 조각 및 도서 대체 전시(2019) ❸ 네 차례의 커뮤니티 워크숍 참여에서 영감을 받은 270명의 참여자의 작품 제작으로 자기 가계를 설명하기	가족 정체성과 세대 영향력, 가치, 가족 역동과 관계, 가족의 뿌리 탐색. 후대를 위한 유산 보존과 계승

→ 창의적 나이 들기와 건강

창의적 나이 들기 프로그램은 일반적으로 노년기 성인의 정서와 인지적 향상, 신체적 건강 유지를 목표로 한다. 그러므로 뮤지엄은 노년기 대상의 복지 건강을 위한 공헌을 할 수 있다. 이를 주도적으로 실천하는 방법은 인지력 감퇴와 치매, 알츠하이머 진단을 받은 대상과 그 가족의 삶의 질 향상을 연구하는 것이다. 박물관과 미술관을 방문해 예술 작품과 관련된 작업, 기억, 감정을 탐색하면서 대화를 나누는 것은 개인적인 회상을 불러일으킨다. 이처럼 사회적인, 그리고 미적인 영감을 주는 환경에서 진행되는 치료적 의도를 가진 프로그램은 고독감을 감소시키고, 사회적 교류가 일어나게 돕고, 개인적 기억과 경험을 돌아보면서 자기 자신과 다시 마주하도록 돕는다.

2016년 폴 M. 카믹과 에린 L. 베이커, 빅토리아 티슐러의 연구는 전통 및 동시대적 전시를 활용해 전시장에서 작품 관찰과 제작 활동에 참여하는 게 치매를 가지고 살아가는 성인과 보호자의 삶의 질 향상에 얼마나 도움이 되는지 탐색했다. 이 프로그램은 경증에서 중증의 치매를 가지고 살아가는 열두 명의 성인과 그들의 보호자 열두 명이 8주 이상 참여했다. 연구 결과로 전시장 중심의 미술을 경험하는 것이 참여자에게 인지적 자극을 주고, 사회적 기회를 제공하며, 긍정적 정서 경험을 가져왔다는 것을 파악했다. 그런 결과는 노년기 성인 대상으로 기획한 일련의 뮤지엄 미술치료 프로그램에서 나타난 것과 맥락을 같이 한다. 창의적 나이 들기라는 주제에 알맞은 미술치료 프로그램을 표2.4 에서 다룬다.

| 표 2.4 | 창의적 나이 들기 중심의 뮤지엄 미술치료 프로그램

저자, 뮤지엄, 협력 기관, 프로그램명		
참여 대상	뮤지엄 미술치료 프로그램 구조와 진행 단계	치료 목표와 중재
미트라 레이하니 데카메, 레이첼 십스(2019) **퀸즈뮤지엄 아트앤세스 '창의적 상상Creative Imagination' 프로젝트**		
치매, 알츠하이머를 가진 성인과 보호자 전형적인 고령의 성소수자	창의적인 예술 활동 참여로 지지적이고 치료적인 경험을 선사하는 창의적 예술 워크숍을 통한 일련의 뮤지엄 기반 미술치료 회기 진행	고립 감소와 인지능력 자극, 삶의 질 향상
로즈 베닝턴 및 공동 연구자들(2016) \| 캘리포니아 지역의 불특정 뮤지엄		
캘리포니아의 생활 지원 시설 내 대상자 중 외로움을 보고하고 작품 제작에 관심 있는 노인 8인	노년기 성인 그룹의 관점을 탐색하기 위한 현상학적 접근법 ❶ 뮤지엄에서 선택한 네 가지 회화 작품 중심으로 관찰하며 이완 ❷ 회상에 집중하며 작품 관련 대화 나누기 ❸ 뮤지엄 안에 마련된 장소로 이동해 반영 작품 제작	추억 회상 지원. 유년기 경험과 기억에 대한 대화 촉진. 희망과 슬픔, 자기 이해 같은 주제를 성장과 감사, 사회 교류에 반영
브룩 로젠블랫(2014) **필립스컬렉션 시니어센터 및 예술건강센터 '창의적 나이 들기' 프로그램과** **조지워싱턴대학교 미술치료 프로그램**		
기억 소실, 당뇨, 뇌졸중, 파킨슨병과 만성적 질환을 가진 성인과 가족 그룹 10–15인	예술건강센터에서 매일 그룹 미술치료 진행 ❶ 그룹으로 디지털 아카이브 자료와 초상화 관람하기: 마음 챙김과 섬세한 관찰과 절차에 따른 대화를 활용한 전시장 다중 방문 프로그램 ❷ 60분간 세 가지 작품에 관한 10–15인 그룹 대화: 전시와 작품의 주제와 개인적인 관계 맺기 중심의 이야기 나눔 ❸ 자화상 제작하며 창작 과정과 인생의 여정 탐색하기	개인적 기억과 역사 탐색. 성취감 중심의 역량 강화. 활력, 지적 활동, 사회적 기회 촉진. 감각 및 인지 자극, 스트레스 감소, 동년배와 교류
앙드레 살롬(2011) **콜롬비아 보고타 산호르헤후작저택고고학박물관과 요한바오로2세봉사재단의 노인 돌봄 시설**		
돌봄 시설의 70세 이상 고령자 10인, 간호사 2인	노년의 성인을 위한 치료 목적에 에릭 H. 에릭슨의 심리사회적 발달 단계 이론 접목, 삶의 경험을 반영할 때 인생 회고 접근법 활용 ❶ 40분간 주변 환경 탐색과 다과를 곁들인 대화 시간 ❷ 15분간 점토 오브제로 개인사 반영을 강조하고 지리, 역사, 문화, 공익, 형태 주제가 교차하는 소규모 전시회 관람 ❸ 수채화 및 유화 그리기를 경험하는 작품 제작 회기	역사 및 개인적 기억 재탐색과 과거 인생 경험 공유. 사회적 관계 맺기 촉진. 자아와 인생 경험 탐색과 개인의 정체성 되찾기

→ 창의적 나이 들기 중심의 뮤지엄 미술치료

오늘날 많은 프로그램이 알츠하이머와 치매를 가진 고령자와 그 보호자를 대상으로 한다. 여러 연구에서 고령자와 보호자 모두에게 작품 감상 및 제작이 미치는 영향을 탐구했다. 그와 더불어 이제 뮤지엄에서 인지 자극 경험 제공 프로그램을 운영하기 시작했다. 2020년 웰컴컬렉션에서 보여주었다시피, 새로운 방향은 자기 몸 긍정주의body positivity를 지향하며 노화, 자존감, 매력 또는 아름다움의 문화적 기준에 대한 개인적 반영을 탐색하는 예술가의 현대 작품에 집중한다. 이런 자기 몸 긍정주의 내용과 함께, 나이 듦을 표방하는 동시대적인 작품을 전시하는 뮤지엄이 일부 나타났다. 이 장에서 언급한 프로그램에서 위와 같은 개념은 회상에 집중하고 인생을 돌아보는 방향과 함께 미술치료사가 통합적으로 작업하는 방식이 되었다.

→ 이슈와 요구 사항에 기반한 기존 뮤지엄 미술치료

지금까지는 특정 연령대에 초점을 맞춰 분류한 뮤지엄 미술치료 프로그램에 중점을 두었다. 앞으로 제시하는 표에서는 복합적 정신 건강 주제, 암 투병 과정, 이민·문화 적응에 따른 어려움, 심리적 외상 사건 경험과 관련된 정신 건강 이슈 등 특정 내담자의 어려움을 해결하기 위해 특화 개발된 기존의 뮤지엄 미술치료 프로그램을 다룬다.

→ 복합적 정신 건강의 어려움이 있는 대상을 위한 뮤지엄 미술치료

정신 건강에서 복합적인 어려움을 겪는 사람들을 위해 마련된 뮤지엄 미술치료 프로그램은 작품 탐색에 가치를 두고 개개인의 삶과 연결시키며 영감을 얻게 한다. 이런 진행 단계는 시몬 앨터무리의 연구에서처럼 창조적 표현을 돕는 작품 제작 과정이 회기에 포함된다. 이 표에서 밝힌 그룹 프로그램은 각자 다른 실천 방식을 갖추었다. 프로

그램 진행은 4주가 조금 넘는 것에서부터 12주 이상까지, 시간은 회기당 한 시간에서 두 시간 반까지 프로그램마다 다르다. 대부분은 소속감 및 공동체 인식과 지지받는 경험을 중심으로 한 일반적인 그룹 형태였다. 뮤지엄 미술치료는 복합적인 정신 건강 장애를 다루는 만큼 치료 목적 또한 매우 다양한 편이다. 일부 프로그램의 진행 단계에서 정신 건강의 어려움과 관계한 내담자의 서사를 재구조화하고 재설정하기 위해 노력하며, 자기 이해와 자신의 의미를 탐색하거나 창의적인 정체성 개발을 강조했다. 미술관 및 박물관은 예술 작품과 사물, 전시 주제를 감상하며 자기 인생 경험과 연결 짓기 용이한 장소로서 서사 개념을 마련하는 환경이다.

2013년 수잔나 콜버트 및 공동 연구자들은 정신증psychosis과 정신 건강의 어려움을 경험한 성인이 전시장에서 그룹으로 참여하고 반영 작품을 제작하면서 개인적 서사가 낙인stigma에서 자기 이해로 전환하는 데 미치는 영향을 탐색했다. 장소는 영국 국민보건서비스NHS와 협업으로 런던의 덜위치픽쳐갤러리에서 이뤄졌다. 여기서 활용한 절차는 기존 미술치료 프로그램에서 진행하던 방식과 유사했다. 바로 작품 내용 중심의 전시장 대화를 나누며 참여자의 개인적 서사와 연결하고, 20분간 전시장에서 스케치한 후, 30분간 서사를 주제로 작품 제작 회기를 진행했다. 연구 결과로 조현병, 양극성 장애, 조현 정동 장애를 가진 사람이 정신 질환[6]과 관련 있는 개인적 이야기를 재구조화하고 창의적으로 정체성을 개발할 가능성을 시사했다.

6 역주: 정신 건강에 있어서 사고나 감정, 행동의 어려움이 일상생활에 지속적으로 영향을 미치는 질병. 호르몬과 같은 생리적 이상이나 뇌의 신경전달물질과 같은 신경계의 이상, 유전적 또는 환경적인 영향 등 복합적 요인으로 인해 발병한다.

| 표 2.5 | 복합적 정신 건강의 어려움이 있는 대상을 위한 뮤지엄 미술치료 프로그램

저자, 뮤지엄, 협력 기관, 프로그램명		
참여 대상	뮤지엄 미술치료 프로그램 구조와 진행 단계	치료 목표와 중재
알리 콜스 및 공동 연구자들(2019) \| 영국 글로스터셔 스트라우드의 뮤지엄인더파크		
복합적 정신 건강 장애가 있는 성인 6~10인	12주의 그룹 미술 심리치료 두 차례 운영 ❶ 체크인 후 선사, 자연사, 장식 미술, 그리고 현대 미술의 뮤지엄 사물을 자기 주도적으로 탐색 ❷ 사물을 직접 다뤄보며 느낌과 생각 이야기 ❸ 작품 제작과 반영을 언어로 설명	자기 탐색과 타인과 관계 맺기를 촉진하는 사물 활용. 의미 만들기 기회를 제공하는 사물 활용
그웬 배들리 및 공동 연구자들(2017) \| 캐나다 몬트리올미술관과 더글러스정신건강연구소		
섭식 장애를 가진 대상 집단. 회기당 12인 이내.	6주마다 그룹 미술치료 운영 ❶ 60~90분간 4~6가지 작품·사물 중심으로 대화를 나누는 전시장 방문 ❷ 섭식 장애 관련 치료적 대화를 위한 추상화·인물화 작품 탐색 ❸ 미술치료 경험과 정서를 이야기하는 미술치료 스튜디오 회기	전형성, 미의 기준, 신체상 관련 대화를 위한 지지적 환경 구성. 자기 파악과 긍정적 신체상 촉진. 소속감과 공동체감 향상
시몬 엘터무리(1996) \| 다양한 박물관 및 미술관과 갤러리 방문		
만성적으로 정신 건강 어려움과 인지 기능 저하를 보이는 고령자 및 입원 환자	콘코디아대학교의 창의적 미술치료와 함께 운영 ❶ 내담자의 선호와 관심 탐색을 위한 뮤지엄·갤러리 방문 ❷ 작품 슬라이드와 함께 미술사적 의의와 작가 정보 이해 ❸ 위의 주제를 반영한 내담자의 작품 제작	회상 촉진, 삶의 변화에 따른 자기 수용, 새로운 정체성 획득. 영감의 원천으로서 작품 관찰

→ 건강복지를 위한 뮤지엄 미술치료 프로그램

가장 최근의 뮤지엄 경향은 더 이상 특정 방문객이나 대상자를 중심으로 하는 것이 아니라, 보건복지 영역의 공공의 행복 증진을 목표로 노력하기 시작했다는 것이다. 2013년 폴 M. 카믹과 헬렌 J. 차터지는 뮤지엄의 공공복지를 위한 중재자 역할 수행 가능성을 연구했고, 2011년 사만다 로버츠와 카믹, 네일 스프링햄은 정신 건강의 어려움을 가진 대상자 가족들의 삶의 질에 뮤지엄이 어떤 긍정적 영향을 줄 수 있는지 대해 연구했다. 예를 들어 스티븐 레가리는 몬트리올미술관이 기존의 접근성과 교육, 미술치료 프로그램을 보완해 최근 건강

에 중점을 둔 프로그램을 도입했음을 2019년 개인 서신에서 밝혔다. 이처럼 뮤지엄에서 복지 건강을 위한 그룹은 흥미로운 분야로 부상했고, 이 모델은 예술 작품에 마음챙김mindfulness과 명상 체험을 접목한 작업에서부터 공동체의 사회 교류 증진과 창조적 표현력 향상을 목적으로 한 예술 참여까지 다양하게 통합되었다.

종양학oncology 분야의 미술치료 문헌은 오로지 2000년 캐런 딘, 매리앤 카르맨, 마거릿 피치의 뮤지엄 미술치료 프로그램 연구뿐이었다. 표2.6 하지만 오늘날 클리닉 및 병원과 뮤지엄에서는 미술을 접목해 환자를 위한 지지적인 치료 프로그램을 지원한다. 여러 건강 문제를 가진 환자를 위한 뮤지엄 미술치료는 협력적으로 다양한 의료 환경에서 이뤄지고, 이를 운영하는 병원 및 뮤지엄 웹사이트에서 각 프로그램의 정보를 빈번하게 확인할 수 있다. 이런 분야에서 치료적 프로그램에 관한 문헌이 늘어나야 한다. 환자와 가족들이 겪는 여러 어려운 상황에 대처하도록 프로그램이 지원할 수 있기 때문이다. 2013년 미국뮤지엄협의회는 '미술치료사들은 그룹으로 일하고, 병실에서 미술 제작을 지원하며, 전자 방식의 복지 건강 프로그램을 수행하는 기술을 자연스럽게 수용하는 특징 덕분에 뮤지엄 프로그램에 공헌한다'고 강조했다. 뮤지엄이 창의적 중재를 통해 건강 및 복지 분야의 다양한 의료 환경에서 공헌할 가능성을 제시한 것이다.

| 표 2.6 | 종양학과 환자 대상 뮤지엄 미술치료 프로그램

저자, 뮤지엄, 협력 기관, 프로그램명		
참여 대상	뮤지엄 미술치료 프로그램 구조와 진행 단계	치료 목표와 중재
캐런 딘, 매리앤 카르맨, 마거릿 피치(2000) 캐나다 온타리오 클라인버그의 맥마이클캐나다아트컬렉션과 베이뷰암지원네트워크		
암 환자 그룹 10명 이내	회당 두 시간씩 16주 이상 약 40만 4,686제곱미터 규모의 자연환경을 갖춘 공원 내 미술관 갤러리에서 프로그램 진행 ❶ 생각과 느낌의 반영을 유도하는 미술관·전시장 작품 관람 ❷ 질병과 자화상, 임상치료를 반영한 풍경과 신체상을 담은 예술가의 작품 중심으로 예술을 이해하는 기회 제공 ❸ 암 투병 생활에 관한 자유로운 표현을 돕는 스튜디오와 현상학적 관점으로 예술을 관찰하는 전시장 요소, 참여자들이 객관적이며 주관적인 해석을 이해하도록 지원	병원 외부에서 암 환자의 경험 관련 감정 시각화 표현 보조. 심상을 통해 신체적 고통과 감정 직면과 표현

→ 이민과 문화 적응 및 문화 정체성 중심 뮤지엄 미술치료

이주로 인한 국가적 위기와 문화 적응 및 동화에 따른 부정적인 심리 사회적 영향을 경감시키려는 사회문화적 중재가 불가피해졌기 때문에 미술치료사는 전환transformative과 치유를 경험하는 장소로 뮤지엄을 활용하기 시작했다. 이런 방식의 프로그램 표 2.7 은 이민자 및 난민과 관련된 주요 개념과 이야기를 대중에게 다시 전달하면서, 그들의 내러티브를 드러내는 방식을 돌아보며 타인의 지지를 받는 경험에 중점을 두었다. 그 방법 중 하나가 다양한 예술 표현으로 이란과 시리아 난민의 인생 경험을 담은 전시를 참여자가 직접 주도해 뮤지엄에서 진행한 것이다.

같은 주제를 다른 방식으로 접근한 살롬은 콜롬비아 위우난Wounaan 및 괌비아노Guambiano 민족의 실향 원주민 여성Internally Displaced Indigenous Women, IDIW이 참여한 두 번의 그룹 미술치료를 진행했다. 이 그룹은 젠더, 사회적인 여성의 역할, 남성들의 기대, 아내와 엄마가 되기 위한 기술과 독립, 이주, 역경 등에 관련한 대화를 나누었

고 여성들은 서로 연대감을 가졌다. 박물관 전시장의 예술 작품과 시 각적 서사visual narrative는 이주 경험과 문화 정체성을 다루는 방향으로 활용했다. 이런 프로그램은 참여자들의 사고와 배경, 그리고 종교, 사회, 국가, 성별, 성 정체성을 주제로 다양성을 탐색했다.

| 표 2.7 | 이민과 문화 적응 및 문화 정체성 중심 뮤지엄 미술치료 프로그램

저자, 뮤지엄, 협력 기관, 프로그램명		
참여 대상	뮤지엄 미술치료 프로그램 구조와 진행 단계	치료 목표와 중재
엘리자베스 이오아니데스(2016) \| 그리스 아테네 국립현대미술관과 유엔난민기구		
시리아와 이란에서 온 난민 성인 20명	강제 이주로 고향을 떠나 타국에서 제2의 인생을 살아온 대상자의 이야기에 집중하며 시각적 전시로 상호 교류를 위한 내러티브·스토리텔링 접근 ❶ 두 시간씩 주 4회 만남, 총 3주간의 스토리텔링 워크숍 ❷ 열한 점의 소장품 감상: 사진과 내러티브로 참여자의 일상 공유 ❸ 참여자 개개인의 이야기가 담긴 다국어 음성 파일이 있는 전시 《앞을 향해서… 나의 집으로Face Forward… Into My Home》' 공동 기획	이야기, 감정, 관계, 희망, 기억, 영감 공유. 지금의 상황과 미래 목표 대화. 자기표현 촉진과 사회적 유대와 결속 증진. 이주 스트레스 관련 대화
앙드레 살롬(2015) \| 콜롬비아 보고타 황금박물관		
콜롬비아의 실향 원주민 여성 그룹 워우난 12–18세 여성 9인, 깜비아노 17–40세 여성 6인	공동체 중심의 내러티브 스튜디오 접근 방법 ❶ 예술 및 공예 제작에 적합한 준전용의 워크숍 공간에서 재료와 기술의 예술적 탐색을 통해 문화 교류 ❷ 박물관 내 전시장에 방문해 문화적 전통에 관한 참여자들의 이야기와 현재의 경험을 연결 짓기 ❸ 문화유산과 독특한 전통적 소재를 활용한 종이 벽화, 점토 조각, 직물 직조 등을 포함하는 스튜디오 워크숍 3시간 참여	문화 적응과 상실, 조정 이슈 다루기. 문화적 기원과 문화 정체성 탐색. 시각적 서사 제작하기, 개인적 이야기 전달하기, 유사 경험으로 타인과 지지적 관계 맺기

→ 트라우마 이해를 돕는 전시회 프로그램

2012년 캐런 피콕은 이 분야의 프로그램을 일컬어 각각 '역사적 사건 의 전시회'와 '치료적 미술의 뮤지엄 전시회'라고 평하면서 뮤지엄 교 육과 미술치료의 협업을 요약했다. 이런 전시 프로그램은 평소 말하 기나 자기표현을 주저했던 생존자의 역량 강화에 의도를 두어 기획

되었다. 또한 그들이 겪었던 경험의 서사적 내러티브를 통해 자기표현 기회를 제공하고 PTSD 증상, 자연재해나 집단 트라우마에 관한 정신 건강에 직결된 정서나 감정의 단계를 이해할 수 있도록 도왔다. 그리고 자연재해로 인한 트라우마와 미술치료에 대한 관람객들의 인식 향상을 도모하고자 했다.

표 2.8 의 프로그램은 그룹 회기나 작품 제작 워크숍에서 미술치료사와 함께 참여자가 만든 작품으로 공동 전시를 기획한 사례를 다뤘다. 그리고 심리적 외상 사건과 관련 있는 정서를 다룰 장소를 마련하고 지역사회 다양한 대상에게 프로그램을 제공했다. 전시회는 참여자 역량 강화와 트라우마에서 비롯된 정신 건강 주제에 관한 대중의 인식 증진을 위해 기획되었다.

| 표 2.8 | 트라우마 관련 인식 향상을 위한 뮤지엄 미술치료 참여자의 작품 전시

저자, 뮤지엄, 협력 기관, 프로그램명		
참여 대상	뮤지엄 미술치료 프로그램 구조와 진행 단계	
마크 아우슬란더, 아만다 토마쇼(2019)	미시간주립대학교 박물관	
성폭력 생존자	표현예술 워크숍으로 내러티브 표현 트라우마 전문가와 의료진, 생존자의 전시 《우리의 목소리 찾기: 여성 생존자의 이야기 Finding Our Voice: Sister Survivors Speak》 공동 기획	
캐런 피콕(2012)	뉴올리언스미술관	
허리케인 카트리나 피해 이재민 아동·가족	참여자 작품 전시 《어린이의 눈으로 본 카트리나: 르네상스 마을 이재민 어린이들의 작품Katrina Through the Eyes of Children: Art by Displaced Children at Renaissance Village》을 통해 트라우마, 상실, 불안, 우울 경험 표현	
베스 곤잘레스돌진코(2002)	뉴욕 어린이미술관	
9/11로 심각한 트라우마를 겪은 아동	회기당 60~90분 소요, 12주 이상 그룹 진행 전시 《치유 활동: 테러의 어둠 속에서Operating Healing: In the Shadow of Terror》를 통해 9/11 외상 경험에 관한 어린이의 감정 표현과 미래의 희망 표현	
로빈 굿맨, 안드레아 헨더슨 파흐네스톡(2002)	뉴욕시립미술관과 뉴욕대학교 아동 연구 센터	
트라우마 관련 PTSD와 정신 건강 이슈를 가진 만5~19세 참여자	9/11 테러로 인한 정서와 감정 표현, PTSD 증상 이해를 돕는 총 80여 점 작품 전시 《우리의 세상이 변했던 그날: 9/11 관련 아동 미술 작품The Day Our World Changed: Children's Art of 9/11》	

뮤지엄 미술치료 프로그램 요약

뮤지엄 미술 프로그램은 크게 보면 미술관 및 박물관의 범위와 역할에 따라 영향을 받으며, 또 프로그램의 수요는 학예나 교육부서의 요청을 따른다. 그러다 보니 일반적으로 뮤지엄 접근성 프로그램 기획안에 포함되거나 교육부서 경계 안에 자리한다. 일부 뮤지엄 미술치료 프로그램은 더 독자적 수행을 하는 반면, 다른 곳은 학제 간 그룹 안에 포함되어 다중적으로 협업하며 뮤지엄 관람객이나 단일 그룹 운영을 담당한다.

→ 학제 간 프로그램에서 미술치료사의 역할

미술치료사는 대부분 프로그램을 기획하고 운영할 때 여러 학문 영역을 고려하며 일한다. 어떤 미술치료사는 사회복지사나 병원의 아동 생활 전문가,[7] 심리학자, 혹은 다른 의료 전문가뿐 아니라 뮤지엄 학예사, 미술사학자, 공공 프로그램 코디네이터, 교육학예사, 예술 강사, 도슨트 같은 총체적 다학제팀에 속해서 업무를 수행한다. 이따금 특정 대상자 그룹과 공동 운영해 독자적으로 작업하기도 하고, 협력적 업무와 무관한 전용 환경에서 치료사 자신의 업무에 집중하기도 한다.

이론적 길잡이 및 미술치료 접근법

보통 뮤지엄 미술치료 프로그램은 자연스럽게 지역사회 중심으로 접근한다. 이때 자주 활용되는 이론으로는 심리역동psychodynamic 미술치료, 페미니스트 이론, 비평 연구, 현상학적/존재론적 접근법, 집단치료와 가족치료, 서사적 접근, 오픈 스튜디오, 표현 치료 연속체가 있다. 뮤지엄 미술치료를 설명할 때 특징적인 것은 매우 방대하고 다양한 치료 관련 영역을 이해해야 한다는 것이다. 지역사회 중심의 모델

에서 미술치료사는 저마다 다른 치료 접근법을 중심에 두고 저마다 다른 방식으로 프로그램 회기와 전시장 경험을 이끌 수도 있다.

인본주의적 접근 방식은 스튜디오, 서사적, 현상학적 또는 존재론적 이론을 포함하며 뮤지엄 방문자의 개인적인 의미 만들기 및 작품 대상과의 관계 맺기에 중점을 둔다. 그와 달리 미술 심리치료 구조의 촉진 방식은 자유 연상free association, 무의식과 의식의 탐색, 미술 제작 과정을 통해 정화catharsis나 승화sublimation를 경험하도록 촉진한다.

총체적으로 뮤지엄 미술치료 진행 단계는 전시장의 예술 작품에 관련된 생생한 체험과 개인적 경험에 집중한다. 개인적 이야기 중심의 서사적 접근 방식은 다양한 배경의 사람들에게 적용할 수 있으며, 다각도에서 뮤지엄 사물들과 상호 교류하는 전략을 활성화하게 돕는다. 이런 특징은 창의미술creative arts 표현의 다양성과도 잘 어울린다. 따라서 서사적 접근 방식은 단기성으로 다양하게 원데이 워크숍 등의 형식으로 의미 있게 진행할 수 있고, 좀 더 체계적이고 지속적으로 운영되는 집단 프로그램에도 적용할 수 있다. 이런 방식을 적용하는 것은 뮤지엄 미술치료 경계 안에서 사람들이 자기를 표현하고, 탐색하고, 성찰하고, 개인적 서사를 표현할 수 있도록 한다. 또 중심이 되는 서사를 기준으로 이야기를 재구조화하거나 재진술하는 데 집중할 수도 있다. 뮤지엄 미술치료에서는 참여자가 자기 고유의 목소리를 알아가고, 자기 인생에 의미를 찾아가고, 다른 사람의 이야기를 경청하면서 배울 수도 있다.

유럽의 뮤지엄은 보통 미술치료를 활용하는 보편적 기준으로 자발적 놀이, 자유 연상, 상징과 무의식 탐색을 통해 내담자의 창의적인 표현을 독려하는 미술 심리치료를 강조한다. 그리고 미국과 달리

7 역주: child life specialist. 아동 및 가족의 심리적 안정과 입원 관련 정보를 제공하며 병원 생활에 적응을 돕는 전문가.

프로그램 제목에 '미술치료'라는 단어를 빈번하게 활용한다. 이는 기본적으로 뮤지엄에서 일하는 미술치료사의 역할 수행에서 비롯된 양상이다. 최근에는 임상 미술치료사가 영국 국민보건서비스나 여타 의료 환경과 최초로 협력한 뮤지엄 미술치료 프로그램을 다룬 도서가 출판되었다. 해당 프로그램은 미술관 및 박물관을 포함하거나, 클리닉에서부터 뮤지엄까지 연계하는 것을 목표로 삼았다. 하지만 이와 같은 방식은 뮤지엄 기관 구조에 프로그램을 포함시킨 형태는 아니다. 캐나다 몬트리올미술관이나 뉴욕 퀸스박물관 사례를 보면 뮤지엄에서 자체적으로 프로그램을 수행하고, 직접 고용한 전임 미술치료사에게 자금을 지원한다.

미국 미술치료사들은 뮤지엄의 직원으로써 좀 더 독립적으로 일을 수행하며, 보조금을 지원받는 프로젝트를 담당하기도 한다. 이때 프로그램은 대체로 뮤지엄 교육부서나 접근성 프로그램의 범주에 속한다. 그러나 미술치료사 팀은 구조와 틀을 넘나들며 창의적 접근으로 뮤지엄 환경을 활용하고, 특정 대상을 위한 신규 미술치료 프로그램을 마련하며, 프로그램의 체계를 다지기 위해 노력한다. 뮤지엄 소속 미술치료사는 방문 임상 미술치료사보다 여러 분야가 한 팀으로 구성된 협력 관계 속에서 업무를 수행하고 뮤지엄이 가진 자원과 역동을 누구보다 잘 파악해야 한다.

어떤 프로그램은 '창의적 표현 작업'으로 나타내거나 '치료적 미술 워크숍'처럼 우회적으로 소개하고 '회기' '미술치료' '미술 심리치료' 같은 직접적 용어를 사용하지 않는다. 프로그램 제목에 선정한 단어를 살펴보면 박물관이나 미술관의 요구, 또 치료적 의도와 지향하는 접근법에 따라 프로그램 기획에 활용하는 단어가 달라지는 걸 알 수 있다. 따라서 포괄적인 용어로 뜻을 전달하는 경우, 치료therapy라는 말속에 사람들이 생각하는 낙인이 관련되어 있음을 짐작할 수 있다.

또 다른 프로그램은 예방과 신체적·정신적·사회적 건강 관점에서 접근한다. 이런 접근은 일반적으로 자존감 향상, 자기 정체성 탐색, 건강한 대인관계 증진, 다양한 관점 습득, 인내력 향상, 자기표현 기회를 제공하고 다양한 참여자의 필요에 맞추고자 한다. 따라서 이런 방식은 임상 치료 접근 방법이라기보다 지역사회를 중심으로 한 프로그램 모델에 가까운 편이다.

→ 뮤지엄에서 치료적 영향과 고려 사항

프로그램의 치료적 영향은 매우 폭넓다. 관계를 증진하고, 의사소통과 의사 결정을 향상시키고, 개인적인 의미와 성찰을 돕고, 예술 작품 관찰을 통해 정서와 감정 변화를 파악하며, 사회적인 교류와 지역사회 참여 기회를 마련한다. 또 자기 정체성 탐색과 새로운 정체성의 획득, 정체성 일부의 재탐색, 자기 발견을 지원한다. 그리고 창의적인 자기표현 방식을 찾을 기회, 뮤지엄 사물에 담긴 역사적 주제와 작품의 맥락과 개인적인 경험 사이를 연결할 기회를 제공한다.

→ 뮤지엄 미술치료 회기 구조

전시장에서 예술 작품으로 교류하고 참여하는 구조와 형식은 뮤지엄 및 프로그램의 요구와 범주에 따라, 프로그램을 진행하는 미술치료사의 스타일과 접근 방식에 따라 다르다. 일반적으로 예술 작품 제작에 접근하는 방식은 프로그램마다 다르다. 어떤 프로그램은 뮤지엄 외부 장소에서 프로그램 회기를 진행하고, 마지막에 뮤지엄 공간에서 전시 투어와 미술 제작 회기를 운영했다. 또 다른 프로그램은 미술관 및 박물관의 사물을 의료 기관, 정신건강의학과 병원이나 입원 병동과 같은 지역사회 기관의 외부 장소로 직접 가져가 활용했다. 최근에는 미술치료사가 뮤지엄 갤러리나 전시장 근처의 전용 스튜디오에

서 회기를 진행하며 내담자가 주도하는 전시 기획에 협력했다.

나오며

그동안 다채로운 뮤지엄 미술치료 프로그램을 조사하고 분류하면서, 기존의 연구 문헌이 프로그램을 실천하는 데 결정적인 영향을 미친다는 것을 깨달았다. 2015년 도나 J. 베츠 및 공동 연구자들은 미술치료 접근 뮤지엄 프로그램이 얼마나 방문객들의 공감을 끌어내고 스트레스 해소를 돕는지에 관한 통찰력 있는 연구를 진행했다. 또한 2012년 린다 J. 톰슨 및 공동 연구자들은 뮤지엄 전시를 관람한 뒤 사물을 직접 손으로 다뤄보는 행위가 단순 관람이나 일방적인 촉각 경험보다 사람들의 건강 증진에 상당한 영향을 준다고 밝혔다. 2011년 폴 M. 카믹 및 공동 연구자들은 뮤지엄 작품 감상이 정신 건강에 어려움을 겪는 사람들과 그 가족 및 보호자들에게 필요한 심리사회적 지원을 제공해 사회 비용을 절감할 수 있음을 시사했다. 그리고 살바도르달리박물관의 여름 예술 프로그램에 참가했던 176명의 어린이가 자기 개념을 향상한, 교육적이면서 치료적인 프로그램의 연구 결과도 보고되었다. 마지막으로 2015년 다이아나 L. 클라인은 뮤지엄 미술치료 프로그램이 재향군인의 삶의 질 향상과 재건을 도왔음을 강조했다. 이런 연구는 궁극적으로 뮤지엄 미술치료 프로그램을 확장하고 실천하려는 미술치료사에게 길을 열어주었다.

참고 문헌

Alter-Muri, S. (1996). Dali to Beuys: Incorporating art history in art therapy treatment plans. *Art Therapy: Journal of the American Art Therapy Association, 13*(2), 102–107. http://dx.doi.org/10.10 80/07421656.1996.10759203

American Alliance of Museums. (2013). Museums on call: How museums are addressing health Issues. Retrieved from: www.aam-us.org/ wp-content/uploads/2018/01/museums-on-call.pdf

Auslander, M. & Thomashow, A. (2019). Sites of healing: The Michigan State University Museum turned to community co-curation to tell survivor's stories of sexual violence. Museums, 35–40. Retrieved from: www.aam-us. org/2019/10/31/sites-of-healing-the-michigan-state-university-museum-turned-to-community-co-curation-to-tell-survivors-stories-of-sexual-violence/

Baddeley, G., Evans, L., Lajeunesse, M., & Legari, S. (2017). Body talk: Examining a collaborative multiple-visit program for visitors with eating disorders. *Journal of Museum Education, 42*(4), 345–353. https://doi.org/10.1080/10598650.2017.1379278

Bennington, R., Backos, A., Carolan, R., Etherington Reader, A., & Harrison, J. (2016). Art therapy in art museums: Promoting social connectedness and psychological well-being of older adults. *The Arts in Psychotherapy, 49,* 34–43. http://dx.doi.org/10.1016/j.aip.2016.013

Betts, D. J., Potash, J. S., Luke, J. J., & Kelso, M. (2015). An art therapy study of visitor reactions to the United States Holocaust Memorial Museum. *Museum Management & Curatorship, 30*(1), 21–43. https://doi.org/10.1080/09647775.2015.1008388

Camic, P. M., Baker, E. L., & Tischler, V. (2016). Theorizing how art gallery interventions impact people with dementia and their caregivers. *The Gerontologist, 56*(6), 1033–1041. https://doi.org/10.1093/geront/gnv063

Camic, P. M., & Chatterjee, H. J. (2013). Museums and art galleries as partners for public health. *Perspectives in Public Health, 133*(1), 66–71. https://doi.org/10.1177/1757913912468523

Camic, P. M., Roberts, S., & Springham, N. (2011) New roles for art galleries: Art-viewing as a community intervention for family carers of people with mental health problems. *Arts & Health, 3*(2), 146–159. https://doi.org/10.1080/17533015.2011.561360

Canas, E. (2011). Cultural institutions and community outreach: What can art therapy do? *Canadian Art Therapy Association Journal, 24*(2), 30–33. https://doi.org/10.1080/08322473.2011.11415549

Colbert, S., Cooke, A., Camic, P. M. & Springham, N. (2013) The art gallery as a resource for recovery for people who have experienced psychosis. *The Arts in Psychotherapy, 40*(2), 250–256. http://dx.doi.org/10.1016/j.aip.2013.03.003

Coles, A., & Harrison, F. (2018). Tapping into museums for art psychotherapy: An evaluation of a pilot group for young adults. *International Journal of Art Therapy, 23*(3), 115–124. https://doi.org/10.1080/17454832.2017.1380056

Coles, A., Harrison, F., & Todd, S. (2019). Flexing the frame: Therapist experiences of museum-based group art psychotherapy for adults with complex mental health difficulties. *International Journal of Art Therapy, 24*(2). https://doi.org/10.1080/17454832.2018.1564346

Deane, K., Carman, M. & Fitch, M. (2000). The cancer journey: Bridging art therapy and museum education. *Canadian Oncology Nursing Journal, 4,* 140. http://doi.org/10.5737/1181912x104140142

Erikson, E. H. (1963). *Youth: Change and challenge*. New York: Basic Books.

Gonzalez-Dolginko, B. (2002). In the shadows of terror: A community neighboring the World Trade Center disaster uses art therapy to process trauma. *Art Therapy, 19*(3),120–122. https://doi.org/10.1080/07421656.2002.10129408

Goodman, R. & Henderson Fahnestock, A. (Eds.) (2002). *The day our world changed: Children's art of 9/11*. New York: Harry N. Abrams.

Hartman, A. (2019). The museum as a space for therapeutic art experiences for adolescents with high functioning autism (HFA) [ProQuest Information & Learning]. In *Dissertation Abstracts International Section A: Humanities and Social Sciences, 80*, (2-A(E)).

Hamil, S. (2016). The art museum as a therapeutic space [Doctoral dissertation]. Graduate School of Arts and Social Science, Lesley University. Retrieved from: http://digitalcommons.lesley.edu/cgi/viewcontent.cgi?article=1036&context=expressive_dissertations

Ioannides, E. (2016). Museums as therapeutic environments and the contribution of art therapy. *Museum International, 68*(3–4), 98–109. https://doi.org/10.1111/muse.12125

Kaufman, R., Reinehardt, E., Hine, H., Wilkinson, B., Tush, P., Mead, B. & Fernandez, F. (2014). The effects of a museum art program on the self-concept of children. *Journal of the American Art Therapy Association, 31*(3), 118–125. https://doi.org/10.1080/07421656.2014.935592

Klein, D. L. (2015). The art of war: Examining museums' art therapy programs for military veterans. Retrieved from: http://search.ebscohost.com/login.aspx?direct=true&AuthType=sso&db=ddu&AN=0BE05570FAC74B4B&site=eds-live

Klorer, G. (2014). My story, your story, our stories: A community art-based research project. Art Therapy Journal of the American *Art Therapy Association, 31*(4), 146–154. https://doi.org/10.1080/07421656.2015.963486

Linesch, D. (2004). Art therapy at the Museum of Tolerance: Responses to the life and work of Friedl Dicker-Brandeis. The Arts in Psychotherapy, 31, 57–66. https://doi.org/10.1016/j.aip.2004.02.004

Marxen, E. (2009). Therapeutic thinking in contemporary art: Or psychotherapy in the arts. *The Arts in Psychotherapy, 36*(3), 131–139. https://doi.org/10.1016/j.aip.2008.10.004

Montreal Museum of Fine Arts. (2020). Art therapy. Retrieved from: www.mbam.qc.ca/en/education-and-art-therapy/art-therapy/

Museum of Art and Archaeology at the University of Missouri, Columbia. (2019). *Community: Healing Arts Program*. Retrieved from: https://maa.missouri.edu/education/community

Pantagoutsou, A., Ioannides, E. & Vaslamatzis, G. (2017) Exploring the museum's images – exploring my image (Exploration des images du musée, exploration de mon image). *Canadian Art Therapy Association Journal, 30*(2), 69–77. https://doi.org/10.1080/08322473.2017.1375769

Peacock, K. (2012). Museum education and art therapy: Exploring an innovative partnership. *Art Therapy: Journal of the American Art Therapy Association, 29*(3) 133–137. https://doi.org/10.1080/07421656.2012.701604

Reyhani Dejkameh, M. & Shipps, R. (2019). From please touch to ArtAccess: The expansion of a museum-based art therapy Program. *Art Therapy, 35*(4), 211–217. https://doi.org/10.1080/07421656.2018.1540821

Rosenblatt, B. (2014). Museum education and art therapy: Promoting wellness in older adults. *Journal of Museum Education, 39*(3), 293–301. https://doi.org/10.1080/10598650.2014.11510821

Salom, A. (2011). Reinventing the setting: Art therapy in museums. *Arts in Psychotherapy, 38*(2) 81–85. https://doi.org/10.1016/j.aip.2010.12.004

Salom, A. (2015). Weaving potential space and acculturation: Art therapy at the museum. *Journal of Applied Arts & Health, 6*(1), 47–62. https://doi.org/10.1386/jaah.6.1.47_1

Stiles, G. J. & Mermer-Welly, M. J. (1998). Children having children: Art therapy in a community-based early adolescent pregnancy program. *Art Therapy Journal of the American Art Therapy Association, 15*(3), 165–176. https://doi.org/10.1080/07421656.1989.10759319

Treadon, C. B. (2016). Bringing art therapy into museums. In D. E. Gussak & M. L. Rosal (Eds), *The Wiley handbook of art therapy* (487–497). Wiley Blackwell.

Treadon, C. B., Rosal, M. L., & Thompson Wylder, V. D. (2006). Opening the doors of art museums for therapeutic processes. *The Arts in Psychotherapy, 33*(4), 288–301. https://doi.org/10.1016/j.aip.2006.03.003

Thomson, L. J. M., Ander, E., Menon, U., Lanceley, A. & Chatterjee, H. (2012). Quantitative evidence for wellbeing benefits from a heritage-in-health intervention with hospital patients. *International Journal of Art Therapy: Inscape, 17*(2), 63–79. https://doi.org/10.1080/17454832.2012.687750

Welcome Collection. (2020). *Exhibitions.* Retrieved from: https://wellcomecollection.org/exhibitions

2부

뮤지엄 미술치료와
지역사회 협력

지속적인 변화를 위한 지역사회 협력: 범죄소년과 뮤지엄 미술치료

멤피스브룩스미술관 | 페이지 셰인버그 & 캐시 덤라오

들어가며

뮤지엄의 교육학예사나 미술치료사처럼 다분야 학문의 전문가와 지역사회 구성원은 사회와 문화의 성장과 번영을 위해, 종종 예술을 매개로 노력한다. 이 장에서는 한 미술관과 범죄소년[8]을 위한 단체가 협력 관계를 맺고 그룹 뮤지엄 미술치료 프로그램을 통해 오랜 기간 영향력 있는 관계를 유지하고 발전시켰던 사례를 다루고자 한다.

미술치료를 위한 장소로서의 뮤지엄

미술치료는 최초로 병원, 정신 보건 시설, 학교에서 시작되어 오늘날까지 100여 년간 시행되었다. 하지만 뮤지엄을 미술치료의 장소로 활용하는 것은 상당히 최근의 일이다. 캐롤린 브라운 트리던 및 공동 연구자들은 2006년 연구에서 그동안 역사와 문화, 교육 영역에서 중요한 역할을 담당해 온 뮤지엄이 오늘날 교육학예사와 미술치료사의 협력을 통해 새로운 미술치료 장소로 발돋움할 수 있다고 보았다. 2012년 캐런 피콕은 뮤지엄 내 전문가와 미술치료사가 함께 운영했던 전시와 치료 프로그램을 조사하고 연구했다. 이를 통해 전례 없는 협력 관계가 만들어지고 유지되는 것을 확인했고, 여러 프로그램의 실현 가능성과 효과성을 입증했다. 또한 다양한 대상에게 제공된 뮤지엄의 미술치료 프로그램에서 나타난 긍정적 혜택은 최신 연구 결과에서 꾸준히 보고되었다. 해당 프로그램의 참여 대상자는 전맹 혹은 시력저하 시각 장애, 자폐성 장애, 복합 장애가 있는 사람과 정신 건강에 어려움이 있는 성인, 고령자, 인지 장애(치매)가 있는 사람들과 그 보호자, 섭식 장애를 가진 사람, 실향 원주민 여성을 포함했다.

그동안 예술은 사람을 치유하는 힘과 영향력이 있고, 위험에 빠진 범법 청소년들을 지원할 수 있다는 사실이 문헌을 통해 명확히 알

려졌다. 여러 뮤지엄 환경에서 프로그램을 연구하고 수행한 덕분에 미술치료 프로그램을 운영하는 지역사회 기관 수는 점차 증가했다. 게다가 사회, 문화, 개인 성장과 변화를 촉진하는 환경을 갖춘 뮤지엄의 역할도 매우 중요해졌다. 청소년부터 성인기까지 범죄자 대상 미술치료 연구는 지금껏 교정 시설 재소자들과 정신건강의학과 입원 병동 환자들이 주를 이뤘다. 그 연구 결과 대상자의 자기상 향상과 자존감 증진, 정서 안정과 통제 위치[9] 이해, 도전적 행동challenge behaviors의 감소를 입증했고, 이를 통해 미술치료의 긍정적 결과를 파악했다. 그러나 박물관이나 미술관 환경에서 범죄소년들과 함께한 미술치료사나 미술치료 프로그램에 관한 문헌은 어디에서도 발견할 수 없었다.

멤피스브룩스미술관

테네시주 멤피스의 심장부에 자리 잡은 멤피스브룩스미술관은 주에서 가장 오랜 역사를 지녔을 뿐 아니라 미국 남부 지역에서 가장 규모가 큰 뮤지엄 중 하나다. 모두 세 구역으로 나뉘는 테네시주를 통틀어 약 1만 점이 넘는 방대한 양의 예술 소장품을 자랑하는 유일한 장소이자 5,000년 이상의 오래된 작품을 소장한 미술관이다. 이 기관은 '고대에서 현재로 이어진 미술 문화유산이 담긴 소장품 수집 확대와 다양한 전시 수행, 그리고 역동적 프로그램을 마련해 우리 사회를 다채롭고 풍요롭게 하는 것이 멤피스브룩스미술관의 소명'이라고 밝혔다. 또한 미국 중남부 지역에 설립된 지 100년이 넘는 동안 설립자인 베시 반스 브룩스가 언급한 '미술관은 (예술품의) 보관과 보존, 그리고 관람객들을 위해 즐거움을, 영감을, 배움을 선사한다'는 목표 달성을 위해 지속적으로 노력해 왔다.

　　멤피스브룩스미술관의 미술치료 접근성 프로그램Art Therapy

Access Program, ATAP은 예술의 힘을 통해 삶에 변화를 주려는 미술관의 가치와 헌신을 실천한다. 이 프로그램은 예술과 미술치료가 자기 표현에 영감을 주고 촉진하며, 생각의 전환을 가져와 사람들이 새로운 관점에서 자기를 표현하는 능력을 갖게 해 준다고 믿는다. 미술치료 프로그램은 미술관 환경에서 자기 발견을 할 수 있다고 생각조차 못 했던 관객들을 끌어당기며, 다양한 요구를 지닌 다양한 연령대의 사람들과 함께하고자 멤피스브룩스미술관의 수행을 지원한다. 실제로 이 프로그램은 협력 기관과 참여자의 경제적인 부분을 고려하고 지역사회 외부로 찾아가는, 즉 아웃리치 활동을 통해 닿지 못했던 지역사회 구석까지 연결하는 포용과 다양성으로 뮤지엄의 약속을 지킨다. 미술치료 접근성 프로그램에 공인 자격을 갖춘 미술치료사가 참여하면서, 개인 정보 보안 강화와 프로그램 개선이라는 방향성과 목적에 따라 프로그램을 조정하고 평가하며 교류하기 위해 최선의 노력을 다한다.

→ 멤피스브룩스미술관의 미술치료 접근성 프로그램

멤피스브룩스미술관의 교육부서에서 담당하는 미술치료 접근성 프로그램은 2007년 지역사회에서 알츠하이머를 가지고 살아가는 사람과 그 보호자를 지원하는 단체의 협력으로 시작되었다. 당시 프로그램 및 이후의 유사한 파트너십은 뮤지엄이 아닌 협력 기관에서 진행했다. 지원금에 의존하는 시범 프로그램이었기에 지속적인 협력 관계 구축, 협력 단체 및 커뮤니티에 대한 서비스 제공 유지, 계약직 미

8 역주: juvenile offenders. 미국 법에는 범죄를 저지른 만 18세 미만 아동 청소년을 이렇게 분류한다. 국내 소년법에서는 촉법소년과 우범소년을 포함해 죄를 범한 19세 미만인 자로 규정한다.

9 역주: locus of control. 상황 판단 및 자기 운명을 결정과 통제하는 요인이 개인의 내부와 외부 중 어디에 있는가를 설명하는 사회심리학 용어.

3장 · 지속적인 변화를 위한 지역사회 협력: 범죄소년과 뮤지엄 미술치료

술치료사와의 정기적인 작업 유지, 프로그램의 지속성 확보 등에 어려움이 따랐다.

2015년 즈음, 나는 뮤지엄 교육부서장이자 미술치료사로서 미술치료 접근성 프로그램의 목표와 형식을 재구성하기로 마음먹었다. 지역사회에 긍정적인 영향력을 주고 미술관에 특별한 분위기를 조성해 온 이 프로그램이 더 나은 방향으로 지속 가능하다는 확신이 들었기 때문이다. 가장 큰 변화는 뮤지엄에서 미술치료 프로그램을 운영하기로 한 것이다. 부서 내 사람들과 그동안 기존 미술관이 지향해 온 절차에 미술치료를 접목할 때 발생할 영향력을, 또 프로그램이 참여자 그룹이 원하는 부분을 얼마나 충족할 수 있을지를 지속적으로 논의했다. 안건에는 전시장에서의 작품 제작 여부, 발생 가능한 부서 간 요구나 갈등을 대처하기 위한 프로그램 시간 및 일정 조율 등도 포함되었다. 또 근원적인 변화는 뮤지엄 예산에 해당 프로그램을 포함하고, 미술치료 교육과 지지를 확장한 것이다. 그러면서 뮤지엄은 장기적으로 동일한 목적과 가치를 유지할 협력 기관을 찾게 되었다.

새로운 장기 파트너십의 구축: 청소년 중재 및 신념 기반 후속 조치 기관

향후 미술치료 접근성 프로그램의 진행을 위한 개선 사항을 정리한 뒤, 2015년 말 청소년 중재 및 신뢰 기반 후속 조치 기관Juvenile Intervention and Faith-based Follow-up(이하 JIFF)과 첫 번째 장기 파트너십을 체결했다. JIFF는 청소년 사법제도의 관할에 속한 지역사회 내 청소년 남성을 돕기 위해 설립된 비영리 단체다. 이들은 소규모 학급 형식으로 멘토 관계를 맺어 청소년의 재범률을 줄이고, 사회로의 효과적인 재진입을 도우며, 미래 계획을 세울 수 있도록 지원하는 프로그램 '6H'를

운영했다. 프로그램 이름은 그들이 강조하는 머리head, 마음heart, 건강health, 가정home, 취업hire-ability, 취미hobbies 이 여섯 가지의 머리글자를 따온 것이다.

→ 협력 관계 형성

새로운 동반 관계를 형성하려면 서로 간 신뢰감의 바탕이 되는 라포rapport를 쌓는 데 시간이 필요하다. 특히 미술관을 자주 접할 기회가 없었던 JIFF의 직원과 청소년에게 낯선 미술치료 프로그램 참여를 독려하기 위해서는 신뢰 관계 형성이 매우 중요했다. 따라서 우리는 미술치료 프로그램에서 활용할 자원을 미리 JIFF 직원에게 소개하고, 참여자가 안정감 있는 분위기에서 영감을 받고 자기 자신과 주변 관계를 탐색해 보는 프로그램을 마련하고자 열과 성의를 다했다. 이후 JIFF 직원들은 미술치료를 차츰 이해했으며, 자기와 함께하는 청소년에게 도움이 될 방향으로 우리와 같이 움직이기 시작했다.

믿음직한 파트너로서 관계를 맺기 위해서는 또 다른 중요한 지점을 다뤄야만 했다. 바로 정신 건강 치료에 대한 주변의 부정적 낙인 때문에 해당 기관장이 미술치료 프로그램 참여에 우려를 표했기 때문이었다. 우리는 해당 기관과 청소년들이 가진 문화적인 한계를 함께 뛰어넘어야만 했다. 그리고 '치료'라는 단어가 얼마나 기관의 청소년과 지도자, 직원에게 피하고 싶은 개념으로 다가오는지 충분히 이해했다. 사실 기관장은 프로그램명에 미술치료가 아닌, 다른 말로 대체해서 쓰길 원했다. 미술치료사는 청소년들에게 그들의 그룹 이름을 무엇으로 부르고 싶은지 묻고 의견을 수렴해야 한다는 데 동의했다. 그러면서도 자신이 정신 건강 분야 전문가임을 밝히고, 미술 표현과 미술치료 그룹이 어떻게 자기 인생을 탐색하고 성장하며 치유와 유대, 변화를 맞이하는 데 도움을 주는지 청소년들에게 솔직하고 분

명하게 말했다. 수년간의 프로그램을 종결하는 시기, 청소년들은 미술치료 프로그램이라는 특별한 기회에서 얻은 자기 경험과 성취에 자부심을 나타내며 '미술치료' 그룹을 수용하게 되었다.

→ 시범 프로그램 준비하기

2017년 1월에 있을 미술치료 프로그램의 시범 운영을 위해, 그 전에 필수적으로 다뤄야 할 세부 사항이 산적해 있었다. 바로 다음과 같은 항목이었다.

- 미술치료 협력 관계의 목표 확인
- 관계 기관의 역할과 책임 정립
- 회기 일정 계획 (예: 소요 시간, 날짜, 기간, 빈도, 횟수)
- 그룹 참여 청소년의 인원수 설정
- 미술치료 참여 동의서 작성과 제출 방법
- 교통편 계획
- 뮤지엄 폐장 이후 마무리 실행
 (해당 기관의 프로그램 시간으로 인한)

→ 파트너의 역할과 책임

미술치료 프로그램의 진정한 협력 관계는 다학문 분야에 대한 리더의 관심과 능력, 경험치에 따라 형성되고 강화된다. 프로그램에 참여하는 각 기관과 구성원 모두는 이런 파트너 관계를 이행하고, 성장시키며, 강화하는 데 필수적이고 지속적인 역할을 한다.

- 미술치료사: 프로그램과 파트너십의 계획과 발전을 위해 교육부서장과 긴밀하게 협력한다. 미술치료에 관한

자료 조사와 미술관 정보 개발을 위해 노력하며 이에 대한 협력 기관의 이해를 돕는 효율적인 방안을 마련한다. 미술치료 프로그램의 예산 및 비용 처리에 관해 협조하고 프로그램 동의서 제작과 수정을 담당한다. 집단 프로그램의 목표와 필요를 파악하고 이를 평가한다. 각 미술치료 회기마다 다뤄야 하는 절차와 방향(예: 주제, 목표, 작품 관찰, 지침, 재료 등)을 계획한다. 협력 기관 회의를 담당하고 조직한다.

- 뮤지엄 교육부서장: 미술치료사와 프로그램 및 협력 관계의 발전을 위해 긴밀하게 일한다. 관내 그룹 프로그램에 필요한 예산 및 비용을 관리 감독하고 주요 회의에 참석한다. 뮤지엄 전문가들의 역할과 책임은 그들의 활용 가능 여부에 따라 달라진다. 예를 들어 미술관 교육팀 직원이나 특별 연수를 받은 도슨트가 집단 프로그램 기획과 진행에 협력할 수 있도록 배치하면서, 각 기관과의 계획과 발전을 위한 지원 방법을 이끌어 간다. 그리고 교육학예사로서 협력 관계 기반의 모든 회기에 참여한다.

- 협력 관계·JIFF: 그룹에 참여할 청소년과 멘토를 모집한다. 참여자와 인솔자 모두 프로그램 동의서를 작성하고 모아서 뮤지엄에 전달한다. 매 회기 참여자들이 미술관에 방문하도록 교통편을 제공한다. 프로그램 운영에 필요한 기획 회의, 착수 회의, 프로그램 중간 회의, 사후 보고 회의에 참여한다. 일정, 참여자, 요구 사항 등이 변경될 시에 뮤지엄과 협의한다. 협력 기관 내 직원은 이사장, 프로그램 실장, 멘토링 팀장, 멘토(들)이 해당된다.

시범 프로그램의 운영 이후 JIFF와 1년여간 두 차례의 미술치료 프로그램을 진행해 보니, 건강하고 성공적인 파트너십의 핵심은 바로 정기적인 만남에 있음을 깨달았다. 그래서 각 프로그램을 시작하기 전에 기관 책임자들과 집단 멘토들이 모여 착수 회의를 가졌다. 회의는 미술치료와 그룹의 목표, 그리고 동의서에 관해 의논했다. 또 집단 회기 진행 흐름을 소개하며, 각자의 역할을 정하고 질의응답 시간을 마련했다. 프로그램 중간 회의에는 뮤지엄 교육부서의 관리자와 기관 책임자가 회의에 참여해 진행 중 어려운 부분의 해결책을 탐색했다. 프로그램을 마무리할 때는 기관장과 관리자들이 참여해 그간의 과정을 돌아보고 다음 프로그램 계획을 위한 사후 보고 회의를 가졌다. 이런 회의를 통해 역할을 분명하게 하고, 어려움과 해결책을 의논하며, 발전 방향을 모색하는 것은 열린 의사소통과 협력 관계를 지속시키는 방법이다.

미술치료 프로그램 개요

→ 프로그램 구조

JIFF는 평균 세 차례 이상 체포되고 일부는 가중처벌을 받은 10대 소년을 대상으로 16주 프로그램을 운영해 왔고, 우리는 바로 이 프로그램과 파트너십을 맺었다. JIFF의 프로그램은 특별한 조항과 목적을 갖고 방과 후 일정으로 진행되었으므로 그에 맞게 미술치료 그룹의 목표, 목적, 요구를 설정해야 했다.

　뮤지엄은 일정과 목표를 검토한 뒤, 매주 두 시간씩 총 6회기로 최대 열 명의 청소년이 참여하는 집단 미술치료 프로그램을 시범 운영하기로 했다. 협력 기관인 JIFF도 그 정도면 (앞으로 자세히 소개

할) 프로그램의 목표에 도달하고 그룹의 활력을 조성하기에 적절한 시간이 되리라고 생각했다. 게다가 JIFF의 16주 프로그램은 열린 참여 방식으로, 등록만 하면 참여할 수 있기에 참여자들이 횟수에 구애받지 않고 해당 기간에 의미 있는 경험을 하기를 바랐다.

모든 협력 관계자는 효과적이고 성공적인 미술치료 프로그램을 만드는 데 시행착오가 불가피하다는 것을 알고 있었다. 거의 5년간 맺은 협력 관계 속에서, 일부 구조적 틀은 계속 유지했지만 다른 요소는 유연하게 대처해 양 기관의 요구와 그룹에 최선의 노력을 다했다. 그래서 미술치료사는 프로그램의 온전한 실행을 최대로 끌어올리기 위해 회기를 8회로 늘리는 방안을 제안했다. 회기를 마무리하는 시기에 청소년 그룹이 느끼는 감정을 곁에서 지켜보며, 아직 끝을 받아들이기에 이른 청소년이 대부분이라는 판단이 들었기 때문이었다. 프로그램의 긍정적인 결과를 위해 집단 미술치료는 8회기(6-8주 이내)로 연장되었다.

→→ **돌아보기**

JIFF의 프로그램 구조는 열린 참여 방식에서 시작해 동일 집단cohort 방식으로 바뀌었는데, 그 결과 참여자와 출석률이 더 일관성 있게 유지되었다. 새롭게 동일 집단을 구성하면서 작품 만들기와 논의하기, 창조적 과정에서 한층 진실된 반응을 끌어냈고, 집단 참여자들은 상대적으로 취약했던 부분을 서로 보듬는 모습을 보였다. 그리고 새로 그룹에 들어온 참여자에 비해 집단 신뢰감과 라포를 이미 경험한 구성원들의 참여 횟수가 늘어날수록 참여자들은 프로그램에 집중하고 더욱 서로를 배려하는 마음과 깊은 유대감을 쌓는다는 게 동일 집단 관찰을 통해 나타난 더욱 의미 있는 부분이었다.

이 집단 미술치료의 목표는 긍정심리학의 페르마PERMA 모델을 따랐다. 모델 이름은 낙관적 정서Positive emotions, 몰입과 참여Engagement, 긍정적인 관계Relationships, 목적과 의미Meaning, 통달과 성취Achievement 이렇게 다섯 가지 요소의 머리글자를 따온 것이다. 이 모델은 기관의 핵심 개념인 6H와 더불어 프로그램에 참여한 청소년들이 자기 감정, 인간관계, 강점과 목표, 인생의 희망 등을 찾아가는 데 유용하게 활용된다. 게다가 참여자들이 회기마다 자기의 목표와 요구를 공유하도록 장려해 주체적인 프로그램 참여와 집중, 관계 맺기를 유지했다.

그룹 프로그램의 목표 달성을 위해 미술이나 음악, 동작, 글을 제작하고 관찰하며 언어화verbalization 과정을 포함하는 다양한 자기 표현 방식을 활용했다. 재료는 표현 치료 연속체에서 다루는 스튜디오 미술 매체를 다양하게 사용했다. 스튜디오 경험으로 청소년들이 드로잉, 페인팅, 조각, 혼합매체 등을 활용하면서 예술적 소양과 정서적인 함양을 지원하며 그들이 성장할 수 있도록 곁에서 지원했다. 그리고 참여자가 여러 방식으로 예술적이며 치료적인 과정 및 지침을 탐색하고 경험하도록 안내했다.

→ 회기 구조

멤피스브룩스미술관에서 진행한 JIFF 미술치료의 회기들은 아래와 비슷한 구조로 진행되었다.

1. 미술관 도착과 만남: 그룹 참여자 및 멘토와 인사하기
2. 창의적 도입 활동warm-up:
 전시장에서 난화scribbling drawing 그리기
3. 탐색과 대화: 주제와 목표에 집중하며 작품

또는 소장품 감상하기
4. 창작과 대화: 아트 스튜디오에서 작품을 제작하고 단체로 대화 나누기
5. 떠나기: 미술관 출구로 참여자 안내하기

미술치료 회기는 한 시간 반에서 두 시간 정도 진행했고, 전시장 및 스튜디오에서 소요되는 시간은 그룹의 주제와 목적, 기대에 따라 조금씩 차이가 있었다.

→→ **돌아보기**

회기를 시작할 때 그룹으로 함께 모여 앉으면 유용할 의자나 스툴을 전시장 안에 준비해 두었다. 또 색연필(미술관 지침상 연필류만 가능)을 이용해 난화를 그릴 수 있도록 중간 크기의 종이를 끼운 클립보드를 준비해 각자 하나씩 무릎 위에 대고 사용하도록 했다. 참여자의 드로잉 작품은 미술치료 프로그램 기간 동안 미술관 내 안전한 장소에 보관해 두었고, 그동안 완성된 작품들을 참여자가 직접 종결 회기에 확인할 수 있었으며, 해당 작품을 전시할 수도 있었다.

→ **미술치료 회기에서 다양한 학문 분야의 역할**

다양한 학문 영역의 전문가는 효율적이고 최적의 촉진 역할과 책임을 다하기 위한 오랜 기간의 토론과 관찰을 거듭해 미술치료 회기를 발전시켰다. 각각의 회기를 시작하기에 앞서 프로그램의 리더 역할을 논의하는 게 가장 필요했기에 착수 회의에서 리더 역할과 필요한 수행 지침을 정확하게 확정했다. 표3.1 은 미술치료 회기 준비부터 마무리 과정까지의 리더와 참여 역할을 나타낸 것이다.

| 표 3.1 | 뮤지엄 미술치료 회기에서 다양한 학문 분야의 역할

		미술치료사	교육학예사	프로그램 멘토
계획	주제 및 목표	●	◎	✸
	전시장 요소	●	●	
	스튜디오(미술 제작 과정)	●	✸	
도착/출발		◎	◎	◎
난화	가이드	●		
	창작	✸	◎	◎
	그룹 대화	●	◎	◎
전시장 대화	예술과 역사	◎	●	
	자기 및 목표 관련	●	✸	✸
스튜디오 과정	미술 지침 안내	●	✸	
	작품 창작	✸	✸	◎
	그룹 대화	●	◎	◎
도전적 행동		○	◎	◎

● 리더 역할　◎ 참여　✸ 간헐적 참여

8회기 집단 미술치료 사례

몇 차례 JIFF와 집단 미술치료 프로그램을 진행한 뒤, 우리는 많은 참여자가 공감할 여러 미술관 작품과 그룹 주제, 화제, 미술 지침을 발견했다. 다음은 JIFF 청소년들과 함께 진행한 8회기 미술치료 사례다. 읽어보면 알 수 있겠지만 미술치료 프로그램은 집단 구성원들의 기대와 요구에 맞게 구성되었다. 종합적인 목표는 새 그룹에도 동일하게 적용했기에 일부 회기는 유사하게 반복 운영되었으나, 전시장 내 작품 감상과 미술치료 지침, 스튜디오 재료 활용은 때때로 참여자들의 요청이나 필요에 따라 달라졌다.

→ 모든 회기: 도입 활동 및 참여자 헤아리기

매번 미술치료 회기를 시작할 때, 집단 구성원들은 미술관 전시장 안에서 간단하게 '난화' 작업을 하고 반영적인 이야기를 나누는 과정에 참여했다. 도판 3.1 이처럼 간단하고 반복적인 도입 활동은 참여자가 긴장을 풀고 그룹 상황에 집중할 수 있는 전이transition 과정을 지원했으며, 안전한 분위기를 만들고 창의적인 자기표현 연습을 돕는 하나의 의식이 되었다. 집단 구성원들은 예술적인 영감과 감상, 질문이 떠오를 때마다 작품에 대해 질문하는 방법과 자기 창작품을 소개하는 방법, 또 개인이나 그룹 안에서 일련의 주제나 패턴을 읽는 방식을 배우고 실천하면서 점차 발전했다.

난화 기법은 아주 기본적인 미술치료 평가art therapy assessment 방법이다. 미술치료사는 이 과정에서 집단 참여자의 그림 그리는 전후를 곁에서 지켜보며 말로 표현할 수 있도록 언어화를 촉진하고 관찰한다. 즉 기분, 정서, 관심사, 집중력, 재료 활용, 난화에 드러난 이미

| 도판 3.1 | 그룹 리더와 구성원들은 미술치료 회기 도입부마다
난화를 그리고 이야기를 나누었다. 사진 ⓒ 페이지 세인버그

3장·지속적인 변화를 위한 지역사회 협력: 범죄소년과 뮤지엄 미술치료

지, 상징성 등을 헤아려 참여자들의 정신적·정서적 상태를 빠르게 인식하고, 회기마다 각자가 지닌 강점을 파악하는 작업이다. 이런 평가 방법은 특히 그룹 출결이나 참여 대상의 변동이 있는 경우에 유용하게 활용된다.

→→ 돌아보기

집단 미술치료 프로그램을 시작한 지 1년이 좀 지났을 때, 대부분의 참여자가 반장이나 리더 역할에 관심을 둔다는 걸 알게 되었다. 예를 들면 난화 과정에서 어떤 청년은 (필요한 경우) 미술치료사를 보조하면서 그룹에 도움을 주고자 했다. 다른 사람은 프로그램 과정 지침을 그룹에 알려주는 역할을 수행하거나, 또 다른 청년을 이끌며 도왔다. 이런 분위기를 가진 그룹을 경험했던 리더와 구성원은 참여 증진과 자기 신뢰감 향상, 높은 그룹 기여도를 보였다.

→ 1회기: 참여 기대와 목표 설정하기

첫 회기는 참여자가 미술관 환경에 좀 더 안정감을 느끼고 자연스럽게 선호 작품을 파악하도록, 그리고 그들의 호기심을 깊게 자극하기 위해 미술관 전시장에서 작품 탐색을 시작했다. 이후 함께 자신들의 그룹 명칭과 목표, 규칙, 기대, 희망 사항과 활동 지침을 적은 그룹 포스터를 제작했다.

→ 2-3회기: 이야기 만들기와 감정 표현하기

첫 회기를 마친 참여자들은 자기 이야기를 표현하도록 영감을 준 관찰 작품에 관해 좀 더 알고 싶어 했으며, 그룹 리더를 통해 작품의 역사적 배경과 작가 정보를 전달받았다. 두 번째 회기에서 청년들은 소장품을 선택해서 상상을 덧붙인 이야기를 그룹에게 소개하는 시간을

가졌다. 이야기를 경청한 후, 구성원에게는 선택 작품의 정서적인 면이나 관계성, 역사, 문화 등 무엇이든 떠오른 질문이나 서로의 이야기에 추가하고 싶은 것을 표현할 기회가 주어졌다. 이후 스튜디오로 이동해 "당신의 인생과 관련 있는 작품에 관해 이야기해 보세요"라는 지침을 받았다. 그리고 시간이 좀 흐른 뒤, "우리가 전시장에서 다뤘거나 경험했던 감정들을 떠올리며 작품을 제작해 보세요"라는 지침이 주어졌다. 스튜디오에서는 참여자가 드로잉 재료와 페인팅 매체를 자유롭게 선택하도록 했다. 다음은 이 회기에 활용한 멤피스브룩스 미술관의 작품 목록이다.

- 존 스튜어트 커리(1897-1946),
 〈암탉과 매The Hen and the Hawk〉, 1934, 캔버스에 유채
- 토마스 하트 벤튼(1889-1975),
 〈기계공의 꿈The Engineer's Dream〉, 1931, 패널에 유화

→ 4회기: 강점 찾아보기

이 회기에서 그룹 리더와 참여자는 개인적인 강점을 파악하고 찾아가는 경험을 쌓았다. 우리는 VIA 성격 강점 및 덕목 분류 체계[10]를 활용해 집단 대화를 나누며 스물네 가지 성격 강점을 알아보는 시간을 가졌다. 각자 현재 자신에게 해당하는 성격의 강점을 찾아보고, 앞으로 계발하고 싶은 강점을 이야기해 보았다. 그 후 뮤지엄 작품 중 자기 강점과 연관 있거나 그 강점의 대표적인 동물에 해당하는 것을 찾아보았다. 이렇게 전시장 대화를 통해 자신의 강점과 능력을 탐색한 뒤, 참여자들은 스튜디오로 이동해 "나의 성격과 강점에 가장 가까운 동물을 만들어 보세요. 현실에 존재하는 동물, 또는 상상의 동물로도 표현할 수 있으며, 미술관 작품에서 영감을 받을 수도 있습니다"라는 지

| 도판 3.2 | 토마스 하트 벤튼, 〈기계공의 꿈〉, 1931. ⓒ 2023 T.H. and R.P. Benton Trusts / Licensed by Artists Rights Society (ARS), New York

| 도판 3.3 | JIFF 참여자가 자기 강점을 대표하는 동물을 표현한 조형 작품.

침에 따라 클레이로 작품을 제작했다. 도판 3.3 다음은 이 회기에서 활용된 뮤지엄의 작품 목록이다.

- 작자 미상, 〈황소Bull〉, 기원전 1세기-서기 2세기, 청동
- 작자 미상, 〈목신牧神 판의 상반신Torso of Pan〉, 기원전 1세기-서기 1세기, 대리석

→→ 돌아보기

그룹 내 구성원들의 강점을 설명하고 강점 목록을 만든 뒤 함께 탐색하는 건 참여자에게 좋은 자극이 되는 효과적인 역량 강화 방법이다. 집단 회기에서 다양한 방식으로 성격 강점을 탐색하고 토론하며 촉진할 수 있다. 자기 강점에 관해 질문하고 파악한 것을 과거와 현재와 미래에 대입해 보기, 다른 사람의 강점 알아차리기, 일상에서 의도적으로 강점을 활용하고 실행하기, 그동안 과도하게 사용했거나 너무 활용하지 않았던 강점의 균형 맞추기 등의 방법을 포함한다.

→ 5-6회기: 자기 일부 탐색하기

미술관 소장품 중 초상화를 선택해 자신의 강점과 정체성, 페르소나를 좀 더 깊게 알아보기로 했다. 첫 번째 대화 주제는 작품 구도나 재료, 제목에서 작가가 당신에게 알아주었으면 하는 주제나 주체는 무엇인지에 관한 것이었고, 두 번째는 우리가 자화상을 관찰하며 느끼고 경험한 것을 바탕으로 그 사람에 대해 안다고 믿는 것을 주제로 다뤘다. 참여자들은 스튜디오에서 '가면의 안과 밖'을 표현했다. 가면의

10 역주: VIA Classification of Character Strengths and Virtues. 긍정 심리학의 마틴 셀리그먼과 크리스토퍼 피터슨이 고안했다. 자기 보고식 질문지 답변을 통해 자신이 가진 인격적 강점 항목 스물네 가지를 우선순위로 결과가 나타난다. www.viacharacter.org.

바깥쪽 면은 "보통 타인이 당신에 대해 쉽게 파악하게 되는 강점이나 성격적 측면을 표현해 보세요"라는 지침을, 안쪽 면은 "타인에게 표현하지 못했던 것이나 또는 타인이 쉽사리 알 수 없는 개인적인 생각이나 감정, 강점을 표현해 보세요"라는 제안을 받았다. 도판3.5 집단 참여자는 다양하게 주어진 드로잉과 페인팅 재료로 각자의 작품을 구상 혹은 추상적으로 표현했다.

→→ **돌아보기**

이전 회기와는 달리, 참여자는 스튜디오에서 자기 가면을 제작하는 데 상당한 시간이 필요했다. 청년들은 진정성을 갖고 매우 공을 들였으며 개인적으로 자신의 취약한 부분과 자기 상징, 미적 요소를 탐색하면서 완성된 가면을 공유했다. 다음은 이 회기에서 활용한 미술관의 작품 목록이다.

- 로버트 아네슨(1930-1992),
 〈벽돌 자화상Brick Self-Portrait〉, 1979-1981, 세라믹
- 짐 너트(1938-), 〈모호한 기쁨Obscure Delites〉, 1983,
 메이소나이트에 아크릴, 목재

→ **7-8회기: 미래에 대한 목표와 희망 갖기**

집단 참여자는 빅터 에크푹(1964-)의 2017년 아크릴 벽화 작품 〈추억을 그리다: 멤피스의 정수Drawing Memory: Essence of Memphis〉를 감상하면서 개인적이고 문화적인 상징성을 파악하고 이야기 나누었다. 대화내용은 멤피스라는 도시 역사의 서사를 나타내는 상징, 그리고 현재 참여자의 삶과 지역사회와 주변 세상에 관련된 상징에 관한 것이었다. 이 시간에 영감을 받은 것을 바탕으로 마무리 회기에서 자신과 주변

| 도판 3.4 | 로버트 아네슨, 〈벽돌 자화상〉, 1979-1981.
ⓒ Estate of Robert Arneson / SACK, Seoul /
VAGA, NY, 2023

| 도판 3.5 | JIFF 참여자의 내·외면이 표현된 가면.
사진 ⓒ 페이지 세인버그

관계를 위한 미래의 바람과 목표를 이해하고 표현하는 협동 작품을 제작했다. 또한 그들은 다음 그룹에 참여할 미래의 청년을 위해서 마치 유산을 남기고 싶어 했다. 마지막은 커다란 캔버스에 혼합 재료를 활용해 함께 제작하고 JIFF에 전시한 작품이다. 도판 3.7

→→ 돌아보기

마지막 회기는 미술치료사와 교육학예사가 그동안 제작한 참여자들의 작품으로 '소박한 전시'를 마련했다. 이 전시회에서 집단 참여자를 초대해 개별 작품과 연작이나 공동 작품을 관람하고, 서로의 노력에 감사해하며 성찰하고, 더욱 깊게 의미를 탐색했다.

미술치료 전시회

우리는 JIFF의 미술치료 전시회 두 차례와 비공식적 행사를 성공적으로 조직했다. 도판 3.8 뮤지엄의 교육 전시장에서 약 3-4개월간 미술치료 전시회를 진행하기 위해서는 몇 가지 항목을 갖춰야 했다. 그룹의 목적과 목표에 전시가 맞는지, 참여자가 원하며 동의서를 받을 수 있는지, 전시를 할 만한 충분한 작품이 있는지, 뮤지엄의 전시장 대관 스케줄이 가능한지에 관한 것이다. 미술치료사는 미술관 작품 설치 전문가와 교육부서장이자 교육학예사의 지원을 받아 직접 전시를 기획했다.

　　마침내 우리의 목표를 위해 진행한 이 전시 덕분에 미술치료 참여자들의 경험만 향상된 것이 아니라, 전시를 관람한 기관의 다른 청년들과 직원들의 호기심, 창조성, 자기 탐색에 활력을 불어넣어 주었다는 것을 체감했다. 한 청년은 전시장에 걸린 작품들을 돌아보며 미술치료 통해 얻은 자신감, 성취감, 삶의 변화를 떠올리고 우리에게 다음처럼 말했다.

| 도판 3.6 | 빅터 에크푹, 〈추억을 그리다: 멤피스의 정수〉, 2017.

| 도판 3.7 | JIFF 참여자가 공동체와 자신들의 미래 목표,
희망을 담아 마지막 작품을 완성하고 앞으로
참여할 사람들에게 유산으로 남겨두었다.
사진 ⓒ 페이지 세인버그

3장 · 지속적인 변화를 위한 지역사회 협력: 범죄소년과 뮤지엄 미술치료

여러분 덕분에 미술이 제 삶에 도움이 되었어요.
기분이 좋네요. 전 이걸 전시할 만큼 잘한 적이 없어요.
사실 제 인생의 무대에서 주인공이 되어본 적은
거의 없었거든요. 그래서 저와 다른 말썽쟁이들이 해낸 작품이
벽에 걸리고 많은 사람이 볼 수 있게 되니, 참 뭉클하네요.

미술치료 프로그램과 작품 전시회는 단지 JIFF 청년의 인생만 충만한
변화로 이끈 것은 아니었다. 미술관을 방문하는 많은 지역사회 방문
객도 새로운 관점으로 작품을 바라볼 수 있었고 작품을 제작한 청년
들의 복잡한 삶의 굴레를 깊게 공감하는 자리가 되었다. 전시를 돌아
본 방문객들은 작품에서 기관 청년들만이 가진 이야기와 진실성, 정
서, 강점, 회복 탄력성resilience을 함께 목격할 수 있었던 것이다. 사실
그동안 주변 사람들의 범죄소년이라는 낙인과 부정적 시선들로 이
청년들에게는 뛰어넘기 힘든 장벽으로 작용했다. 그러나 지역사회
대중이 전시회에 보내는 시선은 미술치료가 주는 혜택과 영향을 파
악하고 이해하는 방향이었다.

나오며

우리 청년들은 보통 미술(치료)로 자기 자신을
표현할 수 있다는 것을 몰랐을 뿐 아니라,
가치 있는 자신을 경험할 기회가 거의 없었습니다.
매주 미술치료를 통해서 그들을 켜켜이 둘러싼 굴레들을
벗어 던져버릴 수 있었고, 그들 곁에서 함께한 분들
덕분에 빠른 성장을 보일 수 있었습니다.

리처드 그레이엄, JIFF 이사장

| 도판 3.8 | 2017–2018 멤피스브룩스미술관과 JIFF의 미술치료 작품 전시
《우리의 궤적을 만들다: 변화로 가는 창의적인 과정Making Our
Mark: A Creative Path for Change》, 사진 ⓒ 페이지 세인버그

JIFF 청년들로 구성된 집단 미술치료를 진행하면서, 우리는 어디에서
도 참여자에게 적절한 서비스 제공 관련의 집단 미술치료 '매뉴얼'을
찾아볼 수 없었다. 하지만 열린 마음과 창의적인 생각을 가지고 상황
에 유연하게 대처하면서 각각의 참여자와 의미 있는 관계 맺기 방법
을 찾아냈다. 그룹의 종결 회기마다 참여했던 청년들과 멘토들에게
간단한 프로그램 평가를 부탁했다. 평가 양식은 개인적인 생각, 예술
적인 부분, 정서적 변화나 성찰에 대한 피드백을 수치로 적어넣도록
했다. 해당 영역의 경험, 성장, 향상으로 거의 모든 사람의 평가에서
'매우 훌륭excellent'하다는 결과를 받았다. 게다가 다른 사람에게 프로
그램 참여를 긍정적으로 추천한다고 보고했다. 마지막까지 프로그램
에 성실히 참여한 청년들에게 새로운 예술 방식의 창의적 표현과 개
인의 성장을 격려하고자 뮤지엄 초대권과 미술 재료를 담은 작은 선

물을 증정했다.

최근 코로나19 감염병의 확산으로 인해, 그리고 JIFF와 앞으로도 이어질 협력 관계를 위해 원격치료telehealth 방식(비대면)으로 전환된 프로그램을 준비했다. 앞으로는 프로그램 전후에 정신 건강의 사정과 평가를 추가 진행할 것이다. 그러면 프로그램을 담당하는 직원들이 미술치료 그룹의 영향과 청년에게 필요한 것들을 파악하기가 더 편리해질 수 있다.

멤피스브룩스미술관과 JIFF의 파트너십은 2015년에 시작되었고, 1년 반 동안 미술치료 프로그램을 계획하고 실행하며 지역사회 두 기관의 협력은 더욱 공고해지고 헌신적인 관계가 되었다. 그 관례 덕분에 전례 없는 미술치료 프로그램을 실천으로 옮길 수 있었고 긍정적인 영향을 위한 발전을 게을리하지 않았다. JIFF와 멤피스브룩스미술관은 일상적인 성찰과 개선을 위한 노력으로 특별한 결실을 볼 수 있었다. 협력 관계인 두 기관은 미술치료 협력 프로그램에 참여한 청년 및 각 그룹과 함께 배움과 성장을 유지하기로 약속했다.

참고 문헌

Anderson, G. (Ed.) (2012). *Reinventing the museum: The evolving conversation of the paradigm shift*. New York: Altamira Press.

Bennington, R., Backos, A., Harrison, J., Etherington, A. & Carolan, R. (2016). Art therapy in art museums: Promoting social connectedness and psychological wellbeing of older adults. *The Arts in Psychotherapy, 49*, 34–43.

Brooks Museum. (2020, September 18). Mission and vision. Retrieved from: www.brooksmuseum.org/about

Camic, P. M., Baker, E. L., & Tischler, V. (2016). Theorizing how art gallery interventions impact people with dementia and their caregivers. *The Gerontologist, 56*(6), 1033–1041.

Camic, P. M., Tischler, V. & Pearman, C. H. (2014). Viewing and making art together: A multi-session art-gallery-based intervention for people with dementia and their careers. *Aging and Mental Health, 18*(2), 161–168.

Cane, F. (1951). *The artist in each of us*. London: Thames & Hudson.

Coles, A. & Harrison, F. (2018). Tapping into museums for art psychotherapy: An evaluation of a pilot group for young adults. *International Journal of Art Therapy, 23*(3), 115–124. Https://doi.org/10.1080/17454832.2017.1380056

Coles, A., Harrison, F. & Todd, S. (2019). Flexing the frame: Therapist experiences of museum-based group art psychotherapy for adults with complex mental health difficulties. *International Journal of Art Therapy, 24*(2), 56–67. Https://doi.org/10.1080/17454832.2018.1564346

Gardner, A., Hager, L. L. & Hillman, G. (2018). *Prison arts resource project: An annotated bibliography*. Art Works, National Endowment for the Arts. Retrieved from: www.americansforthearts.org/node/100823

Gussak, D. (1997). Breaking through barriers: Advantages of art therapy in prisons. In D. Gussak & E. Virshup (Eds.), *Drawing time: Art therapy in prisons and other correctional settings* (1–11). Chicago: Magnolia Street.

Gussak, D. (2004). A pilot research study on the efficacy of art therapy with prison inmates. *The Arts in Psychotherapy, 31*(4), 245–259.

Gussak, D. (2006). The effects of art therapy with prison inmates: A follow-up study. *The Arts in Psychotherapy, 33*, 188–198.

Gussak, D. (2007). The effectiveness of art therapy in reducing depression in prison populations. *International Journal of Offender Therapy and Comparative Criminology, 5*(4), 444–460.

Gussak, D. (2009). The effects of art therapy on male and female inmates: Advancing the research base. *The Arts in Psychotherapy, 36*, 5–12.

Gussak, D. E. (2020). *Art and art therapy with the imprisoned: Recreating identity*. New York: Routledge.

Hartz, L. & Thick, L. (2005). Art therapy strategies to raise self-esteem in female juvenile offenders: A comparison of art psychotherapy and art as therapy approaches. *Art Therapy, 22*, 70–80.

Hinz, L. D. (2009). *Expressive therapies continuum: A framework for using art in therapy*. New York: Routledge.

King, L. (2018). *Art therapy and art museums: Recommendations for collaboration*. (Unpublished master's thesis). Indiana University, Indianapolis, IN.

Kõiv, K. & Kaudne, L. (2015). Impact of integrated arts therapy: An intervention program for young female offenders in correctional institution. *Psychology, 6,* 1–9. http://dx.doi.org/10.4236/psych.2015.61001

Larose, M. E. (1987). The use of art therapy with juvenile delinquents to enhance self-image, *Art Therapy, 4*(3), 99–104. https://doi.org/10.1080/07421656.1987.10758708

Mattessich, P. & Money, B. (2001). *Collaboration: What makes it work. A review of research literature on factors influencing successful collaboration* (2nd ed.). Saint Paul, MN: Amherst H. Wilder Foundation.

Memphis Brooks Museum of Art. (2004). *Collection highlights from the Memphis Brooks Museum of Art.* Memphis, TN: Memphis Brooks Museum of Art.

Niemiec, R. M. & McGrath, R. E. (2019). *The power of character strengths: Appreciate and ignite your positive personality.* Cincinnati, OH: VIA Institute on Character.

Office of Juvenile Justice and Delinquency Prevention (OJJDP). (2016). Literature review: Arts-based programs and arts therapies for at-risk, justice-involved, and traumatized youths. Retrieved from: www.ojjdp.gov/mpg/litreviews/Arts-Based-Programs-for-Youth.pdf

Peacock, K. (2012). Museum education and art therapy: Exploring an innovative partnership. *Art Therapy: Journal of the American Art Therapy Association, 29*(3), 133–137. https://doi.org/10.1080/07421656.2012.701604

Persons, R. W. (2009). Art therapy with serious juvenile offenders: A phenome nological analysis. *International Journal of Offender Therapy and Comparative Criminology, 54,* 433–453.

Peterson, C. & Seligman, M. (2004). *Character strengths and virtues: A handbook and classification.* New York: Oxford University Press.

Reyhani Dejkameh, M. & Shipps, R. (2019). From please touch to ArtAccess: The expansion of a museum-based art therapy program, *Art Therapy, 35*(4), 211–217. https://doi.org/10.1080/07421656.2018.1540821

Rosenblatt, B. (2014). Museum education and art therapy: Promoting wellness in older adults. *Journal of Museum Education, 39*(3), 293–301.

Rubin, J. (2010). *Introduction to art therapy: Sources and resources.* New York: Routledge.

Salom, A. (2015). Weaving potential space and acculturation: Art therapy at the museum. *Journal of Applied Arts & Health, 6*(1), 47–62.

Seligman, M. (2011). *Flourish: A visionary new understanding of happiness and wellbeing.* New York: Free Press.

Silverman, L. H. (2010). *The social work of museums.* New York: Routledge.

Thaler, L., Drapeau, C., Leclerc, J., Lajeunesse, M., Cottier, D., Kahan, E., Ferenczy, N. & Steiger, H. (2017). An adjunctive, museum-based art therapy experience in the treatment of women with severe eating disorders. *The Arts in Psychotherapy, 56,* 1–6.

Treadon, C. B., Rosal, M. & Thompson Wylder, V. D. (2006). Opening the doors of art museums for therapeutic processes. *The Arts in Psychotherapy, 33*(4), 288–301. Https://doi.org/10.1016/j.aip.2006.03.003

Wilkinson, R. & Chilton, G. (2018). *Positive art therapy: Theory and practice.* New York: Routledge.

Winnicott, D. (1971). *Playing and reality.* London: Tavistock/Routledge.

뮤지엄 미술치료와 접근성 및 교육, 공공 프로그램의 협업

뉴욕 퀸스박물관 | 미트라 레이하니 가딤

미술치료 접근 방법과 미술관 교육, 학교 연계, 도서관 관련 이론과 연구를 바탕으로 나의 뮤지엄 미술치료의 발자취를 만들어왔다. 다년간 지역사회 업무를 담당하면서, 공동체 복지 건강을 위한 중요한 역할에 점차 뮤지엄과 도서관을 초대해 협업할 기회가 늘어난 것에 감사한 마음이 들었다. 나에게 귀감이 되어준 데이비드 카는 그의 저서에서 다음과 같이 말했다.

> 기관 초청으로 많은 경험이 가능해집니다.
> 우리는 받아들이고, 담아내고, 조합하며, 연계하고,
> 형성합니다. 그렇게 우리는 조직합니다.
> 우리는 계획하고, 예상하며, 예측하고, 기대합니다.
> 우리는 가설을 세우고, 추론하고, 추정하며, 상상합니다.
> 우리는 질문하고, 잠시 생각하다가,
> 대화를 나누고, 입장을 정리하며, 다시 시작하고
> 또 망설이고, 비교하며, 정교하게 다듬고, 회상합니다.
> 우리는 기억하고 환기합니다.
> 우리는 발견하고 이에 따릅니다.
> 이렇게 우리가 됩니다.[11]

그동안 직접 참여했던 뮤지엄 미술치료 프로젝트는 지역사회 중심 서비스 개념에서 발전해 온 형태로, 가능한 한 모든 사람을 뮤지엄으로 포함하고자 기관 초청inviting institutions이란 방식을 통해 지역사회 기관에 미술관을 옮겨 놓은 형태였다. "우리는 생각의 실을 바늘구멍에 꿰어, 경험의 조각들을 서로 연결 짓는 사람들"이고, 미술관 및 박

11 Carr, D. (2006). *A place not a place: Reflection and possibility in museums and libraries* (28). Lanham, MD: Alta Mira Press.

물관은 교육, 접근성, 미술치료 영역을 다루고 실험하는 공간이자, 방문객에게는 새로운 경험 제공의 장소다.

뮤지엄: 기관 초청

2011년 미술치료 석사 과정 인턴으로 지금은 퀸스박물관이 된 뉴욕 퀸스미술관[12]에서 뮤지엄 미술치료사로서 현장 경험을 시작했다. 당시 미술관은 이미 아트액세스라 일컫는 미술치료 프로그램과 자폐 이니셔티브Autism Initiatives라는 조직 체계를 갖추었다. 여기에는 두 명의 정규직 미술치료사와 시간제 미술치료사 한 명이 기관에 소속되어 있었다. 톰 핀켈펄 관장의 '열린 미술관'이란 특별한 비전 속에서 미술치료팀은 아낌없는 지지와 격려를 받으며 운영되었다. 열린 미술관의 개념을 이해해 보자면, 단순히 지역사회와 협력해 사고하고 계획하고 실행하는 것뿐 아니라 역량 있는 일에 직원들이 참여하면서 비전을 제시하는 미술관을 의미한다. 이 개념은 사회 정의 및 실천, 교육, 접근성, 지역사회 서비스를 위한 미술관의 역할과 비전 및 직원의 아이디어에 대한 민주적인 개방성을 포함한다. 이와 같은 관점은 미술관 전문가로서 자발성을 부여해 주었으며, 각 부서 전문가들과 함께 사회 문제 해결 관련 프로그램을 기획하고 조직해 아이디어를 실현할 수 있도록 도왔다. 전문적인 영역에는 학교 연계 프로그램, 성인 및 청소년 프로그램, (전 연령의) 미술치료 프로그램, 공공 프로그램, 지역사회 협력 담당자, 학예팀이 포진해 있었다. 이 '열린'이란 단어가 전달하는 의미는 지역사회 복지와 사회 정의 증진을 위한 직원 각자의 기획력과 더불어 비전을 가진 미술관의 역량과 시대에 앞선

12 역주: Queens Museum of Art. 2013년 퀸스박물관으로 명칭을 변경했다.

대책을 마련하는 역할 모두를 내포한다.

퀸스박물관 미술치료사는 뉴욕시 퀸스자치구뿐 아니라 타 지역을 포함한 다양한 이웃의 요구에 맞는 서비스를 제공하기 위해 롱아일랜드의 지역사회 기관들과 함께 중추적인 역할을 해 왔다. 바로 이런 공동체의 이해관계 속에서 지역사회 미술치료 이니셔티브 조직이 탄생했고, 지역사회를 위해 프로그램 참여자와 미술치료사가 동반자로서 의미 있는 경험을 함께 만든다.

이 장에서는 뮤지엄 미술치료사로 다수의 미술치료 프로젝트를 수행하고 이니셔티브 경험으로 얻은 정보를 공유하려 한다. 미술관이나 박물관에서 근무하는 미술치료사나, 협력적 업무에 관심 있는 전문가들에게 이 글의 내용이 유용하게 쓰이길 바란다. 지난 4년간 관리자로서 뮤지엄 미술치료사와 공동으로 프로그램을 운영하거나, 시간제 미술치료사나 코디네이터들과 다인 체제로 진행하며 해당 프로그램의 성장을 지켜보았다. 미술치료사, 교육학예사, 프로그램에 계약된 교육 예술가까지 총 14인의 전문가와 동시다발적으로 평소에도 여러 프로젝트에 참여했다.

우리는 어린이, 청소년, 성인, 노인, 가족들을 포함해 다양한 연령이 참여하는 프로그램을 기획했다. 뮤지엄 미술치료 프로젝트는 정신 보건 기관, 교육구, 지역사회 프로그램, 거주시설 내 치료 프로그램, 병원, 교정 시설, 보건소와 협력하며 진행했다. 자폐 이니셔티브는 ASD를 가진 어린이들과 형제들, 부모님 또는 보호자를 위한 미술치료 회기를 제공했다. 이와 함께 뮤지엄 인턴쉽 프로그램을 다년간 이어오면서 두 달에 한 번씩 자폐성 장애 청년들의 오픈아트스튜디오 Open Art Studio도 운영했다.

퀸스박물관에서 가장 큰 스튜디오 B는 싱크대와 작품 보관 장소가 잘 갖춰져 있는데, 이곳에서 대다수 프로그램의 회기가 진행되

4장 · 뮤지엄 미술치료와 접근성 및 교육, 공공 프로그램의 협업

었다. 해당 공간은 미술치료 프로그램의 모든 참여자가 쉽고도 안전하게 활동할 수 있는 환경으로 조성되어 있다. 한편 뮤지엄 외부의 지역사회 장소에서도 뮤지엄 미술치료 프로그램 회기를 진행하고, 요양 보호 시설의 외출하기 어려운 노인들을 위한 원격 가상 프로그램 remote virtual program을 2016년부터 2018년까지 제공했다.

→ 뮤지엄 미술치료, 학제 간 사업

1995년 로이스 H. 실버만의 비평적 연구는 교육학예사의 효과적인 개념 전달을 필요로 했던 뮤지엄에서, 이제는 관람객 스스로 의미를 창조해가는 공간으로 관점의 전환을 가져왔다. 따라서 뮤지엄의 교육 및 접근성 향상 조직은 큰 규모의 사회적 담론 속에서 프로그램 참여자들과 관람객의 인식을 구체화시키며, 의미 만들기 기회를 확대하고자 노력하게 되었다. 미술치료사와 교육학예사 모두 참여자의 전시 및 작품 감상과 대화 나누기를 기본적인 목표로 삼는 것을 볼 때, 뮤지엄과 같은 문화 교육 기관은 개인적으로, 혹은 공동으로 의미를 형성하도록 돕는 이상적인 장소다.

퀸스박물관 미술치료사들은 학교 및 타 기관과 협력 관계를 맺고 자기 주도적인 방식의 오픈 스튜디오를 접목한 뮤지엄 미술치료 회기를 개발했다. 이 접근은 서로 다른 능력, 문화, 사회경제적 배경을 지닌 사람들과 특수한 상황에 놓인 대상자를 모두 포용할 수 있도록 설계한 것이다. 종종 특수한 상황에서는 지역사회 방문객의 요청과 관심에 맞춘 프로그램을 위해 뮤지엄 내 전문가들과 머리를 맞대고 조율해야 했다. 2019년 당시, 관리자가 바뀌기 전까지 뮤지엄 교육팀은 가장 큰 규모의 부서였고 아래 네 종의 특별 프로그램을 담당했다. 프로그램마다 한 명의 정규직 관리자와 한 명 이상의 코디네이터들이 합을 맞춰 운영했다.

1. 학교 연계 프로그램School Programs, SPs
2. 미술치료 프로그램: 아트액세스와
 자폐 이니셔티브Art*Access* & Autism initiatives, AA
3. 가족, 방과 후, 청소년,
 그리고 학교 밖 프로그램Out of School Time, OST
4. 성인 이민자 대상
 새로운 뉴욕시민 프로그램New New Yorkers, NNY

위 프로그램들은 서로 다른 참여자 경험에 관해 직원 간에 대화 나누고 함께 배우며, 지속적으로 교류했다. 뮤지엄의 공동 프로젝트는 위에서 언급한 학교 연계 교육 프로그램, 가족·방과 후·청소년 학교 밖 프로그램, 성인 프로그램 중에서 하나 이상의 프로그램들이 서로 관여하는 형태로 구성되었다. 뮤지엄의 공공 프로그램과 학예팀도 마찬가지로 협업을 통해 부서 간 경계를 허물었다. 실제 협력했던 두 가지 프로젝트 사례를 간단히 소개한다.

→ 협업 사례 1: 포용놀이 커뮤니벌시티

사회적 배제와 정체성의 상실에 관한 뮤지엄과 사회적 포용social in-clusion 연구를 통해, 뮤지엄 기반의 지역사회 개발 프로젝트는 경험을 공유하고 새로운 사회적 정체감 형성을 지원한다는 것이 실제로 증명되고 있다. '포용놀이 커뮤니벌시티Communiversity of Inclusive Play' 프로젝트는 지역사회 참여자를 비롯해 뮤지엄 타 부서, 외부 기관과 협업한 사례로, 장애를 가진 자녀를 포함한 스물 한 가족이 참여했다. 총 18개월간 진행된 프로젝트는 미국 국립미술교육협회NAEA 기금을 지원받았다. '커뮤니벌시티'라는 제목에서 유추할 수 있듯, 이 프로젝트는 부모 및 보호자가 함께하면서 경험을 통해 배우고, 가족의 강

점을 파악하는 데 긍정적 영향을 주는 걸 목표로 기획된 것이다. 한 가족을 제외한 거의 모든 가족이 영어보단 스페인어 구사에 익숙했다. 따라서 프로그램이 진행되는 동안 자연스럽게 동시통역이 진행되었고, 영어 외의 언어로 제작한 유인물을 제공했다.

이 프로젝트에서 중심이 된 장소는 퀸스박물관 인근의 야외 공공 놀이터인 모든 어린이를 위한 놀이터Playground for All Children였다. 1984년 개방한 이곳은 플러싱메도스코로나공원Flushing Meadows Corona Park 안에 있으며, 뉴욕시 최초로 장애아동을 포함한 모든 어린이가 놀 수 있는 환경으로 설계된 놀이터다. 이런 상징성 있는 놀이터를 미술치료 프로젝트의 중심에 두고자 했다. 참여한 가족들이 지역사회에 속한 공공 놀이터에서 미술 제작 프로그램을 경험하며, 공동체 안에 존재하는 것을 느끼고 더 사회문화적인 맥락에서 가족의 모습을 구체화하길 바랐기 때문이다. 프로젝트에 뮤지엄의 일부 부서(미술치료, 공공 프로그램, 학교 밖과 방과 후), 뉴욕시 공원관리과, 뉴욕시립 퀸스대학 심리학과, 장애를 가진 자녀를 둔 가족 모두가 협력적으로 참여했다. 자연은 일상적인 반응을 넘어 다른 생물이 거주하는 더 큰 범주의 생물권biosphere으로 연결되도록 사람들에게 영감을 준다. 따라서 세상과 연결되는 새로운 방식을 촉발하기 위해 야외 공공 놀이터에 작품 제작 장소를 마련해 자연적인 요소를 도입했다.

장애 어린이를 둔 총 스물한 가족이 이 프로젝트에 참여자로 등록되었다. 계약서와 동의서 양식에 사인한 가족에게 프로젝트 참여 장소로 이동할 때 사용할 교통카드가 제공되었다. 우리는 포용놀이 커뮤니벌시티에 대해 아래와 같은 질문을 던졌다.

1. 어떻게 하면 학습 공동체가 장애를 가진 아동의 가족들을 지원할 수 있을까?

2. 어떻게 하면 지역사회 놀이터와 같은 공공공간을
 예술 중심 참여와 배움의 포용적인 장소로
 새롭게 활성화시킬 수 있을까?

이 질문에 답을 구하기 위해 '가족 학교Family Institutes'와 '공공 놀이터 프로그램Public Playground Programs'이라는 두 프로그램을 구성했다. 가족 학교는 장애 자녀가 한 명 이상인 가족을 위한 열두 번의 교육 회기가 포함되었다. 이 교육 회기에서 가족들은 여러 교육 자원을 연계하면서 지역사회 기반 미술치료와 장애를 가진 자녀를 위해서 또 다른 포용적이고 접근 가능한 활동 지원을 제공받았다. 공공 놀이터 프로그램은 한 달에 한 번 일요일에 모든 어린이를 위한 놀이터에서 진행되었다. 총 여섯 가지 미술 워크숍은 뉴욕시 공원관리과와 협력해 회기마다 놀이터의 여러 구역을 옮겨가며 활동 장소를 마련했다. 미리 가족들과 뮤지엄에서 만나 활동 장소 계획 및 준비를 마쳤고, 미술치료사와 교육 예술가는 부모들과 함께 활동을 촉진하기로 했다. 참여 가족 아이들뿐 아니라 놀이터를 찾은 다른 가정의 자녀들도 모두 창의적인 예술 활동이 마련된 장소에 초대되었다.

커뮤니벌시티는 뮤지엄 내부 조직 간의 다채로운 협업으로 혁신을 가져왔다. 공공 공간에서 펼쳐지는 사회적 실천 예술가의 장기적인 참여, 장애를 가진 어린이와 뮤지엄 소속 미술치료사가 함께하는 창의 활동, 예술가와 파트너가 된 지역사회 협력 담당자의 지역단체 활동 지원 노력이 그것이다. 모든 어린이를 위한 놀이터에서 진행된 일요일 행사는 두 차례의 여름을 지나도록 운영했고, 야외 장소를 활용하는 데 뉴욕시 공원관리과와 미술 중심의 혁신적인 파트너 관계를 맺는 기회가 되었다. 프로그램은 부모에게 자녀를 위해 여러 단체에서 제공하는 다채로운 프로그램 자원과 치료 접근성이 포함된,

지역사회 자원을 탐색하고 유용한 정보를 찾을 수 있는 다양한 정보 제공 워크숍을 진행했다. 이와 함께 진행된 회기의 또 다른 부분은 부모들의 제안으로 구조화된 미술 워크숍을 계획하며 더 가족 친화적이고 포용적인 커뮤니티 놀이터로 창의적 인식 전환을 목표 삼은 것이었다. 이처럼 부모가 워크숍을 계획하고 교육을 받는 회기를 한 스튜디오에서 진행할 때, 부모들이 계획하고 훈련에 집중할 수 있도록 미술치료사와 인턴들은 근처 아트 스튜디오에서 아이들과 시간을 보내며 협력했다.

뮤지엄에서 부모 훈련과 더불어 자녀가 참여했으면 하는 창의적 활동에 대해 이야기를 나누며, 부모들은 공동 진행 준비 및 연습에 자신감을 얻었고 일요일에 해당 놀이터에서 직접 활동을 이끌어 보았다. 미술치료사와 교육학예사, 지역사회 협력 담당자, 부모 리더 두 분의 인솔과 함께 모든 부모님이 미술 제작에 관여하고 워크숍을 촉진했다. 그리고 두 해의 여름을 보내는 동안 놀이터에서 댄스/동작, 자연 탐색 프로그램도 매달 진행했다. 댄스/동작 프로그램은 부모의 아이디어가 반영된 재미있는 지침에 따라 진행되었다. 부모들은 또 자녀에게 흙을 가꾸고 식물을 심으며 씨앗에게 바라는 점을 종이에 적어보는 활동 지침도 마련했다. 이런 지침 방향은 자신의 꿈과 희망을 실현시키는 성장을 은유한 것이다.

놀이터 프로그램은 매번 놀이터 안에 대여섯 개의 활동 장소를 따로 지정해 두었고, 해당 장소는 모든 참여 가족과 신체 또는 발달장애를 가진 7-21세의 다양한 자녀가 접근하기 쉽고 유연하게 적용된 방식으로 기획되었다. 이렇게 프로젝트는 참여를 도모하고 역량을 강화하며 치료적인 방향으로 기획되었다. 놀이터 내 활동 장소는 프로그램이 진행되는 일요일에 세 시간 반 동안 운영했다. 전문적인 미술치료 경험을 바탕으로 하는 포용놀이 커뮤니벌시티는 놀이터 인

근에 사는 장애를 가진 어린이와 가족이 지역사회 공공장소에서 더욱 자주 마주칠 수 있도록 설계되었으며 상호적 지원과 미술로써 부모와 가족들이 이끄는 역할을 연습할 기회를 제공했다. 몇 달이 지나, 프로젝트에 참여한 가족들은 놀랍게도 공동 리더를 포함해 직접 리더가 되는 주도성을 획득하고 의사 결정에 관여하게 되었다.

또 다른 커뮤니털시티의 결과물은 사회적 낙인stigmatization으로 인해 가족들이 일상에서 겪은 어려움을 표현하기 위해 부모가 직접 쓴 이야기를 바탕으로 기획된 '포토노벨라Fotonovela' 프로젝트에서도 나타났다. 가족들이 표현한 이야기들은 공연으로 시연되었고, 자녀와 부모들이 직접 참여한 모습을 뮤지엄 직원이 사진을 찍어 기록했다. 포토노벨라 작업으로 참여 가족들이 공통으로 겪어온 문제 상황을 지지적 환경의 그룹 안에서 나눌 기회를 제공하며 가족들의 역량 강화를 가져왔다.

요약하자면 커뮤니털시티는 영어가 아닌 스페인어를 사용하고 장애가 있는 자녀를 둔 스물한 가족이 모여, 1년여 가까이 협력적으로 네트워크를 형성하고 서로를 지원하며 지식을 쌓고 서로를 옹호하는 커뮤니티를 만드는 데 중요한 영향을 미쳤다. 이는 사회적 역량을 실천하는 데 있어서 미술치료가 가진 커다란 영향력과 목표를 의미한다. 프로젝트가 끝난 이후에도 여전히 많은 가족이 소셜 미디어로 소통하고 계획을 나누며 잘 지냈다. 그리고 다른 이니셔티브팀과 프로젝트 조직이 운영하는 아웃리치 프로그램에도 참여하며 포용적 목표 향상과 서로를 지원하는 협력 관계를 유지하고 있다.

→ 협업 사례 2: 부모 대표 방문자 경험

부모 대표 방문자 경험Parent Ambassadors in Visitor Experience(이하 PAVE)은 지역 내 장애 유무와 관계없이 어린 자녀를 둔 가정을 돕기

위해 설계된 프로젝트다. 이는 뮤지엄 전시장을 경험하면서 가족들이 자기 주도로 활동하도록, 그리고 뮤지엄 내 고객 응대 직원들이 다양한 방문자의 요구를 이해하고자 마련했다.

프로젝트의 일환으로 지역 협력 초등학교의 학부모-교사 연합회parent-teacher association, PTA와 연락을 취해, 부모 및 보호자의 주도와 관련한 정보와 일정을 조율했다. 그리고 소규모 가족 그룹이 뮤지엄 방문자 경험과 미술치료사와 함께하는 예술 프로그램에 참여했다. 프로젝트에서 우리는 뮤지엄 최전방의 방문자 경험 부서의 직원과 협력했고 교육 부서에 속한 가족 프로그램과도 부서의 경계 없이 협업했다.

PAVE 프로젝트에서 가족들은 장애가 있든 없든 어린 자녀를 둔 가족을 위해 전시장을 더욱 매력적으로 만들어 미술이 뮤지엄에서 학습과 발달을 지원할 다양한 방법을 실험했다. 나와 프로그램 코디네이터인 레이첼 쉽스와 제니퍼 칸디아노는 함께 고민했다. "어떻게 하면 부모가 가족과 함께 기억에 남을 만한 뮤지엄 전시장 경험을 자기 주도적self-directed으로 만들도록 지원할 수 있을까?" 이 질문의 답을 구하기 위해 뮤지엄 미술치료사들이 이미 활용했던 다양한 도구와 기술을 돌아보며 프로젝트에 활용할 방안을 모의했다.

이 프로젝트는 3개월을 한 주기로 해 모두 네 차례 진행했다. 각 주기마다 4-12세 아동을 둔 여섯 가족이 참여해 총 스물네 가족이 경험했다. 매 주기마다 실행된 프로젝트의 구조는 다음을 포함한다.

1. 안내 회기
2. 부모 인솔형 워크숍: 뮤지엄 내·외부 전문가가 공유하는 전시장에서 부모가 아동의 참여를 돕는 창의적인 방법
3. 부모·자녀를 위한 작품 제작과 작품 관찰 워크숍

4.　뮤지엄에서 가족의 날 마무리 행사 계획과 실행

PAVE는 뮤지엄 갤러리 안에서 예술 경험을 통해 영감을 얻고 가족들의 참여를 이끌었는데, 참여 가족의 미술사적인 배경지식이나 언어 활용 수준을 구분할 필요가 없었다. 네 번의 프로젝트 주기를 모두 끝낸 뒤에 우리는 『문화 기관을 새롭게 탐험하는 방법 개척하기Paving New Ways of Exploration in Cultural Institutions』(2018)라는 안내서를 출간했다. 이 안내서는 방문객 경험 부서의 내부 교육 자료로 활용되었고, 가족들과 다른 문화 기관에도 제공되어 4-12세의 어린 자녀를 둔 가족의 참여를 지원하는 최적의 실천 방향을 전달했다. 협업 프로젝트 계획에 중요했던 관계 기관들은 그들의 방대한 협력망을 통해 다음과 같이 이 프로젝트를 널리 홍보했다.

1. 뉴욕시에서 가장 다채로운 학령전기 아동과
 가족이 모여 예술 문화에 접근해 유년기 활용 능력을
 기르고 배우게 지원하는 단체인 쿨 컬처Cool Culture.
2. 즉흥 기법을 통해서 발표 기술과 이야기 짓는 능력,
 의사소통 기술 향상 워크숍을 제공하는 단체인
 교육 촉진자The Engaging Educator.
3. 스페인어로 즉흥 기술과 공연 기술, 게임의 전문적인
 개발 방법을 전달하는 예술가이자 활동가면서
 공연가인 야디라 드 라 리바.

비록 가족 프로그램 이니셔티브 팀이 맨 처음 개념을 가져왔지만, 유아 동반 가족들이 전시장에서 부모의 주도로 배움을 촉진하는 데 미술치료 프로그램에서 활용했던 기술이 더욱 잘 맞는다는 것을 발견

했다. 그래서 미술치료 프로그램 팀은 PAVE 프로젝트에서 좀 더 인솔자 역할을 수행하게 되었다. 프로젝트 결과로 뮤지엄 전시장 경험 가족의 수가 증가했고 마흔세 명의 부모와 쉰일곱 명의 자녀, 모두 서른아홉 가족이 참여해 우리의 예상을 훌쩍 뛰어넘었다.

　　부모와 함께 미술치료 접근법으로 의미 만들기를 위해 어떻게 예술 작품으로 개인적인 연결을 만드는지와 이와 유사한 방법으로 자녀와 함께하는 전략을 탐구했다. 보편적 학습 설계Universal Design for Learning, UDL와 긍정적 행동 지원Positive Behavior Support, PBS처럼 접근성 향상을 돕는 교육적 방법을 가져와 참여를 통해 그들이 직접 실험하고 활동해 보도록 장려했다. 참여자들의 개인적인 반응과 감상을 유도해 (예술사적 지식 접근과 달리) 예술 참여에 중점을 두었고, 다채롭고 즐거운 자녀의 활동을 돕는 훌륭한 지역 문화 기관의 자원 활용 방법을 부모에게 성공적으로 전달했다. 미술치료 방법론과 통합된 2015년 린다 플래너건의 즉흥 중심 전문성 개발 회기는 특히 교실과 외부에서의 학습 능력을 향상시키고, 어린 자녀들과 뮤지엄을 방문한 가족이 비언어적이며 대안적인 방식으로 포용적인 예술 중심 활동에 깊이 관여하는 데 유용함을 보여주었다.

　　미술치료사는 삶의 질 향상을 가져다 줄 새로운 방식의 가능성에 한계를 두지 말아야 한다는 2003년 린 카피탄의 말에 공감하지만, 이는 정신 건강 치료 영역에서 내담자의 작품 세계를 파악할 때 미술치료사의 실천 방향에 대한 관점에서 비롯되었다고 생각한다. 우리가 수행했던 다른 뮤지엄 미술치료 이니셔티브는 전형적인 박물관, 미술관 미술치료 프로그램을 뛰어넘어 접근성, 평등, 사회 정의를 다루며 한걸음 더 나아갔다. 그 프로그램 중 일부는 장애를 가진 청년들이 참여했던 다년간의 인턴십 프로그램과 집에만 있는 사람들을 위한 가상 전시virtual exhibitions 회기였다. 아래 두 가지 항목에서 이런

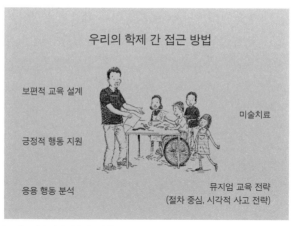

프로젝트 정보에 관해 전달한다.

→ **프로젝트 1: 자폐 스펙트럼 장애를 가진 청년들의 인턴십**

베스 곤잘레스돌진코의 2020년 연구에 따르면 가족 울타리 안에서 성장하며 공립학교를 나온 ASD 성인들은 지역사회의 일원으로 성장하며, 독립적인 생활을 필요로 한다. 몇 년간 자폐가 있는 중고등학생과 프로그램을 함께하면서 이와 같은 청년들에게 기회를 제공하는 일에 더욱 관심이 늘었다. 그래서 그들이 일자리 환경에 잘 대처하는 방법을 배우고 다른 사람과 어울려 살아갈 기회를 제공하고자 했다. 이들의 치료적 목표는 그들에게 지원을 제공하고, 대처 기술coping skills을 향상시키며, 학교 졸업 이후에는 성인으로써 독립적 생활을 영위하는 데 있다. 따라서 이런 핵심적인 치료 목표와 함께 뮤지엄에서 인턴으로 일하는 것은 ASD 고등학생에게 안전한 방식이라는 생각이 들었다. 뮤지엄 미술치료사는 장애를 가진 청년들의 졸업 이후 독립적인 삶을 위한 인턴십 프로그램을 운영하기 위해 기금지원 신

청을 하고 계약을 체결했다. 그래서 우리는 최초로 인턴십 프로그램을 시작했고, 몇 년간 지속적으로 운영할 수 있었다. 뮤지엄 인턴십의 전반적 목표는 다음과 같다.

- 장애가 있는 고등학생들의 졸업 이후 삶의 변화에 적응하기 위한 다양한 기술을 지원하며 지역사회 중심 미술의 경험 제공
- 뮤지엄 환경을 미술과 사회 정의가 만나는 공간으로 조성하며, 다양한 신체적, 발달적, 학습적인 장애를 가진 참여자가 예술 지식을 제공하도록 돕는 인턴십 프로그램 모델 형성

그리고 세부적인 목표는 다음과 같다.

- 뮤지엄 공동체 안에서 장애가 있는 인턴들의 주도적 인턴 경험과 성취감 돕기
- 문화 기관에서 예술 관련 일에 대한 이해와 일자리 환경에 관심을 가지면서, 인턴들의 특화된 기술을 연마하고 활용할 수 있는 예술 중심 교육과정 기획과 수행
- 미술치료 기법 활용으로 인턴 졸업 이후 생활에 필요한 대인관계 기술 습득과 연습 기회 제공

우리는 VSA[13]의 로즈마리케네디이니셔티브[14]를 통해 인턴십 계약을 맺고 2015년 처음으로 프린트숍PrintShop 인턴십 프로그램을 진행했다. 교육 과정이 진행되는 해, 뮤지엄 미술치료사들은 자폐를 가진 인턴들과 함께 평판에 리놀륨을 활용한 모노프린트monoprints 방식으로

티셔츠, 에코백, 아트지 등 여러 판매 가능한 제품을 만들었다. 인턴들은 자신들이 만든 예술 제품을 주기적으로 지역사회 시장에 판매할 수 있었다. 연말마다 뮤지엄에서는 시장을 여는데, 이 기간에도 인턴이 사람들과 어울리며 작품을 판매할 기회가 주어진다. 약 1년 동안 다양한 기술을 익히는 기술 중심 인턴십을 진행한 뒤, ASD 고등학생 인턴을 위한 경험 제공을 더욱 집중적인 목표로 삼았다. 이 프로그램은 다중적인 접근을 시도했는데, 1년간 프로그램 과정을 ASD 인턴이 직접 다큐멘터리 형식으로 촬영한 결과물도 포함된다. 인턴들은 모교의 미술 전시회를 퀸스박물관의 협력 갤러리에서 직접 기획하고 수행하면서 다양한 예술 기반 직업 훈련을 받았다. 직접 전시 초대장을 만드는 것과 자기 경력을 담은 이력서를 작성하는 것, 작가의 글을 담은 팸플릿을 제작해 학교 행사 기간에 홍보하며 나눠주는 활동이 훈련 과정에 해당됐다. 이런 역할 수행에는 많은 기술을 요했는데 일부는 사회화socialization와, 또 다른 영역은 예술 중심 박물관 프로젝트를 통한 새로운 지식 습득과 관계가 있었다. 작품 관련의 또 다른 정보를 모으고 측정하는 업무가 필수적인 전시 기획이었다.

ASD 인턴 개인의 특별한 경험을 증진시키기 위해 우리는 그들 각자의 관심 영역을 이해해 보고자 했다. 맨 처음 순서로 컴퓨터 활용 업무를 가늠해 보며 과정을 단계적으로 밟아나갔다. 인턴의 가족에게는 설문지 작성을 요청하고, 학교생활 이외에 관심과 활동을 파악해 프로그램에 적용하고자 했다. 그리고 인턴이자 작품을 제작한 예술가의 예술 일기장art journal을 제공받아 매일의 사고와 감정, 전시장

13 역주: Very Special Arts. 예술, 교육 및 장애에 관한 국제 기구로
 2011년 존F.케네디공연예술센터John F. Kennedy Center for the Performing Arts의
 VSA 및 접근성부서가 되었다.
14 역주: Rosemary Kennedy Initiative. 장애가 있는 청소년에게 예술 분야의 기회를 제공하는
 VSA 및 접근성부서의 계약 프로그램이다.

4장 · 뮤지엄 미술치료와 접근성 및 교육, 공공 프로그램의 협업

에서 흥미를 끌었던 것을 적어 보도록 제안받았다. 그러고나서 역할 연기role-play로 인터뷰 기술을 연마해 프로그램에서 다루는 영역을 넓혔다. 또 다른 중요한 부분은 교육 과정으로 사진, 필름, 문서 작성, 그래픽 아트에 집중한 것이었다. 이런 기법들은 다양한 시각적 촉진 매체를 활용한 회기 구조를 마련해 학습을 제공했다. 매회 인턴십 회기는 미술치료사와 교육예술가teaching artist가 협력해 구조화된 회기로 설계하고 촉진했다. 각 회기에 맞는 시각 단어장visual vocabulary을 활용해 인턴들의 이해를 도왔고, 말로 표현하기 어려운 학생들은 별도의 아이패드 애플리케이션Proloquo2Go으로 의사소통할 수 있었다. 이런 사용자 친화형 플랫폼에 미술치료사가 직접 각 회기에 맞는 이미지나 주제, 단어를 선택하거나 직접 추가해 사용했다. ASD 인턴이 참여한 회기의 간략한 일부 내용을 아래에 소개한다.

1. 인턴이 서로 인터뷰 연습을 한 뒤, 뮤지엄 내 여러 부서 직원들을 만나고 인터뷰하며 영상 촬영
2. 회기 마무리에 모두 열다섯의 특수 학급이 참여한 교내 행사에서 인턴의 담당 임무 수행. 행사가 진행되는 두 시간 동안 인턴 각자의 자리에서 책임 다하기 (사진 부스, 스낵 바, 프로그램 물품 배포, 도우미, 극장으로 학생들 안내해 인턴 기간에 촬영한 다큐멘터리 영상 시청 돕기)

여러 해 동안 인턴십 이니셔티브팀의 기금을 받고 관련 협약을 유지해오면서, 우리는 프로그램은 점차 투명한 구조로 발전했고, 구조를 일반화시켜서 새로 들어오는 퀸스대학의 특수 포용 프로그램 과정을 다니는 장애 대학생 인턴에게 적용했다.

→ 프로젝트 2: 재가 대상자와 원격 미술치료

뮤지엄은 2016-2018년 사이 칩거 중인 사람들을 대상으로 원격 미술치료tele-art therapy 서비스를 제공했다. 이 프로젝트 과정에서 참여자들은 안정감을 찾고 자발적으로 표현하며 행동할 기회가 주어졌다. 협력 기관인 퀸스도서관의 여러 분관에서 고령자를 위한 도서 배송mail-a-book 서비스와 또 다른 프로그램을 제공하면서 우리와 함께했다. 도서관 파트너십은 퀸스박물관 미술치료 프로그램이 뮤지엄과 도서관에서의 학습 경험을 위해 지속해서 참여한 공식적·비공식적 과정의 일부였다.

　　우리는 퀸스도서관과 협력 관계를 맺고 미국 박물도서관지원기구IMLS의 기금을 받아, 재가 노인들이 뮤지엄 전시에서 영감을 받을 수 있도록 줌Zoom을 사용한 원격 화상 회의를 진행했다. 도서관 등록 회원인 참여자들은 격주마다 전시 이미지에 큰 활자로 인쇄된 책자와 미술 재료가 담긴 상자를 전달받았다. 해당 자료는 이후 미술관 미술치료사와 교육학예사들과 함께 진행하는 줌 미팅과 원격 화상회의에서 이용했다. 회기는 참여자의 활용 언어에 따라서 영어와 중국어로 추진했다. 줌을 기반으로 한 비대면 회기 진행 중 일부는 전시장의 선택 작품 앞에서 이뤄졌고, 참여자들은 도서관 분관이나 요양원 안에서 실시간으로 화상회의에 참여했다. 근래에는 코로나19의 영향으로 인해 비단 미술치료뿐 아니라 상당히 많은 뮤지엄 프로그램에서 줌이나 다른 디지털 플랫폼을 이용하게 되었다. 이런 현상을 지켜보며, 지난 2년간 줌을 활용한 우리의 원격 미술치료 프로그램이 얼마나 진보적이며 혁신적인 시도였는지 깨달았다.

뮤지엄 미술치료의 일반적인 접근 방법

우리가 담당했던 프로그램들은 뮤지엄 내에 위치한 스튜디오B와 다양한 외부의 지역사회 장소에서 스튜디오 모델을 적용해 유연하게 진행했다. 이 모델은 우리로 하여금 참여자들이 활력을 갖고 적응하며 반응적인 공간이 될 수 있도록 생각할 수 있게 도왔다. 치료 및 교육 프로그램과 환경을 설계하기 위해 우리가 도입한 중요한 전략들은 보편적 학습 설계와 긍정적 행동 지원, 프로젝트 중심 학습Project-Based Learning, PBL이었다. 각 전략을 간단히 소개한다.

→ 보편적 학습 설계

뮤지엄 미술치료에서 사용된 보편적 학습 설계 방식은 모든 사람이 모든 자원과 환경을 활용할 수 있어야만 한다는 개념이 전제되어 있다. 이 접근 방식이 가진 목표는 미술치료 전략과도 일맥상통하는데, 아래 세 가지 원칙을 따라 회기에서 개인마다 다양한 학습 방식과 요구를 다룬다.

1. 다층적이며 유연한 재현representation 의미
2. 다층적이며 유연한 표현expression 방법
3. 다층적이며 유연한 참여engagement 방법

뮤지엄의 미술치료사로서 지침을 개발할 때 참여자의 다양한 발달 수준과 장애, 학습 방법을 고려해 다층적이면서 융통성 있는 재현 방식으로 참여를 촉진했다. 도판 4.2 또 위와 같은 원칙을 스튜디오 방식과 재료 접근성, 회기 구조에 반영해 활용했다.

　보편적 학습 설계를 감안해 회기를 기획해 보니, 줄곧 실천했던 접근 방식에서 벗어나 특정 대상자나 참여자에게 보다 확장된 기술

을 적용할 수 있었다. 예컨대 저시력 또는 시각 장애인과 함께 함께하는 경우 일반적으로 촉각적인 페인팅 기법이나 점토로 입체적 조형을 활용했지만, 이번에는 스튜디오에서 인쇄기를 소유한 이점을 살려서 양각 기술을 적용한 회기 구성을 기획했다. 도판 4.3

| 도판 4.2 | 다층적이며 유연한 재현 방법

| 도판 4.3 | 판화 기법

→ 긍정적 행동 지원

긍정적 행동 지원은 실증적이고 가치 있는 연구를 바탕으로 하며, 아동을 포함해 다양한 사람의 도전적 행동을 이해하고 대처하는 방향을 제시한다. 대하기 어려운 행동을 표출하는 사람과 함께할 때, 새로운 관점으로 그와 같은 행동을 하는 전략적 이유를 제시하며 이해를 돕는다. 미술치료처럼 개인의 행동에 영향을 미치는 모든 요소를 고려하는 전인적 관점에서 선행 대책을 마련해가는 접근법이다.

→ 프로젝트 중심 학습

프로젝트 중심 학습은 참여자들이 복잡한 문제점이나 어려움에 질문하며 충분히 조사하고 탐색하고 배우는 과정을 일컫는다. 이런 접근법을 통해서 비평적 사고, 문제 해결, 협동, 자기 조절 기술을 발전시킬 수 있다. 실천을 통해 배우도록 하고, 학습자와 촉진자는 문제 해결에 전문가들이 사용하는 기술이나 우수한 특성을 모방하면서 발생되는 질문의 답을 구하는 과정에 협력적 참여를 돕는다. 이 과정은 마치 실제 현장을 반영하는 의의를 지니며 개개인의 흥미나 고민, 이슈 같은 사안을 다루도록 촉진한다. 위의 모든 접근 방식은 마치 미술치료에서 내담자가 치료에서 마주하는 질문에 집중하고, 문제 해결 방향을 유도하며, 개인적인 의미 만들기에 집중하는 것과 서로 닮았다.

뮤지엄 안에 유연하고 안전한 열린 공간을 마련하면서 미술치료사들은 이와 같은 기본 개념을 발전시켜 서로 다른 연령이나 발달 수준을 보이는 학습자들이 다 함께 스튜디오 프로그램에 참여할 수 있도록 활용한다. 2011년 미술치료사가 개발한 '시각 단어장'이란 도구도 회기마다 알맞게 조정해서 사용한다. 이 회기들은 자폐성 장애를 가진 유치원생부터 초등학교 6학년 어린이까지, 대화가 어려운 학생과 다양한 수준의 학습자인 어린이 및 성인을 모두 포함한다. 그리

고 이 시각적 단어장은 미술관, 교육학예사, 물감, 붓 등의 실질적 단어와 우정, 분해, 콜라주 등의 추상적 단어 같은 두 가지 사고 개념을 모두 다룬다. 이런 도구와 다른 시각적 도구는 학교들과 함께 작업할 때 활용되었는데, 자폐가 있는 학생들이 회기에 쉬이 적응하도록 응용 행동 분석Applied Behavior Analysis(이하 ABA)을 지원하곤 했다. 도판 4.4

| 도판 4.4 | 시각 단어장과 준비/마무리 기록지 (ABA 방법 적용 도구)

나오며

뮤지엄 미술치료는 문화 기관에서 단순히 임상 치료에 치중하거나 독단적으로 실천하는 방법이 아니다. 오히려 일련의 원칙들이 서로 만나 지역사회에 기반해 실천함으로써 통합된 형태다. 복지, 교육, 접근성, 공공 프로그램이 혼성된 방식으로 뮤지엄 미술치료 실천 지식을 모은 것이다. 관계적 성찰과 교육적 접근을 통해, 여러 대상자를 위한 뮤지엄 미술치료 프로그램을 개발하고 성장시키는 개념 체계를 갖추게 되었다. 다양한 지역사회 내 공간에 마련된 스튜디오 경험을

바탕으로 우리는 전시장 안에 참여 환경을 만들어 뮤지엄 전체를 사람들이 휴식하고, 모이고, 만들고, 나누는 장소로 조성했다.

이처럼 혁신적인 프로젝트들은 2019년까지 지속되었다. 당시 뮤지엄 임원과 함께 교육부서장이 바뀌면서 교육팀이 담당하던 프로그램은 갑작스레 축소되었고, 공공 프로그램 역시 감축되어 결국 직원들이 물러났다. 뮤지엄 직원들이 자발적으로 비전을 갖고 수행했던 과거와 달리 새로운 접근 방향이 제시되었다. 이런 상황은 코로나 19 팬데믹으로 인해 더욱 악화되었는데, 당시 교육팀 및 현장팀 직원을 크게 감축했기 때문이다.

감염병 유행 속에서도 미술치료를 실천해 온 우리는 점차 미술치료 현장이 축소되는 상황을 목격했지만, 한편 새로운 프로그램과 플랫폼 마련의 기회가 우리 앞에 놓여 있다. 마치 유목민 같은 적응을 위해 각 특정 장소에서 배운 점과, 또 새롭게 진화한 실제적 가상 공간에서 참여 지원 노력을 발휘하며 다시 치료 환경을 세울 전략이 필요하다. 그렇게 시간이 지나간다면, 앞으로도 우리는 많은 사람에게 유연하고 접근 가능하며 안전한 대면 및 비대면 경험의 새로운 모델을 창조하고 정립하는 방향을 지속할 수 있을 것이다.

참고 문헌

Carr, D. (2006). *A place not a place: Reflection and possibility in museums and libraries.* Lanham, MD: Alta Mira Press.

Dejkameh, M., Candiano, J. & Shipps, R. (2018). *Paving new ways of exploration in cultural institutions: A gallery guide for inclusive arts-based engagement in cultural institutions.* Queens Museum.

Dejkameh, M. & Sabbaghi, V. (2019). From please touch to ArtAccess, a rhizomatic growth. In A. Wexler & V. Sabbaghi (Eds.), *Bridging communities through socially engaged art* (57–66). New York, NY: Routledge.

Dewey, J. (1997). Experience and education. New York: Touchstone.

Flanagan, L. (2015). How improv can open up the mind to learning in the classroom and beyond. www.kqed.org/mindshif/39108/how-improv-can-open-up-the-mind-to-learning-in-the-classroom-and-beyond

Gonzalez-Dolginko, B. (2020). *Art therapy with adults with autism spectrum disorder.* Jessica Kingsley.

Grandison, S. (2020). Expanding the frame, developing, and sustaining a long term NHS art museum partnership within a workforce development strategy for enhanced quality of care. In A. Coles & H. Jury (Eds.), *Art therapy in museums and galleries* (181–201). Jessica Kingsley.

Murphy, P. A. (2014). Let's move! How body movements drive learning through technology. Retrieved from: www.kqed.org/mindshift/36843/lets-movehow-body-movements-drive-learning-through-technology

Kapitan, L. (2003). *Re-enchanting art therapy: Transformational practices for restoring creative vitality.* Springfield, IL: Charles C. Thomas.

Krajcik, J. S. & Shin, N. (2014). Project-based learning. In K. Sawyer (Ed.), *The Cambridge handbook of learning sciences* (275–297). Cambridge University Press.

Newman A. & McLean, F. (2006). The impact of museums upon identity. *International Journal of Heritage Studies, 12*(1), 49–68.

Silverman, L. (1995). Visitor meaning making for a new age. *Curator, 38*(3), 161–170.

Whitaker, P. (2010). Groundswell: The nature and landscape of art therapy. In C. H. Monn (Ed.), *Materials and media in art therapy: Critical understandings of diverse artistic vocabularies* (119–136). Routledge.

두 나라 참여 프로젝트:
자폐성 장애 아동의 가족과 뮤지엄 미술치료

마드리드 ICO박물관, 뉴욕 퀸스박물관 |
미셀 로페즈 토레스 & 미트라 레이하니 가딤

문화 교육 기관은 예술 참여형 프로그램을 통해 자폐의 영향을 받는 가족들의 참여 지원 중재자 역할을 할 수 있고, 동시에 그들의 인식 형성에도 도움을 줄 수 있다. 이 관점은 브라질 교육학자인 파울루 프레이리의 1998년 글 "교육은 단지 지식을 전달하는 게 아니라 지식을 생산하거나 형성할 가능성을 창조하는 것이다"와 일맥상통한다. 현재 동시대 예술이 점점 사회 정의, 국제 및 환경과 관련된 쟁점으로 옮겨가면서 문화 기관에 근무하는 뮤지엄 미술치료사의 역할도 사회적 참여 예술과 사회 행동, 참여 연구, 민족학의 원칙을 따른다. 뮤지엄 교육팀 소속 미술치료사가 프로그램을 주도적으로 실천하는 방식은 뉴욕의 공공 도서관이 지향하는 바와 결을 같이한다. 공공 도서관은 특권 없이 무비판적으로 평등주의 서비스를 제공한다. 이와 마찬가지로 문화 기관들 역시 지역사회 요구에 부응하고자 가장 알맞은 서비스 기획을 위해 노력한다. 공공 도서관의 목표는 지역사회 특성과 필요에 따라 실천하며 변화를 예측하는 것이다. 문화 기관도 지역사회의 다양한 아이디어에 개방적인 비전을 갖고 의무를 다하는 것이 목표다.

　　뮤지엄 미술치료 프로그램 중 퀸스박물관의 아트액세스만이 가진 특징은 흥미롭다. 1983년 '만져보세요'라는 제목으로 시작한 단기 프로그램은 저시력 및 시각 장애 아동의 특수 교육 목적으로 기획되었다. 그 후 2019년까지 40여 년간 아트액세스는 시각, 언어, 듣기, 신체 및 학습 장애를 가진 사람 대상으로 프로그램 참여 범위를 넓혔고, 다양한 정서 및 발달 단계를 가진 사람 역시 포함하도록 기획했다. 거기에 더해 장기 입원 환자, 2차 PTSD, 노숙자 등 특별한 상황에 처한 사람들도 함께 참여했다. 참여자들은 재활 병동이나 의료 환경의 제한된 상황에 처해 외부로 나올 수 없는 사람들과 지속적으로 특수 보호가 필요한 사람들, 위탁 보호 제도 아래에 놓인 사람들, 혹은 구치

소나 교도소 제소자를 포함한 다양한 사람을 위해 뮤지엄 접근성을 확대할 수 있었다. 특히 여러 미술치료사의 주도로 2011년부터 2019년 7월까지 10년여간 해당 프로그램은 성장을 거듭했다. 이후 뮤지엄 행정 및 교육팀 대표자들이 자리에서 물러남에 따라 프로그램의 서비스 범위는 크게 줄어들었고 지속 여부는 불확실해졌다.

이 장에서는 2013-2015년 뮤지엄 미술치료 아트액세스 조직이 한창 성장하던 시기, 미술치료사가 직접 기획하며 수행했던 수많은 프로젝트 중에서도 특히 다년간 지속해 온 자폐성 장애 가족의 미술치료 프로그램을 소개한다. 해당 프로젝트는 미국뮤지엄협의회와 미국무성 산하 교육문화부Department for Educational and Cultural Affairs의 지원을 받아 스페인과 미국에서 각각 여섯 가족이 선발되어 협력 및 참여했다.

미국-스페인 자폐 이니셔티브의 배경

2011년 부모 단체의 호소로 인해 스페인왕립학술원(스페인어 보존과 규정을 총괄하는 왕실 기관)은 스페인 사전에 '자폐autism'의 정의를 수정했다. 2012년 블로그 싱크 스페인Think Spain에 따르면, 그전까지는 자폐를 "걸린 사람들이 '애정 표시'나 '사랑을 주고받는' 데 '무능력한' 상태"로 정의했다. 이런 사고방식은 자폐 진단받은 아이를 둔 부모들의 마음을 너무나 속상하게 했고, 자녀가 그들을 결코 사랑할 수 없으리라고 생각하게 만들었다.

스페인은 자폐란 단어의 의미뿐 아니라, 어떻게 자폐 이미지를 묘사하는지도 개선했다. 단어의 정의가 바뀜에 따라 해당 장애가 무엇인지, 그리고 일상에 어떤 영향을 미치는지에 관한 대중들의 인식 변화를 가져왔다. 따라서 자폐를 가진 자녀도 부모와 소통할 수 있고

감정 표현도 가능하다는 사실이 널리 알려졌다.

　비슷하게 2012년 미국정신의학협회APA는『정신장애 진단 및 통계 편람Diagnostic and Statistical Manual of Mental Disorders』제5판DSM-5을 발표해 미국 의학계에서 자폐성 장애 진단 특성과 범주를 새롭게 개정했다. 이런 재정의는 치료 진행 단계와 의료 서비스의 변화를 가져왔지만, 부모들은 자녀에게 제공되는 해당 기관들의 변화된 서비스가 어떤 영향을 미칠지 확신할 수 없었다. 과거보다 유동적으로 자폐의 범주가 바뀌면서 장애를 가진 아동을 진단하기가 더 복잡해졌다. 진단 내리기 어려운 만큼 문화 기관에서 이런 대상을 찾아 지원하고 지도하는 서비스를 제공하기도 어려워졌다. 이렇게 진단과 제공되는 서비스가 계속 바뀌면 부모와 보호자는 아이에게 적합한 최선의 프로그램을 파악하는 데 더욱 난감한 상황에 처할 수 있다. 자폐처럼 복잡한 진단을 다룰 때는 부모의 지지적 역할을 거듭 강조해도 지나치지 않는데, 사실 자녀의 독특한 성향을 잘 아는 사람이기 때문이다.

　한편 2012-2013년 뉴욕에서는 가족 공동체로 서비스를 위임하는 특수 교육 개혁이 시행되면서 자폐와 타 장애 유형 치료의 부모 의존도가 점점 심화되었다. 개혁 의도는 더 많은 장애 학생이 사는 지역 학교 및 진학을 원하는 학교에 접근할 수 있도록 하기 위한 것이었다. 그렇기에 뉴욕시 대부분의 공립학교는 학생들의 요구에 맞는 개별화 교육 계획Individualized Education Plans(이하 IEPs)을 마련해야만 했다. 게다가 부모들은 전문가나 특수 장비가 덜 갖춰진 지역의 통합 학군, 또는 중복합 장애 전문가와 기술이 집약된 뉴욕시 75학군 중에서 자녀에게 적합한 학교를 선택해야만 했다. 장애인의 권익 향상을 위해 위와 같은 변화와 개혁이 이뤄졌음에도, 부모들은 여전히 치료와 교육 서비스의 복잡한 미로를 헤쳐 나가기에 벅차다고 느꼈다. 부모들은 넘쳐나는 정보와 자원 속에서 자녀에게 적절한 교육 계획을 잘 파악해 두어

야만 하는 부담을 떠안게 되었다. 그러므로 모든 사람에게 장애를 가진 아이들의 치료와 교육 계획을 파악하는 데 도움이 되는 자원을 더 쉽게 활용할 수 있는 환경을 우선적으로 조성할 필요가 있었다. 우리는 뮤지엄 미술치료사로서 75학군 내 협력 학교와 선생님들, 관리자들과 뮤지엄 가족 프로그램이나 협력 기관 내 프로그램에 참여하는 부모들과 함께 현재 바뀌어버린 모든 상황에 관해 논의했다. 그리고 수년간 지역사회와 기관들과 협력하고 상호 교류 경험을 쌓아온 뮤지엄이 이와 같은 가족들과 함께할 수 있는 방향으로 생각의 씨앗을 뿌렸다.

부모 역량 강화 프로젝트에서 뮤지엄 미술치료사의 역할

2012년 엘리어트 W. 아이즈너의 말처럼 인간은 타인과 서로 상호작용하며 성장하고, 미술치료사는 이런 상호작용을 촉진하는 매개를 제공한다. 미술치료사의 실천은 부모의 능동적인 참여 연구 기회를 만드는 데 있다. 부모 스스로 배우고 익히는 역동적인 과정에 집중하도록, 그리고 이렇게 익히고 경험한 것으로 자기 자신과 자녀의 발달 과정을 인식하고 이해하도록 도울 수 있다. 또는 파울루 프레이리가 언급한 한계 없는 자아와 새로움에 대한 개방성을 위해, 미술치료사는 부모와 함께할 수도 있다. 참여형 프로젝트에서 내담자들과 교류하며 지속적인 개방성을 보이는 사람들은 지식에 치우치지 않으며, 호사가의 말에 흔들리지 않는 올바른 태도를 지닌다. 미술치료사들은 대부분 지역사회 구성원들과 함께하며 이런 개방적인 생각을 훈련하게 된다. 깨어 있는 미술치료사는 지배적인 문화나 이론의 굴레에서 벗어날 힘이 있고, 창의적으로 다양한 환경을 활용해 혁신적인 미술치료 프로그램을 도입할 수 있다. 지역사회 환경에서 미술치료사의 중요한 역할은 제도에 의해 밀려나거나 소외된 사람들의 창의적

인 사고를 저해할 수 있는 문화적 장치들을 추적하고 새로운 형태로 변용하는 데 있다. 린 카피탄 및 공동 연구자들은 2011년 연구에서 예술을 '변화 가능성을 학습하고 새로운 사고방식을 촉진시켜서 비판적 의식이 행동으로 나타나는 것'이라고 정의했다. 그리고 예술은 모든 사회 구성원의 독특한 세계와 창의적인 목소리를 포용하는 활용 도구로 작동한다.

스페인과 미국이 모두 비슷한 시기에 자폐를 위한 교육적 질 향상 프로그램 개발 고민에 직면하면서, 또 자폐를 바라보고 접근하는 방식에 변화가 있을 때, 우리는 부모 역량 강화emPower Parents 뮤지엄 미술치료 프로젝트를 시작했다. 당시 스페인 의료나 교육 서비스에서는 ABA에 기반한 행동치료는 다루지 않았다. 하지만 이례적으로 특정 개인에게 집중 행동 중재 치료를 받으라는 판결문을 통해 법원 명령이 떨어졌다. 그러나 자폐 관련 모든 치료 서비스는 대부분 가족들이 사비로 지불해야만 했다. 미국의 경우에 공립학교 특수 교육 프로그램에 대부분이 참여했는데, 자녀를 위한 전문가 고용 비용을 가정에서 자체적으로 충당하기 어렵기 때문이다. 두 국가 모두 자폐란 단어의 정의를 변경했고, 그에 따라 진단받은 대상자와 가족에게 제공되는 편의 시설에도 변화가 있었다. 이에 아이들이 창의성을 자극받아 사회성 향상을 돕는 프로그램에 적극적으로 참여할 수 있도록 스페인 마드리드와 미국 퀸스 지역의 부모들은 더욱 열의를 갖고 노력했다.

뮤지엄 기반 실천을 위해 유용한 미래 전략을 수립하려는 미술치료사로서 우리는 다중적인 관점과 현실을 탐구하고자 누구에게나 열린 방식을 취하길 바랐다. 이는 지역사회 구성원들과 민주적인 방식으로 협력하도록 도와주었다. 그리고 미술치료사의 직업 특성상 좀 더 인간적이고, 덜 상품화된 관점으로, 그리고 관계 중심적인 관점으로 예술을 다루게 된다. 2020년 미트라 레이하니의 연구에 따르면, 지역

사회 참여 역할에서 미술치료사는 마치 유목민처럼 목표 지점을 따라 움직이면서 경로를 만드는 것이다. 두 나라 프로젝트에서 자폐 영향을 받는 부모들과 더욱 긴밀한 교류 형성으로 경로를 설정한 이유는 해당 장애를 가진 대상자를 위하는 것이면서, 또 그동안 우리가 실천하며 쌓은 정보를 그들과 나누고 싶었기 때문이었다.

2010년 다나 엘멘도르프의 논문에 의하면 체계적인 치료 목표 수립이나 정책이 마련되지 않는 커뮤니티 환경에 속한 미술치료사는 스스로 절차를 마련해 핵심 질문을 해 보는 것으로 자기 반영[15] 과정을 경험할 수 있다고 했다. 우리는 기존에 자폐 영향을 받은 가족을 대상으로 고안한 '뮤지엄 탐험가 클럽Museum Explorers Club' 프로그램 경험과 여러 뮤지엄 미술치료 프로그램의 행동 연구 협력을 통해 얻은 다년간의 결과를 바탕으로 체계적인 핵심 질문을 도출했다. 단계적인 질문은 정신 보건 및 임상 환경에서 자주 언급하는 '치료therapy'나 '처치treatment' 같은 용어로만 국한하지 않고, 오히려 지역사회를 기반으로 활동하는 미술치료사의 기본 윤리 원칙의 준수와 참여자의 예술 제작 경험을 촉진하는 핵심 질문에 명확한 답을 추구하는 과정에 집중하고자 했다. 우리가 추구한 질문은 뮤지엄 프로그램을 누구나 보편적으로 접근할 수 있게 만들고, 포용적이며 통합적 상호작용 환경을 조성하는 뮤지엄에서 온 가족이 다채로운 미술 회기에 참여하도록 장려하는 것의 긍정적인 효과에 관한 것이었다. 앞서 언급한 뮤지엄 탐험가 클럽은 몇 년간 주말마다 미술치료사팀이 진행했던 가족 프로그램이었다. 자폐가 있는 자녀를 포함한 가족이 매주 토요일마다 참여했고 형제자매를 비롯해 부모, 조부모 가족 구성원들도 일부 회기에 초대되어 다 함께 참여했다. 이 접근법은 포용적인 그룹 역동 형성에 도움이 되었고 전시장과 스튜디오 요소로 재미와 흥미를 갖춘 교육적인 회기를 통해서 매주 형제자매 및 가족들과 사회적 교류를 이끌었다.

이렇게 다년간 프로그램을 운영하면서, 자폐 아동을 위한 교육 및 치료 계획에 가정 내 부모의 정보와 자원 활용이 자폐 아동을 위한 교육 및 치료 계획에 중요하다는 것을 깨달았다. 아동의 증상이 양호할수록 가족들은 함께 추억을 쌓으며 직접 활동할 수 있었고, 그럴 때마다 아동은 자발적인 창작에 집중하는 모습이 더욱 늘어갔다. 앞서 언급한 '자폐'라는 단어의 의미가 바뀐 데는 오랜 여정 동안 교육 및 문화 기관의 지원이 큰 영향을 미쳤다. 의사소통하며 창의 과정에 참여해 가족들의 요구를 표현할 수 있도록 한 게 상당한 도움을 주었다. 이후 참여 가족들은 예술을 통해 더욱 다양한 지역사회 구성원과 친밀감을 쌓고 역량을 강화하면서 훌륭한 경험을 할 수 있었다. 미술치료사인 우리는 부모 역량 강화 참여 프로젝트를 시작하면서, 미국-스페인 부모들이 서로 대화를 나누고 소통하며 서로의 강점과 요구를 이해할 수 있기를 희망했다. 또한 참여자에게 권한이 부여되는 방향으로 그룹을 이끌며, 참여자가 직접 리더가 되는 경험을 통해 자신의 지역사회에서 원하는 변화를 이끌 수 있기를 바랐다.

연구 방법

미국 뮤지엄 협의회와 국무부의 지원을 받은 부모 역량 강화 참여 프로젝트를 통해 미술치료사는 뉴욕 퀸스와 스페인 마드리드의 자폐 영향을 받는 가족, 그리고 두 나라의 다른 지역사회 단체와 협력했다. 이 부모 역량 강화 뮤지엄 미술치료 프로젝트는 참여 실행 연구Participatory Action Research(이하 PAR) 절차로 운영되었다. 린 카피탄의 2010년 연구에 따르면 PAR는 공통 질문이나 문제를 조사하기 위해 관련한 모

15 역주: self-reflection. 자신을 돌아보며 성찰하는 과정.

든 사람이 프로젝트에 참여하고 수행하면서 변화를 만들기 위해 새로운 지식을 도출해내는 과정으로, 촉진자는 집단의 결속을 도모하며 연구를 이끈다. 이처럼 우리는 국제적인 협력 및 교류에 가치를 두고 여러 요소를 포함하는 프로젝트를 기획했다.

지속적인 공개 토론을 통한 협력적 의사 결정 구조로 프로젝트를 이끌었다. 이런 방식으로 1년 동안 참여자가 스스로 질문을 갖고 새로운 아이디어를 제안하도록 장려했다. 그리고 집단 전체의 전문 지식과 식견을 공유하는 데 유리하도록 연구자는 사전 모임에서 전문가가되는 것을 자중했다. 그럼 집단은 협업을 통해 호혜적인 관계를 유지하며 지식을 공유할 수 있다. 이와 같은 구성을 통해 스페인의 자폐를 가진 아동 가족 그룹과 협력하려 노력했고, 그들은 점점 퀸스박물관 프로그램에 참여했던 가족들과 대화 나누고 친밀해지면서 동맹 관계를 형성했다.

연구 방법은 수행하며 습득한 새로운 지식을 실천하기 위한 방향으로 주기적인 절차를 만들어 반복적으로 적용했다. 실행-성찰-실행action, reflection, action 과정은 개선이 필요한 문제나 상황을 검토하기에 용이했다. 또 가설을 발전시키고 시험하는 데, 나타난 결과를 비평적으로 관찰 및 평가하는 데, 가설을 재구성하고 추가적 조치를 취하고 실행하는 데 도움이 되었고, 결과적으로는 효율적인 변화를 가져온다. PAR에 관심 가졌던 이유는 스페인과 미국의 자폐 영향을 받는 가족들이 함께하며 우리의 행동과 수행의 변화를 시험해 보고자 했기 때문이었다. 그런데 스페인 문화 기관과 부모에게 맞춰 이를 다시 조정하는 것은 글로벌한 감각과 관점이 필요한 넓은 범주의 도전이었다. 프로젝트가 종료한 이후에도 이와 같은 참여 방식으로 참여자 간에 교류가 유지되면서, 디지털 플랫폼을 통한 지원을 이어갔다. 결국 시민 참여 형태로써 지역사회는 다양성을 품고 더욱 강화될 수 있었다.

퀸스박물관 아트액세스의 자폐 주도 프로젝트와 동일한 목표를 가지고, 뉴욕 퀸스박물관과 스페인 마드리드의 ICO박물관과 문화 단체 하블라엔아르테는 서로의 강점을 옹호하는 장이 되어줄 연중 프로젝트에 협력했다.

장애인 대상의 프로그램이 없었던 ICO박물관은 2011년 문화 단체 하블라엔아르테와 손을 잡고 박물관 내부 공간을 활용해 처음으로 자폐를 포함한 다양한 장애를 가진 사람들을 위한 프로그램을 개발했다. 하블라엔아르테는 프로젝트를 진행하는 독립 플랫폼으로 동시대 문화 생산과 출판, 보급 및 홍보 지원에 노력하는 곳이다. 마침내 박물관 교육부서에서 특수 교육을 받는 사람들을 초대해 전시마다 집단 형태로 관람 및 워크숍의 파일럿 프로그램을 제공할 수 있었다. 퀸스와 마드리드의 두 기관에서 장애를 가진 사람들의 참여를 이끈 실적, 다른 프로그램, 그리고 단체와 지역사회 직원의 긍정적인 상호 교류를 보면 두 기관의 협업 결정은 자연스러운 진전이었다. 특히 아트액세스 프로그램의 참여 가족 중 상당수가 스페인어를 구사해서 다행히 언어 소통은 어느 정도 가능했다.

이렇게 조성된 협력 관계는 각 당사자에게 긍정적인 영향을 줄 것이라 믿어 의심치 않았다. 더 많은 스페인 기관의 문턱을 낮추고 포용적 접근성을 높이기 위해 부모들은 뮤지엄의 외부 활동에도 빈번한 노력을 기울였다. 스페인 가족들이 하블라엔아르테와 함께하면서 입증된 방법으로 턱없이 부족한 예술 프로그램의 포용적이고 체계적인 도입을 촉구하는 목소리를 갖게 되었다. 이후 가족들은 기관의 도움 없이 자체적인 도구를 연구하고 개발해 활용 방안을 모색했다. 퀸스박물관과 함께하는 부모들은 서로를 응원하고 시민 참여 인식 향상에 관여했다. 부모의 참여로 역량을 더욱 강화해 지역사회에서 학습 도우미

나 자문가로서 그들이 협력적인 프로그램에서 활발한 행보를 이어가는 것, 그리고 자녀를 위해 제도의 변화를 이끄는 다양한 리더 역할을 경험하는 것이 우리의 소망이었다.

→ **PAR 방법에 따른 부모 역량 강화 프로젝트의 구조**
뉴욕 퀸스박물관과 마드리드 ICO박물관은 부모 역량 강화 프로젝트의 부모 그룹 주도로 자폐성 장애에 대한 교육 계획과 심화 프로그램 개발에 필요한 기술을 확인하고 서로 교환하는 프로젝트를 진행했다.

협력 프로젝트는 '부모 역량 강화 교육'과 '부모 역량 강화 가족 워크숍'이라는 두 가지 소주제로 분류되어 따로 또 같이 다루어졌다. 부모는 교육을 통해 가족이 직면한 자폐 관련 서비스, 프로그램 및 관점의 문제를 인식하고, 미술치료사와 함께 창의적 문제 해결을 도모하는 장소로 박물관을 활용하는 방안도 함께 다뤘다. 한편 가족 워크숍은 각 기관의 미술치료사들이 그동안 예술과 미술치료, 뮤지엄 교육, ABA 기술을 포함한 학제 간 연구 결과를 바탕으로 진행했던 뮤지엄 미술치료 프로그램 구조를 공유한 시간이었다. 워크숍은 미국, 스페인에서 스카이프Skype를 통해 실시간 만남으로 이루어졌다.

프로젝트는 미국 여섯 가족과 스페인 여섯 가족, 총 열두 가족이 참가했다. 초기 몇 주는 6일간의 수련회를 위해 각 나라의 참여자가 서로 다른 나라로 방문했고, 프로젝트 마무리를 위한 3일간의 수련회는 모집된 인원들만 각각 서로의 나라를 여행했다. 1년 동안 진행된 프로젝트는 앞서 언급한 6일간의 수련회로 시작되었는데, 퀸스박물관 직원 세 명과 미국 가족 세 팀이 스페인 마드리드로 먼저 방문했다. 그동안 미국의 참여자들은 마드리드 지역사회를 위한 문화 기관의 교육 및 접근성 프로그램 운영 방법과 자폐 영향을 받는 아이들과 협력하는 방식을 알게 되었고, 두 나라의 공동체community에 관한

의미와 역할을 배울 수 있었다.

첫 만남에서 보편적인 '가족'의 정서를 좀 더 이해하기 위해 뮤지엄 미술치료사들은 미술치료 지침 주제로 가족을 선정했다. 도판 5.1

| 도판 5.1 | 가족 미술치료 지침

1. 가족 구성원 각자의 그림을 그려보세요.
2. 각 구성원의 이름을 적어주세요.
3. 활동은 5분간 진행됩니다.

미술치료 지침을 따라 가족들은 선택한 재료로 가족 이미지를 창조해 가족들 각자의 생각과 감정을 표현했다. 지침 덕분에 각 가족이 지닌 가치를 알아갈 수 있었고, 두 나라의 직원들이 한 팀이 되어 초기 집단 형성에 도움을 주었다. 프로젝트는 미국과 스페인의 가족들과 전문가로 구성된 팀간에 교류를 촉진했고 새로운 관계 성장을 탐색하는 여정이었다. 따라서 양국의 새로운 지역사회 실천을 낳는 중요한 계기를 마련해 주었다. 어쩌면 마드리드에서 머무는 짧은 기간에

미술이란 매체가 없었다면 이렇게 언어 장벽을 뛰어넘는 원활한 여정을 보낼 수 있었을까 싶었다.

ICO박물관에서 보낸 첫 번째 3일간의 집중 수련회는 서로에게 도움이 되는 지식과 경험, 활용 자원을 확장하면서 이해관계자 간 상호 전제를 파악했다. 또한 자폐 영향을 받는 가족들을 지원하는 미술 프로그램을 창조하는 데 참여 가족과 전문가의 지도력 강화와 옹호가 새로운 전략이 될 수 있는지 검토했다. 수련회 첫째 날은 사적으로나 전문적으로 서로를 알아갔고 통찰한 것들을 공유했다. 둘째 날은 다양한 수준을 가진 사람들을 위한 각각의 지역사회의 전문적 실천을 익히고 배웠다. 셋째 날은 자폐 영향을 받는 가정의 지원과 교육적 프로그램들을 검토하고 돌아보며 대화를 나눴다.

목표 달성을 위해 ICO박물관과 하블라엔아르테의 안내에 따라 우리와 스페인 가족 세 팀은 마드리드 주요 뮤지엄에 방문했다. 프라도미술관, 소피아왕비예술센터, 티센보르네미사박물관의 교육 및 접근성부서 전문가들이 발표를 진행했다. 이 발표를 통해 장애 및 정신 질환을 가진 아동과 성인을 위한 각 뮤지엄의 프로그램을 배우고, 기존 자원의 아이디어와 정보를 모든 참여자와 교환하며 자폐 아동과 그 가족을 지원하는 데 필요한 요소에 관한 전문가들의 견해를 경청할 수 있었다. 나머지 이틀 동안은 마드리드 지역 내 접근성과 관련 있는 다양한 자원과 주제를 탐방했다. 우리는 현대 미술 및 문화 프로그램 센터인 마타데로[16] 마드리드와 하블라엔아르테 같은 문화 기관 여러 곳에 방문했다. 마타데로는 독특한 지역사회 기반 문화 플랫폼이자 창작 과정, 참여 예술 교육, 음악 및 문학을 포함한 다채로운 형태의 창작 예술로 담론을 형성하는 활기 가득한 장소였다. 미국 뮤지엄 미술치료사들과 양국의 뮤지엄 직원들, 부모 그룹은 마타데로의 넓은 캠퍼스 부지에 있는 건물 중 하나에서 진행된 다양한 발달 수준

과 자폐를 가진 대상의 프로그램을 참관했다. 그곳에서 함께하는 교육 예술가와 전문가의 접근 방식과 프로그램 운영 과정을 곁에서 지켜보았다. 장애가 있거나 정신적 어려움을 안고 생활하는 사람들을 대상으로 하는 프로그램 기획과 접근은 오픈 스튜디오 형식과 비슷했으며, 촉진자는 안내와 자료를 제공하고 지지를 보내고 긍정적으로 격려하면서 다양한 제작 프로젝트에 사람들의 참여를 돕고 있었다. 마타데로는 광대한 캠퍼스의 수많은 건물마다 각기 다른 연령 집단에 특화된 문화 프로그램을 운영하는 매우 흥미로운 문화센터였다. 넓은 캠퍼스는 매우 포용적이었고 보행자 구역이 모든 연령과 활동 수준을 수용하도록 디자인되었다. 수련회 마지막 날, 양국의 부모와 전문가로 구성된 팀 전체를 마드리드 내 미국 대사관으로 초대해 두 시간 가까이 위원회 임직원들을 만났다. 여기서 진술하고 사적인 이야기도 나누며 프로그램의 목표 및 도전 과제와 공동체 형성을 위해서는 자녀와 같은 어려움을 겪는 대상과 협력하는 기관의 역할이 중요하다고 전했다. 수련회를 통해 문화 기관 전문가와 가족 사이에 생산적인 교류가 이루어졌으며, 각자의 나라에서 활용할 수 있는 프로그램에 관해 서로 배웠다.

마드리드에 미국팀이 다녀간 지 몇 달이 지나, 스페인 부모 그룹이 미국을 방문했다. 그들은 퀸스박물관에서 뉴욕 공립학교의 자폐 아동이 참여하는 뮤지엄 방문 프로그램과 가족 프로그램, 그리고 두 달에 한 번 진행되는 만 17-24세 자폐 청소년의 '오픈아트스튜디오'에 대해 배웠다. 게다가 지역 내 다른 문화 기관을 방문해 프로그램을 참관하고 기획하면서 참여자는 협력 기관인 퀸스박물관이나 ICO

16 역주: matadero. 스페인어로 도살장이란 뜻. 1920년대부터 가축을 도축하던 장소였으나 1990년대 수요가 줄어들자 1996년 폐쇄했고, 2007년 도시의 재생을 위해 복합 문화 예술 센터로 개장했다.

5장 · 두 나라 참여 프로젝트: 자폐성 장애 아동의 가족과 뮤지엄 미술치료

박물관을 각각 방문할 기회를 가졌다. 양국 대표단은 직접 만나 프로그램에서 제기된 중요 가설이나 문제들을 논의할 수 있었다. 예를 들면 자폐 아동이 있는 가족들의 다양한 요구를 뮤지엄이 지원하고 맞춰 나갈 방향에 관한 것들이다. 이렇게 서로의 장소를 방문하면서, 독특하고도 보편적인 환경 특성을 모두 가진 현시대의 자폐성 장애를 위한 서비스와 생활 방식을 직접 배웠다. 대표자들은 문화 협력 대표 기관으로 자리매김한 장소들을 찾아 각각의 다양한 접근성 프로그램을 목격하며 향후의 자원 활용을 논의하고 대중의 인식을 제고했다. ICO박물관 참여자들은 뉴욕시의 뮤지엄을 방문했고, 퀸스박물관 참여자들은 스페인의 자폐 아동 부모 단체인 아르가디니협회 소속 가족들과 함께 투어를 할 수 있는 뮤지엄 방문 특화 프로그램 '뮤지엄과 대화하기hablando con los museos'에 초대되었다.

이와 같은 프로젝트 그룹을 형성하면서, 스페인 부모들은 어떻게 협력망이나 지역사회 공동체를 구성할 수 있는지 배웠다. 그리고 미국 부모들과 함께 서로를 지원하면서 최신 정보를 교환했다. 그들은 문화 기관의 프로그램에 참여하는 것으로 가족 공동체 활동의 더 큰 영역을 체험할 수 있었다. 앞서 언급했듯이 초기 수련회를 가진 이후에 스페인 팀이 뉴욕을 방문했고, 그 뒤로 1년간 스카이프 온라인 워크숍으로 양국의 팀들이 매월 지속적 만남을 가졌다.

온라인 미술치료 회기를 통해 퀸스박물관과 ICO박물관의 부모들은 먼 거리에서도 담소를 나누며 정보를 교환하고 소통할 수 있었다. 참여자들은 스카이프를 통해 회기를 지켜보며 공동체와 교육의 실천 계획으로 개발된 자폐와 관련된 목표를 배울 수 있었다. 그리고 부모는 프로젝트 기반의 학습, 아동 발달 단계, 사회적 목표 설정, 작업 기술의 필요성, 사회 정서적 지원을 위한 예술 사용 방법 등 그간 배웠던 표준적인 교육 정보를 활용했다. 이렇게 온라인 실시간 만

남을 통해 교류하고 배운 것과 더불어, 뮤지엄을 방문할 수 없는 가족을 위해 부모들은 만남을 기록한 영상을 온라인에 공유해 주었다. 뮤지엄의 아트 스튜디오에서 진행된 프로그램 촬영물을 시청하면서 부모들이 원거리 학습에 참여할 수 있도록 도왔다. 이런 방식은 훗날 지역사회 협력 기관과 참여자들이 서로 연계되는 기회가 되었다. 또한 영상 활용은 가정에서 부모와 자녀가 함께 활동할 때 재료와 자원을 준비하는 데 유용했다. 이렇게 1년간의 프로젝트는 일부 참여자가 서로의 나라를 방문하는 것을 마지막으로 종료되었다.

결과

두 나라가 부모 지원 네트워크를 형성하면서, 부모 역량 강화는 학습과 표현 방법에 차이가 있는 자녀들을 사회로 포함시키고자 부모들이 강력한 지역사회 프로그램을 위한 도구를 만들고 이를 직접 활용한 프로젝트다. 자폐가 있는 자녀에게 최적의 프로그램을 개발하기 위해 능동적으로 참여하고 경험하는 과정을 거친 부모들은 이후 좀더 직접적으로 지원할 수 있는 수준으로 변모했다. 부모 교육과 워크숍 회기를 동시에 참여하면서 부모가 직접 프로그램을 기획하고 운영하는 프로젝트를 실천해 볼 실증적인 기회가 생겼다. 이는 이미 부모가 새롭게 주도권을 갖고 그 역할을 시작했음을 보여주는 것이다. 이 과정은 우선 행동하면서 배웠고, 그다음 계획하고 촉진하는 워크숍 회기에 참여했고, 자신을 돌아봤으며, 다시금 행동하는 것으로 이뤄졌다. 앞에서 짚었듯이 활발하게 지도자 역할을 익히고자 했던 여섯 쌍의 부모들이 일궈낸 부모 역량 강화 프로젝트는 퀸스박물관과 ICO박물관에서 모두 진행되었다.

부모는 초기 수련회와 부모 교육을 받은 뒤, 총 일곱 번의 회기

에서 공동 지도자 역할을 맡아 PAR의 실행·성찰·실행 주기를 반복하며 실천으로 옮겼다. 회기 구성은 정보 안내 회기 한 번, 아이들과 함께 해 보는 직접 만남으로 이뤄진 회기 여섯 번이었다. 참여 부모들은 1년 동안 회기 기획과 안내하기, 여행과 콘퍼런스 참여, 확산과 옹호하기까지 총 세 가지 영역에 활발하게 참여하며 그룹을 이끌었다.

초기 부모 교육 회기는 마치 자폐 가족 프로그램에 참여할 신입 교육 담당자의 수련 과정과 동등한 방식을 부모에게 제공하며 실질적인 기술 활용을 도왔다. 부모들은 점차 관찰자에서 벗어나 함께 행동하고, 또 공동 지도자가 되며 가족 미술 워크숍 회기를 주도해갔다. 양국에서 동시 진행된 실시간 회기는 시차에 따라 뉴욕은 오전에, 마드리드는 오후에 진행했다. 그리고 마무리 회기에서 자기 가족들의 작품을 온라인으로 공유하면서 시각적으로 연대를 느낄 수 있었다.

→ 회기 기획과 안내하기

부모들은 다양한 분야의 전문적인 교육 담당자와 함께 일곱 번의 회기에서 자폐성 장애 관련 교육 기술과 프로그램을 수련받았다. 퀸스박물관의 참여자들은 보통 신입 교육 담당자나 전문가가 자폐 대상자의 더 나은 지역사회를 돕기 위해 개발된 교육 도구 활용 방식으로 접근했다. 교육 도구를 활용하며 부모들은 교육 담당자와 비슷하게 역할을 수행했다. 한편 ICO박물관의 부모들은 스스로 현장을 통해 배워나가는 것을 바탕으로 실시간 온라인 회기에서 배움을 공유했다. 양국의 부모는 시각 보조 도구와 긍정적 행동 지원 전략을 활용하며 각 회기 목표에 도달하기 위해 서로를 격려하고 애썼다.

부모가 교육 회기에 참여하면 실시간으로 퀸스박물관의 진행 회기를 시청할 수 있고, 다른 한편에서는 스페인 하블라엔아르테와 함께 ICO박물관에서 진행되는 가족 프로그램도 공유할 수 있다. 이

후 참여자는 개별적인 가족 워크숍 프로그램 회기에 공동 진행자로 초빙되며 경험 과정을 영상과 사진으로 기록하는 데 도움을 주었다.

→ **지역사회 미술 프로그램의 평가와 확산**

아트액세스 미술치료 프로그램 직원은 부모 역량 강화 프로젝트에서 나타난 참여 가족들의 주도권 향상 경험을 증명 자료로 기록화했다. 부모들은 사진과 영상에 담긴 회기들을 함께 돌아보고 비평하면서 자신이 진행할 회기 준비에 활용했다. 한 번 체득한 경험은 그들이 참여하는 다른 여러 지역사회 미술 프로그램에도 영향을 미치고 유용하게 쓰일 수 있다. 양국의 뮤지엄, 박물관 참여자들 모두 행동으로 배운 것을 프로젝트에 활용해 더욱 깊게 자신의 임무를 평가하고자 했다. 부모 교육 담당자와 직원들은 프로젝트를 통해 임무의 향상과 전환을 가져올 핵심 지식을 더욱 깊이 이해하게 되었다.

미술 회기가 진행되는 동안 부모는 다양한 역할을 수행했다. (1) 2인으로 구성된 공동 진행자, (2) 역시 2인 구성으로 회기의 목표를 정의하고, 그룹이 개요 도판 5.2 에 맞춰 진행되는지 확인하고, 명징하고 간단한 방식으로 전반적인 방향을 제시하고, 그룹의 통일성과 속도와 명확한 의사소통을 책임지는 공동 조력자, (3) 회기 영상을 촬영하고, 블로그 업로드 및 연구 자료로 활용하기 위해 부모와 자녀를 인터뷰하는 영상작가, (4) 시각적 어휘를 위한 이미지나 회기에서 사용되는 인쇄 도구 등을 조사하고, 온라인 제공 및 그룹 활동에 필요한 사진을 촬영하는 사진작가, (5) 협력 프로그램에서 가족을 연결하고, 온라인 예술 거래 플랫폼 아트팔ArtPals에서의 거래와 협업을 위해 만든 블로그 포럼을 관리하는 소통 담당자 등의 역할이다. 이 블로그 포럼에서는 가족들이 작품을 만든 후 이메일이나 아트팔 업로드를 통해 거래할 수 있었으며, 다른 가족의 작품에 창의적인 이미지 댓글을

달아 모든 자폐 아동, 심지어 언어를 사용할 수 없는 아동까지 포용하며 예술을 통한 대화를 촉진했다.

| 도판 5.2 | 공동 진행자가 준비한 회기 개요

스페인 팀과 함께하기
1. 도입 활동: 엽서 만들기
 a. 색상 선택, b. 글쓰기, c. 가족사진 붙이기
2. 환영 노래 부르기
3. 시각 단어장 함께 보기
4. 미술 제작: 콜라주 작업 '즐거운 가족의 날'
 a. 가족과 함께 즐거웠던 것을 생각해 보기
 b. 그림 그리고, 색칠하고, 자르며 작품 제작하기

c. 작품을 모아서 콜라주!
　5.　모두 모여 작품 공유하기
　6.　다 함께 댄스 파티

1년 동안 참여 가족들은 다른 문화 기관 접근성 프로그램을 찾고 참여하면서 자기 자녀에게 가장 최적인 환경을 가늠하고, 자폐 가족 프로그램을 제공하는 협력 기관을 선택하기에 이르렀다. 이런 노력은 가족들이 각기 다른 자녀의 특성에 따라 적절한 문화 기관을 스스로 활용하는 방법을 익히고 다른 전문가들과 나란히 연수에 참여한 덕택이었다.

　　부모 역량 강화 프로그램은 부모들이 지도력 있는 기술들을 습득하고 공유하면서 지역사회 부모 네트워크 형성에 필요한 나눔의 장이 되어주었다. 예를 들면 프로젝트의 마무리 시기에 퀸스박물관 측 참여자 중 한 부모는 '창의적 스펙트럼Creative Spectrum'이란 프로그램을 개발했다. 그리고 뮤지엄 아트액세스 스튜디오에서 한 달에 한 번, 자신이 기획한 미술 회기를 진행하면서 새로운 부모들의 참여를 독려하고 봉사하면서 워크숍을 성공적으로 이끌 수 있었다.

　　→ 전파와 옹호
퀸스박물관과 ICO박물관 참여자들은 온라인 블로그를 만들어 부모 교육 프로그램을 통해 배운 것들과 개인적인 감상을 공유하고 널리 알리고자 했다. 부모들은 이 블로그를 통해 한층 확대된 공동체에 가정, 지역사회 및 프로젝트 기간에 직접 진행한 회기에서 효과적이었던 정보를 포함한 창의적 중재 방법을 공유했다. 또한 그동안 촬영했던 프로그램 영상을 활용 자료로 블로그에 올려 두었다. 새로운 교육 정보나 도구를 연구하며 시도를 담은 이미지와 글도 담았다. 블로그

속에서 부모가 자신의 이야기를 표현하면서 더 커다란 지역사회로 이어질 수 있도록 도와주었다. 온라인 개인 정보 보호나 보안 정책을 권장하지만 모든 부모가 글을 올릴 수 있도록 개방된 규정이 있었다. 그러므로 부모들은 스스로 개인 정보(이름, 주소, 자녀가 다니는 학교명 등)를 공유하지 않도록 조심했다. 그리고 말을 할 수 없는 방문자들의 이해를 돕기 위해 우리의 이야기를 담은 디지털 영상을 제공하면서 시각적인 블로그를 만드는 것에 대한 추가 사항도 있었다. 또한 블로그를 방문하는 사람들이 예술 작품 구입을 원할 경우, 아트팔과 연결되도록 했다.

→ 논의

공동체를 실천한다는 것은 업무의 처음부터 마무리까지 구현하는 데 머무는 것이 아니라 배움과 연계되며 이뤄지는 것이다. 두 해가 넘도록 퀸스박물관의 가족 미술치료 뮤지엄 탐험가 클럽 프로그램을 경험했던 참여자가 부모 역량 강화 프로젝트까지 모두 참여했다. 그러면서 가족 및 부모들은 자폐 주도성 프로그램에서 조력자 역할을 맡으며, 적절한 모델이 되어간 것은 배움을 통해 공동체를 실천한 사례로 여겨진다. 퀸스박물관 참여자들은 진지하게 프로젝트에 임했고, ICO박물관의 부모 그룹도 하블라엔아르테와 협력해 도움이 되는 자원을 모으고 공유하는 열정적인 참여자였다.

매달 프로그램과 워크숍에 부모들이 참여한 것 외에도, 자녀에게 도움이 되는 최적의 프로그램을 선별하는 방법을 다학제 간 통합적 업무를 적용한 뮤지엄 미술치료 프로젝트에서 배웠다. 가족 미술 워크숍에서 조력자가 되어본 경험과 시각 보조 도구를 활용하고 직접 개발하는 방법을 익히며 자녀의 긍정적 행동 지원 전략에 활용할 수 있었다.

2009년 숀 맥니프에 따르면 창의적인 미술치료사들은 여러 문화와 국제적인 의사소통 기회를 열기 위해 보편적인 언어를 공유하며, 특정 예술품은 실질적인 만남의 지점이 된다고 했다. 부모 역량 강화 프로젝트는 바로 이 만남의 지점을 중심으로 구성되었으며, 두 나라에서 동시에 진행된 회기를 통해 한층 진화해갔다. 맥니프는 같은 연구에서 다양한 문화적 배경을 가진 그룹이 정서와 이야기를 나누는 집단 방식에 서로 유사한 경향이 있다고도 언급했다. 우리는 양국의 가족들이 매달 진행되는 회기에서 이야기하는 모습을 보며 비슷한 부분을 발견할 수 있었다. 이처럼 미국에서 미술치료 실천은 다양한 문화 간 상호 교류의 특성을 반영하는 방향으로 발전했다.

미술치료 실천가라면 사실을 근거로 다음 단계를 결정해야 할 필요성을 이해할 수 있을 것이다. 새로운 것을 습득할 수 있도록 자기중심적인ego-dominated 방식을 버리고, 열린 마음으로 관계를 형성하도록 돕는 유목민 같은 주체성을 갖는 것이 필요하다. 변화를 이루기 위한 시도로 실전 방법을 추가, 또는 재정립해서 더욱 풍부한 일관된 항목들을 만드는 것이다. 뮤지엄 미술치료사들은 종속적인 상하관계에서 벗어나 관람객과 뮤지엄 외부의 국내·외 참여 프로젝트를 통해 지역사회와 교류하고 협력할 수 있다. 성장하는 참여 프로젝트 과정에서 공동 참여자들은 변화를 위한 협력 태도를 갖추고 미술을 통해 중요한 지식을 습득했고 받은 혜택을 표현했다. 국제적인 수준의 업무는 미술치료사가 상황에 유연하게 대처하도록 도우며, 지역사회 중심 업무를 확장하는 계기를 마련해 줄 것이다.

참여형 프로젝트를 통해 새로운 공동체가 형성되었다. 이 공동체에서 정보는 우리에게 새로운 지식과 통찰력을 갖게 해 주었다. 2011년 데이비드 카의 저서에 나온 것처럼 만약 우리가 공동체를 형성한다면, 살아가는 세상에 기대하는 바와 더 나은 곳으로 만들기 위

해 어떻게 노력할 수 있는지에 관한 시민 담론과 대화에 참여할 것이다. 참여형 프로젝트는 우리가 토론에만 머물렀다면 불가능했을 방식으로 예술을 활용해 우리에게 정보를 제공하는 공간을 열었다. 미술 회기를 통해 부모 참여자들은 지도자 역할을 수행했고 '행동으로 배우는learning by doing' 자세로 스스로를 돌아보았다.

나오며

이 장에서는 지역사회 중심의 미술치료사 여정과 관련한 필수적인 사회 참여 역할을 비평적으로 성찰했다. 또한 포용적이고 열린 관점에서 비롯된 참여 프로젝트를 다루었다. 두 나라 협력 프로젝트는 각 국에서 자폐를 가진 여러 자녀가 있는 여섯 가족이 각각 참여해 비영리 단체들과 협업을 위한 관계 맺기 가능성을 보여주었다. 그리고 문화 다양성 중심의 접근 방식은 다른 문화가 섞인 프로그램 구조 안에서 변화를 목표로 하며, 자폐 영향을 받는 가족들의 참여를 촉진하기 위한 그룹 워크숍 개발과 강화 및 향상을 가져왔다. 게다가 부모의 역량 강화로 부모가 주도적으로 자녀를 이끌고 지도자 역할을 수행하도록 도왔다. 이는 시민 참여적인 형식으로써, 미술치료사와 뮤지엄 전문가가 지역사회 중심 프로그램을 구성하는 목표와 일치한다. 우리는 두 나라 참여 프로젝트에서 전문가들의 역량을 키우고 전문가와 참여자 모두 개인적 발전으로 보여준 결과와 참여자 피드백을 통해 확인했으며, 결과적으로는 참여자들의 지역사회에 복합적인 영향을 가져다주었다.

참고 문헌

Carr, D. (2011). *Open Conversations: Public Learning in Libraries and Museums.* ABC-CLIO.

Eisner, E. W. (2012). *The arts and the creation of mind.* Yale University Press.

Elmendorf, D. (2010). Minding our P's through Q's: Addressing possibilities and precautions of community work through new questions, *Art Therapy: Journal of the American Art Therapy Association, 27*(1), 40–43, https://doi.org/10.1080/07421656.2010.10129564

Freire, P. (1998). *Pedagogy of freedom, ethics, democracy, and civic courage.* Lanham, MD: Rowman & Littlefield.

Hablarenarte. (2012). About us. www.hablarenarte.com/en/quienessomos/

Keenan, M., Dillenburger, K., Rottgers, H. R., Dounavi, K., Jonsdotir, S. L., Moderato, P., Schenk, J. J. A. M., Virues-Ortega, J. Roll-Petterson, L. R., & Martin, N. (2015). Autism and ABA: The gulf between North America and Europe. *Review Journal of Autism and Developmental Disorders, 2,* 167–183. https://rdcu.be/cbMxt

Kapitan, L. (2010). *An introduction to art therapy research.*Routledge.

Kapitan, L., Litell, M., & Torres, A. (2011) Creative art therapy in a community's participatory research and social transformation. *Art Therapy: Journal of the American Art Therapy Association, 28*(2), 64–73. https://doi.org/10.1080/07421656.2011.578238

McLaughlin, J. (2017). Why model autism programs are rare in public schools. Retrieved from: www.spectrumnews.org/opinion/viewpoint/model-autism-programs-rare-public-schools/

McNiff, S. (2009) Cross-cultural psychotherapy and art. *Art Therapy: Journal of the American Art Therapy Association, 26*(3), 100–106. https://doi.org/10.1080/07421656.2009.10129379

Moon, B. L. (2003). Art as a Witness to Our Times, *Art Therapy: Journal of the American Art Therapy Association, 20*:3, 173–176, https://doi.org/10.1080/07421656.2003.10129572

Peacock, K. (2012). Museum education and art therapy: Exploring an innovative partnership. *Art Therapy: Journal of the American Art Therapy Association, 29*(3), 133–137. https://doi.org/10.1080/07421656.2012.701604

Reyhani Dejkameh, M. & Shipps, R. (2019). From Please Touch to ArtAccess: The expansion of a museum-based art therapy program. *Art Therapy, 35*(4), 211–217. https://doi.org/10.1080/07421656.2018.1540821

Reyhani Ghadim, M. (2020). Nomadic art therapy: A contemporary epistemology for reconstructed practice. *Art Therapy.* https://doi.org/10.1080/07421656.2020.1746617

Think Spain. (2012). Autism affects one in 300 children in Spain. Retrieved from: www.thinkspain.com/news-spain/21002/autism-affects-one-in-300-children-in-spain

United States Embassy – Spain. (2013). News and events, Museum Connect, October 7, 2013. Retrieved from: http://madrid.usembassy.gov/news/events/events2013b/connect2013.html

Watkins, M. & Shulman, H. (2008). *Toward psychologies of liberation, critical theory and practice in psychology and the human sciences.* Palgrave Macmillan.

Wenger, E. (1998). *Communities of practice, learning, meaning, and identity.* Cambridge University Press.

'뉴욕 파노라마'를 빛내는 인턴, 인턴을 보조하는 협력 기관

뉴욕 퀸스박물관 | 비다 사바기

코프NYC는 내가 기관장으로 있는 뉴욕시의 문화 예술 기관으로, 인근 지역과 전국 및 국제적인 타 기관들과 협력하며 프로젝트에 참여한다. 우리 기관은 다양한 배경의 사람들이 안전한 장소에서 서로의 차이점과 공통점을 탐색하도록 장려한다. 지역이나 국제적인 예술가들의 레지던시, 순회 전시, 미술교육 프로그램, 패션쇼 등 지역사회 프로젝트를 통해 창의성을 지향한다. 이 혁신적 프로그램은 학생 예술가와 예술 교육자를 상업 예술가 및 뮤지엄과 연결한다. 학계, 예술계, 지역사회의 역동적인 움직임이 활발한 협업을 만들어낸다.

우리 기관과 퀸스박물관의 교육부서 내 아트액세스는 2014년 상호 업무 협약을 맺었다. 다양한 대상을 위한 뮤지엄 프로그램인 아트액세스는 국제적으로 잘 알려져 있었다. 예술가의 미술교육 방식이 아니라, 미술치료사가 직접 작품 관람과 미술 제작 회기를 기획하고 미술관 및 박물관 전시와 연계하는 미적 경험을 이끈다. 이런 접근은 예술을 유희적으로 즐기고 공감할 수 있도록 도와 삶의 질 향상으로 이어지도록 지원한다. 아트액세스의 특징은 이처럼 미술 감상과 미술치료의 만남으로 성장한 데 있다.

코프NYC와 아트액세스는 서로 동맹 관계가 되어 뿌리가 뻗어가는 듯한 리좀형rhizomatic 접근을 활용하기로 협의했다. 아트액세스의 교육 예술가들은 특정 대상자의 다양한 지적, 정서적, 신체적 기능 수준에 따라 워크숍 난이도를 조정했다. 그러면서도 학생들의 능력을 키워 더욱 높은 목표와 기대에 미치는 발판이 되도록 기획했다. 2018년 진행된 인턴십 프로그램은 자폐를 가진 고등학교 학생, 조울증 학생, 주간 재활 시설의 청년 등이 참여했다. 이 프로그램은 문화 기관 간의 협업이 어떻게 포용적이고 접근성 높은 프로그램을 위해 더 효과적인 결과를 창출할 수 있는지 보여주는 모범적인 사례가 되었다.

2017년 글에서 에드워드 크로마티는 "저마다 다양한 요구를 가

진 학생들에게 … 미술은 특별하다. … 미술은 흥미를 유발시키고, 치료적이며, 학생의 창의적 재능을 고려하지 않는다면 그들을 잘못 판단할 수 있기 때문"이라고 했다. 따라서 함께할 참여자들의 생산적인 결과를 위해 각 단체가 가진 자원과 강점을 잘 파악해야 한다. 이 장에서는 코프NYC와 아트액세스가 특정 집단에게 특화된 인턴십 프로젝트에서 협력한 과정을 다룬다. 이 프로젝트를 두루 설명하는 것을 시작으로, 장장 40시간이 소요된 인턴의 준비 과정을 언급할 것이다.

'뉴욕 파노라마' 전시 투어 인턴십 프로젝트 안내
VSA의 로즈마리케네디이니셔티브를 통해 아트액세스와 코프NYC의 교육학예사들은 ASD를 포함한 청년의 뮤지엄 인턴십 참여를 돕는 준비 과정에 돌입했다. 청년들은 뮤지엄 업무를 배우고, '뉴욕 파노라마' 전시의 귀중한 역사를 익히고, 방문객들을 맞이하는 방법과 뉴욕시에 관한 질문에 대처하는 방법을 습득했다.

　뮤지엄 교육학예사는 전문적으로 개발한 도구들을 인턴의 요구 사항에 맞춰 조정했다. 덕분에 인턴은 디지털 발표, 유인물, 전시 투어 방식으로 파노라마 전시를 이해할 수 있었다. 팀으로 구성된 인턴들은 뉴욕의 각 자치구로 영역을 나누어 전시를 방문하는 방문객들을 맞이할 준비를 했다. 자기의 독특한 특성을 소유하면서도 사람들과 대화를 유지할 수 있도록 부단히 연습했다. 본격적인 전시 투어 사진 준비 당일, 인턴이 있는 장소로 스무 명의 친구 및 선생님이 이동할 때 인턴 중 몇 명은 자기가 기억하는 여러 정보를 설명했다. 또 다른 인턴은 2020년 아비가일 하우젠과 필립 에나원이 개발한 시각적 사고 전략Visual Thinking Strategy(이하 VTS)을 활용해 "무엇이 보이나요?"라는 질문으로 방문자들에게 말을 건넸다.

파노라마 전시 투어의 공식적 준비를 모두 마친 인턴들은 옷을 갖춰 입었다. 마침내 2018년 4월 12일, 두 기관에서 참여한 인턴들이 1964년부터 전시를 이어온 '뉴욕 파노라마'의 첫 전시 투어를 시작했다. 저마다 다양한 인지 능력과 발달 수준을 가진 고등학생을 대상으로, 두 기관의 학생 인턴들은 전시 투어를 이끌었다. 훈련 과정에서 인턴이 직접 뉴욕 자치구마다 특색 있는 깃발을 제작하고 작품에 해당되는 구역 인근으로 배치했다. 도판 6.1 깃발에는 각 자치구의 이름이 적혀 있었고, 그 지역의 인상적인 랜드마크 이미지도 함께 표현되었다.

제작한 깃발은 그들이 배운 지역을 더 잘 기억할 수 있게 돕는 시각적 도구이자 자치구 옆에 서 있는 그들을 지원하는 물리적 도구가 되었고, 또한 깃발의 글과 그림은 정보를 전달하는 업무 수행을 보조했다. 인턴들은 직접 전시 투어를 진행한다는 생각에 설렘과 조금의 긴장감이 공존했다. 소음과 울림이 가득한 뮤지엄의 너른 공간에서 전시 투어를 연습할 때는 목소리가 잘 들리지 않아 어려움을 겪기도 했다. 우리는 난관에 대처하기 위해 목소리를 증폭시켜주는 조절식 헤드셋을 활용했다. 이 기기 덕분에 인턴들은 중요한 업무를 스스로 잘 해내고 있다는 느낌을 받았으며, 심지어 뉴욕 뉴스 채널 NY1과의 인터뷰에서도 진행하는 전시 투어 설명을 원활하게 진행했다. 도판 6.2

퀸스박물관 미술치료 프로그램

1983년 퀸스박물관 아트액세스는 시각 장애인을 위한 '만져보세요'란 시범 프로그램으로 미술교육 서비스를 제공했다. 이 프로그램은 모든 수준의 대상자가 문화 예술 기관에 참여해 개인적 연계와 감상을 갖도록 기획된 사례로 알려졌고 차츰 전국적으로 확산되었다. 지난 30년간 퀸스박물관은 해마다 뉴욕시 전역에서 다양한 신체적, 정

| 도판 6.1 | 뉴욕 브롱크스 자치구 깃발을 제작하는 코프NYC 인턴

| 도판 6.2 | NY1과 인터뷰하는 인턴

서적, 행동적, 인지적 능력을 가진 수천 명의 아동과 성인을 위해 특별한 프로그램을 진행했다.

당시 프로젝트에서 여러 고용 형태로 면허를 소지한 미술치료사들이 아트액세스 프로그램을 기획하고 이끌었다. 다양한 대상을 위한 창의적인 서비스를 제공하는 기관 및 단체 여럿과도 협력했다. 코프NYC도 그중 하나로 7년 동안 여러 지역에서, 또 뮤지엄 공간에서 프로그램 운영을 위해 아트액세스와 협력해 왔다.

미국 VSA 로즈마리케네디이니셔티브 인턴십

2018년 코프NYC는 VSA와 협력했다. VSA는 로즈마리케네디이니셔티브 인턴십을 통해 예술, 예술 교육, 예술 행정에 관심 있는 장애 학생 및 청년이 직접 체험하고 전문적인 기술을 발전시킬 수 있는 경험을 제공한다. 그리고 퀸스박물관은 지역사회에 열려 있는 기관으로 잘 알려져 있고, 1964년 만국박람회가 열린 플러싱메도스코로나공원 안에 위치한다. 뮤지엄에서 걸어갈 수 있는 거리에 뉴욕 메츠의 야구장인 시티필드, USTA빌리진킹국립테니스센터, 뉴욕과학관이 있다. 지역 주민들은 포장마차, 공놀이, 스케이트, 소풍, 가족 모임 등으로 공원을 가득 채운다. 뮤지엄은 아이들과 함께 야외 놀이나 미술 중심 활동을 진행하며 지역사회를 위해 노력한다.

아트액세스와 코프NYC는 접근하기 쉽고 모든 사람을 포용할 수 있는 환경에 관심을 기울인다. 우리는 1953년 미술교육학자인 빅토르 로웬펠트가 연령에 따른 아동 미술 표현 발달 단계를 정립하고 단계별 특징을 분류하며 주장한 '각 개인의 수준에 맞추고, 더 높은 수준으로 도약하기 위한 기저선을 설정한다'는 개념에 영감을 받았다. 그렇게 퀸스박물관 미술치료사와 코프NYC 교육학예사는 자폐 영향을 받

는 고등학생 집단과 재활 기관에 등록된 청년 집단을 인턴 과정에 참여하도록 했다. 과정에는 뮤지엄에 필요한 업무 숙지하기, 직원들의 역할 이해하기, 파노라마 전시의 역사적 배경을 이해하기가 포함되었다. 학생 및 청년 인턴 그룹은 방문객을 맞이하는 방법과 전시 관련 질문에 응답하는 방법을 배웠고 디지털 프레젠테이션, 유인물, 전시 투어를 통해 파노라마 전시를 더욱 깊게 알아갔다. 인턴은 그룹을 세분화해 자치구별로 담당하는 역할을 맡게 되었고 자신들만의 방식으로 전시 해설 준비를 했다.

정서 지원

코프NYC 청년 인턴들은 아트액세스 미술치료 석사 과정 인턴들과 짝이 되어 정서적인 지원을 받을 수 있도록 체계를 갖추었다. 인턴들은 같은 사원증을 목에 걸었다. 두 그룹은 서로 짝꿍이 되어 뮤지엄 방문객 투어를 이끄는 일련의 사전 연습 회기에 참여하는 것을 반겼다. 인턴들은 자기소개를 한 뒤 단계에 맞춰 투어를 진행했고, 사람들은 인턴의 상호작용 연습을 환영하고 기꺼이 참여했다.

뮤지엄 직원 역할 이해하기

연구기관인 뮤지엄을 방문해 전시 감상과 교육 프로그램 참여를 시작으로 코프NYC 교육학예사들, 학생 인턴들과 청년들의 인턴십 과정을 진행했다. 해당 기관은 연구기관인 뮤지엄의 연구원 자격처럼 인턴 역할을 바라보았다. 가장 다양한 민족이 모여 있고, 800여 가지 언어가 활용되는 교육 기관인 퀸스박물관에서 인턴들은 퀸스자치구와 관련된 전시 연계 업무를 익혔다.

인턴십의 꽃, '뉴욕 파노라마' 전시

'뉴욕 파노라마'는 뉴욕시의 다섯 자치구를 3차원 모델로 구현한 작품으로, 이 자치구 중 하나에 자리한 퀸스박물관은 해당 작품을 상설 전시한다. 이 작품은 1964년 뉴욕 만국박람회를 위해 당시 회장이자 도시설계자였던 로버트 모지스가 만들었다. 1:1200 비율로 뉴욕시를 압축한 이 작품에서 자유의여신상의 높이는 약 8센티미터, 엠파이어스테이트빌딩의 높이는 약 38센티미터다. 모든 자치구 영역을 포함한 작품의 총면적은 약 836제곱미터가 넘는다.

학생 인턴들은 한 학기 동안 일주일에 한두 번씩 교육을 받았다. 교육 내용은 (1) 자료를 연구하는 방법, (2) 파노라마 전시 투어를 진행하는 방법, (3) 뮤지엄 미술치료사 및 인턴들과 함께 친구 및 선생님들을 위한 전시 연계 미술을 제작하는 워크숍 진행이 포함되었다.

인턴과 함께 전시 투어와 워크숍 진행 배우기

미술관이나 박물관 같은 뮤지엄을 알아가기 시작할 때는 질문이 함께 생긴다. 바로 '뮤지엄은 무엇인가?' '뮤지엄에선 무슨 일을 하나?' 같은 것들이다.

우리는 디지털 프레젠테이션과 과정 중심 회기를 통해 뮤지엄 관련 정보, 상설 전시와 기획 전시, 직원들의 역할을 설명했다. 또 뮤지엄 내 다양한 부서에서 서로 다른 영역의 전문가를 직접 만나 인턴에게 소개했다. 공식적으로 전문가들을 만나기 전, 우리는 인턴십 과정에서 기본적으로 중요시하는 전문적 환경의 사회적 에티켓을 익히는 회기를 가졌다. 인턴들은 일터에서의 사회적 상호작용이 따르는 역학관계와 일상생활의 친숙하고 격식 없는 관계가 다르다는 개념을 익힐 수 있었다.

인턴십 내용은 뉴욕시 자치구에 관한 학습을 포함해서, (1) 인턴 역할을 명확하게 정리하고 뮤지엄 교육부서 직원들을 소개하는 디지털 발표, (2) 인턴들의 전시 투어에서 직접 설명할 내용, 친구 및 선생님들을 위한 동선 계획, 미술 제작 워크숍을 계획하면서도 진행을 유지하는 방법으로 구성했다.

→ **문서 작업과 일지**

인턴십 예비 교육에서 뮤지엄 아트액세스 인턴 사원증을 발급받기 위해 문서 작업을 진행했다. 이는 코프NYC 인턴에게 뮤지엄 직원으로 소속감을 느끼고 기여할 수 있는 의미를 부여했다. 그리고 각자 인턴 일지를 전달받아 글이나 그림으로 작성하며 뮤지엄 연구원으로서 자기 경험을 반영했다. 연구는 다음과 같이 제안했다.

학생이 자기가 가장 중요시 생각하는 특정 업무나
직업, 기관 또는 산업에 대해 배울 특별한 기회가
인턴십입니다. 해당 경험을 잘 기억하고
더 나아가 새로운 의미를 추가적으로 계발할 수 있는
성공적인 방법 중 하나는 일지에 글을 써가는 방식입니다.
단지 수동적으로 받아들이기보다 일지를
적극 활용하며 배움을 성찰한다면, 인턴십 경험을
한층 현실화시킬 수 있을 것입니다.[17]

데니스 R. 레이커

파노라마 전시 연계의 다층적인 플랫폼

'뉴욕 파노라마' 전시 투어 프로그램은 기념비적인 초대형 뉴욕시 모형 주변의 좁은 길을 돌아 나오는 것이다. 입구는 어둡고, 일부 통로는 바닥이 유리로 되어 있다. 이 독특한 환경에 적응하기 위한 연습이 필요했다. 다음은 평상시 인턴의 업무 절차다.

1. 단계별 사전 연습
2. 도시를 어떻게 설명할지에 관한 논의
3. 연구자로서 역할과 개념을 강조한 파워포인트 설명
4. 교육부서를 중심으로 뮤지엄 자원 이해
5. 파노라마 전시 정보와 역사를 다룬 디지털 발표

특히 단기 기억을 강화하기 위해서는 동일한 매체로 반복해 학습하는 것이 중요하다.

깃발과 흥미 요소

인턴이 직접 창작한 각 지역구의 깃발은 흥미를 유발하고 투어 활동에 중심적인 역할을 위해 적용된 방법이었다. 깃발은 긴 나무 막대 끝에 빳빳한 종이를 일반적인 깃발의 형태인 삼각형으로 잘라 붙여 제작했다. 글자나 상징적인 도형들은 필요한 투어 정보가 담길 수 있도록 인턴들이 직접 깃발에 표현했다. 예를 들면 브롱크스기에는 브롱크스동물원과 양키스타디움을 그려 넣었고, 브루클린기에는 네이선스핫도그 본점과 코니아일랜드를 그려 넣었다. 깃발의 고유한 특성은 인턴들이 자신감 있고 활기차게 청중을 대면하고 투어를 진행하는 데 소중한 도움이 되어 주었다. 또 철자로 표기된 각 자치구의 깃

발은 배운 정보를 통합시키는 시각적 도구 역할을 하고, 인턴들이 해당 자치구의 깃발 옆에 서서 투어를 진행할 수 있도록 실제적인 보조를 제공했다.

목소리 증폭하기

코프NYC 인턴들이 투어 연습하는 모습을 지켜보는 것은 고무적이었고, 각각의 사전 연습은 특별했다. 전시 작품 옆에 각자 인턴 그룹이 있어야 할 장소를 지정한 것은 효과적이었다. 인턴이 점차 흥미를 갖게 되면서 연습을 지속하고 싶어 했다. 소음이 발생하는 환경에서 파노라마 작품 옆을 지나며 투어를 준비하는 동안 인턴들은 적절하게 목소리 내는 것을 어려워했다. 우리는 목소리를 증폭해 주는 헤드셋을 사용해 보조하기로 했다. 헤드셋을 사용함으로써 인턴과 관람객 모두 만족스러운 경험을 했다. 즐거움에 기반한 교육을 통해 더 많은 청중에게 다가갈 수 있었다. 또한 사람들과 사물, 소장품, 전시장, 공간이 더 친숙해지도록 연결해 주었다. 전시 투어에 영향을 미치는 음향 조절의 어려움에 헤드셋을 활용한 점은 정말 훌륭한 도전이었다.

　　인턴들은 헤드셋을 사용하며 소감을 나누었다. 인턴 중 한 명인 BT는 이렇게 말했다. "JM, 이제 헤드셋이 있으니 한번 써봐요!" JM이 말했다. "받았어요. 준비됐어요. 이거 무척 좋은데요. 정말 행복해요." 헤드셋과 깃발을 즐겁게 가지고 노는 듯이 상호작용에 활용하는 모습은 마치 게임을 하는 것 같았다.

　　자폐를 가진 아이들에게 상호작용 게임이 좋은 영향을 준다는 것을 많은 학생을 통해 입증되었습니다.
　　5종의 상호작용 서브게임으로 구성된

ASD 아동용 강화 학습Reinforcement Learning, RL은
타인과의 상호작용 시도와 유지를 위한
치료 과정에 있어 중요한 역할 모델입니다.[18]

사용하는 헤드셋은 가격이 적당하고 건전지로 작동하며 FM 라디오를 지원하는 기종이었다. 목소리는 기기 음량을 조절해 충분히 증폭할 수 있었다. 도판6.3 전시 투어를 진행하는 인턴에게 꼭 필요한 장치였다. 특히 뮤지엄이란 공간은 보통 다양한 전시 투어에 불특정 다수가 참여하기에, 이런 관람객들을 만날 때 아주 유용하게 쓰였다. 우리는 가까운 미래에 이렇게 연습한 결과가 계속 유지되기를 바랐다.

| 도판 6.3 | '뉴욕 파노라마' 전시 투어의 헤드셋 조정

IEPs을 받는 학생과 함께하기

디지털 프레젠테이션은 연구에서 귀중한 협력 자료가 되었다. 우리는 발표를 보고 파노라마에 관한 토의를 진행할 수 있었다. 인턴들은 뮤지엄을 편안하게 여겼고 자신이 아는 관련 지식을 공유했다. 과거

인턴십 프로그램 참여도를 관찰해 보면 보통 IEPs을 받지 않는 수준의 대상자가 참여했고, 자폐 스펙트럼을 가진 대상자를 포함해 IEPs 대상자에게는 디지털로 발표할 기회가 거의 주어지지 않았었다. 하지만 인턴으로 등록된 동종 집단 내 누구나 디지털 도구를 활용한 디자인으로 발표를 진행할 수 있었다. 특히 방문객 환대 방법과 도입부 시작 방식, 인턴의 역할 수행과 기관에 주어진 소임, 개인적인 교류와 대화를 중점적으로 다루었다.

다른 문화 기관 방문하기

인턴은 연구자 신분으로 브루클린박물관, 뉴욕시의 창의적 재사용 센터인 머티리얼포더아츠(이하 MFTA)[19] 같은 다른 문화 예술 기관을 방문했다. 여러 기관을 방문하면서 기관의 임무와 그들이 활용하는 방법론, 교육 프로그램을 알아가고 배울 수 있었다. 다양한 교육 자원을 제공하는 문화 기관 덕분에 인턴들은 더 큰 범주의 지적인 담론과 성찰 방향을 갖게 되었다. 그리고 나중에 더 자세히 다룰 예정인, 전시물과 관련되어 있으면서 만질 수 있는 사물을 사용하는 등 철학과 실천에 관한 새로운 사고방식을 배울 수 있는 무한하고도 소중한 기회가 되었다.

　　우리는 인턴과 함께 브루클린박물관의 접근성 교육 담당자와 만났고, 계단이나 엘리베이터 같은 다양한 출입구를 포함해 기관을 둘러보며 설명을 듣고 안내를 받았다. 접근 교육 담당자는 몇 가지 선택지를 제공하면서 인턴들이 어떤 전시물을 가장 좋아할지 물었다. 방문 전에는 미리 참고할 수 있도록 인턴 개개인에게 맞춘 유인물을 이메일로 보내주었다. 다양한 지적 능력을 가진 개인에게 도움이 될 수 있는 방식으로 정보가 형식화되어 있어서 좋았다. 연구에 따르면 뮤지

엄을 직접 방문하는 것과 웹사이트로 접근해 보는 것 사이에는 순환적인 관계가 있다. "지난 수십 년 동안 박물관 정보 자원의 사용과 관련해 전례 없는 변화가 일어났습니다. 이러한 변화는 뮤지엄 전문가와 방문객에게 새로운 수준의 접근과 이전과 다른 형태의 상호작용을 가져왔습니다."[20]

최근 몇 년간 뮤지엄 관련 정보들은 사람들이 더 접근하기 쉽도록 디지털화 과정을 거쳤다. 새로운 환경에 방문하기 전에 뮤지엄 정보에 다가갈 수 있게 하면서 익숙한 경험으로 이끄는 이런 방식은 낯선 상황에 적응하고 안정적으로 느낄 수 있도록 도와주는 훌륭한 접근법이다. 1978년 교육이론가인 레프 비고츠키는 '실제로 개인이 문제를 해결해 발전으로 이어질 수 있는 수준과 성인 및 또래의 협조를 받아 해결 가능하거나 발달할 가능성이 있는 수준의 영역'을 근접 발달 영역zone of proximal development이라 정의했다.

다른 사명과 방대한 아카이브를 갖춘 대규모 기관인 브루클린 박물관은 인공물을 포함해 여러 감상 대상물을 관람객이 직접 만져보는hands-on 기회를 제공하며 통합적 접근 대상을 마련했다. 보존복원 팀은 더 깊은 보존과학 분야의 통찰을 방문객에게 제공하고자 특별한 관람 방식으로 업무를 소개한다. 이에 비해 퀸스박물관의 자원은 적을 수 있지만 일부 인공물을 이용할 수 있기에 특히 상설 전시와 연계된

17 Laker, D. R. (2005). Using journaling to extract greater meaning from the internship experience. *Journal of College Teaching & Learning, 2*(2), 63.

18 Li, M., Li, X., Xie, L., Liu, J., Wang, F., Wang, Z. (2019). Assisted therapeutic system based on reinforcement learning for children with autism. *Computer Assisted Surgery, 24.* https://doi.org/10.1080/24699322.2019.1649072

19 역주: 뉴욕시 교육부 지원을 받고 문화부 프로그램의 일환으로 운영되는 대규모 재활용 센터로, 뉴욕 각 자치구의기관과 개인들이 보내온 재사용 가능한 물건을 모아서 제공한다.

20 Besser, H. (1997). The transformation of the museum and the way its perceived. In K. Jones-Garmil (Ed.), *The wired museum: Emerging technology and changing paradigms* (153–170). Washington, D.C.: American Association of Museums.
Knell, S. (2003). The shape of things to come: Museums in the technological landscape. *Museum and Society, 1*(3), 132–146.

체험 활동을 통합할 수 있었다. 특히 아이들을 동반한 방문객들은 뮤지엄의 상호작용 요소를 기대하며 오기에, 학예팀은 관람객들과 전시의 상호작용을 돕는 다채로운 인공물을 마련하기 위해 노력한다. 수년 동안 다양한 참여자 대상의 미술치료 프로그램에서 감각 활동 모델로 활용하기 위해 뮤지엄 전시 작품 중 일부를 선별해 인공물을 제작하기도 했다. 게다가 퀸스박물관은 1936년과 1964년 두 차례의 만국박람회 기념품을 대규모로 소장해서 직접 만져보는 활동으로 접근하기에 이상적이다. 우리 인턴들은 브루클린박물관의 보존복원팀을 방문한 후에 많은 질문을 했다. 타 기관을 방문해 여러 정보를 접하는 다원적 접근 방식이 단일적 접근에 비해 중요하다는 것을 알 수 있었다.

브루클린박물관처럼 보존복원팀과 관련된 상호 교류와 참여 촉진 요소를 퀸스박물관에서는 어떻게 통합시킬 수 있을까? 발달 장애나 자폐를 가진 사람들을 위한 인턴십 프로그램을 제공하는 기관이 더 있을까? 당시 인턴 중 한 명은 우리에게 링컨센터의 접근성 프로그램에 인턴으로 참여했던 경험을 알려주었다. 타 기관 참여 경험을 인턴에게 직접 들으며 보람을 느꼈고, 그가 이 경험을 공유할 수 있을 만큼 편안함을 느꼈다는 걸 알 수 있었다.

머티리얼포더아츠 방문

MFTA의 교육 코디네이터는 기관에 방문하기 전에 디지털로 된 안내 자료를 제공했다. 브루클린박물관과 MFTA의 웹사이트 내용과 디지털 자료는 우리 인턴들에게 유익했다. 바로 이런 점이 "뮤지엄 방문객들과 기관 웹사이트, 뮤지엄의 환경의 상호관계가 가장 극적으로 변화되었음을 나타낸다"고 보았다. MFTA에 도착한 우리는 실내 스튜디오에서 교육 담당자의 환대를 받았다. 우리 인턴들은 방문에 앞서

서 각자 재활용 가능한 아이템들을 하나씩 가져올 수 있도록 제안을 받았다. 이는 두 기관이 연계될 훌륭한 방법이었다. 인턴들이 가져온 아이템을 각자 소개한 뒤, 이것을 재사용 기술을 적용해 변화시킬 수 있는 연계 활동에 관한 논의가 이어졌다. 브레인스토밍을 하고 나서 분류된 재료가 있는 재활용 영역으로 이동했다. 워크숍을 팀으로 나누어 팀별 계획을 세운 뒤, 디자인할 내용에 가장 잘 어울리는 재료를 찾아서 가져오기로 했다. 인턴들은 재료를 직접 만져보고 재활용 기술이 들어간 예술 작품도 만져보도록 요청받았다. 그들은 다양한 미술 재료를 경험하면서 자신들이 진행할 파노라마 전시 투어 워크숍에 활용할 만한 아이디어를 떠올렸다.

브루클린박물관 방문은 코프NYC 인턴만 참여했지만, 이번 기관 방문에는 아트액세스 미술치료 인턴도 일정이 맞아 참여할 수 있었다. 두 기관의 학생 인턴 각자의 수업이나 업무 일정이 달라서 다 함께 참여할 수 있도록 일정을 조율하기란 쉽지 않았다. 아트액세스 인턴이 일정으로 인해 교대로 참석할 때 코프NYC 인턴들은 약간 혼란스러워했다. 실제 업무 상황에서도 동료, 팀장, 관리자가 바뀔 수 있기에 이런 모험은 사실 긍정적인 결과를 가져왔다. 인턴들이 스스로 교대하기 위한 준비 과정을 연습하다 보니, 전문적이고 실제적인 업무 환경에 적응하는 법을 배우게 된 것이다.

인턴들은 재료를 모으고 분류하면서 정보를 모아 퀸스박물관 파노라마 전시 투어 워크숍을 위한 계획을 세웠다. 또한 인지 수준이 서로 다른 스물네 명 이상이 참여하는 코프NYC의 세대 간 그룹 워크숍을 위해서도 재료 사용 계획을 마련했다.

학교, 비영리 단체, 타 문화 예술 기관에게 MFTA는 보물 같은 장소다. 다양한 기관에서 기부받아 미술 선생님들에게 자신의 교과과정에 맞는 재료 자원을 활용할 수 있도록 돕는다. 도판 6.4 게다가 선생님들

이 수업 계획에 지속 가능하고 재활용 및 재사용 가능한 프로젝트를 반영하도록 장려한다. 이런 기관의 티셔츠 전시에 영감을 받은 인턴 학생들은 퀸스박물관 전시 투어의 깃발 디자인에 참고했다.

해당 기관을 떠나기 전에 인턴들은 전시 투어의 마지막 활동이자 파노라마 전시와 연계되어 인기 있는 워크숍인 종이 콜라주 워크숍에서 도시 경관을 제작할 때 필요한 재료를 선별해서 담아왔다.

전시 투어 당일

파노라마 전시의 각자 맡은 자치구 옆에서 두세 명의 인턴이 서서 대기했다. 깃발을 잡은 인턴은 해당 지역의 정보를 소개하며 방문객들을 맞이했다. 나머지 인턴들은 곁에서 방문객들의 질문에 대답하고 반응하며 함께 도왔다. 스무 명 이상의 친구와 선생님으로 구성된 집단이 인턴이 머무르는 다섯 개의 장소로 차례차례 이동하는 방식이었다. 일부 인턴은 여러 정보를 전달하고자 애썼으며, 다른 인턴은

VTS 방식 활용을 선호했다.

> VTS는 비영리 목적의 학교나 뮤지엄, 고등 교육 기관의
> 교육 담당자가 학생 중심 촉진 방법을 익히고
> 포용적인 담론 형성을 위해 널리 활용된다.
> 전문적인 프로그램 개발에 중점을 두고 이 도구를 활용한다면,
> 능숙하게 상위 수준의 의사소통을 유도할 수 있다.
> 비판적 사고와 시각적 정보 처리 능력,
> 의사소통을 지원하며 또 이런 기술을 통합할 수 있도록
> 돕는 열린 교육과정인 것이다. 전시 내용과
> 지식 전달에 목적이 있는 것이 아니라, 방문객들에게
> 단계적인 질문을 하는 전략을 발전하는 데 목적이 있다.[21]

아트액세스 미술치료 석사 과정 인턴들은 4월 12일 당시 전시 투어를 진행했던 학생 인턴들에게 우리 모두가 얼마나 감동했는지 기억한다. "모든 면에서 가장 훌륭한 하루였죠. 인턴들이 앞으로 이끌 투어가 모두 기대되었고 흥분을 감출 수 없었지요." 우리가 여러 측면에서 함께 준비해 왔기에 이 행사가 성공적일 것이라고 믿었다.

복합적으로 활용된 대상들과 기술적인 부분도 인턴에게 도움이 되었다. 특히 헤드셋과 마이크로 투어를 시작한 것은 정말 주효했다. 목소리가 작고 표현이 소극적인 사람들에게 자신감을 불어넣었고, 자기 목소리가 잘 들리도록 도와주는 중요한 요소였다. 인턴들은 버튼을 만지고 누르고 싶은 충동을 이겨내며, 정말 진지하고 성실하게 업무에 임했다. 처음엔 헤드셋에서 너무 큰 소리나 귀에 거슬리는 소리

21 VTS. (n.d.). About us. Retrieved from: vtshome.org/about

가 나서 방해되지는 않을까 우려되었다. 이는 기우에 불과했고 기기는 적절한 기능을 자랑했다. 인턴이 제작한 자치구 깃발도 한몫했다. 깃발은 인턴 스스로 자부심과 만족감을 보여주는 도구로 작용했다. 인턴은 깃발을 활용해 가벼운 대화부터 자치구에 관한 내용이나 다뤄야 할 주제까지 다루었다. 인턴과 투어 그룹 모두에게 시각적 단서를 제공하는 역할도 담당했다. 또한 클립보드는 인턴들이 반드시 다룰 정보들을 적어두어서, 잊어버릴 경우에도 당황하지 않고 힌트나 안내가 되도록 적절히 사용했다.

마지막으로 인턴은 자기 친구들로 구성된 그룹을 이끌고 실천하기 위해 혼신의 힘을 다했다. 덕분에 전시 투어는 부드럽게 진행되어 뒤따르는 도시 경관 제작에 관한 지침 안내에도 모두 잘 따라주었다. 인턴들은 투어와 스튜디오 워크숍을 위해 그룹을 반으로 나누었으면 좋겠다는 의견을 제시하기도 했다. 투어 그룹은 너무 많았으나 그 점이 활동의 흥미를 더했고, 스튜디오는 사람들로 꽉 찼지만 모두 활력이 넘쳤고 기분 좋은 시간을 보냈다.

우리 모두 이번 행사를 매우 성공적으로 마쳤다고 느꼈다. 인턴의 성량을 높일 수 있었던 헤드셋 덕분에 필요했던 자신감을 찾고 수행할 수 있었다. 이렇게 보람 있는 경험들이 바로 VSA 로즈마리케네디 이니셔티브의 진정한 목표였다. 다양한 능력을 가진 청년들이 문화 예술 기관과 일할 기회를 확대하고 구직을 돕는 게 그 기관의 취지다.

퀸스박물관 미술치료사들과 코프NYC 인턴들은 정말 많은 것을 함께하면서 배웠다. 서로의 관심사를 알아차리고 친분을 쌓았으며, 행사의 마지막 날엔 요리하기를 좋아하는 직원이 컵케이크를 만드는 방법을 모두에게 알려주면서 단순한 다과 행사 이상의 의미를 가진 시간을 보냈다.

이런 과정을 경험한 것은 코프NYC에 중요한 역할 모델이 되었

다. 각 기관의 구성원이 일하면서 느껴왔던 이야기를 서로 경청하고 전문적 기술을 공유해 프로그램에 통합시키는 기회를 마련하는 데 중요한 영향을 미쳤다. 학생 각자 인생을 준비하는 과정은 다르지만 학교에서 학습자가 되는 상황은 언제나 같다. 인턴 학생들은 뮤지엄에서 연구자로 수행한 경험에 대해 인증서를 교부받았다. 또 뮤지엄 미술치료사와 코프NYC가 서로 다른 배경과 능력을 가진 사람들을 위해 어떻게 더 효과적인 방법론을 적용할 수 있을지에 관한 매우 귀중하고 중대한 통찰을 가져다주었다.

나오며

코프NYC는 참여자들의 동기부여와 행복을 위해 노력한다. 서로 다른 신체적·정신적 능력을 겸비한 사람들을 위해 통합의 기회를 마련한다. 예술을 통한 새로운 지식 형태를 알리고 지속적인 사회 교류를 이끌면서, 특별한 공동체 전반에 걸쳐 담론을 확장한다. 다양성을 촉진하는 도구로 이런 학제 간 미술 프로젝트가 중요한 역할을 할 수 있다. 이전에 예술에 참여하지 않았던 커뮤니티에 더 많은 가시성을 제공하고, 지적·신체적·정신적 수준이 다른 예술가의 전시를 위해 헌신하며, 지속적으로 현실적인 지역사회를 통합시키는 데 일조한다. 인턴들이 뮤지엄 교육부서와 함께 투어 및 워크숍을 위한 일정 프로그램을 만들면서 실제 교육을 활용하는 이 접근 방식은 과거의 일방적 교육 모델에서 벗어나게 한다. 2009년 철학자 존 듀이는 저서 『경험으로서의 예술Art as Experience』에서 '과거에 연연해서는 절대 예술이 될 수 없고, 반드시 현재의 모든 인간의 교육적인 활동 속에서 존재해야 한다'고 주장했다.

우리의 미션은 지역사회가 서로 성공적으로 연결되도록 하는

것이다. 우리 기관의 청년 인턴들은 뮤지엄 미술치료사와 함께 활동 계획을 세웠다. 성심성의껏 파노라마 전시 투어를 준비했고, 자신이 수행한 훌륭한 업무에 만족스러워했다. 친구와 선생님의 방문을 환대하고 전시 투어를 도우며 연계 워크숍을 진행했던 걸 자랑스럽게 생각했다. 우리는 그들이 향후 유사한 인턴십과 교육 프로젝트를 위한 기초를 다졌기를 바라고, 그에 따른 결과로 문화 기관이나 단체에 고용되어 일할 수 있기를 희망한다.

참고 문헌

Besser, H. (1997). The transformation of the museum and the way its perceived. In K. Jones-Garmil (Ed.), *The wired museum: Emerging technology and changing paradigms* (153–170). Washington, D.C.: American Association of Museums.

Cromarty, E. (2017). An educational historical narrative study of visualization in the progressive art pedagogy of Lowenfeld. *ProQuest.* Retrieved from: www.proquest.com/en-US/products/dissertations/individuals.shtml

Dewey, J. (2009). *Art as experience,* Perigee Books.

Knell, S. (2003). The shape of things to come: Museums in the technological landscape. *Museum and Society, 1*(3), 132–146.

Laker, D. R. (2005). Using journaling to extract greater meaning from the internship experience. *Journal of College Teaching & Learning, 2*(2), 63–71.

Lowenfeld, V. (1953). *Creative and mental growth.* Macmillan.

Lubin, G. (2017, February 15). Queens has more languages than anywhere in the world-here's where they're found. Retrieved December 07, 2020, from www.businessinsider.com/queens-languages-map-2017-2

Müller, P., & World Institute for Development Economics Research. (2002). *Internet use in transition economies: Economic and institutional determinants.* Helsinki: United Nations University, World Institute for Development Economics Research.

Rolling, J. H. (2006). Who is at the city gates? A surreptitious approach to curriculum-making in art education, *Art Education, 59*(6), 40–46.

VSA. (2020). The Kennedy Center. www.kennedy-center.org/education/vsa/VTS. (n.d.). About us. Retrieved from: vtshome.org/about

Vygotsky, L. (1978). *Mind in society: The development of higher psychological processes.* Harvard University Press.

Yenawine, P. (2013). *Visual thinking strategies: Using art to deepen learning across school disciplines.* Harvard Education Press.

예술로 다 함께: 뮤지엄 치료 프로그램의 가능성

뉴욕 어린이미술관 | 사라 푸스티

들어가며

예술 창작과 작품 감상은 치유 단계로 이어질 잠재력이 있다. 예술가의 정체성은 태생적으로 주류 문화와 작금의 현상status quo에 도전하려고 하며, 그런 예술 작품은 틀에 갇힌 체계를 허물고 바꾸는 도구가 될 수 있다. 그리고 우리 사회에 속한 뮤지엄은 작품과 유물을 전시하고 수집 및 보관하면서 감상과 제작의 장소를 포괄한다. 내 기억에는 맨 처음 미술관에 방문해서 본 예술 작품이 선명하게 남아 있다. 정체성의 다양한 지점을 연결하려던 젊은 시절, 현대 예술가의 작품을 감상하면서 나보다 더 커다란 어떤 세계와 연결되는 듯한 정서를 경험했다. 그 강렬한 작품을 제작한 작가들은 시린 네샤트, 루이즈 부르주아, 리 본테쿠, 카라 워커, 에밀리 자시르 등이었다. 이들의 작품은 시각적 이미지로 내게 말을 걸어오고, 도전하고, 존재감을 느끼게 했다. 사실 뮤지엄 환경에서 작품을 바라보면 내가 응시하는 작품과 스스로를 인식하는 관점, 모두 상당히 중요해지는 동시에 세상이 거대해지는 것을 느끼게 된다. 훗날 뉴욕 메트로폴리탄미술관MET에서 페르시안 미니어처 컬렉션과 페르시안 카펫을 감상하면서 모국인 이란의 문화를 다시 마주했다. 우리 가족이 이란으로 돌아갈 수 없는 상황에 뮤지엄을 방문해 전시 작품을 보는 행위에서 쓸쓸한 느낌을 지울 수 없었다. 그리고 최근 몇 년간의 다양한 뮤지엄 경험을 반추해 보니, 내가 얼마나 미술관 일에 열정적인지 다시금 깨닫게 되었다.

이런 성찰 경험을 바탕으로 뮤지엄이 누구나 접근하기 쉽고 치유적이며 문화를 대표하는 공간이라는 생각이 듦과 동시에, 그곳이 얼마나 식민주의적 시각과 백인 우월주의적 서사를 담았는지 깨달았다. 뮤지엄은 부유층의 지위를 옹호하고 주류 백인 문화의 가치를 반영하는 데 뿌리를 둔 역사적 교육 기관이다. 나는 뮤지엄이 어떻게 거시 세계의 축소판으로 기능하는지 잘 이해하게 되었다.

대표적인 미술관 직업 중 하나인 교육학예사들과 상당수 직원은 최근 코로나19의 확산으로 성실히 임해 온 업무에서 물러났다. 기부금으로 운영하는 뉴욕 현대미술관MoMA은 교육부서에 속한 모든 계약직 직원들의 재고용을 보장하지 않은 채, 그들에게 '교육 운영에 필요한 예산 확보와 재고용 계약을 위해서 한 달, 또는 몇 년이 걸릴지도 모른다'라는 내용의 짤막한 이메일을 보내며 계약을 종결했다. 이는 상당한 세월을 지나온 지역사회 협력 서비스와 교육 담당 직원들을 내보내며 지역사회와의 단절을 초래하는 셈이었다. 게다가 그동안 공공장소인 뮤지엄과 소통할 기회조차 주어지지 않았던 장애인, 노인, 파악되지 않는 소외 계층, 노숙자, 범죄소년 등을 포함한 뉴욕시민의 발길을 완전히 차단하는 것을 의미했다. 뉴욕 어린이미술관CMA처럼 기부금 없는 소규모 뮤지엄의 사정도 마찬가지였다. 이곳 역시 팬데믹 관련 때문에 어려워진 재정 상태를 이유로 비슷한 삭감 조치를 취했으며 '예술로 다 함께ARTogether' 프로그램에 지속되던 후원도 끊겼다. 2020년 예술가이자 MoMA의 지역사회 프로그램 교육학예사인 케리 다우니는 "정말로 교육 담당자들이 뉴욕시에 필요한 그 순간, 우리는 일자리를 잃어버렸다. 뮤지엄이 문을 닫더라도 뉴욕 사회는 여전히 굴러가는데 말이다"라고 짚었다.

코로나19로 인한 엄중한 방역이 수 개월간 지속되는 와중에, 조지 플로이드를 사망케 한 미니애폴리스 경찰관에 항의하는 시위가 미국 전 지역에서 일어났고, 결국 세계적으로 확산되었다. 미국 50개 모든 주에서 대규모의 '블랙 라이브스 매터Black Lives Matter, BLM' 운동이 벌어졌다. 많은 뮤지엄이 웹사이트 성명을 통해 구조적인 인종차별에 맞설 것을 약속하며 흑인 사회 및 시위대를 향해 빠르게 연대하는 모습을 대중매체에서 공개적으로, 또 의도적으로 나타냈다. 하지만 이면에서는 소외된 공동체 구성원을 대상으로 오랜 세월 진행해 온 중요

프로그램을 중단하고, 그리 많지 않은 연봉을 받지도 않았던 직원 대부분을 해고했기에 뮤지엄들의 입장을 헤아리고 신뢰하기란 어려웠다.

구조적 차별에 맞서겠다고 발표한 뮤지엄이 처한 모순적인 상황 속에서 과연 우리가 얼마나 치료를 위해 노력할 수 있을지, 정당성을 끌어올릴 수 있을지 회의가 들었다. 2020년 예술 지도자이자 학예사인 예소미 우몰루는 「구조적 불공정에서 벗어나기 위해 뮤지엄이 알아야 할 열다섯 가지 사안15 Points Museums Must Understand to Dismantle Structural Injustice」이라는 기고문에서 다음과 같이 밝혔다. "뮤지엄은 오랫동안 자신들의 가치와 활동을 권력과 밀접한 관계를 맺지 않고 비정치적인 시민 자선 행위로 자리매김해 왔다." 앞선 사례를 이제 경험한 우리에게 더 이상 뮤지엄은 비정치적인 공간일 수 없으며, 사람들에게 더 깊은 치유적 경험을 제공하기 위해서는 뮤지엄이 자기의 역사와 권력의 지위를 인정해야 한다.

성찰을 실천하기

우리는 부여받은 역할에서 조력자로서 힘과 권위가 있으며, 이는 뮤지엄 업무로 만나는 사람들과 우리 사이에 힘의 불균형을 만들어낸다. 2001년 케네스 하디는 특권층의 임무를 설명하며 의도보다 영향력을 강조했다. 여기서 발생할 피해 요소를 줄이기 위해서는 뮤지엄 구조에서 우리의 위치와 역할을 적극적으로 이해해야 한다. 2020년 루베니아 잭슨은 책『미술치료에서의 문화적 겸손In Cultural Humility in Art Therapy』을 통해 "자기 자신과 함께 일하는 사람들이 서로 진심으로 존중하는 세계관"을 개발하기 위해 일상적으로 꾸준한 성찰을 실천하는 것이 중요하다고 밝혔다. 사회 정의를 위한 접근법을 다룬 그의 글은 다음과 같다.

문화적 겸손cultural humility에서 사회 변화가 시작되며,
이는 자기 자신을 이해하는 데서 길러집니다.
사회적 변화를 실천해가는 동안, 미술치료사들은
스스로의 가치를 올바로 이해하고 타인에게
이를 강요하거나 또 다른 형태의 억압이 발생되지
않도록 유념해야 합니다.[22]

성찰의 실천은 우리의 고유한 정체성, 우리를 이런 과업으로 이끈 계기, 우리 정체성이 수행에 미치는 영향을 더 잘 이해하게 돕는다. 성찰은 우리의 업무에서 반복적으로 억압을 발생시키지는 않은지 돌아보게 하고, 그에 따른 책임을 다하도록 하며, 함께하는 사람들을 위해 우리가 가진 권력을 능동적으로 전환하는 능력을 배양하도록 한다. 그동안 나와 치료로 만나는 가족들은 주로 흑인 및 라틴계와 중국계로, 역사적으로 미국 내 공동체로부터 자원을 충분히 제공받기 어려웠던 대상들이다. 옅은 피부색의 나는 사회적으로 상위 계층에 속한 이란계 가정의 미국 태생 1세대로서 상대적으로 사회적 특권을 지녔다는 것을 인식했다. 이 글을 쓰는 나의 위치와 입장을 인정하기 위해 이 사실을 공유한다.

2003년부터 뉴욕시의 미술관 환경에 속해 일했고, 뮤지엄에서 치료 프로그램을 운영하고자 미술치료 학위 과정을 선택했다. 2010년 뉴욕 어린이미술관에서 '예술로 다 함께'란 프로그램을 개발하면서, 동시에 퀸스미술관(현 퀸스박물관)의 미술치료 정보 그룹 조력자이자 가정폭력 생존자들의 치유 과정을 돕는 사회적 환경milieu에서 미술치료사로 일했다. 우리는 한 팀이 되어 접근하고 트라우마를 알

22 Jackson, L. C. (2020). *Cultural humility in art therapy.*
Philadelphia & London: Jessica Kingsley, 117.

리며 차별을 반대하는 기조를 갖고 수행했다. 가족들과 함께하는 모든 작업에서 우리의 치료 중재와 사람 간의 상호작용을 분석해 권력이나 차별적 요소가 없는지 고민했다. 이 작업은 내게 모든 수준으로 지속적인 변화를 가져왔고, 작업의 마무리로 갈수록 그 영향력은 좀 더 선명하게 드러났다. 사회적 환경에서 시작된 배움과 무지함, 그리고 멘토 역할은 내가 뮤지엄 중심의 촉진을 실천하는 방법과 '예술로 다 함께' 프로그램을 개발하는 방식에 영향을 미쳤다.

이 장에서는 2010년부터 2020년까지 미술관 환경에서 치료적 접근 프로그램을 기획하고 진행했던 뉴욕 어린이미술관의 '예술로 다 함께' 프로그램을 자세히 다룬다. 프로그램 개발 방법과 이론적 접근 방식, 프로그램의 구조 및 최선의 실천 방안을 소개할 예정이다. 단락이 끝날 때마다 사회 정의 관점으로 작업을 돌아보며, 우리 프로그램에서 미처 파악하지 못했던 가능성을 탐색하는 성찰 도구로 활용하고자 한다. 이를 통해 내가 바라는 것은 10여 년 넘게 구축한 작업을 향상시키면서 동시에 깊게 파고드는 질문을 던지는 데 있고, 이 시점에서 내가 이해하는 우리의 전체적 업무 정보를 미래의 프로그램에 제공하는 데 있다.

'예술로 다 함께' 개발 방법

뉴욕 어린이미술관의 '예술로 다 함께' 프로그램을 기획할 때 다음과 같은 질문이 제기되었다. 뉴욕시 아동 복지 제도 영향 아래 놓인 가족의 요구에 맞는 지역사회 예술 프로그램의 지원 방법은 무엇인가? 이 고민은 2009년 뉴욕 어린이미술관과 지역 위탁 양육 기관이 파트너십을 체결하면서부터 시작되었다. 이 협력 관계를 통해 교육 경험을 가진 전문적인 예술가와 훈련된 미술치료사가 함께 위탁 양육기관의

다가구 두 집단을 위한 6회기의 참여 프로그램을 운영했다. 참여 대상은 법원으로부터 이혼 조정과 분리 명령을 받은 가족으로, 매주 정해진 시간에 관리 감독 기관 직원이 방문할 의무가 있었다. 파견된 기관 직원은 프로그램을 진행할 때마다 별도로 참여하거나 조력하지 않고 동석만 했다.

교육 예술가와 우리는 회기마다 미술 제작 활동을 포함한 가족들의 창작 기회를 기획했고, 그 과정에서 그들이 가진 기술과 관심사를 공유하며 협력하도록 도모했다. 참여자 모두는 가문을 상징하는 문장이 새겨진 가족 방패와 가족 구성원 각자의 강점과 열정을 의미하는 조각을 이어 퀼트를 만들었다. 회기 도입부에는 간단한 출석 확인이나 어색한 분위기를 전환하는 활동icebreaker을 진행했으며, 프로그램 마무리에는 만든 작품을 나누고 돌아볼 기회를 제공했다. 한창 작품을 만들 때 우리는 창작 공간을 누비며 각 가족의 요청이 있는 경우 다가가 도움을 주었다. 회기를 마친 뒤에는 매번 따로 시간을 내어 우리가 진행한 회기를 되짚어보는 시간을 가졌다. 이때 보고된 사항들은 다음 회기 계획과 동반 촉진자의 역할에 반영되었다.

각 프로그램의 주기는 미술관에서 프로그램 종결을 기념하는 작은 행사와 함께 마무리되었다. 그룹 프로그램에서 만든 작품은 행사 당일 저녁 미술관에 전시하고, 참여 가족들은 미술관에서 즐거운 시간을 보냈다. 가족과 동행한 파견 직원은 참관을 통해 가족들이 기관에 있을 때에 비해 미술관에서 함께 시간을 보낼 때 좀 더 자연스러운 모습이었다는 의견을 보고했다. 프로그램의 촉진자로서 가족을 지켜본 입장에서도, 기관에 방문했을 때보다 미술관의 놀이 공간에서 더 상기된 모습이었으며 전반적으로 긴장이 풀어졌음을 느낄 수 있었다.

이 시기 즈음 우리는 로드아일랜드의 프로비던스어린이박물관

의 하이디 브리닉이 개발한 '가족이 다 함께Families Together' 프로그램의 연수를 받았다. 로드아일랜드주 정부에서 1991년부터 운영한 아동 복지 제도의 일환으로, 법원 분리 명령을 받은 가정의 방문 치료 프로그램이었다. 담당자는 미술관 직원들로 구성된 임상 전문팀으로 해당 프로그램을 이끌고 촉진해 왔으며 미국 전역에서 프로그램의 우수함을 인정받았다. 프로비던스어린이박물관은 직접 주 정부의 아동·청소년 및 가족 서비스부서와 손잡고 가족이 긍정적인 방문 경험을 가질 수 있도록 미술관 환경을 조성했다. 이처럼 위탁 양육 가정이 법원 명령으로 방문할 때 자연스럽게 간극을 메우고자 가족 중심 환경을 마련하는 뮤지엄의 모습에 뉴욕 어린이미술관은 큰 영향을 받았다.

우리는 '가족이 다 함께' 팀의 자문을 받아, 뉴욕시 아동 복지 제도를 연구하고 다양한 분야의 이해관계자를 만나 대화를 나눴다. 덕분에 제도와 정책, 협업에 친숙해져 미술관 방문 프로그램 기획에 반영할 수 있었다. 그리고 전문적인 미술치료 연수는 사회 제도 안에 잠재되어 있던 가족들의 요구와 강점 발굴 중심의 뮤지엄 프로그램 모델을 개발하는 데 가장 큰 도움이 되었다. 2010년 '예술로 다 함께' 프로그램을 시범 운영하기 위한 지원금을 받았고, 우리는 시간이 지나며 발전된 실행 모델을 적극적으로 만들기 시작했다.

→ 2010-2020년

뉴욕 어린이미술관의 '예술로 다 함께' 프로그램은 아동 복지 제도권 아래의 가정을 위한 지역사회 중심의 가족 지원 프로그램으로 출발했다. 가족 참여를 지원하도록 특별히 설계한 미술관에 가족이 법원 명령에 따라 방문하거나 함께 시간을 보낼 수 있도록 했다. 참여 가정은 위탁 보호foster care나 보존preventive 서비스를 받는 가족, 이제 막 재결합을 이룬 가족, 조부모 돌봄 가족, 입양 절차를 거치는 중인 가족

등 다양한 형태를 보였다.

이 프로그램은 의도적으로 치료적 목적을 갖거나 의료 환경의 치료 서비스를 대체하고자 기획한 것이 아니었다. 오히려 가족 지원 목적에 치료적 접근 방식을 도입한 지역사회 중심 프로그램이었다. 우리는 프로그램을 위해 가족 담당 사회복지사와 치료 서비스 제공의 사회 복지 업무 담당자들과 함께 협력했다. 시간이 지남에 따라 지역기관 프로그램 담당자들의 역할이 중요해지고 늘어나면서, 미술관 프로그램이 지역사회 현장으로 파견되어 운영하는 아웃리치 접근이 활발해졌다. 따라서 이전보다 뉴욕시의 총 다섯 개 자치구 전역에 설립된 기관들은 서로 긴밀하게 협업했다. 또한 오픈 하우스[23] 회기를 운영하며 의뢰받은 기관 담당자와 상호 협력했다. 이런 업무 기회 덕분에 미술관 환경과 지역사회 기관 모두 한층 전문적인 프로그램 개발을 시도할 수 있었다. 상호 협력적인 관계를 바탕으로 기관 담당자들과 우수한 프로그램 실행 방법을 서로 교류하며 아동 복지의 제도권 아래에 놓인 가족들의 지원에 미술관 자원을 활용하는 방법을 주기적으로 질문하며 고민할 수 있도록 도왔다.

→ 논의와 반영

2002년 제럴드 말론과 보가트 R. 리쇼어는 가족이 분리되는 위탁 양육 기간에 가족 구성원의 유대와 애착 관계를 지속적으로 유지하게 돕는 중요한 방법이 가족 방문권family visitation이라고 했다. 안데 네스미스의 2015년 연구를 보면 가족 방문권 덕분에 아동의 결과적으로 위탁 기간이 감소하므로 아동에게도 더 나은 영향을 준다. 또한 가정 법원은 방문을 통해 함께 보낸 시간의 질이 가족의 재결합 준비에 중

23 역주: open house. 관계자들을 초대해 공개적으로 회기를 진행하는 방식.

요한 요소라고 간주한다. 그러나 일반적으로 사무실 같은 지정된 기관 내 환경에서 가족들의 만남이 이뤄지는데, 사무실 환경은 가족이 분리된 사건을 상기시킬 수 있고 참여를 불러일으킬 만한 자원도 거의 없기에 한계가 있었다. '예술로 다 함께' 프로그램은 사회 복지 기관과 협력 관계를 맺고 가족 만남의 장소를 기관에서 뮤지엄으로 전환했다. 여기서는 앞서 언급한 것처럼 가족들의 참여를 위한 프로그램을 의도적으로 기획하고 지원한다. 우리의 모델은 (1) 가족 방문의 질적인 향상과 지속적인 방문을 촉진하고, (2) 가족들이 자연스러운 공동체 환경에서 치료 및 양육 강좌를 들으며 그룹에서 개발한 기술을 연습할 기회와 지원을 제공하고, (3) 미술관의 지역사회 환경에서 가족의 교류를 돕는 작품 감상, 미술 제작, 상징놀이 활동에 참여하면서 가족들을 더 큰 관점의 문화 경험으로 안내할 수 있었다.

우리가 이 작업에 착수한 2010년, 내가 보기에 기관에서 미술관으로 가족의 활동 장소를 옮겨 온 것은 돌봄의 실천을 지역사회 중심으로 전환하는 중요하고도 혁신적인 변화를 의미했다. 협업 기관들도 우리가 함께 구현해낸 프로그램에 기뻐하며 비슷한 반응을 보였다. 하지만 지역사회community란 단어를 더 섬세하게 들여다볼 필요가 있다. 미술관은 뉴욕 맨하탄 소호 서쪽 지역에 자리했으나, 우리가 만나는 가족 참여자의 거주 지역은 거기서 가깝지 않았기 때문이다. 2014년이 되어서야 비로소 미술관의 위치가 여러 가족들에게 제약이 되었다는 것을 깨달았다. 따라서 도서관처럼 더욱 소규모 지역 단위로 영향을 미칠 수 있는 기관들의 임무를 확장해 가족들을 초대하고 참여를 도와주도록 활용했다. 최근 5년간 이와 같은 형태의 프로그램을 진행하면서 그 지역사회 구성원이 조성하는 공간과 문화적 작업을 더 잘 이해할 수 있었다. 미래를 생각할 때, 지역공동체를 나타내는 진정한 지역사회 중심의 문화적 공간이 가족을 지원하도록 이

끌고 서로 보듬는 돌봄 실천 모델로 만드는 방향에 관심이 있다.

'예술로 다 함께' 프로그램 개발 과정에 어떤 사람들의 입장이 담겨 있는지, 또 어떤 목소리를 놓쳤는지 돌아보며 스스로 질문하게 되었다. 여전히 협력 기관 및 사회 복지 서비스 제공자 들과 좋은 관계를 맺었지만, 만약 옹호 단체를 조직해 이들과 유사한 협력 관계를 맺고 아동 보호 제도 영향 아래 놓인 보호자들이 직접 그룹을 이끌어 간다면 프로그램 운영의 실천 방향이 어떻게 변해갈지 궁금했다. 초기 프로그램 개발과 운영 이후 정기적으로 보호자들의 목소리로 뉴욕 어린이미술관의 지원에 따른 영향과 변화를 경청하는 회기를 좀 더 마련했더라면, '예술로 다 함께' 프로그램은 더욱 포용적이고 공평한 목표와 범주로 한 걸음 더 나아갔으리라 믿는다.

이론적 접근

'예술로 다 함께' 프로그램을 이끄는 조력자들은 미술치료, 조기 중재, 사회 복지, 심리 상담 분야에서 임상 수련을 받은 전문가들로 구성된다. 이들은 과거 임상에서 참여 가족들과 함께 작품을 관찰하고 제작해 본 경험을 통합적으로 활용할 수 있는 수련을 받았다. 각각의 조력자는 직접 참여 가족들과 함께하면서 그들의 기술과 통찰, 사전 경험, 창조적 능력을 발휘해 프로그램에 도움을 주었다. 게다가 여러 문화적 배경을 가진 조력자들은 프로그램에 참여하는 가족들의 다양한 문화를 반영하고 공감을 끌어냈다. 그러므로 프로그램 방향은 참여 가족들이 필요로 할 때 조력자가 짝꿍이 되어 이중언어를 지원하고 문화적 공감대를 형성할 수 있도록 노력했다. 문화적 배경이 비슷한 조력자가 짝이 되는 것 역시 참여 가족들의 잠재적 능력을 배양시켜 주고 좀 더 자신들의 필요를 잘 이해하고 옹호하도록 지원했다.

프로그램은 가족 간의 대화 수준 향상 및 부모·자녀 관계 증진과 같은 목표를 가지고 가족 지원을 위해 다학문적 접근을 활용했다. 그리고 우리는 애착attachment 연구와 지역사회 기반 미술치료, 뮤지엄 교육 분야에서 최적의 실천 모델을 통합해 접근했다.

→ 애착 연구

애착 연구를 통해 우리가 각 가정을 하나의 연결된 조직체로 바라보며 함께 작업하는 방식을 알 수 있었다. 아동 복지 관련 조치는 애착 관계를 방해할 가능성이 있음을 인식했다. 아동이 주 양육자의 폭력, 학대, 무시, 방임을 경험하거나 목격할 경우, 법적 명령에 따른 분리 조치를 받아 그 가정의 자녀가 위탁 양육 기관에 맡겨질 경우, 가족의 삶을 보호하고 안전하게 지키기 위한 돌봄 제도의 접근 방식은 오히려 가족들에게 유해한 영향을 미칠 수 있다. 우리의 접근 방식은 트라우마에 기반했으며, 양육자-아동 관계를 향상시키는 요소와 안정 애착이 주는 긍정적 영향을 연구했다. (존 보울비의 1982년 책, 대니얼 J. 시겔과 메리 하트젤의 2003년 책, 리처드 A. 브라이언트의 2016년 연구, 애슐리 A. 체스모어 및 공동 연구자들의 2017년 연구를 참고했다.) '예술로 다 함께' 프로그램은 창의적 경험을 공유하고 부모-자녀 사이의 치료적 작업을 병행하는 개별화 지원을 통해 아동과 아동 복지 제도 관할의 법적 조치를 받은 가족의 유대를 지원했다. (루실 프룰의 2003년 책, 알리시아 F. 리버만과 패트리샤 반 혼의 2008년 책, 셰리 L. 토스 및 공동 연구자들의 2013년 연구를 참고했다.)

→ 지역사회 기반 미술치료

지역사회를 기반으로 하는 미술치료는 진행자가 치료 훈련을 통해 참여 가족을 지원하는 방법을 알려주는 동시에 지역공동체 환경 속

에서 참여자의 역량을 강화하고, 낙인을 감소시키고, 교류를 통해 서로 유대감을 쌓고, 사회적 포용성을 향상하기 위한 공간 형성을 목표로 한다. 가족들은 치료 환경을 비롯해 양육 지원 그룹 같은 심리교육 psychoeducation 그룹에 참여하고, 공동체 환경에서 자연스럽게 실천 기술을 습득하며 필요하면 숙련된 조력자의 지원도 적용할 수 있었다. 이와 같은 실천적 접근법은 가족 구성원이 작품을 만드는 과정에 각각 혹은 따로 수행하거나, 서로 협력하고 대화를 나누면서 적극적인 상호작용이 일어나고, 이때 절충 방안을 습득하도록 이끌 수 있기에 창조적 경험의 필요성을 내포한다. 미술 작품을 관찰하고 제작하며 가족들은 각자 자기 이야기에 담긴 의미들을 탐색하고, 서로의 호기심과 관심사를 이해하게 되면서 단란한 가족의 느낌을 경험했다. 특히 법원 명령으로 분리를 겪는 가정에게 창조적 경험을 통한 완성 작품은 서로 떨어져 있는 동안 가족 유대감을 지속시키는 실재적이고 상징적인 의미가 담겨 있다.

임상 현장의 미술치료와 지역사회 환경의 미술치료의 가장 명확한 차이점은 다름 아닌 공동체 환경과 접근 방식이다. '예술로 다 함께'의 조력자는 내담자의 작품을 진단 목적으로 분석하지 않았고, 트라우마 같은 치료적 소재를 탐색하는 수단으로 활용하지 않으며, 관찰을 통해 병리화하지도 않았다. 예술 작품이나 예술 제작 과정에서 은유의 형태로 치료적 소재가 등장할 경우, 진행자는 목격자 역할을 유지하며 공유되는 내용을 계속 지켜보고 참가자가 표현과 창의적 탐구를 주도할 수 있도록 했다. 예를 들면 부모가 양육자로서 권위를 유지하기 힘든 상황을 표현할 경우, 조력자는 적절하다고 판단되면 선별된 재료를 활용한 구조로 현재 상황에서 부모의 성취 경험을 제안할 수 있다. 참여자가 직접 치료적 소재의 탐색을 시도하면 조력자는 이를 잘 지켜보고 그들의 이야기와 표현을 지지하며 가족들이 현

재 상황에 충실히 임하도록 지원한다. 또 안정적인 임상 환경을 조성하면서 가족 지원 담당자가 가족들과 파트너가 되어 그들의 탐색을 도울 수 있도록 안내한다.

→ 미술관 교육

미술관 교육은 미술관이라는 지역사회 공간에 가족들을 초대하면 가족이 미술관 환경 자체와 관계를 구축할 수 있으며, '예술로 다 함께' 프로그램을 마친 후 미술관을 가족 공동 참여를 위한 장소로 활용할 방법을 학습한다는 우리의 신념에 영향을 미쳤다. 2019년 패트리샤 란과 로렌 몬세인 로즈는 뮤지엄이 서로 다른 문화를 가진 공동체가 만나 지역사회 소속감을 함양하고 참여할 수 있는 '제3의 장소'나 모임 장소로 기능할 가능성을 설명했다. 가족들은 기관 대신 지역사회 장소인 미술관을 방문하면서 제도적 조치를 받고 있다는 낙인을 덜받게 될 수 있다.

프로그램에서 작품 관찰 및 탐색을 위한 단계를 고민하던 중, 전문적 방법인 시각적 사고 전략VTS을 차용했다. VTS는 질문을 통해 참여자가 자기 경험에서 비롯된 그림이나 표현을 시도하고 작업 결과물을 직접 제작하면서, 작품에 담긴 자기 경험의 의미와 서사를 확인할 수 있도록 돕는다. 이런 성취 경험을 중요시하는 방식들은 사람들의 인지적 사고 능력, 호기심, 다양한 관점을 조력자가 경청하도록 장려한다. 게다가 일반적으로 미술치료사들이 작품을 탐색하는 데 활용하는 접근 방향과 VTS는 결을 같이한다. 미술치료사는 개방형 질문을 통해 내담자가 자기 서사를 파악하도록 촉진하면서, 완성된 작품에 내담자 스스로 상징적인 의미를 부여할 수 있도록 이끌어간다.

우리가 가족들과 함께하는 접근 방법을 반드시 알아두어야 하듯이, 아동 복지 제도에 존재하는 억압적 방식들을 이해하는 것이 중요했다. 2020년 리사 산고이와 가족의힘증진운동Movement for Family Power 은 부모들이 직접 경험한 자료가 빼곡하게 담긴 보고서에서 "아동 복지 및 위탁 양육 제도는 국가가 국민에게 행사할 수 있는 가장 큰 권력, 즉 아동을 부모로부터 강제로 빼앗아 부모와 자녀 관계를 영속적으로 단절시킬 수 있는 권한이 있다"고 말했다. 학대, 방임, 폭력을 겪은 아이들은 아동 복지 조사관에 의해 법원의 가정 분리 명령을 받아 위탁 양육이 결정된다. 가정에서 분리된 아동은 비슷한 사회경제적 배경을 가진 아동이 가정에 남아 있는 경우에 비해 위험에 처할 가능성이 높고 부정적인 결과가 따라올 수 있다고 여러 연구에서 지적한다. 가정에서 분리된 가족들과 아이들이 얼마나 큰 충격을 받는지 알려지며, 2002년부터는 범국가적으로 문제 제거보다 예방책 마련을 지향하게 되었다. 하지만 2018년 아동복지정보게이트웨이Child Welfare Information Gateway는 2016년 말까지 전국적으로 43만 7,465명의 아동이 이 제도 아래 놓여 있다고 발표했다.

빈곤의 범죄화와 제도화된 인종차별은 아동 복지 제도의 작동 방식을 결정적으로 좌우한다. 리사 산고이와 가족의힘증진운동은 2020년 보고서를 통해 저소득 흑인, 아메리카 원주민, 라틴계, 백인 여성들이 특히 약물 사용 혐의와 관련해 아동 복지 제도의 표적이 되는 방식을 설명한다. 보고서는 이 제도가 "개인을 곤경에 빠트리고 사회적 질병을 초래하는 상황을 우선적으로 다뤘어야 했음에도, 이를 철저히 배제한 채 부모로서 실패한 개인의 책임만을 강조한다"며 맹점을 짚어냈다. 또 제도화된 인종차별은 제도 속 흑인, 아메리카 원주민, 라틴계 가족에 대한 불균형에 반영되어 있다. 2009년 도로시 로

버츠는 저서 『부서진 유대: 아동 복지의 인종 문제Shattered Bonds: The Color of Child Welfare』에서 아이들을 가정으로 되찾기 위한 흑인 및 아프리카계 미국인 어머니들의 투쟁에 주목했다. 그는 국가가 관리하는 부모들의 케이스 자료를 연구하며 다른 가정들과 비교해 제도권 내 흑인 및 아프리카계 미국인 가정이 처한 또 다른 어려움과 학대에 관해 묘사했다. 이런 불평등은 인종주의와 문화적 편견이 아동 복지 시스템에 미치는 영향을 드러낸다.

'예술로 다 함께'의 기본 전제는 뉴욕시 아동 복지 제도의 관리 감독 아래 있으면서도 부모와 아동의 친밀한 유대감을 지원하는 것이다. 그리고 창의적인 경험을 나누는 방법으로 가족을 지원해 유대를 강화하고, 다시 형성하며, 지속시킬 수 있다. 참여 가족들과 함께 작업하는 프로그램 방식에 조력자 팀은 많은 영향을 주었다. 조력자 인터뷰 과정에서 억압이나 인종차별에 반대하는 실천 방향에 관해 대화를 나눠보며, 가족들과 유사한 문화 배경을 가진 조력자가 짝으로 이어질 수 있도록 했다. 프로그램에 조력자가 될 인터뷰 참여자들은 본인의 업무에서 인종, 특권, 권력을 어떻게 다루고 접근하는지 질문을 받았다. 그들은 이런 주제를 다룰 슈퍼비전supervision이 필요할 수도 있다고 생각했다. 과거에 나 홀로 사례를 관리하며 조력자 역할을 수행해야 했던 경험 덕분에 프로그램 안에서 자체적으로 슈퍼비전이 필요하다고 느끼게 되었다. 조력자들과 함께 슈퍼비전 관계를 맺으면서 가족들과 함께했던 프로그램을 되돌아보고, 문화적이고 실천적인 규범에 의문을 던졌으며, 반복되는 억압에 맞서서 책임 있는 중재 계획을 의논할 수 있었다.

이 장에서 그동안의 업무를 돌아보니, 우리 작업이 사회 정의 중심적 실천이나 교육학과 직접적으로 연결되지 않았다는 것을 깨달았다. 인종적 차별과 억압에 맞서는 실천 방식이 프로그램 안에 녹

아 발전과 실행, 성찰을 이끌었지만 이런 접근법을 프로그램 홍보물이나 지원금 신청서, 또는 소개문 등에서 다루지 않았다. 이 글을 읽는 여러분 또한 앞선 '예술로 다 함께' 프로그램의 이론적 접근법에서 반인종주의와 반억압주의 실천 개념을 설명하지 않았다는 것을 알 수 있을 것이다. 이런 누락이 누구를 위한 것인지 궁금했다. 지금 이 순간에도 나는 사회 정의 중심의 교육 및 실천에 대한 공개적 논의와 정상화가 증가하고 있음을 실감한다. '예술로 다 함께' 프로그램을 만들던 환경과는 외형적으로 달라진 느낌이다. 이런 공적 담론의 변화가 앞으로의 우리 작업에 영향을 줄 것이라는 생각이 들었다.

프로그램의 구조

뉴욕 어린이미술관의 '예술로 다 함께' 프로그램의 참여자 대부분은 사례 담당자나 사회복지사, 치료사, 변호사 혹은 가깝게 지내는 부모 옹호 단체가 의뢰했다. 우리 프로그램에서는 참여 가족이 처한 황망한 상황이나 제도적인 조치에 관해 당사자나 의뢰인들에게 결코 질문하지 않는다. 프로그램의 방향은 참여 가족들이 현재의 가족 관계에 충실하고 싶어 하는 마음과 다 함께 이야기를 나누고 싶어 한 가족들의 프로그램 선택을 믿어주는 것이다. 아동 복지 제도와는 대조적으로, 프로그램에서 가족들이 이야기를 만들다보면 어려웠던 경험을 재현할 수도 있어서 자기도 모르게 고통스러운 느낌을 받을 수도 있다.

일단 프로그램에 참여 가족이 결정되고 조력자와 한 팀이 되면, 가족 방문을 시작하기에 앞서서 초기 면담initial intake 시간을 가졌다. 만남은 미술관에서 이뤄졌으며 가족을 의뢰한 소개 담당자와 프로그램 조력자, 가족 참여 보호자들이 참석했다. 초기 면담의 목표는 보호자가 미술관을 방문하면서 마치 여행하는 것처럼 친숙하게 환경

을 받아들이길 바라는 것이고, 또 미술관 조력자 짝꿍을 배정받아 친분을 쌓으며 미술관에서 곧 있을 자녀와의 만남을 준비하는 데 있었다. 이런 경험은 부모 자신의 성인 역할을 파악하고, 가족 만남이 이뤄지는 장소에서 자녀를 통솔할 수 있도록 양육에 대한 부모들의 자신감 향상을 지원하는 데 의미가 있었다. 초기 면담 시간에 우리는 가족들의 방문 일정과 각 가정에 맞는 프로그램 목표를 함께 계획했다. 상황에 맞는 경우, 현재 가족들에게 필요한 치료 방향을 프로그램 목표에 적절히 담아내면서 더 큰 규모의 아동 복지 가족 사례를 지원하고자 했다. 초기 면담에서 보호자는 앞으로 담당자, 조력자, 보호 당사자들 사이에 필요한 정보 교류 동의서를 작성하게 되며, 이는 앞으로 지원되고 제공되는 과정을 위해서 필요하다.

프로그램 시간은 1회당 두 시간 정도 미술관을 방문했다. 뉴욕어린이미술관은 특별히 관람자들에게 작품 관찰과 제작하기를 강조한다. 미술관 소속 예술작가는 가족과 아동 곁에서 작품 제작 기회를 제공하며 예술이 가진 전환 능력을 전달하기 위해 소임을 다한다. 이 미술관은 중앙에 1년 내내 새로운 전시가 진행되는 커다란 전시장을 갖추었고, 현대 미술 작품과 미술관의 영구 소장품인 전 세계 어린이의 예술 작품을 전시하기도 한다. 미술관의 주요 구역은 미디어 랩, 미술 스튜디오, 유아 스튜디오 이렇게 셋으로 구성되어 있다. 정물화 관찰 드로잉처럼 자발적인 참여 방식에서부터, 현재 진행되는 전시에서 영감을 받거나 예술교육 강사의 전문적인 영역을 배워보는 예술작가 진행 워크숍까지 장소마다 다른 프로그램을 기획하고 운영한다.

가족 방문 시간 중 맨 처음으로 가족과 프로그램 조력자가 함께 미술관 공간을 돌아보며 워크숍을 진행했다. 그다음 가족이 모두 미술 표현에 참여할 수 있도록 조력자가 지원했다. '예술로 다 함께' 프로그램의 일반적인 방문 일정은 다음과 같았다.

- 도착(15분): 미술관 안내 데스크에서 참여 가족의 입장 스티커 제공. 조력자는 로비에서 가족을 만나 자연스럽게 프로그램 장소로 이동을 돕고, 참여자와 방문 규칙을 정하고 공공 미술관 시간에 대해 의논하기.

- 공공 미술관 시간(45분): 미술관 전시장 작품과 상상놀이 공간을 둘러보며 가족의 탐색 워크숍 참여. 조력자는 가족이 필요할 때 지원하고 독립적인 시간을 원할 경우 물러나기.

- 프로그램 장소에서 가족만의 오붓한 작품 제작 시간(30-45분): 조력자는 가족이 관심 있는 주제를 그려보도록 미술 제작 지침 안내. 부모와/또는 가족 전체와 일반적으로 프로그램을 기획하기. 좀 더 친밀한 교류를 위해 가족만의 사적인 시간 마련. 스톱모션 애니메이션, 잉어 가족 연못 꾸미기, 가족 식단 만들기, 가족 앨범 제작하기 같은 프로젝트를 포함.

- 마무리 미술관 탐색 시간(10분): 가족이 미술관에서 가장 즐거웠거나 특별한 부분으로 생각한 장소로 재방문. 미술관의 소용돌이 의자 스튜디오Swirl chair studio나 작은 서재처럼 아늑하고 조용한 방quiet room이 가장 인기 있는 장소.

- 마지막으로 반영과 감정 정리(10분): 다시 프로그램 장소로 돌아와 미술관 탐색 경험 돌아보기. 이번 참여에서 받은 느낌을 공유하고 다음 방문 일정 짜기.

참여 가족은 조력자와 함께 6주간, 또는 격주로 12주 동안 프로그램에 참여하고, 완료 시 미술관 멤버십을 갱신할 수 있었다. 프로그램을 마친 뒤 가족의 미술관 멤버십 이용 기록을 살펴보거나 추적하지 않았고, 조력자는 추후 돌봄 프로그램을 통해 가족들과 계속 연락을 주고받았다. 우리는 전화로 가족이 잘 지냈는지 확인했고, 멤버십 사용을 원하거나 우리의 지원이 필요하다면 미술관에서 만나자고 제안했다. 그리고 가족들이 지역사회에서 어떤 자원에 관심 있는지 이야기를 나누면서 그들이 사는 지역의 문화 기관 및 센터를 추천해 연계될 수 있도록 했다.

마지막으로 임상 수련을 받은 전문가로서 프로그램 조력자들은 참여 간병인의 동의와 요청에 따라 설정된 목표의 진행 상황 보고서와 옹호 서한을 가정 법원에 제공할 수 있었다. 때론 큰 움직임들이 눈에 들어오지만, 우리가 가장 빈번하게 발견했던 것은 서로 연결된 관계로 이끄는 더 작은 표현들이었다. 우리는 보고서에서 프로그램에 참여하는 동안 가족들이 보여준 강점, 출석률, 애정, 창의적 경험의 공유 등을 중점적으로 다뤘다. 우리는 참여 가족의 지원 체계의 한 부분이며, 그 가족이 겪은 여정의 일부에 불과하다는 것을 깨달았다. 따라서 우리는 가족과 함께할 때 관계를 강화하려는 그들의 목표를 지원하는 역할에 집중했다.

→ 논의와 반영

프로그램에서 조력자와 가족이 만나는 특별한 이유는 아동 복지 제도의 직접적인 영향을 받기 때문이었다. 따라서 제도의 가치에 충분히 공감하지 않더라도 우리가 따라야 하는 것을 잘 알고 있었다. 이에 제도적인 감시와 통제에 관한 문제는 반복되었고, 우리와 함께했던 가족들에게까지 영향을 미쳤다.

이 장에서 프로그램을 돌아보며, '예술로 다 함께'에서 의도적으로 감시와 통제를 줄이려고 기획했던 것이 떠올랐다. 가족들이 이런 상황에 처하게 된 이유를 묻지 않고, 가족들의 미술관 멤버십 사용 기록을 추적하지 않도록 프로그램 방향을 의도했다. 시간이 지날수록 피해 양상에 대한 우리의 관점과 이해가 커짐에 따라 끊임없이 이 주제로 다시 돌아와 변화를 만들어야 했다. 성찰은 이해를 낳고 우리가 분명하게 실천할 수 있도록 이끄는 도구가 되었다. 감시에 대한 성찰을 통해 가족과 동의에 대해 논의하는 방식, 업무 진행 상황을 가족과 공유하는 방식, 문서에 사용하는 언어 등을 재고했다. 그리고 통제에 대한 성찰을 통해 참여 가족들과 함께 미술 활동 지침을 만드는 방법과 가족이 창의적인 서사를 주도했는지 고려했다. 통제에 대한 성찰은 또한 우리가 방어적으로 대응하지 않고 가족이 종사자와 시스템에 대한 불신에 대해 (직접적으로 또는 창의적으로) 표현할 수 있도록 우리가 환경을 포용했다면 그 방법은 어땠을지, 많은 정보를 터득하게 해 주었다.

이렇게 성찰에 관한 글을 작성하면서 문화적 겸손의 중요성, 또 우리 자신을 알고 함께하는 가족 및 가족 구성원 각각의 분위기를 파악하고 관심을 갖는 것들의 중요성을 돌아보게 되었다. 2020년 루베니아 C. 잭슨은 "예술을 통해 다른 앎의 방식을 받아들이게 되면, 개인이나 공동체는 삶에 스트레스를 유발하는 '주의ism'에서 벗어나 문화 맥락에 대한 풍부한 전문가이자 교육자로 간주될 수 있다"고 설명했다. 문화적 겸손은 미술 제작 과정과 더불어 복잡한 문제들을 다루고 헤쳐 나갈 길을 열어준다. 이런 접근 방법을 통해 우리는 제도에 대한 이해, 제도가 함께 일하는 가족에게 미칠 영향에 대한 이해를 유지하면서 각 가정이 고유한 경험의 전문가가 되는 환경을 만들 수 있다.

최적의 실천 방법

'예술로 다 함께'의 방식은 보호자와 아동 모두가 서로 소통하며 관계를 지속적으로 강화하고 회복하는 데 초점을 맞췄다. 다음은 프로그램에서 가장 좋았던 실천 방법을 제안한 것이다.

→→ 칭찬하기

프로그램 조력자는 칭찬과 격려를 통해 아동과 부모 각자가 가진 강점을 인정하고 파악하도록 돕는다. 조력자 칭찬 모델과 가족 구성원 지원 업무의 방향은 조력자 스스로 다른 이들의 강점을 짚어내고 칭찬할 수 있는 능력을 향상시킨다. 그동안 부모가 잘못한 일이나 교정이 필요한 행동에 초점을 맞추는 경우가 많은 구조 안에서 관대함, 애정, 조력, 자신감, 용기, 창의와 같은 양육 자질을 강조해 가족의 자존감과 희망을 회복할 수 있다.

→→ 균형 있는 지원

조력자들은 때론 상호 이해를 돕기 위해 부모와 자녀 사이에서 정서, 행동, 문화의 통역사 역할을 하기도 한다. 예를 들면 부모가 자녀들의 발달 단계와 수준에 적절한 행동 양식을 이해하고, 자기 자녀의 행동을 정확하게 살필 수 있도록 지원한다. 또 다른 예는 자녀의 행동 이면에 숨은 의도와 뜻을 언어화하는 것이다. 부모들은 자신을 따르지 않는 자녀의 모습에 자주 당황하곤 한다. 이런 부모의 감정을 조력자가 재구성해, 자녀가 올바르고 유익하게 활동에 참여하길 바라는 마음에서 비롯된 감정임을 알 수 있게 한다.

→→ 자녀 주도 놀이 탐색

미술관 방문 방법과 계획은 부모가 결정하지만, 막상 미술관에 오면 자녀들 스스로 놀이를 탐색한다. 아이 주도로 놀이를 탐색하는 경우 부모는 자녀의 관심사를 발견할 수 있고, 자녀의 발달 수준에 맞는 놀이 방법을 터득할 수 있다. 기분을 긍정하고 인정하는 경험을 통해 자녀와 부모 사이에 미러링[24]이 활성화된다. 함께 미술 작품을 제작하거나 곁에서 나란히 놀이를 하며 서로 협력하는 활동에 거울 작용은 은유적으로 발현되며, 그 결과 가족 간 결속력은 강화된다.

→→ 부모 정체성 강화

위탁 양육 중인 자녀를 둔 부모는 자녀의 생활에 접근할 권한이 제한되어 있을 뿐 아니라 자녀를 위한 결정을 내릴 권한도 제한된 경우가 많다. 이렇게 되면 부모 자신뿐 아니라 자녀의 인식 속에서도 악화된 부모 역할과 정체성이 자리 잡을 수 있다. 부모가 활동을 주도하고, 경계를 설정하고, 자녀와 독립적으로 소통하도록 지원함으로써 조력자는 부모의 양육적 판단과 자녀 돌봄 능력에 신뢰를 보여준다. 자녀는 부모가 배려하고 존중하는 태도를 보며 이를 자연스럽게 따른다.

→→ 모델링

프로그램은 미술관 운영 시간에 진행되므로 참여 가족은 미술관에 방문한 다른 가족의 모습을 지켜보고 함께할 수 있다. 이때 조력자는 부모가 다른 가정 자녀의 행동을 관찰하면서 각자 발견한 부분을 나누어 보도록 격려했다. 부모들은 자기 자녀의 행동이 다른 가정의 또래들과 얼마나 비슷한지 발견하곤 자주 놀라워했다. 또 이런 방식을 통해서 다른 가정의 상호작용과 규칙 설정, 곤란한 행동의 관리 방법을 관찰했다. 이후 관찰한 바를 토대로 가정에 반영하는 모델링을 통

해 조력자의 기술적인 도움을 받아, 가족들은 과거와 비슷한 상황을 새롭게 혹은 달리 시도해 보고자 노력했다.

→→ 감정 단어 형성

프로그램 조력자들은 각 회기의 도입과 마무리에 '감정 확인feeling check-in'을 시도한다. 조력자는 시각적으로 표현한 감정 차트를 활용해 가족 구성원들이 현재 감정을 표현할 수 있도록 도우면서, 타인의 마음을 함부로 판단하거나 파괴하려 들지 않고 경청할 수 있도록 지원한다. 아이들이 '화' '슬픔' 같은 어려운 정서를 공유할 경우, 자녀의 감정을 부모가 안정시킬 수 있도록 곁에서 보조하거나 아동의 감정을 함께 관찰하며 인내하는 과정을 지원한다. 참여자들이 '사랑' '행복'처럼 긍정적인 정서를 고르는 경우, 얼마나 가족이 함께 어울려 얼마나 즐거운지 말로 감정을 표현할 기회를 마련할 수 있다.

→ 논의와 반영

안드레아 스미스는 2007년 책 『혁명에 자금 지원은 없을 것이다The Revolution Will Not Be Funded』의 서문에서 비영리 산업 조직의 복잡함이 "비협조적이고 경쟁적이며 편협한 관점의 사회 운동을 조장한다. … 이런 풍토는 활동가들이 성공뿐 아니라 실패도 솔직하게 공유할 수 있는 협력적 담론을 가로막는다"고 설명했다. 이어서 우리가 자금 제공처에 성공적이라고 말한 일에만 집중하고 반복한 게 얼마나 경직된 상황을 만들었는지 설명하고, 이는 사회 변화 운동에 필수적인 융통성 있는 전략 수립과 대치되는 것이라 지적했다.

24 역주: mirroring. 한 사람이 다른 사람의 제스처, 말투 또는 태도를 무의식적으로 모방하는 행동. 거울 신경 세포mirror neuron는 이 행동에 반응하고 이런 행동을 유발한다. 특히 가족이나 친구처럼 가까운 사람과 함께 있을 때 발생하며 공감 및 유대, 상호작용에 중요하게 작용한다.

7장 · 예술로 다 함께: 뮤지엄 치료 프로그램의 가능성

2015년 우리는 '예술로 다 함께'의 가장 좋은 실천 사례를 모아 첫 안내서를 제작했다. 배움의 도구로 널리 활용할 수 있도록 공유 가능한 PDF 파일 형식으로 제공했다. 이 모범 사례 목록은 업데이트된 적이 없다. 이런 실천 사례를 서면으로 주장하고 후원자들과 대중에게 공개적으로 공유한 것, 긍정적인 피드백을 받은 것, 그리고 몸담았던 비영리 시스템 문화는 모두 우리가 했던 작업을 재검토하는 데 유연성을 발휘하도록 공헌했다고 믿는다.

지금에 와서 보면 우리가 실천했던 작업을 설명하는 데 사용한 몇몇 용어와 선별한 일부 모범 사례 자체에도 부족한 우리의 관점이 내재되어 있다. 가장 눈에 띄는 것은 선행 사례를 답습하고 설명한 것이었다. 우리는 '예술로 다 함께' 프로그램이 대중에게 열려 있는 미술관 운영 시간에 맞춰 진행되도록 의도를 갖고 기획했다. 양육 및 보호 조치를 받는 가족들이 공동체로 둘러싸인 그 환경에서 지속적인 간병 및 돌봄의 즐거움과 어려움을 경험할 수 있도록 했다. 이런 경험이 아동 복지 제도 영향 아래 놓인 가족의 낙인과 고립감을 줄일 수 있으리라 생각했으나, 한편으로는 주류 사회 문화를 반영해 온 미술관에 지속되던 계층 및 인종에 관한 논의는 무시한 것이었다. 주류 문화 모델을 기준으로 삼을 때 과연 우리는 그와 다른 문화권의 가족에게 어떤 말을 건넬 수 있을까? 자원이나 권력을 이양하지 않으면서 진정성이 사라진 환경을 대변하는 교육 기관이, 역사적으로 소외된 공동체를 위한 프로그램으로 과연 무엇을 지원할 수 있을까?

예소미 우몰루는 2020년 글에서 뮤지엄 같은 문화 기관의 구조적인 변화 없이는 사회적 포용을 담는 정책이 불가능하다고 경고하면서, 이 시기에 필요한 과업은 "약한 기반을 뿌리 뽑고 새로운 건강한 기반 위에 재건하는 것"이라고 명시한다. 어쩌면 공동체를 위해서, 그들과 함께 형성한 사회 변화의 중심에 있는 가장 영향력 있는 유연

한 프로그램은 우몰루가 언급한 비전이 될 수 있으며, 새롭고 건강한 뮤지엄의 근간이 도래할 수 있도록 일조하는 것이다.

참고 문헌

Bowlby, J. (1982). *Attachment and loss,* vol. I: Attachment. New York, NY: Basic Books.

Bryant, R. A. (2016). Social attachments and traumatic stress. *European Journal of Psychotraumatology, 7.* https://doi.org/10.3402/ejpt.v7.29065

Chesmore, A. A., Weiler, L. M., Trump, L. J., Landers, A. L., & Taussig, H. N. (2017). Maltreated children in out-of-home care: The relation between attachment quality and internalizing symptoms. *Journal of Child and Family Studies, 26*(2), 381–392. https://doi/10.1007/s10826-016-0567-6

Children's Museum of the Arts. (2020) Mission statement. Retrieved on August 31, 2020 from: www.cmany.org/about/

Child Welfare Information Gateway. (2018). Foster care statistics 2016 [PDF file]. Retrieved from: www.childwelfare.gov/pubPDFs/foster.pdf

Dávila, A. (2020). In memoriam of the art world's romance with diversity. Hyperallergic. Retrieved from: https://hyperallergic.com/556290/in-me moriam-of-the-art-worlds-romance-with-diversity/

Dejkameh, M., Candiano, J., & Shipps, R. (2018). Paving new ways to exploration in cultural institutions: A gallery guide to inclusive art-based engagement in cultural institutions. Queens Museum of Art.

De Liscia, V. (2020). MoMA terminates all museum educator contracts. Hyperallergic. Retrieved from: https://hyperallergic.com/551571/moma-educator-contracts/

Downey, K. [kerrythat]. (2020, August 27). Today MoMA reopens without its educators [Instagram post]. Retrieved September 16, 2020, from: www.instagram.com/p/CEZaKUul3vs/

Families Together Toolkit. (2006). Families together toolkit [PDF File]. Retrieved from: http://providencechildrensmuseum. org/wp-content/uploads/2020/07/Families TogetherToolKit.pdf

Hardy, K. (2001). African American experience and the healing relationship. In D. Denborough (Ed.), *Family therapy: Exploring the field's past, present and possible futures.* Adelaide, Australia: Dulwich Centre. Retrieved from: https://dulwich-centre.com.au/articles-about-narratiye-therapy/african-american-experience/

Hocoy, D. (2007). Art therapy as a tool for social change: A conceptual model. In F. Kaplan (Ed.), *Art therapy and social action* (21–39). Philadelphia, PA: Jessica Kingsley.

Jackson, L. C. (2020). *Cultural humility in art therapy.* Philadelphia & London: Jessica Kingsley.

Lannes, P., & Monsein Rhodes, L. (2019). Museums as allies: Mobilizing to address migration. *Journal of Museum Education, 44*(1), 4–12. https://doi.org/10.1080/10598650. 2018.1563453

Lawrence, C., Carlson, E., & Egeland, B., (2006). The impact of foster care on development. *Development and Psychopathology, 18*(1), 57–76. https://doi.org/10.1017/S0954579406060044

Lieberman, A. F., & Van Horn, P. (2008). *Psychotherapy with infants and young children: Repairing the effects of stress and trauma on early attachment.* New York, NY: Guilford Press.

López, M., & Pousty, S. (2015). ARTogether [PDF file]. Retrieved from: https://cmany.org/wp-content/uploads/2017/01/ARTogether_V2_PDF-1-4.pdf

Mallon, G. P., & Leashore, B. (2002). Preface. *Child Welfare, 81,* 95–99.

Nesmith, A. (2015). Factors influencing the regularity of parental visits with children in foster care. *Child & Adolescent Social Work Journal, 32*(3), 219–228. https://doi.org/10.1007/s10560-014-0360-6

Ottemiller, D. D., & Awais, Y. (2016). A model for art therapists in community-based practice. *Art Therapy: Journal of the American Art Therapy Association, 33*(3), 144–150. https://doi.org/10.1080/07421656.2016.1199245

Pousty, S. (2020). ARTogether: Putting community at the center of family visits. In M. Berberian & B. Davis (Eds.), *Art therapy practice for resilient youth* (267–283). New York & London: Routledge.

Proulx, L. (2003). *Strengthening emotional ties through parent-child-dyad art therapy.* London: Jessica Kingsley.

Roberts, D. (2009). *Shattered bonds: The color of child welfare.* New York, NY: Basic Books.

Robinson, C. (2017). Editorial. *Journal of Museum Education, 42*(2), 99–101. https://doi.org/10.1080/10598650.2017.1310485

Sangoi, L., & Movement for Family Power. (2020). "Whatever they do, I'm her comfort, I'm her protector": How the foster system has become ground zero for the U.S. drug war [PDF file]. Movement for Family Power. Retrieved from: https://static1.squarespace.com/static/5be5ed0fd274cb7c8a5d0cba/t/5eead939ca509d4e36a89277/1592449422870/MFP+Drug+War+Foster+System+Report.pdf

Siegel, D. J., & Hartzell, M. (2003). *Parenting from the inside out.* New York, NY; Penguin Random House.

Smith, A. (2007). Introduction: The revolution will not be funded. In Encite! (Ed.), *The revolution will not be funded* (1–18). Durham, NC, & London: Duke University Press.

Steinhauer, J. (2020). A crisis in community reach: MoMA's arts educators on the consequences of their contract cuts. *The Art Newspaper.* Retrieved from: www.theartnewspaper.com/analysis/moma-cuts-art-educators-amid-funding-squeeze

Toth, S. L., Gravener-Davis, J., Guild, D. J., & Cicchetti, D. (2013). Relational interventions or child maltreatment: Past, present, and future perspectives. *Development and Psychopathology, 25*(4), 1601–1617. https://doi.org/10.1017/S0954579413000795

Umolu, Y. (2020). On the limits of care and knowledge: 15 points museums must understand to dismantle structural injustice. *Artnet News.* Retrieved from: https://news.artnet.com/opinion/limits-of-care-and-knowledge-yesomi-umolu-op-ed-1889739

Yaroni, A., Shanahan, R., Rosenblum, R., & Ross, T. (2014). Innovation in NYC health and human services policy [PDF file]. Vera Institute of Justice. Retrieved from: www.nyc.gov/assets/opportunity/pdf/policy-briefs/child-welfare-brief.pdf

예술적 치유를 선사하는 뮤지엄: 예술로 관계 맺기

보스턴미술관 | 앨리스 가필드

방을 제대로 찾아왔는지 다시 명단을 살피며 확인해요.
TV에서 흘러나오는 듯한 뭉개진 소리 외엔 어떤 말도
들리지 않네요. 장갑 낀 손이 자유롭도록 트레이 든 손을
옮기고, 나무로 된 문을 아주 힘차게 노크하죠.
안에서 누가 뭐라고 하는 것 같은데 거의 들리지 않아요.
은색 문손잡이를 돌리며 안으로 들어가서,
한 손으로 잡은 트레이가 떨어지지 않도록 무게중심을 잡았어요.
방의 입구 쪽은 어두컴컴하고 아무도 안 보여요.
방은 천장 레일에 매달린 청색과 흰색의 무늬가 있는
커튼으로 칸칸이 나뉘었어요. 각각 안전 바가 있는 조절식 침대,
푸른색 인조 가죽의 병실용 안락의자, 벽 쪽에 정렬된
의료 기기와 장비가 있고 모두 텅 비어 있네요. 커튼 끝까지
걸어가 반대편 작은 공간 가까이에서 안을 들여다봐요.
거기엔 창문에서 쏟아져 내린 빛이 깊게 들어와요.
들어올 때 지나친 침대와 똑같이 생긴 침대에 어린 소녀가
비스듬히 누워 있고, 그 뒤의 모니터에 들쭉날쭉한
선과 숫자가 희미하게 깜박거려요. TV에서 고개를 돌린
짙은 눈동자와 어두운 머리카락의 소녀는 내가 입은
노란색 마스크와 가운을 보자마자 불안한 듯 눈을 크게 떴어요.
다른 한 여성은 창문 아래 낮은 의자에 앉아 핸드폰을
하다 말고 나를 올려다봐요. 나는 커튼을 걷다가 멈추고
안심하라는 의미로 한 손을 흔들어 보이며 인사해요.
"안녕하세요!" 마스크 너머로 소리가 전해지도록
조금 크게 이야기하죠. "제 이름은 앨리스고 미술관에서 일해요.
같이 활동할 걸 좀 가져왔어요.
오늘 함께 미술해 보는 건 어떠실까요?"

2007년부터 보스턴미술관MFA은 보스턴 지역의 병원과 복지 센터에서 치료받는 사람들이 예술 활동에 참여하며 의미 있는 시간을 보내게 하려고 노력해 왔다. '예술적 치유Artful Healing' 프로그램의 코디네이터로서 예술 감상과 작품 제작 활동이 사람들의 치유와 건강에 긍정적 영향을 미치는 것을 바로 곁에서 지켜보았다. 미술관만이 할 수 있는 독특한 방식으로 사람들이 혜택을 누릴 수 있는 가능성이 확인되었다. 그동안 예술 보건 분야 전문가들이 목격해 온 사실은 점차 연구를 통해서 밝혀졌다. 궁극적으로 예술은 힘든 시기에 사람들의 치유를 돕고, 우리를 서로 단단히 연결시켜 줄 수 있다는 것을 의미한다.

사실 미술관이 중요한 보건 복지 자원이 되리라고는 생각조차 못했다. 하지만 최근 발표된 논문을 통해 미술관이나 갤러리 방문이 사람들의 정서 안정과 건강 유지에 도움이 된다는 주장에 근거가 뒷받침되었다. 그리스의 엘리자베스 이오아니데스는 2016년 연구에서 "미술관은 사람들의 마음과 몸이 건강해지도록 돕고 삶의 질 또한 향상시킨다. 특히 사람들이 함께 모여 사색하며 문화를 향유하는 시간을 갖는다면, 더욱 행복감을 느낄 수 있다"고 설명했다. 여러 문화 예술 기관은 점차 다양한 사람을 위해 보건복지 분야의 역할을 새로이 수행하기 시작했다. 인트레피드해양항공우주박물관의 재향군인들, 여러 기관에서 진행하는 창의적 나이 들기 프로그램의 대상인 기억력 감퇴나 치매를 가진 성인들, 브레스아트헬스리서치의 최근 출산한 산모들, 영국 '뮤지엄과 돌봄이 필요한 아동Museums and Children Looked After, MaCLA' 프로그램의 위탁 가정 아이들, 펜실베니아대학교

25 https://www.intrepidmuseum.org/veterans-and-military-families.aspx
https://www.americansforthearts.org/2019/05/15/museums-and-creative-aging
https://breatheahr.org/programmes/melodies-for-mums/
http://www.local-level.org.uk/uploads/8/2/1/0/8210988/maclareportfinal.pdf
https://www.npr.org/2020/02/17/795920834/refugee-docents-help-bring-
a-museums-global-collection-to-life

인류고고학박물관의 난민 등이 여기에 포함된다.[25]

　　이 장에서는 보스턴미술관과 보스턴어린이병원BCH의 협력 관계에 초점을 맞춰 '예술적 치유' 프로그램을 다룬다. 보스턴에서 중요한 두 기관이 서로 머리를 맞대고 보스턴 지역사회까지 풍요로워지는 동맹 관계를 형성한 과정을 자세히 살펴볼 것이다. 보스턴어린이병원은 최상의 의술을 제공하면서도 동시에 환자들이 병원 외부 세상과 단절되지 않도록 우리를 비롯한 여러 협력 관계를 맺으며 훌륭한 의료서비스를 시도했다. 그리고 보스턴미술관은 소장품을 공유하며 평소 미술관을 어색하게 느꼈을 참여자에게 더 친숙한 접근 방법을 시도해 그 벽을 뛰어넘고자 노력했다.

프로그램 안내

보스턴미술관의 '예술적 치유' 프로그램은 지역사회 예술community art로 분류되어 다른 프로그램들과 함께 미술관 교육부서에서 담당한다. 여기에 속한 모든 프로그램은 지역사회 내 기관과 협업해 찾아가는 아웃리치outreach 방식으로 개발되었다. 지역사회 병원의 어린이, 청소년 환자와 가족들은 미술관 소장품과 전시를 감상하고 창의적 경험을 목표로 한 프로그램에 참여해 잠시나마 치료 환경에서 벗어나 건강복지 차원의 치유 과정을 경험했다. 프로그램의 기획 배경은 어린 시절부터 버킷림프종을 앓아 오랜 시간 병원에서 치료받아온 형제를 곁에서 지켜본 미술관 교육부서의 한 직원의 경험에서 비롯되었다. 보스턴어린이병원, 매사추세츠종합병원, 데이나파버암연구소의 어린이들이 워크숍에 참여했고 미술관 소속팀이 직접 병원 현장에 방문해 워크숍을 진행했다. 최근에는 프로그램 대상이 확장되어 브리검여성포크너병원의 정신과 병동 내 작품 제작 워크숍에

성인 환자들이 참여했다. 보스턴미술관의 '예술적 치유' 프로그램은 2007년부터 약 1만 명 이상이 참여했으며, 과반수가 보스턴어린이병원의 워크숍에 참여했다.

우리의 기획 의도는 병원 생활 환경 안에서 마치 미술관에 온 듯한 경험을 제공하는 것이었다. 교육학예사는 워크숍에 참여한 어린이와 가족들이 가까운 시일 직접 미술관에 방문할 수 있기를 희망했고, 그들이 미술관에 편하게 방문할 수 있도록 초대권과 아트 스튜디오 수업 참여 지원금을 제공했다. 여러 기관에서 프로그램 참여를 원하고, 새로운 장소의 프로그램 진행 문의가 많았다. 우리는 보스턴어린이병원 내 장소를 추가적으로 요청받았고, 또 다른 병원에서도 프로그램에 관심을 가졌다. 사실 프로그램을 확장할 때 가장 고려해야 할 사안은 안정적인 유지를 위한 예산 확보다. 그동안은 미술관 후원금 덕분에 협력 기관 프로그램을 무료로 유지했으나 이제는 상황에 따라 유동적으로 적용한다. 보스턴어린이병원과 참여자들은 무료 혜택을 받을 수 있었지만, 이후 새로운 협력 관계를 맺는 병원은 보조금을 확보했거나 자체적으로 기부금을 모금했다.

보스턴어린이병원의 '예술적 치유' 워크숍은 정기적으로 정해진 시간에 따라 진행되었다. 미술관에 고용된 교육학예사들은 워크숍을 기획하고 운영하기에 앞서 병원 자원봉사자 연수 과정을 수료하고, 미술관 접근성부서의 긴밀한 협조를 받아 전문성 확대에 필요한 접근성 향상 연수도 받았다. 덕분에 미술관 관람객 및 프로그램 참여자의 각자 다른 신체적·인지적·행동적 요구와 능력을 이해하고, 병원의 각 장소와 대상에 맞춘 참여 프로그램을 차별화해 기획할 수 있었다. 교육 대상자는 대기실에 머무는 유아부터 정신과 병동에 입원한 청소년들까지 다양했다. 모든 활동은 병원에서 사용할 수 있을 만큼 안전하면서도 스튜디오 수준의 재료를 사용했다. 서에 붓을 활용

한 동양화 그리기, 스티로폼 재료로 판화 만들기, 철사로 입체 조형 만들기, 캔버스에 물감으로 표현하기, 클레이로 조소 작업하기, 호일로 양각해 펜던트 꾸미기 등 미술 기법을 국한하지 않고 다양한 표현 방식을 포함시켰다. 각 워크숍의 중심 주제는 보스턴미술관의 소장품과 전시에서 가져왔다. 교육학예사는 워크숍을 시작할 때 미술관이 소장한 예술 작품의 이미지를 보여주고 참여자와 함께 감상했다. 참여자들은 마치 미술관을 직접 '탐험explore'하며 6개 대륙과 수천 년이 넘는 역사를 아우르는 소장품과 연결되는 느낌을 받을 수 있었다.

뮤지엄에서 가져온 작품 이미지는 사람들에게 예술적 영감을 불러일으킨다. 동시에 개인적이고 사적인 영역에 직접 침투하는 것이 아니라, 부담되지 않는 방식으로 사람들과 연결되는 '제3의 것third thing'이나 매개체intermediary objects로 작용한다. 작가이자 교육학예사인 파커 J. 파머는 이 제3의 것을 적절히 활용하면 표현하기 어려운 주제를 우회적으로 접근할 수 있어서 사람들이 덜 위협적으로 느낀다고 설명한다.

우리는 시, 이야기, 음악, 예술 작품에 함축된 주제를
은유적으로 탐색하면서 우회indirection에 도달한다.
주제를 함축하는 것들을 나는 '제3의 것'이라 부른다.
촉진하는 사람의 목소리도 아니고 참여자의 이야기도 아닌,
다른 어떤 것을 나타내기 때문이다.
그 목소리는 자기 본질적인 이야기를 담지만 은유를
차용해 주제를 돌려서 충실하게 전달한다. 제3의 것에 의해서
직접적이던 진실이 다듬어지고 중화되면, 점진적으로
그 모습을 드러낸다. 혹여 과거로 돌아가더라도,
또 어떤 속도나 깊이로 지나가더라도,

이제 우리는 그 목소리를 알아차리고 충분히 다룰 수 있다.
안전하게 우리의 여린 영혼에 보호막을 씌운 채,
때론 마음속에서 아주 조용하게, 어떨 때는 대중에게
담대하게 표현할 수 있게 되는 것이다.[26]

이미지를 감상하고 작품을 제작하는 행위는 사람들이 자기 안의 감정에 가까이 다가가서 그 감정의 실체를 분명히 알아차리도록 만든다. 이는 참여자들의 어려웠던 감정을 잘 처리할 수 있도록 안정적인 단계를 마련하는 것이다. 이 과정에 대해 플로렌스 젤로와 앤 캐롤 클라센, 그리고 에드워드 그래슬리는 2014년 다음과 같이 관찰했다.

환자들이 겪는 증상과 입원 생활을 표현할 때
직접적인 말 대신 회화 이미지를 활용해 질문하고 이야기
나누는 편이 더욱 용이할 수 있다. 이런 방식은 환자들이
자기 안으로 집중하기보다 이미지를 통해 다른 무언가에
관심을 갖도록 돕고 다양한 사고를 자극할 수 있기 때문이다.
대체로 사람들은 이미지나 회화, 사진, 조각을
덜 위협적으로 느끼고 쉽게 자기 생각과 느낌을 표현한다.
자신이 느끼는 고통이나 걱정, 외로움, 통증을 말로
꺼내는 것보다 훨씬 자연스럽게 주의나 관심을
기울일 수 있는 대상인 것이다. 그렇기 때문에 정서 표현을
돕는 구체화 과정이나 이야기 치료에서 예술 작품의
이미지를 활용해 사람들의 정서를 끌어내는 접근을 한다.[27]

소녀가 살짝 웃으며 고개를 끄덕이자 긴장감이 사르르
녹아 없어졌어요. 앉아 있던 여성도 미소를 보이며

일어나 나를 도와 침대를 매만지고 소녀의 무릎 위로
테이블을 놓아주어요. 소녀의 이름과 나이를 묻자
'레일라, 열 살'이라고 대답하지만, 이전에 미술관에
가본 적이 있냐는 질문에는 고개를 가로젓네요.
난 트레이를 내려놓고 클로드 모네, 빈센트 반 고흐,
조지아 오키프의 그림이 출력된 이미지를 소녀에게 보여주며
미술관에 대해 좀 더 설명해요. 그리곤 집 근처 풍경 그림을
즐겨 그렸던 예술가들의 작품을 직접 선택해 왔다고
알려주었어요. 우리는 '풍경'의 의미와 풍경에서 볼 수 있는 것에
관해 이야기 나눠요. 이 작품 중 그녀가 가장 좋아하는
그림이 무엇인지 묻자 소녀는 곧바로 고흐의
〈오베르의 집들Houses at Auvers〉을 가리켜요.
들어 올린 손에서 링거 라인이 따라와요.
"그림에서 무엇이 마음에 드나요?" 그녀가 가리키는 곳을
볼 수 있도록 종이를 기울이면서 질문해요.
"구름." 그녀가 속삭이며 종이에 올린 손가락을 붓질하듯
움직여요. "색깔." 나는 어떻게 작은 물감 방울에서
구름 덩어리가 되는지, 구름이 어떻게 하늘로 섞이는지,
그리고 집과 나무의 윤곽이 꿈틀거리게
그리는 방법을 알려주지요. 그리고 소녀에게 물어요.
"물감으로 그림을 그려보고 싶지 않나요?"
그녀가 아주 열정적으로 고개를 끄덕이네요.
수채화 물감, 오일 파스텔, 연필, 두꺼운 도화지 등
트레이 위의 재료를 보여줬어요. 만약 오일 파스텔로
그림 그리기를 시작한다면, 하늘을 색칠할 때는
수채화 물감으로 큰 면적을 채울 수 있다고 설명해 주죠.

8장 · 예술적 치유를 선사하는 뮤지엄: 예술로 관계 맺기

소녀는 어디부터 시작할지 몰라 망설여요.

"그리고 싶은 장소를 생각해 볼까요?" 내가 물어보죠.

"산," 그녀가 나지막이 대답해요. "나무와 꽃, 해 뜨는 것도."

나는 연필로 그림을 시작해, 산과 하늘과 땅을
그리고 싶은 부분에 연하게 그려보라고 제안해요.

소녀는 잠시 머뭇거렸지만, 이내 집중해 스케치를 해요.

곁에 있던 여성, 내 짐작으로는 소녀의 엄마로 보이는
사람이 딸을 보고 있어요. 작업에 열중하는
소녀를 지켜보다가 고개를 돌려 나를 보네요.

"저, 샤워를 좀 하고 와도 괜찮을까요?" 그녀가 물어요.

난 그녀가 얼마나 지쳐 있었는지, 스트레스와 걱정이
얼마나 그녀의 어깨를 누를지 짐작할 수 있어요.

"물론이죠." 내가 말해요. "샤워하시는 동안,
제가 딸과 있을게요." 그녀는 고개를 끄덕이고 딸에게 향해요.

그리고 내가 알아들을 수 없는 언어로 소녀에게 말을 건네자,
레일라는 쓰윽 올려다보고 약간 움찔거리며 대답해요.

여성은 동정 어린 목소리로 대답한 다음 작은 욕실로
들어가 문을 닫아요. 나는 침대 옆 의자에 앉아
어린 학생과 이야기해요. "힘들어요," 그녀가 배경에 산을
스케치하며 설명해요. "쉽지 않지요," 나는 고개를 가로저으며
대답해요. "아, 혹시 그림 그리는데 어디가 아픈가요?"

"아니, 아뇨." 그녀가 말해요. "지금 그런 생각은 안 들어요."

"그럼 어떤 생각이 드나요?" 궁금해서 질문했어요.

"저 그림요." 그녀가 고갯짓으로 〈오베르의 집들〉을
가리켜요. "저기 가고 싶어요. 우리 집이 생각나서요."

| 도판 8.1 | 빈센트 반 고흐, 〈오베르의 집들〉, 1890, 캔버스에 오일.
반 고흐는 네덜란드에서 태어났으나 이 그림은 프랑스에서
작업했다. Bequest of John T. Spaulding
Photograph ⓒ Museum of Fine Arts, Boston

프로그램 확대

2007년 보스턴미술관과 보스턴어린이병원은 병원 내 환자를 위한 엔터테인먼트 센터에서 '예술적 치유' 워크숍을 진행하기 위한 업무 협약을 맺었다. 두 기관이 동반하게 된 배경에는 힘든 상황에 놓인 어린이와 가족들을 지원하는 미술의 강력한 힘에 대한 믿음이 뒷받침되었다. 워크숍에서 어린이들은 마음껏 상상의 나래를 펼치고 가족들이 다 같이 즐거운 시간을 보내며, 병원 생활 중에 머리를 식힐 기회

26 Palmer, P. J. (2009). *A hidden wholeness:
The journey toward an undivided life* (92). John Wiley.
27 White, M. & Epston, D. (1990). *Narrative Means to Therapeutic Ends* (43).
W. W. Norton & Company.

가 되었다. 그 결과로 물론 멋진 작품들이 탄생했다. 프로그램의 성공 덕분에 병원 내 놀이방, 가족 자원 센터, 단체 및 개인 병실까지 워크숍의 장소를 확대하는 데 두 기관 모두 이견이 없었다.

2012년에는 어린이병원 정신건강의학과 입원 병동에서 환자와 병원 직원들이 참여하는 단체 워크숍을 한 달에 한 번씩 실행했다. 참여 대상자가 다치거나 위험해질 수 있는 호일, 끈, 가위 등은 제한하고 병동 환경에서 요구하는 안전한 수준의 재료를 프로그램에 반영했다. 병동 직원들은 문제 해결 방향으로 환자들의 작업 과정을 도와주었다. 교육학예사는 콜라주, 종이 공예, 판화, 패션 디자인을 워크숍에 적용하고 마음 챙김, 감사, 긍정적 확신을 주제로 다양한 프로젝트 구조를 도입해 참여자 성장을 지원했다.

협력 관계는 13년이 넘는 세월 동안 서로에게 맞추면서 확장되었고, 이윽고 우리 미술관에서 가장 많은 참여자를 갖게 된 프로그램으로 기록되었다. 병원 엔터테인먼트 센터의 워크숍은 첫해에만 10회 이상 회기를 진행했고 200여 명의 환자가 참여했다. 2019년도에는 61회의 방문을 통해 누적 600명이 넘는 참여자가 프로그램을 다녀가기에 이르렀다. 이렇게 미술관 프로그램의 성장과 변화에는 어린이병원 직원들의 피드백을 경청하고 반영한 것이 주효했다. 2012년 보스턴어린이병원의 아동 생활 전문가는 프로그램에 참여한 환자들이 기민해진 것을 느꼈고, 미술에 꾸준히 흥미가 있지만 감염 위험, 활동 제한, 통증 유발 때문에 공공장소 워크숍에 참여할 수 없는 환자들이 더 많다는 걸 관찰했다. 교육학예사들은 정기적으로 입원 병동에 방문하고 각 병실을 찾아다니며 가장 도움이 필요한 환자들이 안전하게 예술적 영감을 받고 작품을 제작하도록 도왔다.

프로그램 평가

'예술적 치유' 프로그램의 직원들과 대표자들은 건강 보건 예술 전문가의 역할을 널리 알리고 해당 분야의 발전을 위해서 오랫동안 전국을 발로 뛰어가며 국가적으로 노력해 왔다. 미술관 직원들은 보스턴 보건예술협회BACH, 미국 국립보건예술기구NOAH와 (지금은 없어진) 예술건강연합Arts and Health Alliance까지 다양한 전문 기관에 관여했다. 우리는 NOAH 및 관계 기관과 협력해 보건 영역에서 근거 중심 evidence-based 예술이 더 확장되길 기대했다.

비록 우리 프로그램을 미술치료라는 틀로 구조화하거나 평가 받은 것은 아니지만, 특히 입원한 동안 받는 스트레스를 견뎌야 하는 아이들과 가족을 곁에서 지켜보며 상호작용한 결과, 작품을 감상하고 제작하는 과정은 분명 치료적인 활동임을 짐작할 수 있었다. 게다가 미술 참여는 또래 교류와 행동 발달에 긍정적인 영향을 주고, 입원 아동이나 수술 중인 아이들의 불안 감소 효과가 있으며, 삶의 질 향상이라는 이점도 있는 것으로 밝혀졌다.

2013년 보스턴미술관은 외부 컨설턴트를 고용해 보스턴어린이병원 '예술적 치유' 프로그램의 참여자 경험, 결과, 제약과 개선 사항에 관한 독자적인 평가를 실시했다. 평가 방식은 환자 및 부모님·보호자, 병원 직원, 교육학예사와 함께한 프로그램 관찰 및 인터뷰, 포커스 그룹으로 구성되었다. 그 결과 "응답자 그룹과 병원 환경 전반에 걸쳐 놀라울 정도로 일관된 진술이 눈에 띄었고, 프로그램 목표에 가까운 중요 경험 패턴과 긍정적 결과가 시사되었음"을 확인했다. 그리고 '예술적 치유' 프로그램의 특징으로 참여 예술과 유희적 교육, 상호작용, 접근성이 확인되었다. 평가 결과 환자와 보호자의 건강을 증진하고, 병원 직원들의 효율성과 업무 성과를 향상시키고, 사회경제적으로 불리했던 많은 환자에게 예술을 접할 기회를 제공해 모든 특성

영역에서 긍정적인 결과가 나타났다.

　보스턴어린이병원의 평가 피드백은 우리의 협력 기관이 프로그램 교육학예사의 유연한 환경 적응 능력을 중요하게 여긴다는 걸 보여주었다. 프로그램에 밀접하게 참여했던 병원 직원들은 교육학예사가 환자와 보호자의 요구에 맞게 다른 접근 방식들을 시도하려 노력한 점을 긍정적으로 평가하며, 이런 유연성을 갖춘 점과 더불어 기획력을 프로그램에서 가장 가치 있는 부분 중 하나로 꼽았다. 새로운 아이디어를 프로그램에 도입하고자 하는 두 기관의 뜻이 서로 맞아떨어지며 최적의 협업 과정을 이루었다고 생각한다. 2016년 10월부터 2017년 12월까지, 교육학예사들은 어린이병원의 9층과 10층 병동의 특정 환자와 보호자들을 위해 한 달에 한 번 추가로 병실을 방문했다. 만남들로부터 가장 애정 어린 감사와 긍정적 피드백이 나왔지만, 아이들이 미술 참여 활동에 집중하는 시간에 보호자들이 무얼 할지 몰라 매우 어색해했다는 사실을 알게 되었다. 병동 방문 참여가 저조해지자 우리는 병원 아동 생활 전문가들과 만나 환자와 가족들을 위한 헤일가족센터로 방문 장소를 옮겨 워크숍을 진행하기로 의견을 모았다. 보호자들은 그 장소에서 자유롭게 커피를 마시거나, 컴퓨터실에서 이메일을 확인하거나, 의료지원팀을 만나기 위해 대기하거나, 또는 안내 직원에게 정보를 제공받을 수 있었다. 헤일가족센터에는 환자뿐 아니라 형제자매나 보호자가 자주 함께했다.

> 우리는 집과 주변 자연에 관해 이야기했죠.
> 그녀는 스케치를 끝내고 섬세한 부분을 그리기 시작해요.
> 앞마당의 꽃밭과 먼 산에서부터 따라 내려온 산줄기와
> 나무의 잎사귀까지. 소녀가 미술 선생님에게 구름 그리는 방법을
> 배웠다고 자랑스럽게 말하며 흰색 오일 파스텔로 쓱쓱 시범을

보일 때, 누군가 문을 두드리고 노란색 가운을 입은
여성이 들어와요. 여성의 가운 안쪽으로 파란색 수술복이
비쳐 보여요. 그녀는 마스크 안으로 미소를 지으며
따뜻하게 레일라의 이름을 부르고 안부를 묻죠.
"엄마는 어디 계시니?" 간호사는 쾌활하게 물어요.
소녀는 욕실을 손짓하고 작업에 집중해요. "샤워 중이세요,"
내가 대답해요. "불러드릴까요?" "괜찮아요, 마치고 나오시면
그때 제가 말씀드릴게요." 그녀가 말하고는 깜박이는
모니터 아래 키보드에 타자를 시작해요. "잠깐 바이털만
좀 확인할게요.""제가 자리를 비워드릴까요?" 내가 물어봐요.
그녀는 고개를 가로저어요."아, 아녜요." 그녀가 말해요.
"당신이 여기 있는 게 좋죠! 레일라가 계속 활동할 수 있게
도와주시잖아요. 저는 옆에서 확인하면 돼요."
그녀는 방의 이곳 저곳을 바삐 돌아다니며 눈짓으로
모니터의 숫자를 흘깃 쳐다보곤 소녀에게 질문을 몇 개
던지고 대답을 받아 적어요. 소녀는 작품 활동에 집중하면서
질문에 대수롭지 않게 반응해요.
"어머나, 이 멋진 그림 좀 봐!" 간호사가 소녀의 팔뚝을 감싼
파란색 커프를 조정하면서 외쳤어요. 마스크 위의 주름진
눈에서 미소가 흘러나와요. 마침 욕실 문이 열리며 젖은 머리의
레일라 어머니가 들어갈 때와 같은 옷을 입고 나와요.
간호사는 자신의 이름을 말하고 반기며 안부를 여쭙네요.
"지금은 괜찮아졌어요." 어머니가 웃으며 말해요.
"좋네요!" 간호사가 훈훈하게 대답해요. "전 바이털을 체크하고
있었어요. 곧 의사 선생님께서 오셔서 간단히 이야기
나누실 거예요." 레일라는 엄마를 올려다보곤 걱정하는 듯한

눈빛으로 궁금한 것을 질문해도 될지 물어보아요.
어머니는 다정하게 대답하며 간호사에게 질문을 건네요.
"진통제 증량하려면 좀 더 기다려야 하죠, 그죠?"
어머니가 물어요. "의사 선생님 말씀이 약을 바꿔보신다고
했는데 새로운 약은 아직이지요?" 간호사가 고개를
강하게 끄덕여요. "네, 죄송해요..., 저런, 아프지."
간호사가 소녀를 향해 말해요. "새 약은 훨씬 괜찮을 거야.
조금만 인내심을 갖고 기다려주렴." 그리고 어머니께 말해요.
"원하시면 그사이에 이부프로펜(진통제)을 가져다드릴게요."
어머니는 대화 내용을 레일라에게 설명해 주고 상의한 다음
간호사에게 전달해요. "네, 레일라가 필요하다니 가져다주세요.
부탁드려요." 간호사가 곧 돌아오겠으며, 의사 선생님이
올 거라는 말을 남긴 채 떠나요. 소녀는 다시 그림에 집중하며
미간은 찌푸려요. 그림에 불안이 드러나요.
나는 트레이에 둔 수채화 물감과 붓을 보여주며 그림 위에
그림을 그리는 방법, 오일 파스텔이 물감과 섞이지 않고
그대로 남아 있는 이유를 알려줘요. 그녀는 붓으로
파란 물감을 그림 상단의 산 뒤 하늘에 넓게 펴 바르며
내가 알려준 대로 따라 색칠해요. 하얀 구름이 푸른 하늘 중앙에
마치 섬처럼 떠 있어요. 나는 〈오베르의 집들〉을 들고
소녀와 함께 그림 속 하늘과 구름을 어떻게 섞이게 표현했는지
관찰해요. 소녀는 이내 파란색 오일 파스텔을 사용해 구름의
가장자리를 번지게 표현해요. 소녀가 산을 막 색칠하려 할 때,
가운을 입은 세 명의 사람이 문을 두드리고
방 안으로 들어와요. 키가 큰 여성은 자신을 의사라 소개하며
나머지 젊은 남녀를 함께하는 레지던트라고 알려주네요.

나는 혹시 사적인 용무라면 자리를 잠시 비워드리겠다고
제안해요. 나의 어린 학생이 불안한 눈빛으로
엄마를 한 번 보고는 저를 봐요. "괜찮아요, 금방 끝날 거에요."
의사가 말해요. "몇 가지 확인하고 어머니랑 이야기하고 싶군요."
나는 레일라에게 안심해도 좋다는 미소를 지어 보이고
무릎 위의 트레이를 정리하기 위해 몸을 숙였어요.
의사가 침대를 눕히고 레일라의 복부를 다정하게 누르는
동안에는 조심스럽게 눈길을 다른 곳으로 돌리죠.
의사는 소녀에게 통증에 관해 물어보고, 레일라는 꽉 막힌 듯한
목소리로 대답해요. 의사는 침대를 앉을 수 있도록 원위치로
돌려주고 레일라의 어머니에게 손짓하며 두 레지던트와 함께
방의 반쪽만큼 큰 커튼으로 들어가네요. 그들의 목소리는
대화 중 몇 단어만 겨우 들려요. 침대에 누운 소녀는 가쁜 숨을
몰아쉬며 커튼 끝을 바라보고 있어요. "괜찮아요?"
내가 소녀에게 물어요. 그녀는 딱딱하게 움츠러든 채
나지막이 긁는 목소리로 대답해요. "너무 아파요......."
그녀가 작게 속삭여요. 어두운 눈동자에 고였던
눈물이 툭 뺨으로 흘러내리네요. "색칠을 좀 더 할래요?
아니면 그만 그릴까요?" 난 세면대 위에 있는 작은 상자에서
휴지를 꺼내 그녀에게 건네며 물어보아요.
소녀는 휴지를 집어눈물을 닦고, 코를 풀어요.
"그림 완성할래요." 그녀가 말해요. "할 수 있을 것 같아요."
나는 고개를 끄덕이고 트레이를 다시 그녀 앞에 가져다 놓아요.
그리고 반 고흐의 그림도 들어서 보여주고요.
"다시 그림을 보고 나서 시작하지요." 내가 제안해요.
"그리고 어떤 걸 그림에 더해 주면 좋을지 한번 봅시다."

그녀는 시골 풍경에 관심 가는 부분은 없는지 눈으로
작품 이미지를 쓱 훑어봐요. 산에 갈색으로 덧칠하고 초록색
이파리를 가진 나무들과 중앙 계곡을 따라 흘러내리는
푸른 강을 그려요. 노랑과 주황색 아치형으로 산봉우리 사이에
태양을 빛나게 그려요. 그림 앞쪽에 반 고흐의 집처럼
어두운 선으로 구불구불 그려진 분홍색 집을 추가하네요.
집 옆의 들판에 작은 점들로 꽃을 표현할 때, 어머니와 간호사가
커튼을 한쪽으로 다시 젖히며 함께 나와요. 의사가 자릴
비웠는지도, 간호사가 언제 다시 돌아왔는지도 몰랐어요.
레일라는 통증을 잠깐 잊은 듯 미소 지으며 엄마를 올려보네요.

특수 고려 사항

지속적으로 참여자들에게 즐거움을 선사하려는 시도 가운데, 우리를
슬프게 하고 어려움에 처하게 만든 경험을 공유하려 한다. 끊임없이
우리를 고민하게 했던 것 중 하나는 바로 예측 불가능이었다. 만나기
로 약속한 날에 함께할 참여자가 정확하게 누구인지, 의료적·신체적·
정신적·신경학적·정서적으로 현재 그들에게 필요한 도움이 무엇이고
그들이 어느 정도까지 수행할 수 있는지 그들을 직접 만나기 전에는
전혀 알 수 없다. 회기를 진행하는 동안 얼마나 많은 참가자를 만나게
될지, 얼마나 오래 함께 일할 수 있을지, 의료적 필요로 인해 방문이
중단될지 여부 등 대부분의 업무에 예측하기 어려운 사항이 존재했
다. 이런 명확하지 않은 상황에 대처하기 위해 프로그램은 유연하면
서 접근하기 쉬운 작품 제작 활동으로 기획했다. 다양한 필요와 수준
에 맞추어 프로그램을 조정하며 사람들이 좀 더 쉽게 적합한 활동에
참여하도록 했다. 프로그램 중 참여자들이 겪는 정서적 어려움 역시

함께 다루어야 했다. 특히 통증과 PTSD 증상을 겪었던 사람들과 함께할 때는 더더욱 그랬다. 때론 조금만 더 회기를 갖고 만나서 도와줄 수 있기를 바라지만, 그들을 다시 만날 수 있을지는 결코 알 수 없다. 미술관 교육학예사들과 함께 우리는 한 달에 한 번 위와 같은 주제를 포함해 또 다른 어려운 상황에 관해 논의하면서 협력 병원들과도 이런 불확실한 상황의 대책을 의논했다.

'예술적 치유' 프로그램의 교육학예사는 잘 짜인 자원봉사 프로그램을 통해 병원의 구조에 협조하며, 지속적으로 방문해 아동 생활 전문가들과 스케줄 및 구조에 관한 의견을 교환했다. 병원 봉사자로서 우리는 미국 의료정보보호법Health Insurance Portability and Account-ability Act, HIPAA과 환자비밀유지법 규정을 준수해야 했다. 역할에 맞게 프로그램의 진행에 필요한 정보와 그렇지 않은 정보의 경계를 파악하도록 교육받았다. 환자들의 개인 정보로 진단명과 예후에 관한 내용은 프로그램을 위해 꼭 필요한 사항은 아니었지만 간혹 자세한 수행 수준과 장애 정도, 운동 범주, 통증 수준을 질문해야 했다. 참여자들이 충분히 미술 활동에 관여할 수 있도록 지원하려면 이런 정보들이 중요하기 때문이다. 진단이나 활동 수준 등 사전 정보가 중요할 수 있겠지만, 사실 참여 환자들도 우리처럼 인간이며, 인간적인 친밀감을 원한다는 걸 이해해야 한다. 특히 아동들은 자신에 대한 이야기를 꺼내고 싶어 하고 보호해야 할 자기 개인 정보를 조심성 없이 말할 수도 있다. 그리고 참여자들이 미술 작업에 빠져들면서 편안함을 느끼면 종종 우리에게 충격적인 외상과 질병이나 가족이나 친구의 사별, 정신 질환이나 약물 남용으로 인한 힘듦을 자연스레 토로하기도 한다. 우리는 각 병동을 담당하는 관계자가 이런 정보를 심사숙고해 대처할 수 있도록 전달했다. 그리고 역으로 이런 상황에서 어떻게 대처하는 것이 현명한지 병동 관계자에게 문의하기도 했고, 개인적인

정보가 포함된 대화를 나눌 때 조심스럽게 주의 환기를 돕는 방법을 프로그램 연수에서 배웠다. 그렇게 참여자가 개인 정보를 공유하지 않도록 관심을 유도하는 긍정적이고 정중한 방법을 터득하며 우리 모두는 발전했다. 내 경험에 따르면 관심 유도에 가장 좋은 방법은 그들 앞에 놓인 작품 활동에 다시 관심을 기울이도록 지원하는 것이다. 현재 존재하는 대상과 상황에 맞게 이야기 주제를 구체적으로 다루면 좋다. 하지만 그들의 말을 경청하는 것만이 내가 할 수 있는 최선의 방법일 때도 종종 있었다.

소녀는 엄마에게 자신의 그림을 보여주어요.
나는 그림을 다 그렸는지, 방에 그 작품을 전시하는 건
어떤지 소녀의 의견을 물어요. 소녀가 고개를 끄덕이고
우린 벽에 그림을 걸 공간이 있는지 함께 둘러봐요.
찾은 공간에 소녀의 작품을 마스킹 테이프로 고정해요.
"이 작품을 두고 갈까요?" 난 〈오베르의 집들〉 이미지를 들고
물어봐요. 그녀가 웃으며 손가락으로 자기 작품 옆의
벽을 가리키네요. 나는 빈센트 반 고흐의 대작을
그녀 작품 옆에 나란히 붙여주어요.
나는 그녀에게 함께 그림을 그려주어 고맙다는 인사를 건네고
미술관 초대권을 전달해요. 미술관에 오면 더 많은 그림과
다른 작품들을 볼 수 있으니까요. 그들은 내게 감사를 전하고
어머니는 두 장의 초대권을 잘 챙겨두어요.
나는 가져온 재료를 트레이에 다시 담고 여분의 빈 종이와
연필을 방 안에 좀 남겨두었어요. 문 근처에서 가운,
마스크, 장갑을 벗고 그들에게 마지막 인사를 한 뒤 방을 나서요.
밖으로 나와 소독제로 손을 소독한 후 가져온

트레이를 홀에 내려두고 재료들을 씻어요.

물감 붓과 연필은 소독 티슈로 닦아내요.

그리고 아주 깊게 숨을 한 번 내쉰 뒤, 미소를 지어요.

'예술적 치유' 프로그램은 준노드블롬로빈슨기금, 노먼 처크와 희원 처크, 피터 F. 키엘리의 후원을 받아 운영되었다. 클라우디 가족Claudy family의 지원에도 감사를 드린다. 모든 병원 관계자와 미술관 직원, 후원자 및 참여자에게 마음 깊이 진심을 담아 이렇게 멋진 프로그램을 함께 만들고 진행할 수 있어 감사했다는 말을 전하고 싶다. 여기서 사용한 이름은 가명임을 밝혀둔다.

참고 문헌

Fancourt, D., & Steptoe, A. (2019). Effects of creativity on social and behavioral adjustment in 7-to 11-year-old children. *Annals of the New York Academy of Sciences, 1438*(1), 30–39. https://doi.org/10.1111/nyas.13944

Gelo, F., Klassen, A. C., & Gracely, E. (2014). Patient use of images of artworks to promote conversation and enhance coping with hospitalization. *Arts & Health, 7*(1), 42–53. https://doi.org/10.1080/17533015.2014.961492

Ioannides, E. (2016). Museums as therapeutic environments and the contribution of art therapy. *Museum International, 68*(3–4), 98–109. https://doi.org/10.1111/muse.12125

Madden, J. R., Mowry, P., Gao, D., Cullen, P. M., & Foreman, N. K. (2010). Creative arts therapy improves quality of life for pediatric brain tumor patients receiving outpatient chemotherapy. *Journal of Pediatric Oncology Nursing, 27*(3), 133–145. https://doi.org/10.1177/1043454209355452

Palmer, P. J. (2009). *A hidden wholeness: The journey toward an undivided life.* John Wiley.

Payne, J. (2014). Improving experience of care in hospital settings through engagement in the arts: An evaluation of the Museum of Fine Arts, Boston's Artful Healing program. Jessica Payne Consulting.

Sahiner, N. C., & Bal, M. D. (2016). The effects of three different distraction methods on pain and anxiety in children. *Journal of Child Health Care, 20*(3), 277–285. https://doi.org/10.1177/1367493515587062

3부

치료적인 뮤지엄 공간과
스튜디오

뮤지엄 안의 사람들: 작품 제작 공간의 상황

샌프란시스코 공예디자인박물관 | 레이첼 십스

이 장에서는 뮤지엄이 매체 활용과 우발적 교류를 통해 사람들의 주체성을 고취하면서 사회적이고 치료적인 장소가 될 방법에 초점을 맞춘다. 공공장소인 박물관 및 미술관에서 무엇보다 주요한 요소는 방문객들과 그들의 경험이다. 따라서 방문객들의 다양한 탐색을 이끄는 것은 뮤지엄 접근성 향상을 위한 중요한 수행 방법이다.

뮤지엄에서 예술을 만날 때 행복감을 증진시키는 중요한 방법 중 하나는 자기주도적으로 경험하도록 안내하는 것이다. 또 다른 방법은 개인이 사회적으로 연대를 가질 기회를 제공하는 것이다. 자주적 선택과 사회적 상호작용이란 두 가지 중요한 요소를 적절히 배합한 장소를 뮤지엄마다 갖춘 건 아니지만, 점차 눈에 띄게 드러나는 추세다. 이 특별한 장소는 전시장과 인접한 공공 영역으로 기획되어, 전시를 탐색하는 체험 기회를 제공할 수도 있다.

전시장과 가까운 작품 제작 공간은 관람객에게 확장된 경험을 가져다주고 뮤지엄 방문에 의미를 부여해 질적인 변화를 이끄는 장점이 있다. 이곳에서는 복합적 매체와 다양한 중재 방식이 자주 활용된다. 즉 다채로운 방식으로 전시를 감상할 수 있도록 돕는 것이다. 1989년 로이스 H. 실버만은 미술을 '소통을 위한 비언어적 매체'라고 했고, 미술을 통해 사람들은 창작 과정에 능동적으로 참여할 수 있다. 비언어적 소통 기회는 시각 자료나 문서 자료를 뛰어넘은 다중 감각 참여 수단을 제공하는 데 의의가 있을 뿐 아니라, 2007년 올가 M. 후바르드에 따르면 "미적 경험에 매우 필수적인 앎의 과정을 직접 체득하도록 돕는다." 이런 실험적 공간 중 하나인 샌프란시스코 공예디자인박물관의 아트제작소MakeArt Lab에서 근무하며 재료와 환경 개념을 전반적으로 다루고, 창의적이며 실제적인 접근법을 연구했다.

뮤지엄의 입지

뮤지엄의 물리적 공간을 생각했을 때, 일련의 문화를 담은 커다란 상자로 인식되는 큰 규모의 사회 맥락 안에서 이해하는 것이 바람직하다. 뮤지엄을 찾는 방문객이란 존재는 사회적·지적·미적 공간인 전시장에 포함된다. 전시장은 뮤지엄이란 큰 공간에 들어가 있고, 뮤지엄을 크게 보면 마을이나 도시 안에 속하며, 마을이나 도시는 결국 도시 문화 영역의 지역이나 국가 안에 귀속된다. 마치 마트료시카처럼 큰 영역 안에 작은 영역을 품은 모습이다. 뮤지엄에서 진행되는 교육 및 치료 그룹은 지지적인 틀을 갖춘 작은 규모의 또 다른 상자가 된다. 이 작은 상자 개념은 뮤지엄을 방문한 사람들에게 인상 깊은 경험을 만드는 그룹이다. 이처럼 겹겹이 상자가 담겨 있는 듯한 구조에서 발생되는 조화와 불협화음을 이해하는 것은 뮤지엄 건축 환경과 전시 맥락을 연결하게 도우며, 공공장소로서 뮤지엄의 특징을 잘 파악하는 것이다. 상징적인 전달 방식은 영향력이 있으며, "뮤지엄과 전시 문화는 … 근대의 거대 담론metanarrative이 설득력을 잃었을 때 … 의미 있는 다층적인 이야기를 제공할 수 있다."[28] 이렇게 의미가 있는 문화적 단계들은 전시 디자인과 해설, 프로그램을 포함해 뮤지엄에서 진행되는 전시 설명과 레이아웃, 수행 과정에 영향을 미친다. 이것들은 순서대로 활용되고, 확장되며, 해체된다.

2001년 찰스 가로이언은 방문객이 경험하는 뮤지엄 환경을 일컬어 '연출된 뮤지엄'이라 했다. 여기에는 동선, 캡션, 조명, 온도에 관한 관례와 방문객들의 뮤지엄 직원의 역할에 관한 인식을 포함한다. 뮤지엄 공간과 디스플레이도 상징적 의미를 전달하고 사회적 기능을 하는 도구로써 전시의 대상 그 자체와 같은 역할을 한다. 현대의 뮤지엄에서 자주 활용하는 전시 방식은 전시 대상과 관람객 사이에 물리적이거나 상징적으로 거리를 두는 것이다. 이런 방식은 박물관이나 미술

관에서 태생적으로 활용하던 예술 작품 전시 방법은 아니었다. 문화적 측면에서 시각적 전시 방법이 사고와 이해를 돕는 도구로써 항상 우위에 있지는 않았다. 17-18세기경 유럽의 일부 뮤지엄은 전시 대상에 쉽게 다가갈 수 있는 촉각이 다른 어떤 감각보다도 더 신뢰할 만한 정보를 얻는 방법이라고 믿었다. 2007년 콘스탄스 클라센은 책에서 '시각은 기교에 현혹될 수 있지만' 촉각은 솔직하고 즉각적인 탐색으로 대상에 관한 사실과 증거를 모아 '신체적이며 정서적으로 타인과 장소의 연결을 돕는' 능력이 있다고 언급했다. 후각과 같은 다른 감각도 작품 대상을 총체적으로 파악하는 감상 방법의 일부로 간주되었다. 그러나 뮤지엄 전달 방식에서 시각이 가장 중요해진 까닭은 당시 과학의 발전을 최우선으로 삼아 작품을 보전하기 위해서였다. 더불어 한층 대중적인 기관이 되고자 하는 뮤지엄의 의도도 일부 반영되었다. 이를 클라센은 다음과 같이 지적했다.

> 과학과 미학에서 보존을 강조하고 시각적 전시 방식을 지향하는 것은 근대 사회에서 하층의 계급이 정치와 문화에 비신사적인 행태를 보이는 걸 저지하기 위한 엘리트들의 욕구가 반영되었을지도 모른다. 그 결과 19세기 중반까지 시각 외의 감각들을 활용한 감상법은 박물관 및 미술관에서 거의 차단되어 버렸다.[29]

만약 진보한 과학이 원칙과 비전, 작품 보존에 관한 염려, 사회적 제약을 앞세워서 '예술 작품과 인공 유물을 직접 만진다는 사회적 명성'을

28 Huyssen, quoted in Palmer, A. (2008). Untouchable: Creating desire and knowledge in museum costume and textile exhibitions. *Fashion Theory*, 12(1), 59.

29 Classen, C. (2007). Museum manners: The sensory life of the early museum. Journal of Social History, 40(4), 908.

제한했다면, 이런 요인은 '문화적 권위를 획득하고 전달하는 일'에 대한 대중의 접근에도 영향을 미쳤다. 시각 정보만 제공하는 뮤지엄은 공공장소면서도 관람객을 환영하지 않는 듯한 인상을 준다. 친숙한 뮤지엄은 종종 '사람들이 가정과 학교에서 사회화를 획득하는 문화 규범'이 된다.[30] 무엇보다 중요한 건 전시장에서 개인적으로 의미 맺기가 이뤄지지 못할 경우, 뮤지엄에 익숙하지 않은 방문객에게는 수많은 규칙과 생소한 구조들로 이루어진 장소라는 경험이 남는다. 뮤지엄 건물의 건축적인 요소는 신체적·지적 장애를 가진 사람들의 접근성을 높여줄 수도, 방해할 수도 있다. 게다가 오로지 시각적인 작품들만 전시하거나, 단순히 문자로만 내용을 전달하는 전시회는 다양한 방문객에게 감각적인 접근 방식을 활용할 수 없도록 만드는 것이다.

미적 탐색이 제한적인 뮤지엄은 전시와 교육 및 치료 중재를 확대하면서 내실 있는 접근을 도모할 수 있다. 뮤지엄은 점차 물리적 공간 영역인 전시장에서 신체적 접촉의 활용을 확대하는 추세다. 영국 런던의 빅토리아앨버트박물관은 미술 작품에 접근을 향상하고, 활용된 재료와 기술의 이해력을 높이기 위해 갤러리에 '만지는 사물touch objects'을 전시한다. 미국 뉴욕의 쿠퍼휴잇스미스소니언디자인박물관은 2018년 전시 《감각: 시각을 넘어선 디자인The Senses: Design Beyond Vision》에서 관람객들의 이해를 돕고자 다중 감각 기술을 접목한 전시를 기획했다. 1980년대 초부터 장기간 이어져 온 퀸스박물관 아트액세스 프로그램은 미술치료사로 이뤄진 팀을 구성해 조각 작품을 활용한 촉각적 워크숍을 진행했다.

앞서 촉각 사물 워크숍 사례가 증명하듯이, 사물과 프로그램을 함께 활용하면 서로를 보완할 수 있다. 더욱이 이런 프로그램은 방문객들에게 뮤지엄을 더욱 가까이 연결되도록 만들어주며 접근성과 관련성을 높일 수 있다. 미술관 교육학예사와 미술치료사는 때로 협력

하며 사회 속에서 뮤지엄이 다양한 역할을 수행하고 영역을 넓힐 수 있도록 노력한다. 미술치료사는 뮤지엄 환경에 적절한 수행을 하면서 특별한 실천을 통해 역할을 확대했다. 교육학예사들은 미술치료사의 미술교육과 관련한 교육적 실천이 치료적인 목표와 결과를 내포한다는 걸 알게 되었고, 뮤지엄에서 가져온 대상을 통해 사람들이 과거를 회상하고 개인적으로 연결되며, 긍정적 정서 변화를 가져온다는 것을 아웃리치 프로그램을 통해 알 수 있었다. 점차 미술치료 장소로 박물관을 받아들임에 따라 "지역사회에 기반 둔 미술치료 실천은 다양한 담론과 교류가 바로 사회를 변화시키고 개인의 역량을 기르는 플랫폼"임을 재확인한다. 그리고 "성찰을 지원하고 개인적 연계를 도우며 공동체를 구축하는 환경으로서 뮤지엄의 잠재성을 발굴"하는 것으로 교육 영역 역시 더욱 다채로워질 수 있다.

일반적으로 참여자를 담는 상징적 형식인 뮤지엄 프로그램과 그룹은 두 가지 모두 해당 기관의 목표와 임무에 따라 서로 영향을 주고받으며 발전할 수 있다. 프로그램에 참여하지 않았던 방문객이 처음 뮤지엄을 접하며 그 의미를 표현하는 것은 뮤지엄 환경과 사회적 교류가 일어나는 분위기, 소통 방식, 전시 해설 자료에서도 유사하게 나타난다. 공간으로부터 받는 영향은 의도적으로 디자인된 것이지만 직원과 관람객들의 만남은 더 유동적이고 예측할 수 없는 상호작용을 불러일으킨다. 프로그램 참여나 계획되지 않은 방문을 하는 것은 모두 주체성에서 비롯된 자발적 호기심과 흥미를 통해 이뤄진다. 때로 사람들은 뮤지엄이 넌지시 내포하는 제안을 받아들이지 않거나 예상과 달리 행동하기도 한다.

30 Bourdieu, quoted in Vom Lehn, D., Heath, C., & and Hindmarsh, J. (2001).
 Exhibiting interaction: Conduct and collaboration in museums and galleries.
 Symbolic Interaction, 24(3), 192.

방문자들은 자연스럽게 관람하거나, 전시 투어를 가거나,
아티스트 토크에서 빠져나와 전시장 주변을 천천히
거닐거나, 대화를 나누거나, 핸드폰을 살짝 들여다보거나,
서로 다른 속도로 지나가며 작품을 관람하고 전시장 안을
배회하거나, 혹은 벤치에 앉아 무언가 읽으며 쉬거나
조용히 다른 사람들을 응시하기도 한다.[31]

뮤지엄 전시장에서는 다중적인 의미를 활용한 예술 표현, 해석 및 참여 수단을 사용해 참여자가 흥미를 알아가고 선택하면서 선호를 탐색하도록 증진한다. 뮤지엄의 작품 제작 공간으로 들어서는 방문자는 주체적인 순간을 경험하고 그곳에 있는 다른 사람들과 즐겁게 상호작용할 기회가 늘어난다.

아트제작소 둘러보기

오늘날 미술관은 전시장에 인접한 체험형 작품 제작 공간을 늘렸다. MoMA의 교육동은 가족 아트제작소Family Art Lab를 10년 넘게 유지했고, 2019년 말 MoMA 건물을 리모델링하면서 주 건물의 2층에 크라운창작연구소를 추가로 마련해 주기적으로 상호작용 프로젝트를 선보였다. MoMA는 분명 전시장 인근에 이런 실험적인 제작 공간을 두는 것을 우선적으로 여겼다. 버클리미술관&퍼시픽필름아카이브 BAMPFA와 퀸스박물관도 마찬가지로 최근 몇 년 동안 유사한 공간을 확장하고 개발해 이런 추세에 동참했다.

　샌프란시스코 공예디자인박물관MCD은 실제로 작품을 만드는 장소인 아트제작소의 개발 과정에서 직원들의 공공 프로그램 우선순위와 박물관의 물리적 특성을 모두 고려했다. 한편 2019-2020년에 시

범 운영된 전시별 연계 작품 제작의 사례를 연구하면서, 지난 몇 년간 전시를 감상하다가 예약 없이 참여하는 공간에 관한 사람들의 관심과 수요가 증가했다는 것을 알 수 있었다. 2015년에 일을 시작한 박물관 교육과장 사라 샬럿 존스는 특정 전시를 위한 공예 카트craft cart 같은 전시장 내 프로토타입을 디자인하면서 이런 공간 개발에 뜻을 품었다. 그렇게 작품 제작 요소가 포함된 매달 첫 번째 화요일의 뮤지엄 프로그램을 시작으로, 특정 날짜에 맞춰 전시장 안 공공 프로그램을 마련하고 아트제작소 공간과 함께 진행했다. 해당 프로그램이 진행되는 기간, 상호작용 전시 호평과 더불어 전시 연계 프로그램은 방문객들의 긍정적인 피드백을 받았다. 그 결과로 2020년 5월 5일, 존스는 개인 서신에서 "뮤지엄의 사람들이 창의성을 직접 체험하고 지속적인 접근을 가능하게 만들기 위해 제도적 조율을 시작했다"고 밝혔다.

비非수집 기관인 공예디자인박물관은 2004년에 설립되어 2013년 샌프란시스코의 지금 자리로 이사했다. 현재 박물관은 꽤 길쭉한 직사각형 바닥 면적으로 층별 구성을 이루며, 주 건물은 약 372 제곱미터 정도의 전시 공간을 갖고 있다. 전시 공간은 전시에 따라 매번 벽이 변경되며 치수는 재설계된다. 공간을 가득 채우는 단일 전시부터 별도로 기획된 세 개의 전시까지 폭넓게 활용한다. 박물관 건물에 입장하면 기념품 상점을 지나 매표소에서 표를 구입하고 본관으로 들어오게 된다. 여기서 방문객들은 전시장과 맞닿은 직사각형의 방안에 의자로 둘러싼 기다란 금속 책상이 떡 하니 자리한 것을 볼 수 있다. 이 공간은 직원회의 이외에 언제든 공공에게 개방되어 있으므로 방문객들이 상시로 이용할 수 있으며, 아트제작소 유리문으로 밖

31 Berard, M.-F.(2018). Strolling along with Walter Benjamin's concept of the flâneur and thinking of art encounters in the museum. In A. L. Cutcher & R. L. Irwin (Eds.), *The flâneur and education research: A metaphor for knowing, being ethical and new data production* (96). Cham, Switzerland: Springer International.

에서 들여다볼 수 있다. 존스는 서신을 통해 "사람들을 이 공간으로 초대하고 박물관에 활기찬 에너지를 더하기 위해 (2018년에) 유리문을 설치했다"고 강조했다.

공예디자인박물관은 '누구나 창조성에 접근할 수 있게 하는 것'에 우선순위를 두며, 재료와 기술에 관한 박물관 교육과 프로그램 센터를 가장 중요하게 생각한다. 이 공간은 특정 작가의 작업에 활용된 재료나 콘셉트, 기술에 맞는 적절한 대체 방법으로 수행하도록 하면서 기관이 중요하게 다루는 시각적 상징을 표현하고 추가로 접근 가능한 방향을 제공하는 게 목표다. 사실 박물관의 정체성은 소장품, 본질적인 해설 방식, 여러 대상자를 위한 교육이나 치료 프로그램, 온라인에서 보이는 태도를 통합하면서 형성된다. 특징적인 자료 해석 관점을 통해서도 박물관의 정체성은 결정될 수 있다. 우리 박물관은 영구적으로 보관하는 소장품이 없기에 작품 해석을 우선시하며, 대중에게 전달하는 영역에서 전시 해설은 큰 비중을 차지한다.

공예디자인박물관의 실습 프로그램 대부분은 전시 중인 예술 작품에 나타난 하나 이상의 주제나 재료 요소에 관해 교육학예사가 설명하고 창작물을 완성하기까지 보조하면서, 참여자들이 완성된 작품을 집으로 가져가는 프로젝트로 구성된다. 존스는 아트제작소의 열린 프로젝트를 '전시에서 찾아낸 주제와 매체 및 기술을 깊게 탐색하기 위한 추가적인 해석 도구, 관람객이 잠시 휴식을 취하고 사색할 기회, 가족 구성원과 처음 방문한 사람 모두 함께 어울리며 작품을 제작하는 사회적 교류의 순간'으로 개념화했다. 그리고 '동시대의 공예, 디자인 과정과 기술의 작업 개념을 설명만 하는 것이 아니라, 사람들이 실제로 상호작용하며 개념을 체득할involve 기회'가 되기를 바랐다. 앞서 설명한 대로 '모든 사람이 똑같은 방법으로 정보를 기억하고 배우는 것이 아니며, 때론 전통적인 전시장/작품/라벨의 전달 방식은

특정 학습자를 열외시킬 수 있으므로' 접근성 개념으로 노력을 기울였음을 존스는 서신에서 알렸다.

프로젝트와 매체

2019-2020년에는 특정 전시 연계의 미술 제작 프로젝트를 총 세 차례나 반복 진행했다. 열린 공간에서 진행된 프로젝트의 첫 번째 회기는 2019년 엘리자베스 코즐로브스키가 기획한 전시 《매체 길들이기 Material Domestication》의 두 작품을 중심으로 진행했다. 이 단체전에서 작가 아담 시버데커는 여러 조각을 공중에 매달고 연결한 기념비적 작품 〈플루투스[32]의 연회Banquet of Plutus〉를 열정적으로 표현했다. 작품의 일부는 하단부의 물레로 제작된 매끄러운 흰색 표면의 그리스식 화병이나 항아리 모형에서 커다란 와이어 골조로 상단부를 확장해가며 완성되었다. 그리고 수제비처럼 얇게 편 짙은 색상의 점토 조각들이 작품의 중앙부 와이어 뼈대 위에 산발적으로 붙어 있다. 이 부분은 꼬리 모양 같은 철제 골조와 수직으로 만나, 사람들로 하여금 고래나 전투기 같은 모습을 연상하게 만들었다. 프로젝트를 기획한 존스는 그 작품의 뼈대와 개념 및 기능이 유사한 재료로 참여자들이 좀 더 익숙하게 제작에 참여하도록, 점토를 붙이는 골조로 닭장 철망을 차용했다. 몇 차례 사전 실험을 통해 철망 재료로 3차원의 작은 삼각형을 만들었다. 책상 위에 놓일 만큼 작고, 형태는 다소 정돈되지 않지만 날카로운 모서리는 모두 보호한 상태였다. 이런 비지시적인 설계 방식은 참여자들에게 어떻게 제작할 수 있을지 방향을 갖게 해 주었다. 작가의 접근 방식을 따라가며 함께 제작하는 것이 미술 제작 실

32 역주: Plutus. 그리스 신화에서 재물을 가져다주는 풍요의 신.

습의 초기 계획이었다. 참여자들은 즐겁게 작가가 뼈대 겉면을 제작한 방식에 몰두했고, 작은 공 모양의 기본적인 조형 점토를 편평하게 만들어 직접 철망 골조 위를 덮었다.

시버데커에게 영감을 받은 첫 번째 작품 제작과 함께, 나머지 공간은 제이미 바즐리의 2019년 작품 〈팜 프린트Palm Print〉를 참고해 그룹 촉진에 활용했다. 이 작품은 다양한 크기로 돌돌 말린 형태의 초벌구이 도자기를 작가가 직접 조합해 구성했다. 작품의 부드러운 무광택 표면 때문에 혹시 종이나 가죽으로 만든 것은 아닌지 많은 방문객의 질문을 받을 정도였다. 각 도자기 형태는 크기에 따라 나뉜 채 박물관에 도착했고, 작가는 전시장 바닥 면에 접착제를 바르지 않고 하나씩 개별적으로 설치했다. 전체적으로 보면 작품은 커다란 원형을 띠며, 측면에서 볼 때는 물이 흐르는 듯 높낮이가 부드럽게 오르내리는 곡면을 갖추었다. 아트제작소 프로젝트는 이 작품을 참고해 작고 반복적인 형태나 표식을 만들고, 더 크게 구성해 보도록 제안했다. 여러 장의 두꺼운 종이, 연필과 하얀 색연필, 얇고 가는 마커 펜이 작업 재료로 제공되었다.

여러 달에 걸쳐 실행된 반복적 프로젝트의 두 번째는 전시 《데드 너츠: 궁극의 기계 가공물을 찾아서Dead Nuts: A Search for the Ultimate Machined Object》를 중심으로 진행되었다. 회기가 시작될 때 아트제작소의 세 책상을 모두 금속 및 철물 재료를 사용한 공예품으로 채우고, 사람들이 창의적으로 탐색할 수 있도록 마련했다. 적어도 네 종류의 금속 공예품을 항상 준비했다. 육각 너트나 금속 와셔[33]로 장신구를 엮어 착용할 수 있는 작품을 만드는 기능적인 프로젝트에서부터, 호스 고정용 밴드를 기본 틀로 삼고 여기에 줄, 모루(털 철사)pipe cleaner, 코팅 철사, 작은 철물용 재료를 탐구해 연결하는 추상적인 작품까지 다양한 주제를 제시했다. 전시가 진행되는 4개월 동안 아트제작소 공

간 안에 철물 재료로 제작한 체스도 마련해 활용했다.

마지막으로 인간의 활동이 수자원과 공급에 미치는 영향을 염색 실크 태피스트리로 표현하는 예술가 린다 가스의 작품과 연계한 실습 활동이 2020년 초반 몇 주 동안 이뤄졌다. 존스는 지역 내 실크 염료 제조사와 협력해 단면에 종이를 붙인 크레이프드신[34]과 아크릴 염색 재료, 방염제resist를 확보했다. 이 재료로 방문객들은 실크 표면에 지도 같은 모양을 따라 그린 뒤, 방염된 선을 추가하고 다양한 색깔의 염료로 점을 찍어 염색했다.

매체 관찰

열린 공간에서 진행된 아트제작소 프로젝트의 첫 번째 회기에 중요했던 것은 뼈대에 클레이를 덧대는 작업을 위해, 또는 연필이나 마커 펜으로 일정한 패턴을 제작하기 위해 재료를 선택하는 것이었다. 종이 위에 연필은 익숙하며, 방문객들이 매체를 통제할 수 있다는 느낌과 친숙함을 주는 재료다. 그렇기에 입구에서 가장 가까운 테이블 옆에 연필과 종이를 배치했다. 문에서 가장 먼 책상의 한가운데 삼각형으로 제작된 뼈대를 놓고, 방문자가 조작하거나 추가하기 쉽게 공 모양으로 작게 자른 클레이를 두었다. 2차원 평면에 표현하는 작업과 다르게 클레이는 약간의 물리적 접촉으로 쉽게 재료를 변형 가능하며 만지고 조작할 수 있는 3차원의 조형 매체다. 클레이를 변형해 작은 규모로 제작된 골조에 붙이면서 작가의 작품과 연계하고 반영했다. 종이에 연필과 마커 펜은 실제 작품의 재료와 직접적인 연계성은 낮았지만, 작가인 바즐리가 의도한 작품의 규모와 추상, 응집의 개념

33 역주: washer. 너트 고정에 사용되는 작은 부품.
34 역주: crepe-de-chine. 실크 원단의 한 종류.

과 상징적으로 연결되었다.

처음으로 뮤지엄의 열린 공간으로 넘어와 미술 제작을 시도한 공예디자인박물관의 교육부서 직원들은 전시장에서 사람들이 종이에 연필과 마커 펜으로 공간에 관한 반응을 적거나, 그림을 그리고 표현하길 기대했다. 종종 그렇게 하는 사람들도 있었다. 대다수 방문객은 대규모 공간에서 제작한 작품을 모아 큰 형태로 만들고자 했던 우리의 안내를 따르지 않았다. 일부는 미리 마련해 둔 추상적 모양의 시트를 활용해 만들기도 했다. 작업 결과물에는 사람, 기호, 작품 대상을 그린 커다란 그림이 종종 발견되었고 여러 장에 걸쳐 표현된 패턴도 관찰되었다. 만든 작품을 소지할 수 있으며 집에 가져갈 수 있다고 박물관 내 사이니지³⁵를 통해 홍보했으나, 많은 사람이 작품을 남기고 돌아가기도 했다. 종이에 남은 모든 작품은 직원이 모아서 보관했다.

또한 많은 방문객이 클레이 제작 장소에 적힌 '시버데커 작품의 부드러운 살결 같은 점토 표면을 생각하며, 재료를 편평하게 만들고 뼈대에 덧붙여 보라'는 안내를 따르지 않았다. 남은 점토 조각의 대부분은 동물, 식물, 사람, 도형 등 비교적 우리가 쉽게 식별할 수 있는 모양으로 만들어졌다. 삼각형의 철망 뼈대는 평평한 윗면과 수직으로 지지된 측면이 있었으므로, 사람들은 자기 작품을 뼈대의 표면에 올려 두거나 일부는 타인의 작품 위로 층층이 배치했다. 뼈대 위에 올라간 점토 작품들은 작가의 작품처럼 추상적이면서 여러 방향성을 갖는 모습은 아니었지만, 참가자들이 작은 형상을 섬세하게 조형하면서 표현한 다양성과 세심한 배려가 더욱 흥미로웠다. 도판 9.1

전시《데드 너츠》와 연계한 아트제작소 프로젝트에서 사용한 금속은 그다지 미술 재료로 자주 쓰이는 것은 아니다. 철물을 미술 재료로 활

35 역주: signage. 특정 시각 정보를 전달하기 위한 목적의 광고나 표지판, 또는 구조물.

| 도판 9.1 | 뼈대 위에 표현된 협동 프로젝트 작품

용하는 것은 교육학예사와 방문객 대부분에게 새로운 시도였다. 우리는 아트제작소를 준비하면서 프로젝트 기간 동안 '기계 제작자의 바Machinist Bar'라는 이름을 붙였고, 운영되는 프로젝트 개수도 변경해 총 네 가지 종류를 상시 운영했다. 각각 착용 가능한 보석을 제작하는 프로젝트, 호스 고정용 밴드와 금속 와셔를 번갈아 직조weaving하는 추상 작품 프로젝트, 그리고 여러 개의 대형 자석이 있는 곳에 작은 철물로 임시 탑을 쌓아 올리는 자석 세트 프로젝트, 지역 내 철물점Center Hardware에서 제작된 체스를 마련한 체스 게임 프로젝트였다. 존스는 두 개의 타원형 목재에 작은 바퀴, 자물쇠, 도어스톱, 끈을 단단히 고정한 '유아용 공구 판toddler tinker boards'을 제작해 프로젝트에서 함께 활용했다. 이 도구는 인기가 많았다. 어린이와 보호자의 흥미를 끌었고, 이를 본 또 다른 연령대의 아이와 어른들의 시선을 사로잡았다. 체스 게임과 자석 세트는 한정된 시간에 2-3명의 사람들만 참여할 수 있는 프로젝트였지만, 방문객들이 지속적인 관심을 보이

233

고 직관적으로 사용할 수 있었다. 체스를 하는 동안 대화는 필요치 않았으나 두 명의 참여자가 한 쌍이 되어 참여하도록 유도했다. 이는 학습 방법과 수행 수준이 각자 다른 방문객에게 금속 기계 가공물에 관한 이해를 높이는 색다른 접근 방식이었다. 특정 프로젝트에 활용하도록 의도한 모루나 실 등의 익숙한 재료는 사람들이 스스로 작품 제작 과정에 참여하게 도우며 다양한 소근육 기술을 촉진했다. 또한 모루와 실, 리본처럼 부드러운 재료를 함께 사용하면 단단한 금속을 연결하기 좋고 매체 활용에 대한 어색함을 줄일 수도 있었다. 박물관 교육학예사는 아트제작소에 머물 때 기계와 부품에 익숙한 방문객들이 이 장소로 진입하는 것을 목격했다. 우리의 제작 공간을 둘러본 방문객들은 설치물이 전혀 숙련되지 않았지만 만족했다. 이런 방문객들을 위해 체스 게임이 마련된 것이었다.

아트제작소를 위해 주어진 공간은 단단한 벽체와 닫힌 천장이 없는 게 특징이다. 따라서 회의, 수업, 대화, 작품 제작 때 이 공간에서 흘러나오는 여러 소리는 인근에 있는 전시장까지, 때로는 건물의 출입구까지 들렸다. 금속 테이블과 육각 너트, 와셔가 부딪혀 나는 소리, 큰 자석에서 금속조각을 떼어낼 때 나는 소리가 이따금 전시장 안으로 흩어져 들어갔다. 간헐적으로 나는 이 소리들은 방문객을 놀라거나 불안하게 만들었을 수도 있지만, 일반적으로 엄숙한 분위기였던 박물관이 방문객들에게 흥미로운 방해를 선사하면서 전반적인 뮤지엄의 인상을 바꾸는 계기가 되었다.

2020년 초에 진행한 실습 프로젝트의 마무리 회기에는 사각형 실크 표면에 방염제로 선이나 모양을 그린 뒤, 그 사이 면적을 섬유용 액상 염료Dye-Na-Flow로 염색하는 방법을 택했다. 이 기법은 예술가 린다 가스의 작법과 매우 닮아 있다. 작가는 실크 표면에 방염제로 가느다란 선을 그려서 서로 염색되지 않도록 의도적으로 면적을 분리

하면서 지형적 환경을 표현했다. 아트제작소 방문객 중에 실크 재료와 염색이나 방염제, 전반적 염색 과정에 익숙한 사람은 거의 없었다. 따라서 교육학예사들은 신중하게 단계별 미술 제작 지침서를 테이블 위에 적어서 프로젝트를 소개하고, 소량의 염색 안료와 붓 하나가 각각 담긴 그릇을 두는 등 재료 배분도 고려했다. 더 편리하게 선과 점을 찍을 수 있는 네임 펜sharpie markers도 제공되었다. 종종 직원들은 아트제작소에 머물면서 참여자를 관찰했는데, 사람들이 초반에는 주어진 재료에 당황하는 것처럼 보였다가 시간이 지나며 점차 과정을 즐기게 된다는 점을 알 수 있었다. 세 번째 프로젝트가 반복되는 동안 아트제작소는 군데군데 염료가 묻은 검사지처럼 기다란 실크 천을 검은 종이로 전체가 뒤덮인 테이블 중앙에 붙었다. 존스는 직원들이 테이블에 잘 정리해둔 방염제, 안료, 연필 등의 재료와 함께 각 단계에 해당하는 제작 샘플을 만들어 제공하도록 직접 제작 지침을 수정하고 정렬했다.

가장 최근 프로젝트에서 주목한 부분은 재료를 꾸준히 관리하고 정리해야 한다는 점이었다. 이전 프로젝트에서는 교육 직원들과 전시장 가이드들이 그릇에 묻은 재료를 닦고 종이를 치우고 점토를 교체하면 됐지만, 실크 염색 프로젝트에서는 더욱 많은 재료가 옮겨다녔다. 수많은 프로젝트의 작업물이 테이블 위에 남아 있고 글을 쓰는 지금도 건조 중이다. 염료는 애초에 둔 중앙 쟁반에서 벗어났으며, 작은 방염제 병과 실크 조각들은 책상 위에 여기저기 흐트러졌다. 또한 이 프로젝트는 재료를 더 자주 교체해야만 했다. 커다란 원단 두루마리에서 실크와 단면에 종이를 붙인 크레이프드신을 조각으로 잘라야 했고, 염료도 정기적으로 다시 채웠다. 사람들이 자유롭게 활용했던 작은 염료 병들은 엎질러지지 않았고, 색상도 거의 섞이지 않은 채 온전히 남았으나 결과적으로 테이블 위는 어지럽고 혼란스러워졌다.

박물관과 아트제작소의 접근성 및 소통

샌프란시스코 공예디자인박물관의 일반 입장료는 2020년 기준 1인 당 8달러였으며 12세 미만 어린이와 학교 단체, 여성 및 유아동 특별 영양 지원 프로그램 전자 복지 카드EBT/WiC[36] 대상자, 북미상호박물 관NARM협회 회원 및 박물관 외부에서 진행된 공공 프로그램에서 제 공된 초대권 소지자는 무료입장할 수 있다. 매달 첫 번째 화요일은 무 료 개방해 평소보다 훨씬 많은 사람이 아트제작소를 방문한 것으로 기록되었다. 직원들은 구두 알림, 직원회의 시간에 문 앞에 걸어 종료 예정 시간을 알려주는 안내판 등의 사이니지, 활용 가능할 땐 제작실 문 열어두기 등 다양한 노력을 기울여 사람들에게 아트제작소의 존 재를 알리고자 했다. 아트제작소 및 프로젝트 관련 정보를 전시장 테 이블 위에 두고 홍보했지만, 방문객들이 이 공간에 자연스럽게 참여 하기 위해서는 여전히 제반 사항이 필요하거나 질문을 해야 했다. 박 물관은 시각적으로 많은 정보를 제공했지만, 저시력 혹은 전맹인 사 람들을 위한 음성 안내를 추가하거나 점자나 직원의 음성으로 도와 주고자 했다면 재료를 활용하고 제작하는 데 직접적이고 광범위한 도움을 주었을 것이다.

비교적 작은 규모의 박물관은 전시에 따라 주기적으로 공간 계 획과 구조가 변경되기에, 아트제작소는 상대적으로 기관에서 영속성 있는 공간으로 보였다. 직접 제작에 참여하는 방식은 박물관 정기 프 로그램의 일환으로 진행되는 공공 프로그램의 주요 요소였기에, 방 문객들은 아트제작소에서 진행하는 콘텐츠를 통해 박물관의 목표와 우선순위를 이해할 수 있다. 박물관은 건축적 공간, 학예사 선택, 방문 객에 관한 정보 등의 피드백을 제공하지만, 공공을 위한 아트제작소 는 사람들과 추가적으로 상호 교류할 수 있도록 해 주었다. 이 공간에 서 교육학예사와 관람객들은 암묵적으로, 직원들과 방문객들은 표면

적으로 교류하게 되었다.

　이 시범 공간은 교육학예사가 주관적으로 새로운 전시에 꼭 들어맞게 설계한 중재 방법을 뮤지엄으로 가져온 장소다. 모든 작가의 관점이나 작품을 일일이 언급하지 않으면서 2014년 린 프로겟과 마이너 트러스트럼이 언급한 '전시 기획과 수집, 보존, 교육과 같은 수행으로 기관의 무의식적 정신세계'의 일부를 보여주었다. 교육적이며 창의적인 선택의 정신은 모범이 되었다. 이 방식은 해석 과정을 시각적으로 만들며, 방문객에게 폭넓은 선택지를 제시했다. 직접 체득하는 요소는 학습 방식과 수준이 서로 다른 사람들을 탐색 과정에 초대할 수 있기에, 더 넓은 범주의 관람객이 다양한 방법으로 전시에 참여할 가능성을 높인다.

　이런 전시 해설 선택에 담긴 메시지는 여러 방향으로 의미를 확장할 수 있다. 금속을 중점으로 한 '기계 제작자의 바' 같은 프로젝트가 특히 대표적이다. 단일 매체를 활용해 다양한 연령과 여러 발달 단계에 있는 사람들의 다채로운 해석이 반영된 프로젝트가 가능하기 때문이다. 2012년 브루스 L. 문이 말했듯 "좋은 가르침은 단순히 지식 전달에 있는 것이 아니라, 지식을 쌓도록 자극하는 경험"이기에, 전시에 활용한 재료와 기술적인 부분을 사람들이 직접 다뤄보며 실험하고 나서 학습과 지식을 쌓을 수 있도록 돕는 암묵적인 교육 방식을 활용했다. 같은 맥락에서 존스는 실습 프로젝트에 대해 "관람객에게 작업과 개념을 그저 소개하는 것이 아니라, 전시장 공간 안에서 실제 참여하면서 자기를 성찰해 보는 것을 희망"한다고 서신에서 언급했다. 이상적으로는 2013년 필립 스코치가 언급한 "의미와 관점, 주관적인 부분을 다원화시키며 '생산'과 '소비'의 두 경계를 무색하게 만드는 창

36　역주: Electronic Benefit Transfer/the special supplemental nutrition program for Women, Infants, and Children. 취약 계층을 위한 미국 캘리포니아의 공공 부조 제도.

의적인 교류"를 통해 방문객들은 박물관에서 받은 촉진을 넘어 스스로 작품을 해석하고 외부와 소통하는 방법을 갖게 된다. 때때로 방문객들은 새로운 방향으로 주제 확장을 돕는 촉진을 받아 참고 작품과는 다르게 재해석하고 자기 작품을 통해 전달했다. 자기 경험이나 반영을 드로잉 종이에 적기도 하고, 꼼꼼하게 점토 조형 작품을 조각하기도 하고, 금속이나 파이프 클리너로 환상적인 해파리 모양을 제작하기도 하고, 실크 염료를 활용해 추상적인 형태를 만들기도 했다.

2017년 아프로디테 판타구추 및 공동 연구자들에 따르면, 보통 미술관 및 박물관의 전시 투어나 그룹은 문화적·개인적으로 중요한 사물을 직접 만지거나 볼 때 "개인적으로 중요한 문화 예술 대상을 선택하고 자기와 관련이 깊은 느낌을 설명"한다. 하지만 방문객들이 특정 매체를 가지고 전시 연계 활동에 참여하게 하는 아트제작소는 그럴 필요가 없다. 그런 방식을 취하지 않더라도 제작 작품을 사람들과 공유하는 프로젝트를 통해 서로 소통 가능성을 높였으며, 촉진자가 프로그램에 지속적으로 참여해 자기 역할을 할 때 사람들의 상호 교류는 더욱 향상되었다. 1989년 로이스 H. 실버만의 연구에서 관찰한 바에 따르면 참여자들은 다른 소그룹 사람들과 공존하며 조용히 작품을 만들었고, 이따금 주도적으로 활동하는 아동이나 감각적인 공예 작품 활동에 오랜 시간 공을 들이는 부모가 가족이나 집단 역동 관찰을 통해 확인되었다. 2001년 더크 봄 렌과 공동 연구자들은 이렇게 방문자 간 예상치 못한 만남으로 "상황에 따라 달라지는 관계에 충분히 집중하는 전시 경험"을 강조한 촉진 방향이 공유 공간의 목적에 중요하다고 언급했다. 또한 2019년 알리 콜스와 공동 연구자들에 따르면 무엇보다 "공감 경험을 더욱 극대화할 수 있는 작품 감상을 반영한 유사 작업을 해 보는 것"이 필요하다.

아트제작소는 예약 없이 자유롭게 드나들며 반복적 변화를 겪

는 장소로, 직원들은 장소의 개선을 위해서 방문객들의 피드백을 받고자 노력했다. 얀 네스포르의 2000년 저술을 보면 인지적·개념적 이해 정도에 따라 "이런 활동이 어디로 이어질지, 피에르 부르디외가 언급한 것처럼 기존 전시 작품과 유사한 작품 제작 과정에 의미를 두었는지, 혹은 작품 제작 활동을 통해 상상의 나래를 펼치는 공간으로 이어졌는지" 사람들에게 질문하는 것은 꽤 의미가 있다. 하지만 아트제작소란 장소와 개념은 여전히 실험적이고 변화 중이다. 예술가들에게 더 깊은 수준의 촉각·청각 또는 개인적·서사적 맥락에서 내포된 것들과 좀 더 추상적인 개념들이 자리할 수 있다. 이것은 상상력의 연결을 심화해 새로운 통찰을 가져올 수도 있다. 한편 2013년 필립 스코치는 "감각적 참여는 … 모든 의미를 통합하는 수준의 상상의 문을 열어준다"는 사실을 알아냈다. 앞에서 콘스탄스 클라센이 논의한 바와 같이 수 세기 전의 전시는 "전시에 직접 참여하고 전시물을 체험하는 접근법을 통해 방문객들이 전시물의 본질을 구체적으로 이해할 수 있도록 한다"는 점에서 연속성이 있다. 관람객들이 박물관에서 모든 감각적 능력을 동원해, 2015년 바실리오스 S. 아르기로풀로스와 차리클레이아 카나리가 말한 것처럼 "원래 작품과 똑같이 복제한 대상을 직접 만져보고 촉각 모델로 삼아 머릿속에 그림을 그리면서" 즐기는 경험을 찾는다는 것을 비춰볼 때, 아트제작소는 촉각 탐색을 위한 안정적이고 훌륭한 환경을 제공했던 것이다. 또한 참여자들이 여유롭게 앉아 전시와 관련된 다양한 형식의 자료와 책자, 오디오, 전시 출판물을 탐색할 기회도 되었다. 공간의 이름에 붙은 '제작소Lab' 덕분에 실험적인 탐구와 탐색 장소라는 인식을 심어주었으며, 박물관의 다른 부서 사람들 및 관람객들과 함께 프로젝트의 여러 가능성을 제안하고 더 잘 개발할 수 있었다.

아트제작소가 고전했던 마지막 요소는 투명한 교육 환경이었

9장 · 뮤지엄 안의 사람들: 작품 제작 공간의 상황

다. 참여자들이 직접 체험을 통해 교류하고 정보를 해석하며 이해하는 박물관과의 관계에 익숙해져도, 적절한 날짜에 참여하지 못하고 그 상황이 반복되면 교육 환경은 도전을 받게 된다. 하지만 이 환경이 지닌 독특한 개방성으로 인해, 박물관 내부에서 작업하는 것을 관람객들이 시각적으로 볼 수 있으며 박물관의 문화적인 맥락을 더욱 잘 전달할 수 있다. 만약 박물관 직원들의 역할을 하는 것이 관람객들에게 참여에 대한 이해와 박물관의 의미를 전달하는 것이라고 본다면, 이렇게 시각적으로 뜻밖의 정보들을 개방적인 공간을 통해 접하는 것은 가치가 있다. 그리고 투명한 공간은 안쪽 방문객들과 연계된 듯한 인상을 주면서 직원들이 제작소 안의 공간을 확인할 수 있고 도움 요청 사인을 시각적으로 파악할 수 있기에 방문객만큼이나 직원에게도 가시적인 특성이 필요하다.

하지만 이런 평가를 내리면서 강조해야 하는 것은 세 번째 프로젝트를 반복 진행하던 시기에 코로나19의 전국적인 확산세로 인해 예정보다 몇 달 앞서 프로젝트를 종료할 수밖에 없었고 이런 상황이 지속될 가능성이 있다는 사실이다. 수많은 대학교와 뮤지엄을 비롯한 대중과 만나는 거점 기관의 물리적 공간이 폐쇄되면서 새로운 비대면의 접근성을 확보했다. 이는 그동안 활동가와 교육자들이 종종, 그리고 오랫동안 추구한 디지털 자원이다. 문화를 담는 상자 같은 상징적 공간인 박물관은 형식을 바꿀 수밖에 없었다. 뮤지엄을 직접 찾아오는 이는 줄고, 온라인 제작이 활발해진 덕분에 그동안 잘 몰랐던 사회적이고 문화적이며 물리적인 기대를 실천할 수 있는 시간이 되었다. 그리고 온라인을 통해 참여하는 사람들의 수행도와 흥미 유무, 진실성 있는 참여에 대한 인식을 형성할 기회도 주어졌다. 캘리포니아주의 방역 지침이 내려진 첫 주에 공예디자인박물관은 새로운 디지털 공예 제작 방법을 마련해 웹사이트에 공유했다. 이런 상황에서 장

기적인 목표를 세우고 반영하기 위해 직원들은 박물관 장소를 넘어서는 참여 방법을 고민하기 시작했다. 그러나 향후 박물관이 재개관하는 경우에는 안전하게 재료를 공유하는 절차를 마련해야 한다. 또한 문화 공간을 나누고 경험하는 즐거움이 다소 약화하고, 방문자 수를 제한하고 접근에 제약을 두며 박물관 경험에 대한 민감성과 두려움이 높아질 수 있다. 사물을 만지고 공유하는 것을 경계하고 타인의 접근을 우려하는 경향으로 인해 직원들이 전시장 내 작품 해석을 오로지 글자나 말로만 전달하도록 지시할 수도 있고, 실습 공간의 활동은 한시적으로 개인이 지정된 재료만을 사용하도록 제한하거나 더욱 자주 소독하도록 지침을 변경할 수도 있다. 이제 박물관 직원들은 신뢰감을 전달하고 소통하는 방식으로 방문객들을 반갑게 맞이하면서, 새로운 방법으로 기관의 환영 메시지를 전달하고 접근성을 높이는 기술 도입이 필요할 것이다. 그동안 문화를 담는 기관으로서 뮤지엄이 해 왔던 일련의 역할의 변화를 명확하게 인식해야 한다. 수차례 온라인 박물관 경험을 통해 증명되었던 방식을 토대로 전시장과 작품 제작 환경에 유연함을 갖고, 접근성 향상을 위해 노력하며, 관람객의 상호 교류와 개인적인 연계성에 집중할 방법을 도입할 필요가 있다.

참고 문헌

Allison, A. (2013). Old friends, bookends: Art educators and art therapists. *Art Therapy, 30*(2), 86–89. https://doi.org/10.1080/07421656. 2013.787215

Argyropoulos, V. S., & Kanari, C. (2015). Reimagining the museum through "touch": Reflections of individuals with visual disabilities on their experience of museum-visiting in Greece. *ALTER, European Journal of Disability Research, 9*, 130–143.

Berard, M. F. (2018). Strolling along with Walter Benjamin's concept of the flâneur and thinking of art encounters in the museum. In A. L. Cutcher & R. L. Irwin (Eds.), *The flâneur and education research: A metaphor for knowing, being ethical and new data production* (93–108). Cham, Switzerland: Springer International.

Chatterjee, H., Vreeland, S., & Noble, G. (2009). Museopathy: Exploring the healing potential of handling museum objects. *Museum and Society, 7*(3), 164–177.

CIMAM. (2020, April 29). Precautions for museums during covid-19 pandemic. https://cimam.org/resources-publications-museums-during-covid-19-pandemic/

Classen, C. (2007). Museum manners: The sensory life of the early museum. *Journal of Social History, 40*(4), 895–914.

Coles, A., Harrison, F., & Todd, S. (2019). Flexing the frame: Therapist experiences of museum-based group art psychotherapy for adults with complex mental health difficulties. *International Journal of Art Therapy, 24*(2), 56–67.

Cooper Hewitt. (2018). The senses: Design beyond vision. www.cooperhewitt.org/channel/senses/

Dejkameh, M. R., Candiano, J., & Shipps, R. (2017). Paving new ways to exploration in cultural institutions: A gallery guide for inclusive arts-based engagement in cultural institutions. Queensmuseum.org. www.queensmuseum.org/wp-content/uploads/2018/02/PAVE%20Guide_web.pdf

Froggett, L. & Trustram, M. (2014). Object relations in the museum: A psychosocial perspective. *Museum Management and Curatorship, 29*(5), 482–497.

Garoian, C. R. (2001). Performing the museum. *Studies in Art Education, 42*(3), 234–248.

Hamraie, A. (2020, March 10). Accessible teaching in the time of Covid-19. Mapping access. www.mapping-access.com/blog-1/2020/3/10/accessible-teaching-in-the-time-of-covid-19

Hoskin, D. (2014, June 4). Please touch. V&A blog. www.vam.ac.uk/blog/creating-new-europe-1600-1800-galleries/please-touch

Hubard, O. M. (2007). Complete engagement: Embodied response in art museum education. *Art Education, 60*(6), 46–56.

Ioannides, E. (2016). Museums as therapeutic environments and the contribution of art therapy. *Museum International, 68*(3–4), 98–109. https://doi.org/10.1111/muse.12125

Lawrence, A. (2015). Diller Scofidio + Renfro unveils its design for the Berkeley Art Museum and Pacific Film Archive. *Architectural Digest.* Retrieved June 2, 2020, from: www.architecturaldigest.com/story/bam-pfa-diller-scofidio-and-renfro-new-building

Moon, B. L. (2012). Art therapy teaching as performance art. *Art Therapy: Journal of the American Art Therapy Association, 29*(4), 192–195.

Museum of Craft and Design. (2013, April). Welcome to Dogpatch. https://sfmed.org/welcome-to-dogpatch/

Museum of Craft and Design.
(2019, December). About the museum.
https://sfmcd.org/aboutmcd/

Museum of Modern Art.
(2019, October). The people's studio.
www.moma.org/calendar/groups/7

Nespor, J. (2000). School field trips and
the curriculum of public spaces.
Journal of Curriculum Studies, 32(1), 25–43.

Palmer, A. (2008). Untouchable: Creating
desire and knowledge in museum costume
and textile exhibitions. *Fashion Theory,
12*(1), 31–63.

Pantagoutsou, A., Ioannides, E., & Vaslamatzis,
G. (2017). Exploring the Museum's Images
– Exploring My Image (Exploration des images
du musée, exploration de mon image),
*Canadian Art Therapy Association Journal,
30*(2), 69–77

Peacock, K. (2012). Museum education
and art therapy: Exploring an innovative
partnership. *Art Therapy: Journal of the
American Art Therapy Association, 29*(3),
133–137.

Queens Museum. (2019). Queens Museum
launches Cities of Tomorrow Art Lab.
https://queensmuseum.org/2019/04/cities-
of-tomorrow-art-lab

Regev, D. & Snir, S. (2013). Art therapy for
treating children with autism spectrum
disorders (ASD): The unique contribution
of art materials. *The Academic Journal of
Creative Arts Therapies, 3*(2), 251–260.

Reyhani Dejkameh, M., & Shipps, R. (2019).
From please touch to ArtAccess: The expansion
of a museum-based art therapy program.
*Art Therapy: Journal of the American
Art Therapy Association, 35*(4), 211–217.

Schorch, P. (2013). The experience of
a museum space. *Museum Management
and Curatorship, 28*(2).
https://doi.org/10.1080/09647775.2013.776797

Sholt, M., & Gavron, T. (2006).
Therapeutic qualities of clay-work in art therapy
and psychotherapy: A review. *Art Therapy:
Journal of the American Art Therapy
Association. 23*(2), 66–72.

Silverman, L. (1989). Johnny showed us the
butterflies. *Marriage & Family Review, 13*(3–4),
131–150.

Smiraglia, C. (2015). Museum programming and
mood: Participant responses to an object-based
reminiscence outreach program in retirement
communities. *Arts & Health, 7*(3), 187–201.

Vom Lehn, D., Heath, C., & and Hindmarsh, J.
(2001). Exhibiting interaction: Conduct
and collaboration in museums and galleries.
Symbolic Interaction, 24(3), 189–216.

Williams, R. (2010). Honoring the personal
response: A strategy for serving the public
hunger for connection. *The Journal of
Museum Education, 35*(1), 93–102.

항상 준비된 테이블:
몬트리올미술관의 아트하이브

몬트리올미술관 | 스티븐 레가리

시곗바늘이 오후 3시를 가리키자마자 규칙적으로 이곳을 찾는 사람은 이미 문을 스치듯 지나 자신이 가장 좋아하는 자리에 안착했다. 어떤 사람은 재료 선반으로 둘러싸인 공간을 선호하고, 다른 사람은 키가 큰 식물 가까운 자리에 머물기를 원하며, 또 다른 사람은 기다란 나무 테이블 맨 끝의 조용한 환경에서 미술 작업을 펼치고 싶어 한다. 물감을 쫙 붓고, 잡지를 한 장 한 장 꼼꼼히 뒤지고, 작업 중인 작품을 꺼내 되살리는 바로 이 시간, 공간은 창의적 활동이 만들어내는 소음으로 가득해진다. 앞으로 다섯 시간 동안 15-50명의 사람들이 몬트리올미술관의 아트하이브[37]에 찾아오거나 우연히 발견할 것이다. 이렇게 사람들이 미술관 커뮤니티 스튜디오를 찾는 이유는 다양하지만, 이들은 서로 공통점을 찾아내고 함께 만들어간다. 최고의 날에는 세대, 능력, 성별, 언어, 민족, 재료를 초월해 예상치 못한 조화를 이루며 때때로 장난기 섞인 불협화음이 어우러진다.

2017년 4월, 몬트리올미술관에서 아트하이브를 개시했다. 아트하이브는 군집형 벌집hive에 빗대어 이름 붙인 전 세계 지역사회 예술 스튜디오로, 각 스튜디오는 아트하이브 네트워크를 구성하는 기본 단위다. 몇 년 동안 몬트리올 지역에만 수십 곳이 마련되었고 전 세계적으로 200개 이상 생긴 아트하이브 모델의 성공적인 확대를 바탕으로 미술관에 지역사회 스튜디오를 개소하게 된 것이다. 몬트리올미술관의 아트하이브는 관학 협동으로 콘코디아대학교와 함께 운영한다. 미술관의 교육 및 건강부서Division of Education and Wellness, DEW가 연구하고 담당하는 미술치료, 사회 포용, 지역사회 참여 봉사, 다양성, 보건 및 복지 등의 영역이 교차하는 지점에 있는 스튜디오다. 이런 분야의 연구는 잘 정리되어 발전하고 있는데, 이번 장에서는 아트하이브에 초

37 역주: Art Hive. 군집형 벌집hive에 빗대어 이름 붙인 전 세계 지역사회 예술 스튜디오. 각 스튜디오는 아트하이브 네트워크를 구성하는 기본 단위다. https://arthives.org/

점을 맞출 예정이다.

아트하이브는 그저 문화를 습득하는 대중의 참여 공간이 아니라, 사람들의 참여로 문화를 만들어 가는 실천 장소와 이론적 체계를 의미한다. 따라서 미술관 관점에서 아트하이브 관련 이론과 활동 방향을 탐색할 것이다. 그리고 이런 지역사회 미술치료 스튜디오 설립에 기여한 관계를 돌아보며, 문헌 자료를 인용하고, 오랜 기간 스튜디오에 자신의 삶을 헌신해 온 참여자가 직접 표현한 말을 전하고자 한다.

지역사회 미술치료 스튜디오: 이론과 실천

오늘날까지 20년이 넘도록 개발된 지역사회 스튜디오 아트하이브 모델의 실천적인 접근법은 미술치료와 공동체 조직, 공예가 협력 단체, 시민권과 사회 정의 분야를 통합해 공동의 가치 실현을 위한 국제적인 네트워크의 기틀을 마련했다. 아트하이브 네트워크에 따르면,

우리는 지리적으로 멀리 떨어진
소규모 지역사회 예술 공방들을 소생시키고
결속력을 강화한다. 이런 노력은 캐나다 전 지역에서
환대받으며 전 세계로 뻗어 나가고,
포용적이고 친화적인 장소에서 활동을
촉진하고 발전시키기 위해서다.
이른바 '모든 이의 고향 Public Homeplaces'으로
불리는 이 제3의 장소에서는 다양한 사회경제
배경, 문화, 능력, 연령의 사람들이 모여
대화를 시도하고 서로 기술을 공유하며 함께
작품 제작을 한다.

위 내용을 다루기 위해 몬트리올미술관과 콘코디아대학교의 창의미술치료학과와 제휴 관계를 맺은 아트하이브의 미술치료와 뮤지엄 미술치료의 연계성을 탐구할 것이다. 접근법의 다양한 실천 사례들과 한층 다채롭고 깊이 있는 정보는 아트하이브 네트워크 웹사이트를 통해 확인할 수 있다.

아트하이브는 오픈 스튜디오, 지역사회 미술치료, 지역사회 미술치료 스튜디오와 중요한 특징을 공유하지만 서로 분명하게 구별된다. 미술치료사에게 이런 차이점은 실천적 변수로, 임상 치료 접근인가 혹은 임상적인 접근의 치료인가로 구분되는 지점을 말한다.

오픈 스튜디오 미술치료는 2차 세계 대전이 발발한 이듬해에 정신건강의학과와 재활의학과에서 시작된 스튜디오까지 거슬러 올라가는 길고 다양한 역사가 있다. 오픈 스튜디오 미술치료를 실행하는 데 꼭 정해진 일련의 처방 관행이 있어야 하는 것은 아니지만, 주로 병원에서 진행되는 폐쇄 집단 또는 개별 임상 미술치료와 달리 몇 가지 윤리 원칙을 공통적으로 수반한다. 이런 공공성을 가진 원칙은 오픈 스튜디오 미술치료사로 하여금 참여자의 실제 작품을 규범에 맞게 조정해 특정 장소에 전시하고 누구나 볼 수 있도록 돕는데, 치료사들이 내담자에게 맞게 조율하는 방식은 긍정적인 영향을 가져다준다. 또 내담자 스스로 재료, 작업 속도, 작품 등을 선택하게 하고, 병리적 관점에서 탈피해 한결 유연한 시간 개념과 참석 방법을 채택하며 집단 역량을 강화한다. 미술치료 오픈 스튜디오는 수십 년간 퀘벡주 전역에서 활발하게 진행되었고 다양한 대상, 대부분 정신 건강 분야의 사람들을 대상으로 하는 여러 스튜디오가 운영 중이다.

지역사회 미술치료는 오픈 스튜디오와 많은 원칙을 공유하지만, 좀 더 공동체 역량 향상에 주안점을 두어 훈련한다. 2016년 딜런 D. 오테밀러와 야스민 J. 아와이스는 "전인적 복지와 강점 중심의 관

점"에서 비롯된 지역사회 미술치료 모델을 제안하며, 지역사회 미술
치료는 서로를 공동 지원하려는 공동체의 노력을 도와 조직적인 수
준의 변화를 일으키고, 이는 결국 개인에게도 이익이 된다고 설명했
다. 이런 접근 방법은 지역사회를 개개인이 모인 집단으로 생각하기
보다 그 자체를 성취동기 목표를 가진 응집된 내담자로 인식하기에,
창조적인 협력체와 공동체 강화를 강조한다.

　　미술치료사가 자신의 전문적인 역량을 확대해 지역사회 미술
치료를 실천하는 것은 병원 임상 환경을 넘어 살아가는 데 필수적인
다양성과 포용성으로 미술치료의 발전을 지속하는 것이다. 지역사회
미술치료 접근법은 임상 환경 모델에 비해 탁월한 유연함과 비억압
적인 태도가 강점이다. 2019년 에밀리 놀란은 다음과 같이 적었다.

> 지역사회 환경에서 활동하는 미술치료사들은
> 정신과적인 목표의 치료를 강요하지 않고 내담자가
> 원하는 목표를 지향한다. … (그리고) … 집단 안에서
> 참여자 간에 더욱 건강한 관계를 맺고, 소속감과 목적의식을
> 표현하고 느끼면서 개인화 과정과 집단적인 공감을
> 경험하도록 애쓴다.[38]

지역사회 스튜디오 접근 방식은 1995년 팻 B. 앨런의 연구 방식과 연
결해 설명하곤 하는데, 미술치료사 스스로 치료사의 직함을 접고 치
료 및 미술치료의 개념이나 관행에서 벗어나는 최초의 접근 방식에
서 한 걸음 더 나아갔다. 미술치료사는 기꺼이 자신을 지역사회에 속
한 작품 제작자로 가져다 놓으면서, 치료사의 역할에 좀 더 거리를 두
고 공간을 온정적으로 지켜보며 유지하는 데 주의를 기울인다. 이 접
근 방식은 지역사회 스튜디오를 실행할 때 미술치료의 임상적 토대

와 여러 측면에서 연계되어 다양한 영향을 미칠 것이다. 2008년 앨런은 다음과 같이 표현했다.

> 오픈 스튜디오 과정은 치료 관계에 집중하기보다
> 우리 각자의 관계와 내면의 예술가, 아니면 자기 자신과의
> 영적인 관계 촉진을 추구한다. … 우리가 예상하는
> 지역사회 스튜디오는 연속되는 우리 삶 속에서
> 모든 걸 순간으로 표현할 수 있는 가능성을 가진 장소다.
> … 지역사회 스튜디오는 그들이 유지하는
> 정신 건강 프로그램의 관습과 절차에 따라 다르다.[39]

지역사회 미술치료 스튜디오는 지역사회 미술치료, 지역사회 스튜디오, 오픈 스튜디오가 서로 교차하는 지점 어딘가에 있다. 서로 다른 방식을 각각 실천하며 나타나는 이점을 모아 이룩한 지역사회 미술치료 스튜디오의 접근법은 다른 미술치료, 예를 들면 지역사회 및 임상 미술치료 등의 원칙이나 예술 중심 지역사회 단체의 실천적 원칙을 포함시키거나 제외하기도 한다. 미술치료의 임상 영역과 지역사회 영역 사이에, 그리고 폐쇄 집단과 오픈 스튜디오와 지역사회 스튜디오 사이에 서로 전수할 수 있는 기술이 있지만, 지역사회 미술치료 스튜디오는 그 자체가 접근 방법이 된다. 또한 이론과 실천 방식 모두 함께 만들어가는 공간이다. 이전부터 미술, 내담자, 미술치료사 사이의 삼각관계는 지역사회 스튜디오로 확장되고 지역사회가 되었다.

38 Nolan, E. (2019). Opening art therapy thresholds: Mechanisms that influence change in the community art therapy studio. *Art Therapy, 36*(2), 77–78. https://doi.org/10.1080/07421656.2019.1618177

39 Allen, P. B. (2008). Commentary on community-based art studios: Underlying principles. *Art Therapy, 25*(1), 11. https://doi.org/10.1080/07421656.2008.10129350

에밀리 놀란은 2019년 연구에서 지역사회 미술치료 스튜디오에서 변화의 수단이 확인되지 않았다는 점을 주목했다. 그리고 지역사회 스튜디오 체계를 갖추고 미술치료사로 일한 자기 경험을 통합하면서 스튜디오 참여자 변화 구조에서 가장 두드러진 세 가지 주제를 발견했다. 그것은 "건강한 관계에서의 안전, 수용, 기회"다.

앞에서 언급한 스튜디오 미술치료 실천 사례의 연속선상에서 볼 때, 아트하이브는 어쩌면 전통적인 오픈 스튜디오 미술치료와 유사한 형태로 가장 널리 퍼져 있다. 그러나 지역사회 미술치료와 지역사회 스튜디오 실천의 기본적인 바탕과도 의미를 같이 한다.

몬트리올미술관 아트하이브의 실천

예술 기반의 사회 포용을 목표로 하는 몬트리올미술관의 아트하이브는 대중들을 위해 매주 두 차례 문을 열고, 최대 다섯 시간 동안 자유롭게 재료, 공간, 시간을 이용하고 회기에 조력자의 도움을 받을 수 있도록 한다. 단도직입적으로 말하자면 몬트리올미술관의 아트하이브는 지역사회 미술치료 스튜디오 형태가 아니다. 비록 상시적으로 한 명 이상의 미술치료사가 함께하지만, 미술관 조정관museum's mediator(미술교육과 미술사 분야에 특화된 전문가에게 몬트리올미술관이 적용하는 직함)의 존재도 또 다른 도움을 주기 때문이다. 이 미술관의 아트하이브는 지역사회 미술치료 스튜디오를 실천 중이라고 설명하는 편이 더 정확할 것이다. 다만 미술관 내에서의 위치를 고려할 때, 대학같은 다른 기관의 아트하이브와 어느 정도 연관성을 찾을 수 있는 아트하이브 전신의 하위 모델일 수는 있다.

앞서 언급한 팻 B. 앨런과 마찬가지로 2017년 재니스 팀보토스의 연구도 미술치료사의 조력자 역할을 강조하지 않도록 주장했다.

대신 예술가, 사회복지사, 예술교육자, 자원봉사자, 그리고 지역사회 그 자체로 참여자가 되고 다양한 대중이 포함되는 공공의 실천을 요구했다. 아트하이브는 조력자와 참여자, 임상적 환경과 공공 실천, 교육과 살아 있는 경험, 치료적 접근과 건강 공동체 사이의 경계를 허물어 모두에게, 특히 소외된 삶에 도움을 주고 그들을 환영하고자 노력한다. 아트하이브의 진행자들은 설립자가 지지하는 급진적 환대를 실천하며, 이는 미술관의 인문주의적 입장과 결을 같이 한다.

각 참여자가 아트하이브 공간에 도착하고 인사와 환대를 받으면서 장소와 재료로 관심을 기울인다. 여기에는 각 개인이 자기 속도에 맞게 자율성을 계발할 수 있도록 마련된 환경에 초대받은 것이다. 예술가이자 참여자는 업사이클 가능한 재료를 포함해 여러 재료가 가득한 선반을 탐색한다. 그리고 선택과 창조적 문제 해결을 통해 개인과 공동체 모두에게 혜택을 가져다준다고 믿으며 작업에 뛰어들도록 촉진받는다. 미술치료사와 조정관은 옆에서 지원하고, 경청하고, 협력하고, 작업실의 흐름에 주의를 기울인다. 흐름이 잘 유지되는 경우에는 이런 자원들이 눈에 보이지 않을 수 있지만, 개인이나 집단의 복잡한 필요에 따라서 조력자의 모든 자원을 발휘할 수도 있다. 조력자와 참여자의 협업은 위계질서를 무너뜨리고 모든 사람이 동참해 함께 만들어 내는 안정감으로 서서히 물들인다. 조력자의 질적인 참여는 모든 참여자나 가족이 테이블에서 자기 자리를 찾을 수 있을 만큼 안정감으로 충만한 공간을 만들며, 아트하이브의 분위기를 조성하는 데 아주 중요한 요소다. 2006년 재니스 팀보토스는 "미술치료사와 정기적으로 참여하는 예술들을 포함한 스튜디오 직원들은 창의적인 공동체 분위기 안에서 기초적인 보안을 담당하며, 방문한 어린이나 성인들이 지속적으로 작업에 애착을 갖고 찾아올 수 있도록 비언어적 환경을 조성한다"고 적었다.

제3의 장소, 미술관

제3의 공간과 제3의 장소 이론은 몬트리올미술관의 스튜디오를 포함해 아트하이브에서 실천을 의미한다. 제3의 장소란 기초적(가정)이거나 부차적(일터)인 장소가 아니면서, 더 나은 삶의 질을 위한 긍정적인 능력을 가진 장소를 뜻하는 실질적인 용어이다. 이런 장소는 문화의 비유적인 중간 경계 사이에 존재하면서 참여자가 단체로 상호 교류하고 소속감을 느끼는 환경 만들기를 장려하는 장소 그 자체가 된다. 이곳에서는 지위고하를 떠나, 다양한 삶의 경험을 중요하게 생각하며, 그동안 도외시되던 사람들의 목소리를 강화하고자 노력한다. 이렇게 어느 누구나, 또 다양한 사람을 응집시키는 지역사회에 속한 공간이 제3의 장소이며, 도서관이나 뮤지엄은 모두 제3의 장소로 고려할 수 있다. 앤 로슨 러브와 모건 스지만스키는 2017년 연구에서 이렇게 설명한다.

> 제3의 장소는 … 다시 활기를 되찾고 성찰할 수 있는
> 장소지만, 더 중요한 것은 의사소통 및 사회적 활동과
> 관련 있다는 점이다. … 정기적인 방문객이나
> 새로운 참여자 모두를 포용하고 환대하며 …
> 체계적 사고 과정으로 우리를 활발한 사회 참여와
> 공동체에 뿌리내리게 만들기에, 많은 뮤지엄이
> 제3의 장소로서 더 많은 관련성을 갖고자 노력한다.[40]

참여 공간 개념에 대한 뮤지엄의 선행 사례가 없었던 것은 물론 아니다. 많은 뮤지엄이 예술 중심 참여 프로젝트를 전통적인 미술관 교육활동과 함께 의무적으로 통합했다. 그러나 미술관 아트하이브를 활성화하는 것은 지속적인 참여 에너지의 존재다. 이는 촉진자와 대중

사이의 탈위계화de-hierarchization를 실천하도록 촉구한 2010년 니나 사이먼의 주장에 응하는 것이다. 또 아트하이브 촉진자가 장소를 보듬고 지역공동체의 구성원으로서 배우고, 창조하고, 참여하며 수평적인 역할을 수행하기를 강조하는 팀보토스의 개념과도 일치한다. 아트하이브에서 누가 참여자고 누가 촉진자인지는 그리 특별한 사항이 아니다.

몬트리올미술관의 아트하이브는 체계적 사고 과정과 제3의 공간/장소의 실천을 모두 실현하고픈 필요에 의해 조성되었다. 뮤지엄의 신념은 자기 스스로 생태계를 품고 여러 부분을 작동시켜 상호 연결되도록 하면서, 아트하이브가 어떻게 생태계를 보완하고 중재하는지 알기 쉽도록 한다. 지역사회 스튜디오 같은 실천 방식과 장소성은 몬트리올미술관 내 다른 무엇과도 구별되는 특징이 있지만, 그럼에도 미술관이라는 더욱 방대한 크기의 기관에 통합되어 있다.

만약 영역 간 경계가 성공적으로 모호해지면 아트하이브는 2010년 사이먼의 열망처럼 "기관 전체가 다른 사람들과의 흥미롭고 도전적이고 풍성한 만남으로 가득 차 상호 교류를 느끼게 되는" 미술관과 함께 참여 단계에 이르도록 할 수 있다. 몬트리올미술관과 아트하이브가 쌍방향으로 영향을 주고받는 모습을 상상하면서, 2011년 유제니아 카나스는 다음과 같이 상정한다.

기관과 지역사회가 서로 뜻을 마주하게 되면,
과거의 상호작용 방식을 벗어나 질적인 초월을 통해
흔히 교육 기관에서 답습하던 역할에서 탈피하기를
바랄 수도 있다. 미술관은 예술의 창조, 해석 및 참여를
증진시키기 위해 지역사회의 도움을 요청할 수 있을까?
미술관이 관습적인 수행에서 탈피해

그동안 인정받지 못한 이웃에게 곁을 내어주고,
함께 변화하면서 동화되기를 바란다고 말할 수 있을까?[41]

연구 조사

뮤지엄 미술치료는 미술관과 박물관 환경에서 다양한 대중과 대상자를 위해 진행된 미술치료의 긍정적 영향을 여러 문헌에서 입증하며 발전했다. 몬트리올미술관은 뮤지엄 미술치료가 섭식 장애를 갖고 살아가는 사람들에게 미친 긍정적 영향과 뮤지엄 미술치료 및 임상 감독supervision 역사를 연구 영역으로 포함해 미술치료 실천적 연구에 특별히 기여했다. 또한 지역사회에서 미술치료 접근법을 뮤지엄 환경에서 다양하게 탐색해 왔다. 이런 맥락에서 2018년 몬트리올미술관은 아트하이브를 다루면서 미술치료 진행 단계를 활용한 융합 방식이 뇌전증epilepsy을 앓고 살아가는 청년들에게 일부 도움을 제공하는 것을 확인한 선행 연구를 발표했다.

모델

미술관을 거점으로 한 지역사회 예술과 미술치료 스튜디오 모델로 제안된 몬트리올미술관의 아트하이브는 다른 뮤지엄이 어떻게 기관 안에서 공동체 공간을 실행할 수 있을지 기획하고 수행하는 데 영향을 미칠 수 있다. 이 모델의 이점은 (1) 뮤지엄 관람객과 참여자가 반영적 작업을 지속할 수 있는 참여 공간, (2) 설계되지 않은 포용적이고 독려하는 분위기의 강점 중심의 환경, (3) 참여자가 지지받는 느낌을 받으면서 안정적이고 창의적으로 다른 사람들을 지원할 수 있는 역동적인 중추, (4) 지역사회 문화와 미술관의 문화가 서로 조화롭게 영

향을 주고받는 제3의 공간/장소, (5) 지역사회 스튜디오와 고정 집단 스튜디오,[42] 고정 집단 참여자들을 위한 사후관리 장소 및 교육 장소 등 다목적 기능을 할 수 있는 환경이라는 점이다. 몬트리올미술관에 아트하이브가 들어섰을 때, 이전에는 관심에서 밀려나 있던 사람들이 이곳에 와서 자신들의 장소를 찾고 만들어내면서, 비유적으로나 그 의미 그대로 미술관으로 들어오는 새로운 문이 열린 셈이다.

아트하이브는 지속적인 활동과 공간으로 구성된 미술관의 더 큰 생태계 안에서 구상될 수도 있다. 가이드, 교육자, 전시, 큐레이션 및 진입 지점은 참여에 영향을 미칠 수 있으며, 그 반대의 경우도 마찬가지다. 전시회를 처음 방문하는 방문객은 다른 전시장으로 이동하는 도중에 아트하이브의 문을 발견할 수 있다. 가이드가 그룹에 지역사회 스튜디오의 존재를 언급할 수도 있다. 상설 전시를 둘러보던 관람객의 흐름이 창작하는 사람들의 강렬한 광경에 방해받을 수도 있다. 또한 아트하이브 참가자는 추천이나 초대를 통해 박물관의 알려지지 않은 공간에 이끌릴 수 있다. 미술관 수집품과 직원 간의 상호작용은 의도적이기보다는 유기적으로 작동한다. 체계화되지 않은 자료 탐험은 경이와 방황의 정신을 통해 갤러리에서 재현될 수 있다.

몬트리올미술관의 아트 하이브는 다른 박물관에도 적용될 수 있는 제도적 모델이다. 이 글을 쓰는 시점에 퀘벡의 셔브룩미술관과 온타리오주 킹스턴의 퀸스대학교에 위치한 아그네스에더링턴아트센터는 모두 기관 프로그램과 아트하이브를 통합했다.

40 Rowson Love, A., & Szymanski, M. (2017). A third eye or a third space? Systems thinking and rethinking physical museum spaces. In Y. Jung & A. Rowson Love (Eds.), *Systems thinking in museums: Theory and practice* (196). London: Rowman & Littlefield.

41 Canas, E. (2011). Cultural institutions and community outreach: What can art therapy do? *The Canadian Art Therapy Association Journal*. Retrieved from: https://doi.org/10.1080/08322473.2011.11415549

42 역주: 집단 참여자가 바뀌지 않고 고정적으로 진행되는 정기적인 집단.

꿀벌들

사람들이 몬트리올미술관의 아트하이브 스튜디오를 찾아오는 방법
은 여러 가지다. 아트하이브 네트워크를 통해 가깝거나 먼 지역의 다
양한 예술 공방을 찾아가고, 좋아하는 활동을 발견하면 다른 사람을
추천한다. 기존 참가자가 새로운 사람을 추천하는 것은 드문 일도 아
니고, 입소문은 이 '벌집'의 존재와 서비스를 서로에게 전달하는 데 가
장 자주 사용되는 방법이다. 이 장소가 미술관 안에 있는 만큼 많은
방문자가 전시를 관람하거나 전시장을 둘러보다가 우연히 스튜디오
를 발견하기도 한다. 폐쇄 집단 미술치료를 포함해 다른 프로그램이
나 치료를 마친 사람들은 사후 관리차 의뢰되어 아트하이브에 참여
한다. 마지막으로 사회복지사, 심리학자, 미술치료사나 퀘벡주의 가
정 의학 전문의와 협력하는 뮤지엄 처방museum prescription 프로그램
같은 창구를 통해 공식적으로 의뢰되어 오는 참여자들이 있다. 다음
은 몬트리올미술관 아트하이브를 개소할 때부터 참여하고 발전에 공
헌했던 사람들의 증언이다.

스테이시Stacy는 일주일에 두 차례 정기적으로 '벌집'을 찾아온
다. 그녀는 재빠르게 뛰어들어 새로 온 사람들을 맞이하는, 미술관에
서 아트하이브의 역할과 존재를 강하게 믿는 사람이다. 그리고 미술
관의 소장품과 장소, 사람들을 좋아한다고 표현하곤 했다. 호기심 가
득한 손으로 한 가지 형태의 예술 제작에서 다른 형태로 이동하며, 스
튜디오의 사회적 차원에 기여하고 그녀 역시 도움을 받는다.

제가 여기 처음 왔을 땐 좀 망가져 있었어요.

일들이 좀 많았거든요, 고통스럽기도 했고, 뭐 여러 가지로.

그런데 미술관에서 예술로뭔가 시도할 수 있게 되었어요.

내게 가장 어려웠던 건데, 친구 사귀는 것이나 사람들이랑

대화하고 같이하며, 다른 예술가들과 진짜로 소통하고

받아들이는 것들 말이에요. 미술관에서 작품이 하는 게

그런 역할이죠. 핵심은 안전한 커뮤니티 안에서

미술 작업을 하면서 치유되는 거예요. 사실 사람들은

치료엔 관심이 없어요, 그냥 스스로 건강해지고 싶은 거예요.

우울증, 아픈 몸, 괴로움, 무미건조함, 지루함,

꿈의 좌절 같은 것들과 싸워서 이겨내길 바라는 거죠.

여기 몬트리올미술관이 있어요. 그냥 복도를 걷기만 해도,

미술관이 지루함 너머를 보라고 애원하죠.

자원봉사를 시작하면서 제 인생에 작은 희망과

소소한 꿈과 미래가 생겼어요.

(스테이시, 2017년부터 정기적으로 스튜디오 참여 및 자원봉사)

게리Gerry는 어떤 주제라도 기꺼이 뛰어들어 대화에 참여하며 미술사, 세계 문화, 공학, 정신 건강을 탐구하는 데 능숙하고 언제나 스튜디오의 장점을 표현한다. 거의 매시간, 아트하이브가 문을 열 때마다 그는 그곳에 있다. 여러 직종에서 은퇴한 그는 사실 조각가이자 기술자로서 다년간의 경험을 바탕으로 작업하지만, 지금 여기에서 그는 매우 유희적으로 재료를 탐색한다. 그는 청동 작업의 복잡한 과정을 즐겁게 설명할 수 있지만, 어린이 공작용 점토plasticine로 작업할 때도 똑같이 만족하는 것처럼 보인다. 누군가 배움에 관심을 표현하면 그에게서는 꺼지지 않는 기쁨의 불씨가 타오른다.

이곳에 오면 시간을 거슬러 올라가 조각을 계속할
기회가 생겨요. 나는 더 이상 돈을 받고 가르치고 싶지 않고,
작품을 돈 받고 팔고 싶지도 않고, 그저 즐거움을
계속 누리고 싶어요. 돈은 인생을 왜곡시키고,
진짜로 하고 싶은 게 있어도 할 수 없게 만들어요.
조각할 때를 돌이켜보면 제 작업의 목적은 주목받는 것,
엄청나게 크고 충격적인 것이었어요.
가고일[43] 과 왜곡된 모양의... 음, 이젠 사람들이
어떻게 생각하든 신경 안 써요.
여기서 누군가 배우고 싶은 것이 있다고 하면,
전 바로 자원봉사자가 되죠. 저는 사람들에게 알려주는 걸
좋아하고, 누군가 제대로 해낼 때 성취감이 생겨요.
사람들이 나보다 뛰어나다면, 완전 훌륭하죠!
내 자아를 내려놓고 만족감을 느낄 수 있어요.

(게리, 2017년부터 정기적으로 스튜디오 참여 및 자원봉사)

이블린Yveline은 아들과 함께 카리브해역에 위치한 프랑스령 섬 마르
티니크Martinique에서 와 몬트리올에 장기 체류 중이다. 기존 작업의
연장선상에서 아트하이브에 참여했다. 그녀는 업사이클링 가능한 모
든 재료를 전문적으로 조작해 2차원이나 3차원의 작품으로 만드는
데 능하다. 그녀의 혼합 재료 작업은 구상과 추상이 섞여 있고, 자유나
다른 문화를 마주하는 그녀의 감상을 표현한다.

43 역주: gargoyle. 중세 유럽의 건축 양식 중 지붕에 있는 괴수 형상의 석상. 빗물받이 용도로
 건물의 수해와 침식을 막기 위해 만들어졌다. 이무깃돌이라고도 한다.

전 마르티니크에서 온 화가이자 시각예술가예요.
2017년도 즈음 세상에 나가야겠다고 결심했어요.
원래 응용미술을 가르치는 교사였기에 제 작업을 좀 더
예술적으로 다듬고 다른 나라에 가서 미술이 무엇인지,
사람들에게 무엇을 줄 수 있는지 연구해 보고 싶었거든요.
예술은 우리가 잃어가는 모든 가치, 모든 면에서 삶을
풍요롭게 해 주는 활동이라고 믿으니까요.
게다가 미술치료도 연수를 받았던 터라 여기서 하는 일을
파악하고 기뻤어요. 이곳은 우리 각자가 가진 풍요로움과
부족한 점 모두를 공유할 수 있는 공간을, 모든 사람이
각자 활용할 수 있도록 단순한 구조로 만들었죠.

(이블린, 2017년부터 정기적인 스튜디오 참여자)

얀이푼Yan Yee Poon은 17년 처음 몬트리올미술관 아트하이브가 생겨
났을 때부터 함께한 조력자이자 미술치료사다. 여타 미술치료사처럼
의료 기관 임상과 지역사회를 포함한 다양한 환경에서 개별과 집단
미술치료를 경험하며 실력을 갈고닦았다. 아트하이브에서는 다양한
경험에 기반해 지역사회 스튜디오가 점차 발전하도록 도왔다. 앞서
살펴본 것처럼 지역사회 스튜디오 미술치료사들은 다양하게 얽힌 배
움의 과정을 결코 좌시하지 않고, 매 순간 스튜디오에 나타나는 역동
에 따라 조절했다. 아트하이브에서는 미술치료사든 교육학에사든 조
력자가 사람들과 작품 제작을 통해 함께 만들고, 공유하고, 협업하도
록 장려한다. 보통 이런 행동은 초반에 참여자를 맞이하면서 그들이
보여주는 따뜻함과 배려의 연장선이다. 지역사회 스튜디오 접근 방
법은 조력자들도 혜택을 받는 셈이다.

미술치료사로서 하이브의 창의적이고 양육적인
공간은 유동적인 경계를 편안하게 받아들이는
연습을 할 수 있는 장소를 제공했고,
그동안 제게 습관화되었던 관점과 존재 방식에
전환점을 갖게 되었죠. 역할은 고정불변이 아니고,
순간마다 춤을 추듯 흘러가요. 제 임무는 배우는 자에서부터
가르치는 자로, 이야기꾼에서 경청자로,
작품 제작자에서 보조자로 끊임없이 얽히고 맞물렸어요.
우리 모두는 열린 마음으로 춤을 연습하는 법을 배워나갔죠.
또한 하이브에서 단순히 그들의 행동을 지켜만 보는 것이
아니라 활발한 참여자로서 창조적인 표현으로
우리 영혼에 영양을 공급하는 자기 돌봄의
중요성을 깨달았어요. 진정성과 취약성을 배웠고,
한 사람으로서 내가 누구인지, 내가 하는 일이
얼마나 중요하고 또 얼마나 필요한지도 알게 되었죠.

(얀 이푼, 미술치료사)

나오며

몬트리올미술관 아트하이브에 매년 약 2,000명의 참여자가 방문한다. 이곳을 찾는 각양각색의 사람 중에는 여행자, 관람객, 정기 방문자, 예술가, 환자, 가족, 미술관 직원들이 있다. 사람들은 호기심에 무언가 만들고 싶어서 오거나 자신이 속할 공동체를 찾아서 온다. 기본적으로 적절한 인원 수용과 기준 설정에 어려움이 따르지만, 아트하이브 팀은 한 명이라도 더 참여할 공간을 찾아낸다. 스튜디오는 사전예약 없이 활용 가능한 방식으로 사람들은 자연스럽게 온다.

아트하이브의 핵심 역할은 예술을 기반으로 누구든, 특히 소외

계층 참여를 환대하고 사회적 포용을 실천하는 것이다. 사회적 고립은 신체적으로나 심리적으로나 건강에 안 좋은 영향을 미치며 삶의 질을 떨어뜨린다. 아트하이브는 사회적 고립이 야기하는 심각한 문제의 대응책으로 공동체가 이끄는 창의적 활동으로 사람들이 서로 연대하는 해결 방법을 제시한다. 그러나 고립의 부정적 영향은 단순히 문 앞에만 머무르는 수준이 아니다. 다각도의 도움이 필요한 참여자의 지원은 어려울 수도 있다. 미술치료사들은 질병, 트라우마, 사회적 고립의 영향 아래 놓인 사람들을 지원할 수 있는 적임자다. 지역사회 스튜디오 방식은 경청하기, 인정하기, 작품 제작을 통해 전환하기, 단계적으로 축소하기 같은 접근에 특화되었다. 그리고 미술관의 아트하이브에서 우리와 함께 그 소임을 다하는 미술관 조정관은 다양한 범주의 대중과 함께하는 데 아주 정통하며, 지역사회를 돕고 유지하는 일에 탁월한 동맹이다. 2008년 팻 B. 앨런은 다음과 같이 적었다.

> 의료계와 더 가깝든 예술계와 더 가깝든,
> 문화와 관련된 업에 종사하는 사람 모두는 우리 사회의
> 가치 있는 구성원으로서 서로를 향한 상호 인식을
> 높일 능력이 있다. 예술은 인간이 인간적일 수 있는
> 모든 의미를 담고 표현할 수 있다.
> 우리는 예술적 자기표현이라는 인간의 기본적 권리를
> 소중히 여기고 즐길 수 있는 장소를 포용하고
> 다양한 영역으로 확산될 수 있도록 지원해야 한다.[44]

몬트리올미술관의 아트하이브 스튜디오는 2020년 5월에 3주년을 맞이했으나 거의 두 달간 완전히 꿀벌(참여자)의 발길이 끊겼다. 이 글을 쓰는 시점에 코로나19 사태로 인해 일시적으로 스튜디오의 문을

닫았기 때문이다. 아트하이브 네트워크에 속한 조력자들과 자원봉사자들은 가상 팝업 하이브를 설치해 창조적 활동을 이어가면서 연결의 공백을 메우고자 노력하고, 하이브의 모델을 활용해 새로운 기술 사용을 혁신했다. 그러나 미술관 아트하이브의 정기 참여자와 마찬가지로 대다수 방문자는 인터넷 연결망이 불안정한 상태에 머물며, 다시 우리 지역이 건강해지고 스튜디오의 문이 열리기만을 고대한다. 몬트리올미술관은 앞으로 지속될 불확실한 시간을 대비하고자 물리적인 거리두기와 안전을 가장 우선시하는 장소가 되었다. 코로나19는 뮤지엄에서 예술을 중심으로 사회적 포용을 실천하는 방식에 지워지지 않을 영향을 남길 것이다.

44 Allen, P. B. (2008). Commentary on community-based art studios: Underlying principles. *Art Therapy*, 25(1), 12. https://doi.org/10.1080/07421656.2008.10129350

참고 문헌

Adamson, E., & Timlin, J. (1984). *Art as healing*. London: Nicolas-Hays.

Allen, P. B. (1995). Coyote comes in from the cold: The evolution of the open studio concept. *Art Therapy, 12*(3), 161–166. https://doi.org/10.1080 /07421656.1995.10759153

Arthives. (n.d.). Art hives. Retrieved from: www. arthives.org

Allen, P. B. (2008). Commentary on community-based art studios: Underlying principles. *Art therapy, 25*(1), 11–12. https://doi.org/10.1080/07421656.2008.10129350 Arthives. (n.d.). Art hives. Retrieved from: www.arthives.org

Baddeley, G., Evans, L., Lajeunesse, M., & Legari, S. (2017). Body talk: Examining a collaborative multiple-visit program for visitors with eating disorders. *Journal of Museum Education, 42*(4), 345–353. https://doi.org/10.1080/10598650.2017.1379278

Bhaba, H. K. (2012). *The location of culture* (2nd ed.). London: Routledge

Bondil, N. (2016). Manifesto for a humanist museum. In N. Bondil (Ed.), *Michal and Renata Hornstein: Pavilion for peace* (124). Montreal: Montreal Museum of Fine Arts.

Canas, E. (2011). Cultural institutions and community outreach: What can art therapy do? The Canadian Art Therapy Association. Retrieved from: https://doi.org/10.1080/ 08322473.2011.11415549

Coles, A., & Harrison, F. (2017). Tapping into museums for art psychotherapy: An evaluation of a pilot group for young adults. *International Journal of Art Therapy*, 1–10. https://doi.org/10.1080/17454832.2017.1380056

Coles, A., & Jury, H. (2020). *Art therapy in museums and galleries: Reframing practice*. London: Jessica Kingsley.

Elmborg, J. (2011). Libraries as the spaces between us: Recognizing and valuing the third space. *Reference and User Services Quarterly, 50*, 338–350. https://doi.org/10.5860/ rusq.50n4.338

Evans, K., & Dubowski, J. (2001). *Art therapy with children on the autistic spectrum: Beyond words*. London: Jessica Kingsley.

Henry, A., Parker, K., & Legari, S. (2019). (Re) collections: Art therapy training and supervision at the Montreal Museum of Fine Arts ((Re)visiter: formation en art-therapie et supervision au Musée des beaux-arts de Montréal). *Canadian Art Therapy Association Journal, 32*(1), 45–52. https://doi.org/10.1080/ 08322473.2019.1601929

Hyland Moon, C. (2016). Open studio approach to art therapy. In D. E. Gussak & M. L. Rosal (Eds.), *The Wiley Handbook of Art Therapy* (112–121). Wiley Blackwell.

Ioannides, E. (2016). Museums as therapeutic environments and the contribution of art therapy. *Museum International*. https://doi. org/10.1111/muse.12125

Jeffres, L. W., Bracken, C. C., Jian, G., & Casey, M. F. (2009). The impact of third places on community quality of life. *Applied Research in Quality of Life, 4*(4), 333. https://doi.org/ 10.1007/s11482-009-9084-8

Kapitan, L., Litell, M., & Torres, A. (2011).Creative art therapy in a community's participatory research and social transformation. *Art Therapy, 28*(2), 64–73. https://doi.org/10.1080/07421656. 2011.578238

Legari, S., Lajeunesse, M., & Giroux, L. (2020). The caring museum/Le Musée qui soigne. In H. Jury & A. Coles (Eds.), *Art therapy in museums and galleries: Reframing practice* (1st ed., 157–180). London: Jessica Kingsley.

Leigh-Hunt, N., Bagguley, D., Bash, K., Turner, V., Turnbull, S., Valtorta, N. & Caan, W. (2017). An overview of systematic reviews on the public health consequences of social isolation and loneliness. *Public Health, 152,* 157–171. https://doi.org/https://doi.org/10.1016/j.puhe. 2017.07.035

Malchiodi, C. (2007). *Art therapy sourcebook.* New York: McGraw Hill.

Matton, A., & Plante, P. (2014). Le Rôle de L'affichage des Oeuvres en Atelier d'art-Thérapie Chez les Personnes Atteintes du Cancer (Impact of displaying artwork in an open studio workshop offered to people in treatment for cancer). *Canadian Art Therapy Association Journal, 27*(1), 8–13. https://doi.org/10.1080/0832 2473.2014.11415591

Murzyn-Kupisz, M., & Działek, J. (2015). Libraries and museums as breeding grounds of social capital and creativity: Potential and challenges in the post-socialist context. In S. Warren & P. Jones (Eds.), *Creative economies, creative communities* (145–170). Routledge.

Nolan, E. (2019). Opening art therapy thresholds: Mechanisms that influence change in the community art therapy studio. *Art Therapy, 36*(2), 77–85. https://doi.org/10.1080/07421656. 2019.1618177

Ottemiller, D. D., & Awais, Y. J. (2016). A model for art therapists in community-based practice. *Art Therapy, 33*(3), 144–150. https://doi.org/10.1080/07421656.2016.1199245

Parashak, S. T. (1997). The richness that surrounds us: Collaboration of classroom and community for art therapy and art education. *Art Therapy, 14*(4), 241–245. https://doi.org/10.108 0/07421656.1987.10759292

Rosenblatt, B. (2014). Museum education and art therapy: Promoting wellness in older adults. *Journal of Museum Education, 39*(3). https://doi.org/10.1080/10598650.2014.11510821

Rowson Love, A., & Szymanski, M. (2017). A third eye or a third space? Systems thinking and rethinking physical museum spaces. In Y. Jung & A. Rowson Love (Eds.), *Systems thinking in museums: Theory and practice* (195–204). London: Rowman & Littlefield.

Simon, N. (2010). *The participatory museum.* Santa Crua, CA: Museum 2.0.

Sloan, L. (2013). *Your brain on art: Art therapy in a museum setting and its potential at the Rubin Museum of Art.* City University of New York. Retrieved from: https://academicworks.cuny. edu/cc_etds_theses/398/

Smallwood, E., Legari, S., & Sheldon, S. (2020). Group art therapy for the psychosocial dimension of epilepsy: A perspective and preliminary mixed-methods study. *Canadan Journal of Counselling and Psychotherapy, 54*(3), 286–323.

Sokoloff, M. (2019). Ouvre-moi: M'acceptes-tu? In E. Corin & L. Blais (Eds.), *Les Impatients: Un art à la marge* (105–115). Montreal: Les Impatients et les éditions Somme toute.

Stiles, G. J., & Mermer-Welly, M. J. (1998). Children having children: Art therapy in a community-based early adolescent pregnancy program. *Art Therapy, 15*(3), 165–176. https://doi.org/10.1080/07421656.1989.10759319

Thaler, L., Drapeau, C.-E., Leclerc, J., Lajeunesse, M., Cottier, D., Kahan, E., . . . Steiger, H. (2017). An adjunctive, museum-based art therapy experience in the treatment of women with severe eating disorders. *The Arts in Psychotherapy, 56,* 1–6. https://doi.org/10.1016/ j.aip.2017.08.002

Timm-Bottos, J. (1995). ArtStreet: Joining community through art. *Art Therapy, 12*(3), 184–187. https://doi.org/10.1080/07421656.1995.10759157

Timm-Bottos, J. (2006). Constructing creative community. *Canadian Art Therapy Association Journal, 19*(2), 12–26. https://doi.org/10.1080/08322473.2006.11432285

Timm-Bottos, J. (2011). Endangered threads: Socially committed community art action. *Art Therapy.* https://doi.org/10.1080/07421656.2011.578234

Timm-Bottos, J. (2016). Beyond counseling and psychotherapy, there is a field. I'll meet you there. *Art Therapy.* https://doi.org/10.1080/07421656.2016.1199248

Timm-Bottos, J. (2017). Public practice art therapy: Enabling spaces across North America (La pratique publique de l'art-thérapie: des espaces habilitants partout en Amérique du Nord). *Canadian Art Therapy Association Journal, 30*(2), 94–99. https://doi.org/10.1080/08322473.2017.1385215 LK, https://mcgill.on.worldcat.org/oclc/7251309369

Timm-Bottos, J., & Reilly, R. C. (2014). Learning in third spaces: Community art studio as storefront university classroom. *American Journal of Community Psychology, 55*(1–2), 102–114. https://doi.org/10.1007/s10464-014-9688-5

Treadon, C. B., Rosal, M., & Thompson Wyler, V. D. (2006). Opening the doors of art museums for therapeutic processes. *Arts in Psychotherapy.* https://doi.org/10.1016/j.aip.2006.03.003

4부

뮤지엄과 사회정의

치료적 환경으로서 뮤지엄:
차별적 경험을 중심으로

뉴욕 할렘스튜디오박물관 | 클로에 헤이워드

들어가며

이 장에서는 뮤지엄에서 미술치료사로 근무하며 억압에 반대하고 인종차별과 맞서게 된 나의 경험을 다룬다. 흑인 여성의 생생한 경험을 활용해 자유로운 서술로 미술교육과 미술치료의 만남을 탐색한다. 그리고 나의 이론적인 배경이 문화 예술 기관 안에서 창조적인 치료 공간을 조성하고 유지하는 데 어떻게 영향을 미치는지 살펴본다. 나는 어두운 피부를 가진 여성이자 흑인 민족 배경을 가진 사람이지만, 뮤지엄에서는 모든 유색인종을 위한 공간을 만들고자 노력해 왔다. 내가 흑인과 유색인 문화의 접점을 탐색할 때도 이 글 전체에 드러난 보편적 정체성을 발견할 수 있는 까닭이 여기에 있다. 이어서 임상적인 치료의 실천과 지역사회 환경 내 실천 사이의 관계성 탐색은, 공동체 중심의 치료 과업이 필요한 당위성에 따른 접근성 형성 방법을 확대하는 수단으로 논의된다.

예술의 역할, 장소, 정체성

집단의 힘에 존재하는 무언가에 이끌려 지난 몇 년간 지역사회를 위해서 일했다. 그것은 아이들과 함께하는 교실, 미술치료 그룹, 혹은 뮤지엄에서 흔히 보듯 공동의 기회를 위해 모인 사람들의 그룹에도 있었다. 그 몇 년 동안 일하며, 전통적으로 백인 문화 공간이던 장소에 내 목소리와 물리적 존재감을 목적과 의도를 가지고 불어넣는 작업에 눈을 떴다. 뮤지엄 환경뿐 아니라 미술 심리치료의 전문 영역 역시도 특정 주류 문화에 속한다. 개인적인 배경을 설명하자면, 나는 흑인 아버지와 백인 어머니 사이에서 태어나 주로 백인 마을에서 성장기를 보냈다. 서로 다른 두 문화가 만나는 환경을 계속 탐색하면서 자라는 동안 많은 경험을 쌓을 수 있었다.

11장 · 치료적 환경으로서 뮤지엄: 차별적 경험을 중심으로

미술치료사의 업무는 안정적인 환경을 조성하고 유지하는 것이며, 내가 속한 환경은 유색인종의 경험과 목소리를 집중시키기 위해 노력한다. 치유의 공간을 만드는 작업은 지역사회 속에서 종종 이루어진다. 나는 유색인종 공동체가 집단적 치유 과정에서 명예와 인정의 분위기를 만드는 걸 목격했다. 뮤지엄 환경에서 내 업무에 주어진 특권은 차별과 억압을 거부하는 이념에 뿌리내리고 미술을 통한 사람들의 치유와 포용, 접근성을 제공하는 것이다. 뮤지엄에서 일한다는 것, 특히 흑인의 삶과 문화에 연계된 임무를 수행하는 기관에서 일한다는 건 내게 집에 온 것이나 마찬가지다. 이곳에서는 내 고유한 가치를 주류 문화 기준으로 정당화할 필요가 없다. 이곳에서는 내가 어느 문화와 민족에 근접한지 구분하는 걸 걱정하지 않아도 된다. 나는 나 자신을 자유롭게 정의할 수 있다. 나는 누군가에 의해 지워지는 존재가 아니다. 내 정체성은 타인의 선입관에 의해 부인되지 않는다. 기껏해야 편중된 우월주의 이념에 혼란을 줄 뿐인 권력 역학을 내면화할 필요는 없다. 최악의 경우 내가 누구인지도 잊어버리고, 주변 사람들에게 평안함을 주기 위해 내가 원하는 모든 걸 잊는 것이다. 이런 연유로 계속해서 뮤지엄 공간에 매달려왔음을, 사람들이 창의적인 생각으로 가득한 이 공간을 나와 함께 조직하고 만들며 품을 기회를 마련하면서 더욱 충실하고 풍부하게 이 영역을 확장하고자 노력했다는 것을 깨닫게 되었다. 우리 모두는 여기서 단지 존재할 자유뿐 아니라 빛나고 번창하기 위한 자유를 찾는다. 치유되기 위해. 우리 함께. 바로 이 점이 뮤지엄 공간에서 미술치료사의 임무가 필수적인 이유다. 내 배경이 이 모든 것을 품는 경험을 만든다고 자신 있게 주장할 수 있다. 뮤지엄 문을 열고 이곳에 발을 들이기로 선택한 사람들의 정서를 인식하며 책임감을 보듬는 일 말이다.

그렇다면 문제는, 과연 어떻게 인종, 정체성, 안락함, 가시적인

특징, 의견 등 모든 게 함께 존재하면서도 유색인종 경험의 중심을 잡을 수 있을까? 이 질문에 내 대답은 언제나 예술이었다. 미술은 정체성과 배경에 관한 내 경험을 감정으로 분석하는 데 도움을 주었다. 미술치료사로서 이런 것들과 내면의 관계를 이해하려는 시도는 다른 이의 마음을 알아차리고 돕는 데 활용할 수 있었다. 이런 방식으로 미술은 치유력이 순환하는 자아를 다각도에서 이해할 수 있게 지원하며, 우리 자신을 알아가는 방식을 확장한다. 이는 결국 우리가 타인을 이해하고 공감대를 형성할 때 도움이 된다. 다양한 배경을 지닌 사람들과 함께 교류하면서 미술의 힘은 시간이 지날수록 여실히 입증되었다. 미술을 제작하고 감상하는 과정을 통해 지배적인 백인 문화 개념에서 벗어나 흑인 및 유색인종의 경험에 집중하도록 촉진할 수 있었다. 미술은 지역사회 환경에서 일하는 다른 전문가들과 치료사들로 하여금 반영적 거리reflective distance를 가질 수 있는 안전한 뮤지엄 환경을 조성하도록 한다. 우리가 마주한 대상들을 활용해 대화의 장소를 마련한다. 우리가 본 것들을 이야기한다. 이야기를 나누면서 우리는 공감하는 순간을 드러내는데, 더 중요한 건 우리가 안정감이나 친숙함이 없는 순간을 회피한다는 사실이다. 미술치료사는 바로 이 불편한 지점으로 한 걸음 더 나아가, 사회가 한쪽의 문화를 선호하고 우월주의 문화의 중심에서 벗어난 모든 것을 지우고자 하는 방식을 강하게 깨달을 공간을 만들 수 있다. 이 작업을 통해 사람들과 함께 사회적 규범 비평에 관한 동시대적 맥락을 지속적으로 평가할 수 있다. 이런 식으로, 나는 전통적인 교육법만으로는 할 수 없는 공간을 창조 가능하다. 내가 받았던 심리 분석 연수와 체계, 그리고 유색인종의 경험을 통한 관점을 교육 철학에 통합하면서 환경을 조성하는 것이다.

예술의 힘

사실 미술치료사가 되었을 때 뮤지엄에서 일하게 될 줄은 꿈에도 몰랐다. 당시에는 뮤지엄 환경에서 미술과 심리학 분야가 서로 연관이 있으며 공통점이 있다는 것도 잘 몰랐다. 내가 짐작하지 못한 부분이었다. 교육 분야 경력을 시작으로 뮤지엄에서 20년 넘게 일했다. 이전에는 주로 유아기 아동들을 가르쳤다. 어린이 뮤지엄에서 유아동 프로그램의 보조로 일했으며, 이후에는 나만의 교실을 갖고 유치원 대상으로 수업을 진행했다. 그러는 동안 내가 가르치는 내용 상당 부분이 시각예술을 통해 이해될 수 있다는 사실을 깨달았다. 그렇게 나의 모든 일에 창의적 예술 과정을 가져와 녹여내기 시작했다. 학습적인 목표를 가르치는 것 외에도 더 중요한 게 있다는 것을 깨달았다. 그건 바로 학생들이 글이나 말로 할 수 없었던 감정을 미술 매체로 표현할 수 있다는 것이다. 나와 함께했던 아이들과 가족들은 재정적 부담, 감정 변화, 사회에서 받는 스트레스 등을 겪는 경우가 많았다. 자아의 정서적 부분을 다루지 않고 아이들에게 주입식으로 학습을 강요하는 것은 정말로 터무니없어 보였다. 그들이 직면한 불평등을 고려할 때, 우리는 부모들에게 어려운 방식으로 행동해달라고 요구하고 있었다. 강압적인 상황에서 암기나 창작, 사고를 시도해 본 적이 있는가? 쉽지 않다. 그렇다면 왜 아직 말하지 못한 스트레스나 심리적 외상이 있을지도 모르는 아이들에게 놀라운 학업 성취를 요구할까? 우리는 학생들의 사회적, 정서적 지능을 어떻게 돌보고 성장시킬까? 또 부모는? 가족은? 그다지 중요하지 않나? 이런 질문들은 아이들이 자기 생각, 아이디어, 느낌을 표현하는 미술 작품을 만들 수 있는 수업 환경을 조성하고자 하는 마음에 불을 지폈다. 이는 내 교육 철학의 통합적이고 필수적인 부분이 되었다.

나는 미술의 치료 능력을 목격했다. 개인적인 자아 발견self-dis-

covery과 정서적 성장의 여정을 다루면서, 예술은 내 삶 속에 매우 익숙하게 자리했다. 내가 경험하고 목격했던 것들을 언어로 표현할 수 있는 정보를 찾고 연구하기 시작했을 때 미술치료 분야를 발견했다. 마침내 미술을 통해 치유를 가져올 수 있는 분야를 찾아낸 것이다. 이를 토대로 나의 이론과 실천이 발전하며, 특히 임상 공동체에서 우리가 미술치료 접근을 대하는 방식을 점점 더 비판적으로 바라보게 되었다. 전통적으로 치료로서의 미술art as therapy과 미술 심리치료art psy-chotherapy라는 두 갈래의 학파는 실천 범주와 요구 사항을 고려할 때 서로 영역을 넘나들 수 있다고 본다. 이 관점은 잠시 시간을 갖고 돌아보게 한다. 왜 우리는 병리학과 진단이 결여된 예술과 창조적 예술 과정의 치료적 가치와 그 치유력을 평가 절하하는 것처럼 보일까? 어떻게 하면 창의적 예술 과정이 개인을 병리화하지 않으면서도 치료 결과에 '정당성legitimacy'을 부여할 수 있을까? '임상적 작업'의 측면이 타당하다고 여기는 결과와 성과로 이어지게 만드는 방식은 무엇인가? 치료의 정당성에 관해 옳다 그르다 말할 수 있는 권한은 누구에게 있는가? 개인이 작업을 주도하며 진정으로 공동체에 참여하고 자기정의self-definition를 내릴 수 있는 공간은 어디인가? 이런 질문들을 무시한 채 업무를 수행하는 것은 부당한 기준 위에 있는 권력 역학 관계의 지속을 위해 참여를 촉구하고 지원하는 행태인 것이다. 일부 문화 기관이 공평한 공간을 만들기 위해 백인 중심을 탈피하는 방향으로 나아가는 것처럼, 미술치료사로서 우리도 공간의 문턱을 낮추고 다양한 사람이 참여할 수 있도록 지역사회 기반의 치료적 개입 경로를 개선할 수 있다고 믿는다. 2017년 리아 깁슨이 주장했듯 뮤지엄과 미술치료사 모두는 인간 삶의 모든 측면에서 지속적으로 불공평함을 유발하는 자본주의 이념과 관련된 전문적 가치의 특권 및 정체성의 의미와도 싸움을 지속해야 한다.

치료 환경으로서 뮤지엄

미술치료사 '그리고' 교육자로 뮤지엄에서 일하다 보니, 지역사회를 위한 치유 장소로서 뮤지엄을 경험했던 장면을 계속 돌아보게 된다. 본질적으로 통합적인 미술과 심리가 만나는 공간에 계속 머무르면서 매 순간 치료 환경에 대한 확신이 들었다. 종종 작품을 창조하고, 관찰하며, 해석하고, 대화를 나누는 마법 같은 통합이 개인과 대인 관계, 자아와 타인, 공동체와 함께 그리고 공동체 안에서 치유가 일어나는 공간의 문을 여는 것이다. 뮤지엄은 사람들에게 함께 모여 연계하고, 창조하고, 대화 속의 생각과 사고와 감정을 탐색하도록 하면서 독특한 기회를 마련한다. 이런 생각과 사고, 감정의 탐색이 항상 편안하기만 한 것은 아니기에 창의적 예술 과정으로 쉽게 다가가도록 돕는다. 우리가 약간의 틈을 열어주고, 충분히 빛이 안으로 스며들게 하면 반영적인 거리가 되는 것이다. 미술은 트라우마 주변에 깔린 불안감의 상태에 주목하도록 그 감정을 바라보거나 보이게 만드는 자기 조절의 힘이다. 뮤지엄은 전통적인 임상 방식에서 벗어나 사람들이 서로 연대하고 치유할 기회를 제공하는 공동체 중심의 인간적인 치료 접근법을 선호한다. 바로 이 점이 뮤지엄을 치료적인 장소라 믿고 지속적으로 종사하는 이유다. 교육적이고 사회 참여적인 예술 분야에서 함께 일할 수 있는 특권을 누리는 사람들도 이 일을 한다.

약 20년이 넘게 교육자로 근무하면서, 최근에는 뮤지엄 환경에서 미술치료사로 일하면서 지역사회 공간에서 교육자와 치료사가 '함께' 만나는 가치를 이해하게 되었다. 두 분야가 만나 조화를 이루며 또 다른 무언가를, 더욱 깊은 앎의 방식을 만들어냈다.

치료적인 장소와 적합성의 관계를 재정의하는 것이 내 업무가 되었다. 비임상적 환경인 뮤지엄에서 내가 노력하는 이유는 치료 작업의 타당성을 끌어올리기 위해서다. 미술치료는 강력한 힘을 지니

며, 모든 장소에서 우선순위를 부여해 이를 절실히 필요로 하는 사회 내에서 그 범위를 넓히고 접근하기 쉽게 만들어야 한다. 효과적인 결과를 위해 치료 장소가 반드시 임상적 환경이 될 필요는 없다. 사실 미술치료의 임상적 측면은 종종 분열을 일으키고, 학계에서는 접근성을 잘 다루지 않는다. 이는 미술의 치료적 가치와 창의적 예술 과정에 더 많은 공동체가 참여할 가능성을 닫아버린다.

　뮤지엄 장소와 치료적 공간의 연결 지점을 분석해 보면 상당히 많은 장소가 백색으로 조성되어 있다. 미술치료사가 된 이후 내 경험을 살펴보면 다수의 전문가는 백인이었고, 그들의 관점에서 빈번하게 수련받았다. 만약 당신이 이런 일을 할 때 교육적 측면에서 차별과 억압에 저항하지 않는다면, 당신이 제공하는 치유 과정에서 전달하는 관점에 문제가 있는 건 그나마 다행이고, 최악의 경우 함께하는 사람에게 재차 심리적 외상을 겪게 만들 수도 있다. 우리는 과거 인생 경험과 무관하게 주류 문화의 한 사람이 가진 서사를 모든 사람의 것인 양 일반화하는 구조나 틀을 해체하는 방식으로 수행해야 한다. 치료사가 그렇게 임해야 하는 중요한 이유는 단지 우리의 인종적 배경이 반영되는 여정 때문만이 아니라, 위와 같은 틀을 갖춘 체계와 구조에 참여하는 것에도 의문을 가져야 하기 때문이다. 지역사회 중심의 치료적 미술은 역사상 유럽 중심적인 뮤지엄 장소에서 종종 등한시되고 소외된 공동체의 파괴적인 진실과 대항 담론을 탐색하게 돕는다.

안전 장소를 마련하기 위한 인종 정체성의 역할

이 모든 것의 핵심은 개개인이 점유한 자리에서 자기를 검증하는 게 중요하다는 것이다. 장소를 품고 조성하기 위해서는 자기가 속한 환경을 잘 이해할 필요가 있다. 내 힘과 특권을 어떻게 받아들이고 구분할

지 선택하는 작업을 반드시 해둬야만 한다. 바로 이것이 안전한 장소를 만들며 사람들을 지원하는 방식이다. 뮤지엄은 이미 정체성과 그 정체성이 자신을 이해하고 타인과 관계를 맺는 데 어떤 역할을 하는지 탐구할 수 있는 안전한 공간을 마련한다. 뮤지엄에서 흑인 중심 경험을 환대하는 방식과 직접적으로 연계된 일을 하는 사람으로서, 안전 장소를 만드는 데 정체성의 힘과 역할이 작용하는 것을 목격했다. 나의 상상이나 경험과는 전혀 다른 환경에서 자란 누군가가 나의 장소에서 자신을 돌아볼 때, 개인적으로 나는 그 과정에 깊게 연결된다.

내 상상이나 경험이 내가 점유 공간에 반영되는 것을 한 번도 보지 못하고 자란 사람으로서 나는 이 작업에 개인적으로 깊은 유대감을 느낀다. 자신과 닮은 작품이나 작가와 소통할 수 있는 사람의 치료 경험은 매우 극적일 가능성이 있다.

뮤지엄 환경에서 억압을 해체하고 흑인 배경 경험을 고취시키기 위해 노력하는 모습을 보고 일하면서 종종 스스로에게 질문한다. 뮤지엄이 어떻게 사람들의 정체성 형성에 영향을 줄 수 있을까? 비록 최근에는 변화가 있었지만, 역사적으로 미술관은 흑인 문화를 암묵적으로 지우는 백인 중심의 기관이었다. 몇 년간 일하면서 미술치료사의 역할에는 기관의 기호에 맞춰 주류 문화의 취약점을 보호하는 담론을 위해 그동안 묵살한 이들의 목소리를 듣는 자리를 제공하며, 양심에 따라 비판적으로 참여하는 계획을 세우는 게 포함된다는 걸 이해했다. 더 다양한 문화와 인종을 포함하려고 노력하는 문화 기관의 변화를 느꼈으며, 그런 기관의 예술 교육학예사와 활동가, 치료사가 행하는 일들이 변화를 만드는 작업임을 굳게 믿는다. 또한 문화 기관의 미술치료사로서 임상 치료로 인식되는 치료 개념에서 벗어나는 것역시 중요하기에 소임을 다하고자 노력한다. 나는 의료적 처치 개념에서 전환해 좀 더 총체적인 지역사회 기반 접근법으로 나아가고자

한다. 지역사회를 기반으로 한 접근은 포용력 있고 주체성을 공유하며, 다양한 방식으로 의미 만들기 과정을 지원한다. 일반적인 미술치료 접근은 개인 스스로에게 행동에 책임을 묻기보다는 구조적인 인종주의에서 기인한 결과가 쌓여 문제가 생긴 체계를 다루려고 한다. 이런 방식으로 뮤지엄은 예술 작품을 통해서 지역사회에 인종과 정체성, 사회 정의, 포용의 복합적인 대화를 주도하는 장소가 된다.

나는 유색인종 경험을 기반으로 미술과 사회에 관한 생각을 상호 교류할 수 있는 환경을 조성하는 뮤지엄에서 유색인종 예술가와 이런 경험을 반영하는 작품을 조명하는 일을 한다. 예술은 다양한 유색인이 함께 모여 그들의 인생을 돌아보며, 그들의 소중한 삶을 바로볼 기회를 열어준다. 이런 방식으로 뮤지엄은 기존의 백인 위주 예술기관의 구조를 해체하는 반억압적anti-oppressive 장소로 존재한다. 이는 자유롭게 변화를 만들고, 공동체를 조직하며, 치유를 낳는 진정한 사회적 포용과 접근성을 갖게 한다.

공동체를 통한 전환

앞에서 다룬 이론적 체계와 이념을 기준으로, 이와 같은 작업은 어떤 모습일까? 뮤지엄 환경에서 치료적 경험은 어떻게 비칠까? 뮤지엄이 지원하는 지역사회는 어떤 방식으로 혜택을 받을까? 이런 방식이 어떻게 억압과 차별에 반대하는 활동을 지속할 수 있게 만들까? 백인 중심주의를 탈피하고, 임상으로 여겨지던 치료 관점을 바꾸며, 한층 포용적이고 치유를 돕는 공동체 환경을 만드는 환경을 어떻게 하면 지속할 수 있을까? 개개인이 억압적 구조와 체계에 대처하려면 자신의 사고와 감정, 정서 과정을 지원하는 안전한 곳이 필요하며 그 일부는 집단 무의식[45]에서 기인한다. 뮤지엄은 사회의 심리적 구조와 그

결과물인 유색인의 경험처럼 어려움이 남아 있는 집단을 발굴하는 장소가 된다.

　　나의 치료 체계 대부분은 인본주의 이론을 근간으로 삼기에, 오픈 스튜디오라는 접근 방식을 자주 활용한다. 내가 모든 프로그램 공간을 계획할 때 활용하는 치료 관점이다. 아트 스튜디오와 치료적 실천을 연결하는 이론적인 체계를 의미하며, 2008년 팻 B. 앨런이 언급한 '임상화[46]'를 대체한 수행 방법이다. 오픈 스튜디오에서 미술치료사는 다른 사람의 행동을 편안하게 인식하고 너무 깊이 관심 갖지는 않으면서 창조 과정에 충분히 참여해 그 공간을 유지한다. 오픈 스튜디오 과정은 치료 관계 향상에 초점을 맞추기보다는 우리 각자와 내면의 예술가, 자아, 영혼과의 관계를 촉진하고 창의적 표현을 공동체에 보여주며 참여 결과를 공유하도록 지원한다. 미술치료의 세계와 '치료요법' '치료' '진단' 등의 임상적 용어에서 빠져나와, 우리는 창의성이 그 어떤 질병의 과정보다도 개인의 건강 증진에 더 가깝게 연결되어 있다는 정치적 성명을 발표하는 셈이다. 여기서 나는 꼬리표를 달지 않고, 진단하지 않고, 분류하지 않아 인종 차별로 인한 심리적 외상을 다루고 치유하는 데 효과적인 환경을 증명했다. 이 환경은 유색인종 공동체에 유독 중요하다. 유색인종 공동체는 역사적으로 정신 건강의 낙인이 찍혔고, 종종 더 큰 트라우마와 억압을 주는 사회 체제 안에서 지내야 했다. 뮤지엄은 집단과 개인이 트라우마에 대한 인식을 바꿀 수 있도록 개인적 서사와 이야기를 재구성하는 역량을 강화해 주는 공간이 된다. 치유는 변화하는 것이며, 시각과 언어의 결합을 통해 통합적 차원에서 진정한 치유가 가능하다. 단순히 우리 이야기

45　역주: collective unconscious. 분석심리학의 칼 융이 주장한 개념으로, 개인이 아닌 집단이나 사회가 과거에서부터 공유해 온 무의식적 양식을 의미한다.

46　역주: clinification. 임상적 기술이 미술치료사의 주요 업무로 여겨지면서 점차 미술 작업을 그만두는 현상을 일컬어 '임상화 증후군'이라 주장한다.

를 되풀이하기보다 우리 자신과 타인의 인식을 바꾸고, 회피가 아닌 경험을 할 수 있는 장소가 주어진다. 유색인의 경험을 향상시키고 소통의 장을 만들어내는 것이다. 이 장소는 가족, 성인, 청소년 등 다양한 사람이 더 큰 사회의 사회적 경험을 접하게 하는 데 도움이 되며, 성찰과 이해를 통해 유대를 강화하는 치유 과정을 만든다. 창의적 예술 과정은 우리가 치료사로서 종종 마주치는 저항resistance을 돕는다. 흑인 공동체에서 일하는 흑인 치료사로서 흑인의 생생한 경험, 즉 동시대 문화적 맥락을 고려한 치료법을 찾기가 얼마나 어려운지 잘 안다. 뮤지엄처럼 공동체 구조에 기반한 경험은 낙인을 제거해 주며, 우리 필요 및 그 필요와 관련된 우리 인생을 고려하는 방식의 중심을 잡아주고, 치료로 다가갈 수 있도록 벽을 낮춰준다.

오픈 스튜디오 접근 방식을 활용한다는 건 전통적인 교육 형식처럼 특정 목표나 결과가 정해져 있지 않다는 걸 의미하지만, 이런 공간을 만들고 유지한다는 것은 사람들이 작업의 중심에 놓여 있고 궁극적으로 대화와 환경의 방향을 결정한다는 걸 의미하기도 한다. 치료사의 역할은 이 장소에 무엇이 오는지 관찰하고 매체와 언어 교류를 통해 나타난 것을 서로 연결 짓는 것이다. 오픈 스튜디오 접근 방식에서 공동체 구성원들은 서로 나누고 지켜보며 지지한다. 사람들은 긍정적인 대인관계와 연대, 의사소통, 정서 표현과 창의성을 경험할 수 있게 된다. 특히 역사적으로 볼 때 오늘날 뮤지엄은 공동체가 함께하는 활동에 참여해 인종적 트라우마에 대응하는 회복의 공간이 될 필요가 있다. 자기표현을 찾아가는 것이 항상 익숙한 일은 아니기에, 치료적 미술 경험을 통해 사람들은 공동체 안에서 안전하게 트라우마에 주목하고 치유할 수 있다. 치료 공간 속에서 치유는 작품을 제작하는 예술가의 진실이 자연스럽게 드러날 때 일어난다. 제작자가 좀 더 자신에 대해 알아갈수록 삶과 공동체에 진실로 참여할 수 있게

11장 · 치료적 환경으로서 뮤지엄: 차별적 경험을 중심으로

된다. 여기서 뮤지엄은 다양한 유색인의 인생과 경험이 예술 작품과 창의적 예술 과정을 통해 반영되어, 서로를 지켜보고 고양시키는 안전한 공동체 장소로 작동한다. 흑인의 삶과 문화의 경험을 가치 있게 여기는 박물관은 이런 작업을 수행하는 데 필요한 문화적 역량을 위한 공간을 마련하기에, 예술 중심의 치료적 실천을 선호하는 독특한 입장을 취한다.

우리 경험에 의미를 부여하는 건 중요하고, 이는 미술이 지닌 힘과 마법의 일부다. 유색인종의 경험이 미술 전시, 직원, 관람객의 유형에 반영된 열린 공간을 지향하는 뮤지엄은 여러 수준에서 인류애를 증진하는 데 결정적이다. 그리고 임상 수련을 받은 촉진자들에 의해 대화와 창의적 예술 과정이 마련되었다. 이들은 스스로 다양한 민족적 배경을 가지고 있거나, 사회적 기반 예술 실천을 통해 유색인종 공동체와 깊은 관계를 맺은 사람들이다. 공동체 기반의 실천은 정신건강에 대한 낙인을 소거하고 흑인 공동체의 목소리를 높일 수 있도록 독려하기 위해 미술을 활용한다. 미술은 성찰적 거리를 갖는 안전한 장소를 마련하면서 사회 정의, 성별, 인종, 정체성 같은 주제와 관련된 대화에 '모두' 참여하도록 이끈다. 사실 미술 공간은 본능적으로 치료적이다. 차별과 억압의 반대편에 서서 실천하는 사람들이 이 공간을 다룰 때, 우리 사회와 미술에 관한 인식이 바뀌는 계기가 될 뿐 아니라 사회 그 자체의 전환이 이뤄질 것이다.

참고 문헌

Allen, P. B. (2008). Commentary on community-based art studios: Underlying principles. *Art Therapy: Journal of the American Art Therapy Association, 25*(1), 11–12.

Gipson, L. (2017). Challenging neoliberalism and multicultural love in art therapy. *Art Therapy, 34*(3), 112–117. https://doi.org/10.1080/17421656.2017.1353326

Hindley, A. F., & Edwards, J. O. (2017). Early childhood racial identity – The potential powerful role for museum programing. *Journal of Museum Education, 42*(1), 13–21. https://doi.org/10.1080/10598650.2016.1265851

Smith, W. H. (2010). *The impact of racial trauma on African Americans.* African American Men and Boys Advisory Board. Pittsburg, PA: Heinz Endowments. Retrieved from: www.heinz.org/UserFiles/ImpactOfRacial TraumaOnAfricanAmericans.pdf

치유, 뮤지엄, 장애에 관해 사색하기

뉴욕 메트로폴리탄미술관 | 마리 클라팟

들어가며

이 장을 시작하기에 앞서 분명하게 밝혀두고자 한다. 나는 장애와 접근성에 관련된 뮤지엄 교육학예사로서 내 작업이 미술치료 영역 밖에서 복지 및 치유와 어떻게 교차하는지에 관한 개인적인 사색musing을 제공하고 싶다. 아마 이 글을 읽는 여러분은 '사색'이란 단어가 눈에 들어올 것이다. 이런 사색은 시간이 흐를수록 내 머릿속에서 계속 맴돌았다. 산발적으로 품어온 사색들을 한데 모아서 담아낼 기회를 마련해 준, 이 책을 구상한 소중한 동료 미트라와 로렌에 감사를 표한다. 이 책이 생각을 부르고 장애와 접근성에 관한 여러 담론이 생겨나기를 고대한다.

메트로폴리탄미술관(이하 MET)의 접근성 프로그램이 미술치료를 중심으로 하는 뮤지엄 프로그램과 어떤 차이가 있는지 여러분들의 이해를 돕기 위해 나의 뮤지엄 업무 소개로 시작하려 한다. 이런 차이가 문화 향유의 접근성과 형평성을 증진하고 장애인은 결핍된 존재라는 대중의 인식에 도전하는 데 결정적인 이유를 설명할 것이다. 이 해설은 접근성 프로그램과 뮤지엄 체험에서 치유와 건강이 한결 일반적으로 나타날 수 있는 영역을 확장하는 발판을 마련한다. 마지막으로 엘 그레코의 작품 〈눈먼 자를 낫게 하는 그리스도Christ Healing the Blind〉를 분석하면서 장애와 치유 사이의 연관성을 탐색한다.

미술치료 vs. 접근성 프로그램

뮤지엄 교육학예사로서 장애인 관람객들이 MET의 소장품, 전시, 건물, 프로그램 및 여러 자원에 가까이 다가가고 활용할 수 있도록 돕는 것이 내 임무다. 이 일은 반드시 다양성, 형평성, 포용성에 관한 넓은 범주의 담론 안에서 접근성을 이해하고 다루어야 한다. 접근성은 사

실 표현의 문제다. 진정 접근성을 가진 장소가 되려면 그 공간이 의도하는 사람들을 반영해야만 한다. 접근성 프로그램 교육학예사의 업무에는 어떻게 장애가 있는 사람들의 서사와 장애 예술가의 독창성을 전시와 소장품, 작품 해설에 반영할지 고민하는 것도 포함된다.

우리 목표는 뮤지엄 기관의 첨예한 구조 속에서 적절한 전략과 정책을 마련해가며, 뮤지엄 교육 프로그램을 포함해 접근성과 포용을 실천하는 것이다. 장애인 관람객의 문화 향유를 어렵게 만드는 장해물에 대한 특수성, 다양성, 복합성에 관한 깊은 이해를 바탕으로 관람자 중심의 효과적인 접근 방법을 세심하게 설계한다. 장애는 어디에나 존재한다. 누구나 장애인이 될 수 있지만 모두 같은 방식으로 장애를 겪지는 않는다. 장애는 지극히 개인적인 경험으로 삶의 터전에 속하는 사회의 문화, 법률, 사회경제적 측면과 정치적인 면에 따라 상당히 다른 영향을 받는다. MET의 접근성 향상 프로그램은 이런 사회 구조의 틀 속에서 장애를 겪는 사람의 정체성이 충돌하는 지점을 알아차리고 곁에서 함께 다루기 위해 기획되었다. 그리고 프로그램을 통해 장애인이 지역사회 안에서 문화 예술적인 삶을 영위하고 싶은 기대를 꺾게 만들거나, 뮤지엄의 참여를 어렵게 만드는 방해물을 소거하고자 노력했다. 또한 사람 대부분은 정체성의 교차점에 살아간다는 걸 명심하는 게 중요하다. 서로 이질적인 것들이 융합할 때 사람들에게서 관찰된 불안 요소를 제거하는 게 나의 목적이다. 사실 내가 무슨 일을 하는지 소개할 때마다 사람들은 종종 우리 프로그램이 미술치료라고 빠르게 결론 내리곤 한다. 내 업무를 어떻게 설명하든 장애인 관람객들을 위한 미술 프로그램들은 미술치료와 연관된 것으로 간주한다. 이런 무의식적 편견은 뮤지엄의 장애인 대상 미술 프로그램이 평등한 접근을 위해 마련되었다기보다, 철저히 예술 치료와 연결되어 있다는 잘못된 믿음을 심어준다. 이렇게 되면 장애인이 뮤지엄을

방문하는 무수한 이유를 경시하는 동시에 뮤지엄 체험 방법을 선택할 수 있는 장애인의 선택권을 무시하는 것이다.

분명하게 밝히건대 뮤지엄은 미술치료 중심의 프로그램 제공 여부를 결정할 수 있으며, 논의하는 그 자체로 가치가 있다. 치유 장소로 뮤지엄의 잠재력을 다루는 건 무엇보다 중요하다. 하지만 모든 뮤지엄의 접근성 프로그램이 미술치료에 기반하는 것은 아니다. 누군가 내게 '좋은' 일'good' work 하신다고 말을 꺼내면 참 당혹스럽다. 나는 스스로의 독선과 조급함, 그리고 타인의 호의를 불편해하는 내 성격의 희생자다. 그저 '감사하다thank you'고 표현해도 충분하다. 장애인으로서, 그리고 다른 장애인과 함께 시간을 갖는 사람으로서 편견과 미세 공격microaggressions을 너무 자주 겪는다. '좋은' 일은 사회 정의와 평등을 위한 싸움이 아니라, 그렇게 언급한 사람들이 우리를 필요한 사람이라 생각하기에 '좋은 대의good cause'다. 그들은 뮤지엄과 예술을 장애인의 부서진 부분을 고쳐주는 수단으로 여긴다.

대다수 장애인 관람객은 자신을 고쳐야 한다거나 결함이 있다고 생각해서 우리 프로그램을 찾는 게 아니고 그저 접근성 프로그램 참여를 선택한 것이다. 전시 해설 도구를 제공받을 수 있고, 참여 방법을 안내받을 수 있으며, 각자 필요에 맞는 자원과 정보를 제공받을 수 있기 때문이다. 그중 누군가는 시각 장애나 인지 장애가 있거나, 규칙적으로 앉아야 하거나, 또 다른 요구가 있을 수 있다. 접근성 프로그램에 참여하는 사람들은 즐거운 미술관 경험을 위한 지원을 따라가다 보면 자신을 환영하고 이해하는 공동체도 찾을 수 있다. 자폐 스펙트럼을 가진 구성원이 있는 가족들은 그의 자기자극 행동[47]을 해명하거나 통제할 필요가 없다. 보통 자기자극 행동은 종종 타인이 낙인찍게 만들며, 미술관 관람객 지침 규정에 어긋난다는 이유로 가족들이 '감시당한다'는 느낌을 받고 배척받는 원인이 된다. 잠시 그 가족 구성원

이 되어 상상해 보자. 가족이나 친구가 다른 관람객에게 방해가 되니 공공장소에서 나가라는 눈치를 주는 사람을 계속 경계해야 한다면 어떨까. 접근성 프로그램에 속한 공간에서는 자기자극 행동⁴⁷ 등이 나타나면 그저 그 사람의 일부로 받아들인다. 뮤지엄의 접근성 프로그램은 장애인과 그 가족 및 친구들이 일상적으로 마주치던 차별과 미세 공격으로부터 보호받는 치유적 장소가 될 수 있다.

접근성 프로그램과 치유

MET의 접근성 프로그램은 관람객들에게 만족스러운 장소를 제공하고 공동체 의식을 도모한다. 따라서 사람들이 장애가 전면에 드러나는 공간에 들어가도록 구성했다. 우리를 포함해 뮤지엄이란 장소는 여전히 장애인 평등 고용을 위해 해야 할 일이 산적해 있지만, 신체적·정신적 장애인 직원, 교육학예사, 인턴을 고용하기 위해 큰 노력을 기울인다. 중요한 것은 단순한 대표성이 아니라 장애인의 창의성과 사고방식, 세상에서의 존재 방식을 뮤지엄의 전략과 정책의 기획, 설계, 실행에 반영하는 것이다. 그런 의미에서 장애 경험의 다양성을 인정하는 것 또한 중요하며, 나나 동료들의 경험은 이런 다양성을 모두 설명할 수 없다는 걸 인정해야 한다. 특히 비장애인에 의해, 비장애인을 위해 주로 만들어진 뮤지엄 공간에 장애인이 존재한다는 것은 접근성 좋은 공간을 만드는 데 기여한다고 강하게 믿는다.

이 프로그램은 장애인만을 위한 것이 아니다. 사회와 가정에서 일상을 보내는 장애인이 비장애인 친구나 가족 또는 전문 돌봄 파트너와 동반 참여할 수 있다. 이처럼 이 프로그램은 포용적이며 주변 사

47 역주: stimming. 반복적으로 손바닥을 치거나 몸을 흔드는 등의 행동.
 자폐 스펙트럼 장애의 행동적 특징 중 하나다.

람과 함께하고 서로의 경험을 공유하도록 설계되었다. 하지만 그동안 프로그램을 진행하면서 참으로 신기했던 건, 함께 온 보호자나 전문가, 부모님 모두 자신은 참여하지 않은 채 그저 대상자를 데려오기 위한 목적으로 방문한다는 사실이었다. 여전히 동반인에게는 직접 자신이 참여하는 모습이 생경한 모양이다. 몇 해 전 치매 환자와 간병인을 위한 'MET으로 탈출하기Met Escapes' 프로그램을 수행할 때 처음 미술 제작에 참여한 두 명의 여성 참여자가 생각난다. 나중에 알고 보니 모녀 사이였다. 어머니는 치매 진단을 받았으나, 치매는 간병하는 딸에게 심각한 정서적·심리적·신체적 영향을 미치고 있었다.

　　프로그램 목표에는 보호자들이 참여해 대화를 나누고 위안을 얻으며 부담감을 내려놓고 고립감과 스트레스에서 벗어나도록 돕는 방향도 포함되어 있다. 미술의 도움을 받아 인지적 자극과 신체적 활동을 통해 사람들이 서로 교류하며, 치매 환자와 간병인의 삶의 질을 향상하고자 했다. 교육학예사가 그룹을 이끌고 진행할 때 우리는 미술 재료를 나누어 각각의 참여자와 동반인 앞에 가지런히 놓아두었다. 내가 딸에게 가까이 다가갔을 때, 자신은 참여하지 않으니 어머니 옆에서 도와달라 요청했다. 이에 나는 상냥한 목소리로 그녀에게 혹시 마음이 바뀔지 모르니 그냥 재료를 곁에 놓아두겠다고 일러두었다. 시간이 조금 지나자 그녀는 그룹 진행에 따라 어머니의 수행을 도와주다가 이내 당황하는 모습이 역력해 보였다. 나는 그녀 가까이 다가가 진행에 따르는 것에 너무 신경 쓰지 않도록, 그리고 손수 제작에 참여하도록 한 번 더 독려했다. 우리 직원이 어머니를 도울 수 있도록 조치해 딸을 안심시켜 주었고, 딸은 이내 제안에 따라 자발적으로 참여를 시작했다. 잠시 후, 작품 제작 활동에 푹 빠진 딸은 자신들의 작품이 어떻게 만들어지는지 어머니와 이야기 나누었다. 그들의 대화 내용은 기억나지 않지만, 화기애애한 모습은 선명하게 기억한다. 당

287

시 딸의 스트레스 지수를 측정했다면 분명 수치가 현저히 낮아졌을 것이다. 이목구비의 경직이 많이 풀어지고 웃음기 있는 표정이 관찰 되었으며 온몸의 언어로 어머니와 더욱 가까워진 모습을 보였다. 이를 짐작할 때, 작품을 함께 제작하는 경험은 분명히 모녀 관계의 스트레스를 경감해 주었다. 두 사람 모두 제작 활동에 몰입하면서 미술은 두 사람을 동등하게 만들고, 교류의 장을 만들어 주었다. 이 사례에서 나는 어떤 종류의 치유가 일어나는 것을 확실히 관찰할 수 있었는데, 실제로 고대 영어에서 치유는 '온전하게 하다make whole'란 의미다.

미술치료 뮤지엄 프로그램과 다른 절차를 가진 접근성 프로그램의 차이점을 엿볼 수 있으므로, 사용된 개념의 어원을 찾아볼 가치가 있다. 온라인 어원사전[48]에 따르면 '치유하다to heal'는 '치료하다, 구하다, 온전하게 하다, 건전하고 건강하게 하다'를 의미하는 고대 영어 'hǽlan'에서 비롯되었고, 문자 그대로 '온전하게 하다'라고 설명한다. 앞선 사례를 보면 두 여성의 상호작용은 서로를 가르고 분리하지 않았다. 딸은 엄마를 질병을 앓고 있는 사람으로 바라보지 않았으며, 그녀 자신 역시 간병인이 되려 하지 않았다. 두 사람 모두 프로그램에 참여했을 뿐이지만 여러모로 온전해진 것이다. 우리 모두는 온전함 wholeness의 순간을 경험한다. 나는 미술이 온전한 순간으로 이끄는 특히 더 강렬한 수단이라고 주장한다.

같은 사전에서 이 정의와 '치료therapy'의 정의를 비교하는 것은 흥미롭다. 온라인 어원사전에서는 치료를 '질병의 의료적 치료요법 medical treatment of disease' '낫게 하는, 치유하는, 병을 처치하는' '의학적 으로 치유하다, 치료하다' 문자 그대로 '간호하다, 봉사하다, 돌보다' 등 의료 차원의 행위로 설명한다. 이런 방식으로 치유를 설명하면, 문제점이나 고쳐서 낫게 만들어야 할 무언가를 암시한다. 치료는 맞춤형 중재와 치료적 목표를 처방한다. MET의 접근성 프로그램은 특정

문제와 관련된 치료적 목표는 없다. 다만 앞서 언급했듯 프로그램 내용과 구조를 이끄는 목표가 있다.

모두를 위한 치유

앞서 미술이 온전함과 치유되는 순간을 경험하게 하는 강렬한 수단임을 믿는다고 언급했다. 그리고 'MET으로 탈출하기' 프로그램에 참여한 모녀를 통해 어떻게 함께하는 미술과 창작 과정이 치유를 돕는지 보여주었다. 이제 여러분에게 독자로서, 박물관 관람객으로서, 예술 애호가 또는 아름다움의 관찰자로서 그런 경험이 언제 일어났는지 살펴보는 게 중요하다고 생각한다. 미술관에서 마음이 움직인 경험이나 감정이 동요한 순간이 있었는가? 그곳에 누구와 함께 있었는가? 무엇을 하고 있었는가? 무슨 일이 일어났는가? 기억에 남은 건 무엇인가? 여러분 각자가 같은 질문을 가족이나 친구에게도 해 보는 것을 적극적으로 추천한다.

지난여름 콜로라도주의 덴버에 있는 클리포드스틸박물관을 방문했다. 뮤지엄 경험에서 후각의 역할이란 주제의 네 시간짜리 워크숍을 준비하기 위해 전시장에서 상당한 시간을 보내며 클리포드 스틸의 작품을 몇 가지 선정해야 했다. 당시 나는 스틸이라는 예술가와 그의 경력이나 작업에 관해 아는 게 거의 없었기에, 처음에는 작품을 선택하는 과정이 벅차게 느껴졌다. 넓은 전시장 공간을 천천히 돌아다니며 수십 년간 쌓아온 작품을 감상하다가 한 작품 앞에 섰다. 캘리포니아주 샌프란시스코에서 유화로 제작된 1949년 작품 〈PH-129〉로, 133.6×113.8센티미터 크기의 커다란 캔버스가 세로로 벽에 걸려

있었다. 캔버스 대부분은 들쭉날쭉한 형태의 밝은 노란색과 짙은 노란색으로 덮여 있었다. 무정형의 노란색 사이에 비좁게 남은 면적들은 희끗희끗하게 보였다. 캔버스의 아래쪽 ⅓ 지점에는 불규칙하고 가장 큰 폭이 30센티미터 정도인 회청색 형상이 마치 노란색을 관통하듯 좌에서 우로 가로질렀다. 이동하는 것처럼 보이지만 캔버스 우측 끝까지 닿지는 않았다. 시선이 위로 여행할 때 여기저기서 흰색과 푸른색의 얼룩을 찾아냈다. 좌측 위까지 올라가면 마치 노란색을 뚫고 확장하려는 듯한 짙은 붉은색이 드리워져 있다.

그 작품 가까이에서 자세히 관찰하다가 뒤로 물러나 거시적으로 보다가, 이러기를 반복하면서 적어도 15분간 앞에 있었다. 눈에 눈물이 고였다. 돌보지 못했던 마음속에서 왈칵 올라온 무언가를 마주하고 놀랐다. 그림과 함께 머무르며 내 앞에 펼쳐진 그 형형색색의 세상 속에 있고 싶은 깊은 갈망을 느꼈다. 바다로 둘러싸인 작은 공원에서 뛰놀던 어린 시절이 떠올랐다. 스틸이 보여준 푸른 빛의 삐죽이는 선들이 내게는 마치 바위에 부딪혀 이리저리 부서지는 파도 같았다. 특정 장소나 대상보다도 노란색 면적이 뿜는 힘과 에너지, 그 사이를 뚫고 나오는 붉은빛의 폭발은 어마어마한 자연의 경이로움을 불러일으켰다. 이미지에서 느껴지는 공간감은 어떤 영역 안에 갇혀있거나 특정 장소로 제한되지 않았다. 오히려 내 경험보다 훨씬 더 큰 세상으로 펼쳐져 있다는 인상을 받았다. 바로 이 순간이 내게는 온전한 존재가 되는 경험이었다. 온전함을 느낀 경험을 설명할 언어를 찾았든 찾지 못했든 그 순간을 생각하면 아마도 어떤 느낌, 감정 또는 감각이 되살아날 것이다. 중요한 건 바로 이 지점이다. 그것이 우리가 뮤지엄 여행에서 기대하는 순간이다. 그 순간에 나를 변화시키는 전환 transformation을 경험하게 된다. 그 경험은 나를 변화시켰다. 거의 1년 전의 상황을 이리도 선명하게 기억한다는 사실에 나 스스로 놀랐다.

나에게 있어서 미술이 가진 힘은 바로 여기에 있다.

우리가 예술을 경험하든 제작하든 예술은 인간이 가진 본질적인 영역이라고 믿는다. 우리는 사물을 아름답게 만들고 싶어 하며, 우리 자신보다 '더 큰 무언가'에 속해 있음을 상기시켜주는 놀라운 경험을 추구한다고 믿는다. 예술은 예술적 실천 과정이나 결과로 인간의 경험 세계를 확장하고자 한다. 예술은 예술을 흉내 내고, 웅장한 경험을 우리가 더 잘 볼 수 있도록 더욱 웅장하게 만든다.

뮤지엄 교육학예사로서 내 업무의 특징 중 하나는 관람객의 이해를 돕고 작품과 연결될 수 있도록 그들의 감각을 효과적으로 이끄는 것이다. 의미 있는 뮤지엄 경험을 위해서는 관람객이 스스로 자기 경험에 몰입할 수 있도록 하는 게 가장 중요하다고 생각한다. 프로그램을 운영해 본 결과 이해하기 어려운 지식으로 미술에 접근한 경험은 점차 갈라져 쇠퇴함을 깨달았고, 미술과 함께한 경험만이 남아 존재한다는 걸 입증했다. 함께한 경험이란 신체나 감각을 바탕으로 한 경험이다. 말이나 언어의 경우 그 과정에 필수적이지는 않으나, 종종 우리가 작품을 잘 이해할 수 있도록 도와준다.

자기나 타인의 창의성을 탐구하는 것은 우리 자신의 경험을 이해하고 측은지심을 기르는 데 좋은 연습이 된다. 뮤지엄을 경험하는 것은 종종 사람들과 교류하게 만든다. 가족, 친구들과 함께 방문하기도 하고 투어나 프로그램에 참여할 수도 있다. 어떤 방식으로 참여하든 사람들과 함께 어울려 경험을 공유하거나 친밀감을 느끼게 된다. 참여자들은 서로 다른 의견과 이야기를 듣거나 비슷한 점을 공유하면서 서로의 차이를 인식할 수도 있다. 이런 상황들은 사람에게 전환 경험과 치유를 갖게 하는 순간이다. 그 결과로 우리는 새로운 방식으로 사고하게 되고 보편적인 인간성으로 나아가게 된다. 그런 의미에서 예술은 존재의 혼돈을 극복하도록 도우며 우리를 치유할 수 있다.

몇 해 전, 예술 작품에 나타난 장애를 관찰하며 함께 이야기 나누는 전시장 프로그램을 진행했다. 그 프로그램은 거의 한 시간 동안 한 작품에 집중하며 이야기하는 방식으로 이루어졌다. 당시 작품은 엘 그레코의 〈눈먼 자를 낫게 하는 그리스도〉였다. 도판12.1

　이 작품을 선택한 이유는 나의 시각 장애 때문이었다. 현재 나는 법적으로 전맹 시각 장애인이며, 지금 내 시야가 의학적으로 시각 장애로 분류되는 기준 중 하나인 20도 미만이라는 걸 의미한다. 지팡이를 쓰지 않는 한 나는 '통과pass'(비장애/장애 이분법에서 비장애로 보이는 장애인을 정의하기 위해 사용하는 용어)된다. 내 아버지는 앞선 정의에 따라 완전한 맹인이다. 망막의 간상세포와 원추세포에 영향을 미치는 유전성 질환인 망막 색소 변성증이 가족력이다. 나는 실명의 두려움과 죄책감, 그리고 치료법에 관한 대화가 만연한 환경에서 성장했다. 다섯 살 때부터 부모님은 크면 치료법이 나올 거라고 약속하셨다. 사실 나는 장애를 별로 개의치 않았다. 모든 스포츠는 아니더라도, 다른 아이들처럼 나 역시 스포츠를 즐기며 신나게 놀 수 있었으니 말이다. 어쩌면 이 질병의 두려움을 몰랐던 것 같다. 이제 나는 서른아홉 살이 되었다. 연구와 잠재적 치료법이 비약적으로 발전했으나 아직 치료법은 없다. 더 이상 운전을 전혀 할 수 없고 주변시peripheral vision가 중요한 일부 스포츠를 그만두었지만, 내게 시력을 되찾는 치료법을 찾아 다니는 것은 더 이상 중요한 목표가 아니다.

　그렇다면 내게 바르티매오Bartimaeus의 이야기와 엘 그레코가 그림에서 바르티매오를 어떻게 묘사했는지가 왜 중요할까? 이 회화는 MET을 큰 지붕으로 삼고 레만윙Lehman Wing 958전시장 안에 걸려 있다. 이 작품은 뮤지엄에 있는 것과 비교해 작가의 기획을 감상할 수 있는 두 가지 다른 버전이 존재하는데, 각 작품을 비교해 보면 흥

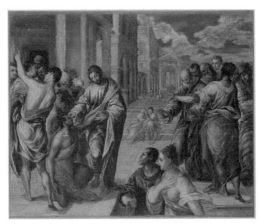

| 도판 12.1 | 엘 그레코, 〈눈먼 자를 낫게 하는 그리스도〉, 1570년경,
메트로폴리탄미술관

미룹다. 하나는 독일 드레스덴 알테마이스터미술관에, 또 다른 작품
은 이탈리아 파르마의 파르마국립미술관에 소장되어 있다. 약 120×
145센티미터 크기의 캔버스에 유화로 그려졌고, 전시장의 벽난로 선
반 위에 가로로 걸려 있다. 맞은편에는 의자를 놓아 관람객이 앉아서
작품을 올려다보기 좋다. 그림은 성경의 요한 복음서에서 영감을 받
은 장면을 묘사하며, 아마도 마태오 복음서 기록의 일부분일 것이다.
세 무리의 인물들이 중심을 이룬다. 관람객들이 볼 때 그림의 왼편에
고전적인 건물이 일렬로 늘어서 있고, 오른편에는 파란 하늘에 하얀
뭉게구름이 일부 떠다니는 듯 표현해, 아주 역동적인 원근법으로 인
해 우리의 시선은 군상들에 집중된다. 저 멀리에 말이 끄는 마차가 관
찰되며, 몇몇 사람이 광장을 돌아다니는 듯 보인다. 앞쪽에 있는 세 무
리의 군상에 비해 상당히 작다. 손에 잡힐 듯 자세하게 그려진 인물들
의 다양한 자세는 이목을 끌기에 충분하며, 사람들의 밝은 녹색, 푸른
색, 붉은색 의복은 빛이 일렁이는 듯한 질감으로 따뜻하게 표현되었
다. 관람자의 가장 가까운 그림 중앙에는 상반신만 보이는 남녀 두 사

293

람이 위치하는데, 이들의 시선은 그리스도와 그 앞에 무릎을 굽힌 채 낮은 자세로 있는 남성, 즉 바르티매오를 향해 있다. 두 사람은 바로 바르티매오의 부모다. 그들은 그림 앞쪽의 푹 꺼진 지점에 서 있는 것처럼 보이는데, 베네치아 건축가인 세바스티아노 세를리오로부터 전해 온 일종의 무대 설정 기법이다. 우리 시선은 주변의 소란스러운 상황에도 흔들림 없이 평온한 그리스도로 옮겨간다. 그는 바르티매오의 얼굴에 가볍게 오른손을 올린 채 서 있으며, 바르티매오의 왼팔은 그리스도의 왼팔과 품 안에 기대어 있다. 그리스도는 바로 우리 눈앞에서 기적을 행사하는 모습이다. 그들 옆에는 또 다른 한 남성이 등을 돌린 채 왼손으로 마치 하늘을 가리키는 듯 서 있다. 그는 마태오 복음서에 등장한 두 번째 맹인으로, 이미 시력을 되찾은 것으로 짐작된다. 이 사람은 자신은 이제 볼 수 있다고 대중들에게 설파하며 손으로 빛이 들어오는 방향을 가리키고 있다. 그림의 오른편에 선 일곱 명의 사람으로 넘어가보자. 왼편의 군상들처럼 한 사람이 관람객을 등지며 서 있고 나머지 사람들에게 무언가 설명하는 듯 보인다. 왼팔을 쭉 뻗어 손바닥을 하늘로 펼쳤다. 그의 손이 가리키는 곳을 주변 사람들도 함께 바라본다. 그중 수염을 기른 한 노인이 마치 무언가 저지하는 듯이 오른팔과 손바닥을 앞으로 내밀었다. 이 무리는 바리새인Pharisses으로, 그리스도의 기적을 예의주시하고 있다.

　이 장면은 요한 복음서에 적힌 요소들을 구성해 맹인이 눈 뜨는 기적이 일어난 그 순간과 장님이 눈을 떴다는 사실을 믿지 못해 이를 검증하려는 바리새인들까지 담아냈다. 그들의 의심에 대해서 그리스도는 "내가 이 세상에 온 것은 보는 사람과 못 보는 사람을 가려, 못 보는 사람은 보게 하고 보는 사람은 눈멀게 하려는 것이다."라고 말했다. 바리새인들은 "그러면 우리들도 눈이 멀었단 말이오?"라며 항의했다. 이에 그리스도는 "너희가 차라리 눈먼 사람이라면 오히려 죄가

없을 것이다. 그러나 너희는 지금 눈이 잘 보인다고 하니 너희의 죄는 그대로 남아 있다."라고 응답했다.

여기서 치유는 사실 신체적인 시각 장애를 의미하는 것이 아니라, 영적으로 가려진 상태에서 벗어나게 되는 치유를 뜻하는 것이다. 다시 말해 바리새인의 부족한 믿음이 그들 스스로 벽을 치게 해 앞을 볼 수 없게 만든다는 의미다. 항상 이 작품을 마주할 때면 엘 그레코의 묘사에 담긴 사람들의 몸짓이나 손길이 어떤 역할을 하는지 궁금했다. 그림을 보면 군상들의 몸짓이 이야기 내용을 뒷받침하고는 있지만, 동시에 마치 잡을 수 있을 것처럼 분명해 보이는 손짓과 손길에 시선을 빼앗기게 만든다. 믿음처럼 만질 수 없는 것을 포착하려는 이 시도에는 엘 그레코의 감각에 대한 시각적인 수사학rhetoric이 담겨 있다. 그는 세상에 대한 우리의 생각을 지각하고 형성하는 감각의 역할을 구축하고, 동시에 진실을 찾는 데 있어 감각의 한계를 지적한다.

엘 그레코는 그 당시 반종교개혁 때문에 다시 부상하기 시작한 주제를 회화에 다루었다. 반종교개혁은 천주교회Catholics와 개신교회Protestants가 서로 분립되고 난 후 교리를 재확인하자는 움직임이었다. 천주교회는 본질적으로 개신교를 거부하는 1563년 트리엔트 공의회Council of Trent 이후 다음과 같은 기본 교리를 재확인했다. 구원은 믿음과 그 믿음의 행위를 통해 은혜로 주어진다. 구원은 예수 그리스도를 주님과 구세주로 믿는 개인의 믿음으로만 얻을 수 있다. 또한 신자들을 가르치기 위해 예술을 사용할 것을 강조했다. 엘 그레코의 회화는 동시대 사람들에게 천주교회의 참된 신앙을 구체화해 비유적으로 전달하는 것처럼 비친다. 그렇다면 관람자의 입장에서 이런 질문이 따른다. 우리를 믿게 하는 것은 무엇인가? 우리의 신앙을 만드는 것은 무엇인가? 그리고 이 땅에 신이 존재함을 보여준다. 여기서 '치유'는 신과 함께하는 온전한 회복을 의미한다. 그러나 그리스도의 발

앞에 무릎을 꿇은 바르티매오의 이미지는 과거에도 그랬고 지금도 문제가 되는 이미지다. 의심할 여지 없이, 이 이미지는 실명 경험에 대한 왜곡된 인상을 주고 이를 지속시키는 데 기여했다. 육체적 실명은 대중의 믿음 부족을 강조하기 위한 비유로 사용되었다. 또 신체적 장애는 영적인 장님을 은유하는 동시에 치료가 필요한 상태임을 은연중에 나타내는 데 활용되었다. 바로 장님은 문제가 있다는 걸 드러내는 것이다. 그 결과 그림을 관람한 사람들은 신체장애를 가진 사람들이 문제가 있는 것으로 간주하게 된다. 또한 관람객이 자기가 온전해지는 경험을 할 수 없음을 인정하는 데 거리를 두게 된다.

　누구에게나 치유는 우리가 가장 중요한 것에서 스스로를 멀어지게 하는 경우가 많다는 걸 인식하는 것, 바로 인간적인 경험을 공유하며 우리가 공동체를 이루는 구성원임을 다시 깨닫게 하는 순간이 될 것이다. 모든 사람이 한 땀 한 땀 일궈낸 우리 사회를 깊이 있게 이해하기 위해서는 우리 자신과 아직 완전히 준비되지 않았던 세상의 문을 열어 알아가야 한다.

나오며

이 장의 초반에 언급했던, 사람들의 마음속 접근성 프로그램은 언제나 미술치료와 연결되어 있다고 생각하는 지점으로 돌아가본다. 이런 연결이 근본적으로 잘못된 건 아니다. 그러나 장애 경험에 대한 오해에서 비롯된 사실일 수 있음을 인정하는 게 중요하다. 장애인은 종종 결핍이 있어서 부족할 것이라는 사람들의 인식과 마주치게 된다. 단지 계단을 오를 수 없고, 볼 수 없으며, 말을 할 수 없다는 것 때문이다. 문제는 세상이 아니라 사람, 이 경우에는 장애인 차별주의자에게 있다. 언어의 사용 면에서 보면 여전히 '우리us'와 '그들them'을 지속적

으로 강력하게 갈라놓고 있으며, 그로 인해 장애를 가진 우리를 고칠 필요가 있는 사람들이라 생각하게 만든다. 그리고 장애를 가진 사람들은 '열등하다less than'는 인식을 은연중에 주입한다. 사실 장애인의 창의성은 혁신적인 자원으로 뮤지엄 교육 전략에 활용할 수 있고, 그 결과로 방문객들은 다채로운 박물관과 미술관을 경험했다. 최근 코로나19로 인해 어려움을 겪는 동안 우리 모두에게 치유가 필요하다는 것은 분명해졌다. 여러분에게 개인적으로든 집단으로든, 어떤 모습이나 형식으로라도 우리의 삶의 중심에 치유를 만들어가야 한다고 제안하고 싶다. 그리고 뮤지엄은 전시장과 비대면 환경에서 공동체의 치유 경험을 기획하고 조성해 공공 기관으로서 책임을 다해야 함을 강조한다.

5부

뮤지엄 미술치료의
실제적 접근

치료 작업에서 소장품의 역할

인디애나대학교 에스케나지미술관 | 로렌 도허티

미술치료에서 뮤지엄 작품을 활용하는 건 전통적인 미술치료 실천을 바탕에 둔 새로운 개념이다. 더 전통적인 미술치료 방식은 내담자가 만든 작품을 의사소통 도구로 활용한다. 2017년 브루스 L. 문은 "캔버스에 가득한 붓질의 움직임마다, 작가는 세상을 향해 '나는 여기 있고, 나는 할 말이 있고, 나는 존재한다'며 선전포고한다"고 적었다. 몇 세기 동안 아마추어 및 전문 예술가 모두는 자신의 살아 있는 경험 과정과 신념을 작품으로 표현했다. 예술은 작가들에게 도피처이자 자기 스스로 감정과 반응을 조절하는 데 사용할 수 있는 대처 기술이 되어 주었다. 뮤지엄에서 근무하는 미술치료사들은 미술관과 박물관 작품에 얼마나 정서적인 부분이 있는지 알아차릴 수 있다. 그리고 다른 예술가가 창조한 작품을 단계적으로 조사하고 감상하는 방식이 내담자가 자기 작품을 창조하고 탐색하는 것만큼이나 치료 과정에 도움을 준다는 것도 안다. 해리엇 외드슨은 2010년 "위대하다고 평가받는 예술은 상당한 수준의 의미를 전달해야 한다"고 언급했다. 흔히 '위대한 great' 대상으로 여기는 것은 종종 강력한 힘을 발휘한다. 이 대상은 사람들이 오로지 말로만 전달할 수 있는 메시지를 전달한다. 이런 사고는 미술치료의 근간을 이룬다. 박물관 갤러리에서 예술 작품을 감상하고 교감하는 것도 성찰을 촉진하지만, 가장 큰 효과를 발휘하는 것은 한결 전통적인 예술 치료 방법을 활용해 예술 작품을 감상하고 성찰하는 조합이다. '위대한' 예술 작품은 사람들이 무언가 새로운 것을 볼 수 있게 만든다. 참여자가 직접 창조한 작품은 자기 스스로 새로운 것을 발견할 수 있게 돕는다.

대상을 통한 인간관계

1993년 미하이 칙센트미하이는 사람들은 육체적으로나 심리적으로

나 대상에 의지한다고 표현했다. 육체적으로는 가장 기본적인 생존을 위해 대상에 의지하고, 심리적으로는 마음의 안정을 가져와 정서적으로 생존하기 위해 대상에 의지한다. 뮤지엄은 신체적인 긴장과 불안을 안정시키면서 이 과정에 공헌한다. 뮤지엄의 예술 작품은 개인적인 관계와 다른 인생 경험을 반영하고 성찰을 제공해 힘들거나 스트레스를 받는 사람에게 위안을 준다. 2010년 로이스 H. 실버만은 뮤지엄에서 볼 수 있는 예술품 및 사물은 개인이 시공간을 넘어 다른 사람들과 소통하도록 돕는다고 했다. 또한 작품과 작품의 내용, 작품을 제작한 예술가와도 깊이 있는 공감을 지원한다.

→ 집단 구성원으로서 예술

2010년 도널드 쿠스핏은 "현대의 예술가와 관람객은 은연중에 치유적 관계 집단으로 묶인다"고 적었다. 예술가와 작품, 관찰자 모두는 상호작용하고 소통한다. 보통 집단치료에서 가장 중요한 목표는 유사한 상황을 겪은 다른 사람과 교류하고 서로 배우며 지지받는 경험을 쌓는 것이다. 마리안 리브만의 1986년 책은 치료적 맥락에서 집단 작업을 활용하는 근거를 제시하고자 사회성 학습, 상호 지원, 피드백 주고받기, 새로운 역할 시도, 문제 해결을 집단 작업의 장점으로 꼽았다. 그렇다면 내담자 한 명과 예술 작품 하나가 집단 미술치료 회기의 상호작용을 재현할 수 있는 박물관 예술 작품에는 어떤 특성이 있을까? 그리고 무엇이 미술치료 경험을 치료적으로 만들까?

　　미술이 치료 경험을 만들려면 쿠스핏이 말한 다음 두 가지 조건에 부합해야 한다. 작가는 자기가 겪는 힘겨운 정서를 기꺼이 드러낼 수 있어야 하고, 관람객은 그 작품에 공감하며 성찰할 수 있어야 한다. 뮤지엄 미술치료 프로그램에는 두 요소가 모두 존재한다. 자신의 정서적 고민을 기꺼이 행동으로 옮기고자 하는 예술가들은 전시된 예

술 작품을 통해 박물관 환경에 존재한다. 비록 예술가 자신은 뮤지엄에 물리적으로 존재하지 않지만 제작자의 감정, 가치, 신념은 그가 창조해낸 작업 결과물에 고스란히 담겨 전달된다. 뮤지엄 미술치료의 내담자는 관람객이 되어 작품에 담긴 예술가와 소통하고자 한다.

집단 미술치료 회기에서 뮤지엄 관람객은 미술 작품과 만나 서로 관계를 맺는다. 집단 구성원들은 다른 구성원이 공감하고 반응할 수 있는 이미지를 통해 역경과 성취, 감정, 또 다른 고민거리들을 언어로 표현한다. 작품에 드러난 정보를 돌아보며 집단 구성원들은 비슷한 경험이 담긴 자신의 이야기를 나누고 긍정과 격려의 말을 건네며 서로 지지를 보낸다. 집단 회기에 구성원이 아이디어와 피드백을 나누고 일상생활에서 배운 것을 적용하는 동안 이와 같은 과정은 몇 번이고 반복될 수 있다. 미술관이나 박물관에서 예술 작품을 감상하는 내담자에게도 유사한 교류 과정이 발생한다. 작품 속 정보가 내담자에게 와닿고, 내담자는 이를 들여다본다. 그렇게 작품에서 발견한 개념과 자신과 작품과의 관계성을 미술 제작을 통해 나타낸다. 그리고 내담자는 배운 정보를 뮤지엄 환경 밖의 자기 삶에 적용한다.

→ 의미 만들기

2007년 제럴드 C. 컵칙은 '관찰자는 항상 자기와 연관 지어 작품을 경험한다'고 언급했다. 작품의 라벨과 해설 자료, 그리고 예술 작품이 뮤지엄 방문객에게 정보를 제공하지만, 그들은 작품을 감상할 때 자기 인생 경험의 관점에서 연결해 스스로 창조해낸 의미에 더욱 가치를 둔다. 작품 감상은 관람객의 마음속에 다양한 정서와 심리적인 반응을 불러일으키고, 일반적으로는 자기가 본 작품을 평가하도록 이끌며, 삶의 변화를 만들어낼 수도 있다. 대상으로부터 의미를 만들어낼 때 내·외적 요인이 서로 작용하며 경험을 발생시킨다. 하지만 어떻

303

게 이 과정이 이뤄지는가? 신경 미학neuroaesthetics을 연구하는 신경과학자들은 어떻게 우리의 시신경과 대뇌가 통합적으로 시각적 정보를 받아들이고 처리하며 시각적인 세상에 의미를 부여하는지 연구하기 시작했다.

→ 미적 체험 과정 방식

안잔 차터지는 2014년 책에서 '우리의 정서는 우리가 파악한 정보와 그것을 경험하는 방식에 색을 물들인다'고 표현했다. 우리가 지각하는 것과 그와 관계해 느끼는 감정은 사람의 뇌에서 병렬 처리 과정을 거친다. 시각적 정보를 처리하는 동시에 그 정보에 빠르게 의미를 덧붙인다. 그는 우리가 본 것으로부터 정보를 받아들이고 의미를 만들 때 뇌 속에서 무슨 일이 일어나는지, 뇌의 기본적인 구조와 정보 처리 단계를 알기 쉽게 서술했다. 정보의 시각적 처리는 시각 정보를 받아들이는 망막에서 시작된다. 정보는 빠르게 뇌로 이동해 후두엽으로 전달되며, 후두엽의 일부 영역에서는 모양, 동작, 색상에 관여한다. 이 단편적인 정보들은 얼굴, 장소, 대상을 처리하는 뇌 영역에서 만나 서로 통합되며 마침내 우리가 파악할 수 있는 시각적 형상으로 구체화된다. 절차는 뇌의 대부분 처리 과정처럼 우리가 인지하지 못할 정도로 아주 빠르게 실행된다. 뮤지엄 경험에서 이런 정보 처리 과정은 방문객이 미술 작품을 관찰하면서 그것이 풍경화인지, 자화상 혹은 정물화인지 식별하도록 해 주고, 이런 구조 안에서 더욱 자세하게 대상을 묘사할 수 있게 돕는다.

뇌의 영역 중에서 시각적으로 받아들인 정보에 의미와 정서를 부여하는 부위는 측두엽temporal lobes과 변연계limbic system다. 우리 뇌에서 이 두 영역이 서로 교류하며 의미 만들기가 발생하는 것이다. 우리의 인생 경험과 관련 있는 개인적 정보는 측두엽 안쪽의 아주 깊은

곳에서 담당하는데, 뇌에서 정서를 관장하는 변연계와 가까운 곳이다. 대뇌변연계 영역은 뇌와 신체를 정서적 경험과 연결하는 자율 신경계autonomic nervous system와 밀접하게 이어져 있다.

헬무트 레더 및 공동 연구자들은 2004년 연구에서 뇌의 병렬 처리 과정을 다섯 가지 요소로 나눌 수 있다고 보았다. 그 요소들은 지각 분석, 암묵적 기억 통합, 명시적 분류, 인지 통제, 평가다. 첫 번째 요소인 지각 분석은 예술 작품에 대해 좋거나 싫다고 결정하는 것처럼 간단한 판단을 말한다. 지각 분석 다음으로 이어지는 암묵적 기억 통합은 우리가 인식할 수 없는 정보 처리 과정이다. 예술품에 대한 친숙함, 예술품이 우리의 예술 인지 도식이나 특정 유형의 예술품에 얼마나 잘 부합하는지가 첫인상을 바탕으로 형성되고, 뇌는 예술품에 대한 미적 판단을 내린다. 그다음 과정은 명시적 분류인데, 보통 작품 내용이나 형식 등 작품에 대한 자기 생각을 언어로 표현할 수 있게 된다. 예술 작품, 예술가, 예술 매체에 관한 사람들의 지식은 병렬 처리 과정으로 형성된다. 이런 정보는 라벨을 통해 작품에 관한 의미 있는 내용이나 예술사적 정보 및 맥락을 제공한다. 이렇게 관람객은 기본적 작품 정보를 습득하며 이는 개인의 미적 판단에 관여한다. 마지막 두 가지는 인지 통제와 평가 요소로, 두 영역은 서로 밀접한 영향을 주고받는다. 사람이 대상을 얼마나 잘 인지하고 이해하는지 정도에 따라 평가가 바뀌기 때문이다. 사람이 예술 대상에 통달한 느낌을 받는 간단한 방법은 이 모든 처리 과정에서 수집한 정보를 자기 자신과 인생 경험에 연관시켜, 예술품에 대한 인지적이면서 정서적인 반응을 만드는 것이다.

차터지는 그의 책에서 의미 만들기 과정과 우리가 인식하는 것 사이의 관계성 역시 주목한다. 그는 사람의 정보 처리 과정을 초기-중기-후기의 3단계 절차로 나눈 미적 경험 모델aesthetic experience model을

13장 · 치료 작업에서 소장품의 역할

제안했다. 초기는 색상, 모양, 동작을 포함한 아주 기초적인 요소로 눈으로 본 대상을 처리한다. 중기는 게슈탈트 원리[49]가 작동해, 뇌가 단순한 요소들을 한데 묶어서 더 정확하게 지각하려고 한다. 마지막으로 후기 단계는 사람들이 대상을 인지하게 되면서 비로소 의미를 부여한다. 이런 의미 만들기 과정에서 사람들은 이전 경험과 기억을 그들이 지각한 내용과 서로 연결시킨다.

　　이런 뇌의 병렬 처리 과정은 반영 거리reflective distance에도 영향을 미친다. 1990년 비야 버그스 루세브링크의 연구에 따르면 반영 거리는 보통 미술치료에서 내담자가 직접 미술 매체를 접하지 않을 때 발생하는 개념이다. 예를 들어 미술치료사는 손으로 직접 표면에 물감을 바르는 방법 대신 붓, 스펀지, 혹은 다른 도구를 제공한다. 이런 매개체를 통해 내담자는 자기의 표현과 미술 매체가 주는 감각적 입력을 구분해 시각적 통찰에 더 집중할 수 있다. 뮤지엄 미술치료에서도 비슷한 역할을 하는 반영 거리가 존재하는데, 미술치료사의 추가적 개입 없이 사람들이 예술 작품을 관람하는 순간 이미 반영 거리는 발생한다. 뮤지엄 전시장에 걸린 건 다른 사람(예술가)의 창작물이고, 관찰자는 처음에는 이 작품과 깊게 정서적 관계를 맺지 않는다. 자기의 고유한 표현과 작품을 통해 나온 반응을 쉽게 구분할 수 있기에 반영 거리가 존재하는 것이다.

치료를 위한 작품 선정

미술치료사는 보통 미술치료 회기에서 사용할 미술 재료를 미리 선택하는 방식과 유사하게, 뮤지엄 미술치료 프로그램 기획 과정에 활용할 예술 작품을 선정할 수 있다. 개인이든 집단이든 치료 목표에 맞게 신중히 작품을 선택해야 한다. 작품은 미술치료사가 선택할 수도,

내담자가 선택할 수도 있다. 미술 작품을 선택하는 두 가지 방법 모두 적절한 내담자 또는 집단과 함께 활용할 때 성공할 수 있다.

사람들은 모두 각자 다른 방식으로 작품에 관여하므로, 미술치료사는 미술치료 회기에서 내담자가 작품을 선택하도록 하는 게 유용할 것이다. 이 방법은 미술치료 회기에 처음 참여하는 내담자에게는 특별히 강렬한 영향을 미칠 수 있다. 대다수 뮤지엄 방문객은 익숙한 것에 끌리며, 사람들은 사전 지식과 관심사, 경험을 토대로 2016년 존 H. 폴크가 언급한 것처럼 "뮤지엄이 포함하는 것을 이해할 수 있는 참고 절차를 만든다." 그러면서 자신만의 방식으로 새로운 장소에서 안정감을 느끼는 것이다. 미술치료사는 내담자가 고른 작품을 활용해 그 작품을 선택한 동기를 탐색하고, 작품 선택에 반영된 그 사람의 과거 또는 현재의 경험에 관해 이야기할 수 있다.

작품 선정에 편향을 소거하려면 내담자가 직접 작품을 선택하게 한다. 미술치료 내담자나 뮤지엄 관람객이 각자의 독특한 관점으로 작품을 감상하는 것처럼, 미술치료사도 각자의 인생 경험을 바탕으로 작품과 소통한다. 치료적인 방향으로 나아가려면 치료사 자신의 과거 경험이나 개인적인 관점에서 특정 작품을 선택하는 것이 아니라, 참여자가 직접 작품을 고를 수 있도록 한다. 이를 통해 예술 작품에 관해 제공되는 모든 정보는 내담자, 그리고 예술 작품에 대한 내담자의 경험이나 해석과 직접적으로 관련된다.

단 내담자가 직접 작품 선택할 때 다소 시간이 소요된다는 단점이 있다. 뮤지엄에서 진행되는 회기의 대부분은 전시장을 탐색하며 시간을 보낸다. 내담자가 어떤 예술 작품에 대해 논의하고 싶은지 신중하게 생각할 시간도, 전통적인 치료적 개입이 이루어질 시간도 부

49 역주: gestalt principle. 인간 인식의 규칙 또는 원칙. 인간은 물체를 인식할 때 서로 유사한 요소를 구성하고 패턴을 감지해, 복잡한 이미지를 명확하게 한다.

족하다. 비록 시간은 좀 걸리겠지만 참여자가 뮤지엄 환경에서 상호작용하는 것을 곁에서 지켜보며 미술치료사는 유용한 접근의 기회를 얻을 수 있다. 2011년 앙드레 살롬에 따르면, 뮤지엄 공간을 탐색할 때 내담자는 자기 자신 및 주변 관계와 익숙하게 상호작용했던 방식을 가져올 것이다. 또한 내담자가 뮤지엄 환경과 상호작용하는 방식에 관해 치료사는 경계boundaries나 전이transitions, 영속성permanency, 중심성centrality을 주제로 대화를 나눌 수 있다. 그리고 치료사는 뮤지엄 공간에서 내담자를 지켜볼 때 (1) 내담자가 낯선 환경을 편안하게 둘러보는지, (2) 경계를 잘 이해하며 따라오는지, (3) 전시장이나 전시의 전이 과정에 어려움을 보이지 않는지, (4) 내담자가 스스로 이야기 나눌 작품을 선택하는 과정 등을 포함하되, 이에 국한되지 않는 다양한 부분을 참고할 수 있다.

　　큰 규모의 뮤지엄에서는 이렇게 미술치료 회기에 활용할 작품을 참여자가 직접 고르는 게 비현실적인 목표일 경우가 많다. 선택할 수 있는 작품의 수가 너무 많으면 아무리 정신적으로 건강한 사람이라도 압도당할 수 있기 때문이다. 미술치료사가 파악하기에 내담자가 반응할 작품을 선택하는 과정이 치료 목표에 적절하고 중요한 단계라면, 작품의 수를 제한해 내담자가 고를 수 있도록 개입할 것이다. 이는 미술치료사가 내담자의 치료 목표에 맞게 다양한 예술 작품을 보유한 특정 전시장이나 전시회를 미리 선정해 두는 방식으로 진행된다. 대부분 미술치료사가 전시 주제를 사전에 충분히 검토한 후에 진행할 때 가능하다. 이 전략은 개인이나 소규모 집단을 대상으로 뮤지엄에서 회기를 진행할 때 유용하게 활용될 수 있다. 자발성 향상을 주요 목표로 선정한 약 6-10명의 소규모 집단이라면 미리 선정해 둔 전시장이나 작품 중에서 참여자들이 직접 작품을 선택하는 방식으로 촉진할 수 있다. 또한 명확히 지정된 장소에서 내담자들이 뮤지엄 환

경에서 어떻게 상호작용하는지, 또 집단 구성원 간에 어떻게 상호작용하는지 치료사가 주의 깊게 관찰할 수도 있다. 이 전략을 뮤지엄에서 개별 내담자에게 적용하는 경우, 치료 회기에서 치료사는 내담자의 작품 선택 과정이 너무 많은 시간을 차지하지 않도록 하면서도 그들의 방식을 지켜봐야 한다.

내담자가 회기에서 감상하고 싶어 하는 작품을 주체적으로 고르도록 기회를 주면 뮤지엄 미술치료 회기에 대한 저항 수준을 낮출 수 있다. 미술치료에 개별적으로 참여하는 것을 자주 부담스럽게 생각하는데, 미술치료가 효과적이기 위해서는 예술적 재능이 있어야 하지 않을까 염려하기 때문이다. 뮤지엄 환경은 내담자의 이런 우려를 더욱 악화할 수 있다. 단지 그들의 예술 재능이 심판대에 오르는 것에 대한 두려움 때문만이 아니라, 작품을 정확하게 해석할 수 없을 것 같다는 걱정이나 수준 있는 대화를 나눌 수 없을 것만 같은 낮은 자신감 때문이기도 하다. 이런 내담자의 고민은 빈번하게 미술 표현 과정에서 거부감을 보여주거나 뮤지엄의 작품을 감상하고 피드백을 하는 시간을 거리끼는 태도로 나타난다. 미술치료사들은 어떤 것이든 가장 자기 눈에 띄는 소장품을 선택할 수 있도록 안내하고 내담자를 안심시키면서 그들의 저항을 함께 다룰 수 있다.

뮤지엄에서 프로그램을 수행하는 동안 내담자가 감상할 작품을 선택할 수 없는 경우, 미술치료사가 대신 선정해올 수 있다. 이런 방식은 사실 기존 미술치료 기법을 작품 감상 방법과 통합한 이상적인 구조다. 미술치료사가 작품 선택권을 제공하는 것은 치료 목표와 직접적으로 일치하며, 전통적인 미술치료 회기에 시간을 좀 더 할애할 수 있다. 예술 작품의 주제나 내포한 정보가 이미 치료 목표를 명시적으로 나타낸다. 작품의 주제는 무궁무진하며, 캡션에만 국한해 작품을 이해할 필요도 없고 전시회에서 사용한 기타 해석 자료를 통

해 분석하지 않아도 된다. 여기서 다루는 작품의 주제는 반드시 내담자에게 맞춰야 하며, 미술사적 정보나 작가의 작품 해설에 관한 게 아니어야 한다. 미술치료사는 매우 복잡한 추상화를 불안의 느낌과 연관시키거나, 가족 초상화에서 발견되는 인물 간의 관계를 논의함으로써 학대와 방치를 극복하는 치료 목표를 연결시킬 수 있다. 미술사나 작가 중심 정보, 내담자의 제작을 위한 작품의 세부 진행 과정에 관한 정보들은 내담자가 화제를 꺼내거나 작품과 치료 목적 사이의 연관성이 있으면 다룬다.

미술치료사는 치료 회기에 탐색할 작품을 선정하며 회기의 구조를 설정한다. 구조적인 미술치료 회기는 불안, 알츠하이머, 치매, 지적장애, 발달 장애를 가진 내담자의 치료 목표를 달성하는 데 도움이 된다. 그리고 정서 조절을 위해 노력하는 어린이와 청소년을 대상으로 치료의 틀을 갖추고자 할 때도 이 방식이 활용된다. 이런 대상이 미술치료 회기에서 보고 반응할 작품을 선택하도록 하면 심리적으로 부담스러울 수 있으며, 치료 환경에 불필요한 스트레스 요인을 만들어 프로그램에서 개인의 성장에 영향을 미칠 수 있다. 미술치료사는 처음에 미술 작품 선택 과정을 통제함으로써 내담자가 가장 성공적으로 치료할 수 있는 공간을 제공하고, 내담자의 목표 달성에 도움이 될 것으로 판단될 때 직접 미술 작품을 선택하도록 한다.

뮤지엄 미술치료: 자기 성장과 반영을 위한 장소
인디애나대학교의 평생학습교육원Lifelong Learning과 협업해 18세 이상의 성인들과 그룹 미술치료를 진행했다. '뮤지엄 미술치료: 자기 성장과 반영을 위한 장소' 프로그램은 참여자의 인생 경험과 미술관 소장품을 연계하고, 미술관이란 환경이 어떻게 개인적인 치유를 돕고

복지에 공헌할 수 있는지 두 눈으로 확인할 기회를 마련했다. 90분간 총 세 번 진행한 치료 회기에서 참여자들은 전시장 기반 체험, 성찰을 위한 예술 작품 만들기, 미술관에서의 전반적인 경험에 관한 토론에 참여했다. 다음은 세 번의 회기 내용을 각각 나누어 요약한 것이다.

→ 1회기

첫 그룹 회기에 미술치료를 소개하고 미술관 제작 스튜디오에서 진행할 작품 제작 내용을 안내하며 시작했다. 직업으로서의 미술치료, 미술관에서 미술치료가 어떻게 활용되는지, 전시장과 제작 스튜디오에서 어떤 유형의 경험을 할 수 있는지 설명했다.

그룹으로 전시장 관람과 작품 제작 모두 참여하려면 시간이 넉넉지 않았기에, 복합적으로 여러 목적을 달성할 수 있는 작품 제작 체험을 선택했다. (1) 그룹에 세 회기 모두의 전반적인 내용을 알리고, (2) 미술 재료와 제작 스튜디오 경험을 마련해 궁극적으로 미술관 환경에 안정감을 느끼도록 하고, (3) 만든 작품을 공유하며 집단 유대를 형성하는 게 그 목표였다.

그룹 참여자에게 자신의 영혼이 어떤 모습일지 상상하는 시간을 잠시 가져보도록 제안했다. 내재된 자아를 실제로 관찰하면서 시각적으로 어떻게 표현할 수 있을지 가늠해 보도록 제안한 것이다. 이 지시를 위해 미술관 제작 스튜디오의 모든 미술 재료가 제공되었고, 참여자는 45분간 작품을 제작할 수 있었다. 콜라주와 이미지 드로잉에서부터 찰흙, 종이 상자, 끈, 가는 모루를 사용한 3D 입체 조형까지 다양한 재료로 작품을 만들었다. 일부 참여자는 자기 영혼이나 내면의 자아를 특정 색상으로 표현할 재료를 골랐고, 또 다른 참가자는 자기 영혼을 특정 윤곽이나 형태로 만들었다. 여러 유형의 시각적 표현을 허용하고 구성원 각자 사용하기 편한 재료를 선택하도록 다양한

재료를 제공했다. 회기에 주어진 지시 자체가 매우 추상적이어서, 이런 지시에 다소 취약한 참여자들에게 재료 사용으로 안정감을 느끼도록 하는 것이 회기에서 중요했다. 대다수 참여자는 보통 고등학교 수준 이상의 미술 재료에 경험이 있었고 나는 그들이 성공적으로 미술 재료를 선택하고 활용할 수 있으리라 확신했다.

→ **2회기**

참여자 주도의 작품 선택 방법을 적용해, 그룹에게 미술관 전시실을 둘러보며 자기 삶에서 부족한 것이나 현재 살아온 경험 중에서 바꾸고 싶은 게 있는지 찾아보도록 제안했다. 지난 회기에서 제작한 작품을 한 발짝 뒤로 물러나 탐색하며, 아직 완성되지 않은 '영혼soul'은 어느 부분인지 짚어보도록 제안했다. 그리고 전시장에 들어가 참여자들이 약 45분간 소장품을 둘러보며 마음에 와닿는 이미지를 찾아보도록 했다. 참여자 1은 호세 마리아 벨라스코의 회화 작품 〈테페약에서 바라본 멕시코 계곡Valley of Mexico from the Tepeyac〉을 골라 그룹에서 함께 이야기를 나눴다. 도판13.1 텍스코코호Lago de Texcoco를 배경으로 멕시코시티의 계곡을 묘사한 그림이다. 참여자 1은 작품 이미지에 담긴 내용을 설명하며 그림과 자신의 개인적인 관계를 이야기했다. 그는 멕시코에서 태어나 작품 속 장소와 멀지 않은 곳에서 유년 시절을 보냈고, 그림 덕분에 현재 멕시코에 사는 자기 가족을 떠올렸다고 언급했다. 그는 가족들과 대화를 충분히 나누지 못했다. "이 그림을 보며 사랑하는 사람들과의 관계를 유지하는 게 얼마나 중요한지 새삼 깨달았어요. 비록 행복한 기억과 영적으로 연결되는 것이라도요. 장거리 관계에서 물리적으로 연결을 유지하기란 어렵잖아요."

참여자 2는 알프레드 레슬리의 작품 〈리사 비글로우의 초상Portrait of Lisa Bigelow〉을 선택하고 그룹과 함께 초상화에 나타난 인물과

의 관계를 토론했다. 그림은 검은색, 흰색, 회색 톤의 실물보다 큰 여성 이미지였다. 참여자 2는 이 작품에 대해 다음과 같이 언급했다.

> 그림 속 리사는 내가 마치 그녀의 나이였을 때를 상기시켜요.
> 아마 20대 후반, 아니면 30대 같아 보여요.
> 자기 나이보다 좀 더 들어 보이는 것 같네요.
> 그녀의 머리카락은 매우 짧아 여성성이 적은 듯해요.
> 눈은 커다랗고 너무나 슬프며, 표정은 의아한 듯 느껴져요.
> 이 작품 속에서 보이는 그녀의 태도는 어쩌면
> 우리 모두를 자기 가까이로 이끄는 듯, 동료를 찾는 듯한
> 모습이에요. 보기엔 평화롭지만 우울한 구석이 있어요.
> 절망에서 자신을 보호하려 하거나, 고통스러운 마음을
> 극복하고 헤쳐 나갈 준비를 하는 것처럼 보여요.
> 리사는 큰 소녀처럼 보이고, 나도 그랬어요.

| 도판 13.1 | 호세 마리아 벨라스코, 〈테페얀에서 바라본 멕시코 계곡〉, 1895,
인디애나대학교 에스케나지미술관, 75.117.1

내가 그 나이쯤일 때는 10대 후반부터 시작된
약 10년간의 극심한 심리적 고통에서 막 벗어났어요.
희망도 없었고 어떤 색깔도 없었고, 그러다 보니
회색이 되었네요. 미소가 사라진 얼굴과 머뭇거리는 듯한
태도로 말이죠. 그와 함께 커다란 크기의 작품은
리사가 자기 마음속에 도사리는 악마들과
싸울 힘이 있다는 걸 의미하는 것 같네요. ...
(레슬리의) 리사에 대한 묘사는 아주 솔직하고,
저는 거기에 공감해요.

→ 3회기

세 번째이자 마지막 회기에서 우리는 미술관 내 전시장을 돌아보며 힘을 상징하는 것을 찾아보기로 제안했다. 2회기에 밝혔던 영혼의 잃어버린 부분을 회복할 힘을 줄 수 있는 게 자기의 어떤 측면인지, 앞선 두 회기를 되돌아보고 이번 회기는 생각하고 성찰하는 기회로 활용할 수 있도록 했다. 참여자 3은 케냐 마사이족이 만든 작품 〈한 쌍의 귀걸이Pair of Earrings〉를 소개하며 반영할 대상으로 삼았다. 도판13.2

귀걸이는 작고 반짝이는 형형색색의 구슬을 꿰어 일정한 패턴으로 만들어졌으며 다소 큰 편이었다. 참여자는 언제나 보석이 자기 자신과 자기 정체성을 나타내는 수단이었다고 회상했다. 그녀에게 보석은 여성의 힘을 상징했다. 또 귀걸이의 불완전함을 서양 문화와 완벽함의 관계, 그리고 자신의 작품 제작 방식과 연결했다.

서양 문화에서는 종종 균형과 완벽함을 칭송하지만,
이 작품에 나타난 비정형적이고 차이가 있는 것을
그들의 문화에서는 아름답게 바라봤어요.

| 도판 13.2 | 케냐 마사이족, 〈한 쌍의 귀걸이〉, 1930,
인디애나대학교 에스케나지미술관, 2009.7

이 점을 내 작품 제작 방식과 내가 아름다움을
바라보는 관점에 연결해 보았어요. 나와 비슷한 관점을
발견한 것은 매우 고무적인 일이었죠.

이차적인 의미 만들기

뮤지엄에서 일하는 미술치료사는 예술 작품과 개인적인 연결이 있
다. 우리가 겪은 과거의 일은 특정 작품에서 의미를 찾아주고, 그 작품
과 정서적으로 어떻게 연결되는지에 영향을 미친다. 하지만 개인적
인 과거 경험을 끌고 오지 않는, 또 다른 방식의 의미 만들기가 있다.
바로 내담자의 생생한 경험에 가장 큰 영향을 받는 의미 만들기 방식
이다. 치료사라면 누구라도 내담자의 이야기는 우리 안에 있다고 할
것이다. 우리는 우리 자신의 것이 아닌 행복한 기억과 끔찍한 경험 모
두를 담는 그릇이 된다.

315

이전 미술치료 그룹에서 한 참여자는 앞서 나온 작품 중 〈리사 비글로우의 초상〉이란 작품에 깊은 감상을 표현했다. 다시 회상시켜주자면 실물보다 크게, 회색 조로만 그려진 여성의 초상화다. 그녀의 머리는 짧고, 거의 남성으로 착각할 정도다. 무표정한 얼굴에 팔은 양옆으로 늘어뜨렸고 민소매 드레스를 입었다. 우리 미술관의 소장품 중 내가 가장 좋아하는 그림으로, 작품을 보는 순간 마음을 사로잡혔다. 내게 리사는 강해 보인다. 내 일생에서 별로 겪어보지 못한 강인함이지만, 어쩌면 나의 할머니에게서 보았던 것 같다.

내가 열다섯 살이 되던 해에 할머니는 난소암 진단을 받으셨고, 결국 그로 인해 생을 마감하셨다. 할머니는 육체적으로도 정신적으로도 강인하셨는데, 내가 중요하게 생각하는 강인함은 정신적 강인함이었다. 할머니가 고통스럽다는 것도, 외롭다고 느끼는 것도, 암이 그녀 일생을 덮어버리지 않길 바란다는 것도 알 수 있었다. 하지만 할머니는 일언반구 내색하지 않으셨다. 우리 가족이 할머니가 계신 병원에 방문할 때마다 항상 웃으며 맞아주셨다. 언제나 할아버지의 안부를 물었고 나와 동생의 최근 배구 경기에 대해서 듣고 싶어 하는 게 전부였다. 우리는 암에 관해 이야기하지 않았고 할머니의 눈에 비친 생각을 그저 지켜보았다. 리사처럼 우리 할머니는 강인하셨지만, 만약 그녀와 만난 적이 있었던 사람이라면 누구나 외형적으로 보이는 것보다 내면에 많은 게 있다고 말해 주었을 것이다.

전시장에서 이 작품을 지나칠 때마다 할머니가 생각난다. 물론 그녀가 앓았던 암에 대해서도 생각하지만, 그보다 훨씬 더 많은 걸 생각한다. 내 아버지의 낡은 바지를 잘라서 손수 바느질해 내게 만들어주신, 집에 있는 퀼트가 생각나기도 한다. 여동생과 할아버지까지 함께 철물점으로 스노우콘을 사러 갔던 우리의 작은 여행도 기억난다.

우리 가족이 할머니네에서 수영하며 보낸 셀 수 없는, 무수히 많은 시간도 생각난다. 그녀가 살았던 멋진 삶을 생각해 본다.

그렇지만 이제는 〈리사 비글로우의 초상〉을 보면 할머니를 회상하고 난 후, 참여자 3이 리사에게 공감한 부분이 떠오른다. 우리의 삶과 타인의 삶을, 과거와 현재와 미래를 연결하고 공감대를 형성하는 예술 작품의 힘이 얼마나 강력한지 깨달았다. 그리고 그 깨달음을 준 미술치료 그룹을 떠올리며 미소를 짓는다.

나오며

뮤지엄 소장품은 미술치료 프로그램에서 중요한 역할을 한다. 미술관에서 진행하는 미술치료 프로그램에 대한 사람들의 선호도가 높아짐에 따라, 미술치료사는 치료 회기에 뮤지엄의 소장품을 활용하는 방법에 관한 이해를 향상시킬 필요가 있다. 예술 작품은 우리에게 정서를 전달한다. 미술치료 내담자와 치료사는 전통적인 미술치료 경험에서 다른 그룹 구성원이 그랬듯 예술 작품과 상호작용하며 의미를 발견해간다. 작품 제작이 창작 행위에 참여하는 사람의 개인적이고도 생생한 경험을 반영하는 것처럼, 예술 작품을 보는 것도 동일한 기능을 한다. 작품을 관찰하는 것은 과거와 현재의 경험 및 현실을 반영할 수 있다. 뮤지엄 미술치료의 필수 요소는 토론과 치료 작업의 촉매제 역할을 하는 예술 작품의 힘을 활용하는 것이다. 이는 자기 작품 제작을 주저했던 내담자에게 추가적인 진입 지점을 제공한다.

참고 문헌

Chatterjee, A. (2014). *The aesthetic brain: How we evolved to desire beauty and enjoy art.* New York City, NY: Oxford University Press.

Csikszentmihalyi, M. (1993). Why we need things. In S. Lubar & D. Kingery (Eds.), *History from things: Essays on material culture* (20–29). Washington and London: Smithsonian Institution Press.

Cupchik, G. C. (2007). A Critical relection on Arnheim's gestalt theory of aesthetics. *Psychology of Aesthetics, Creativity, and the Arts, 1*(1), 16–24.

Falk, J. H. (2016). *Identity and the museum visitor experience.* New York City, NY: Routledge.

Kuspit, D. (2010). *Psychodrama: Modern art as group therapy.* London: Ziggurat Books.

Leder, H., Belk, B., Oeberst, A., & Augustin, D. (2004). A model of aesthetic appreciation and aesthetic judgements. *British Journal of Psychology, 95,* 489–508.

Liebmann, M. (1986). *Art therapy for groups: A handbook of themes, games, and exercises.* Newton, MA: Brookline Books.

Lusebrink, V. B. (1990). *Imagery and visual expression in therapy.* New York City, NY: Plenum Press.

Moon, B. L. (2017). *Introduction to art therapy: Faith in the product* (3rd ed.). Springfield, IL: Charles C. Thomas.

Pelowski, M., Markey, P., Lauring, J. O., & Leder, H. (2016). Visualizing the impact of art: An update and comparison of current psychological models of art experience. *Frontiers in Human Neuroscience, 10,* 1–21.

Salom, A. (2011). Reinventing the setting: Art therapy in art museums. *The Arts in Psychotherapy, 38,* 81–85.

Silverman, L. H. (2010). The social work of museums. New York City, NY: Routledge.

Wadeson, H. (2010). *Art psychotherapy* (2nd ed.). Hoboken, NJ: John Wiley.

뮤지엄 미술치료의 실천 전략과 방법

로렌 도허티 & 미트라 레이하니 가딤

이 장에서는 뮤지엄 현장에서 프로그램에 유연하게 쓸 수 있는 실용적 도구와 전략을 공유하려 한다. 우리는 수년간 운영해 온 훌륭한 프로그램들의 절차와 구조 체계를 함께 분석한 뒤, 이를 실제 프로그램에 구현하며 활용한 전략을 파악했다. 그리고 다수의 뮤지엄 미술치료 프로젝트를 실행한 연구와 실험 과정을 면밀히 살펴보며 훌륭한 사례들을 선별했다. 오늘날 뮤지엄 미술치료는 박물관과 미술관에서 일하는 미술치료사와 교육학예사, 교육 프로그램 작가들과 미술치료 실습생이 여러 해에 걸쳐 열정적으로 개발해 온, 가장 진화된 모습이다. 이는 많은 관계자의 창조적이고 헌신적인 기여와 협업이 없었다면 불가능했을 것이다.

실천 방법과 전략

개인 및 공동의 관심사와 전시장 내 활동이 만나면, 관람객의 접근을 위해 새롭고 유연하며 창의적이고 의미 있는 진입점을 만들어낸다. 뮤지엄 환경 및 뮤지엄 소장품들은 실재하는 물리적 대상으로, 이 매체와 상호작용하는 개인에게 감각적·정서적·인지적인 연상을 불러일으키고 기억을 자극하고 투사 경험을 생성한다. 전문가의 업무는 이런 상호작용을 위한 상황과 접근하기 쉬운 환경을 만드는 것이다. 1995년 수잔 M. 피어스의 연구에 따르면 개인의 참여와 상호작용 경험에는 뮤지엄 사물이 정체성, 관계, 자연, 사회 및 종교의 상징으로 기능하는 과정이 포함될 수 있다. 다음은 뮤지엄 미술치료사와 건강 복지 전문가가 뮤지엄 작품 참여 활동을 개발할 때 활용할 수 있는 네 가지 방법에 대한 개요이다. 이 장의 저자 중 한 명이자 퀸스박물관 미술치료 프로그램의 관리자인 미트라 레이하니 가딤, 전임 코디네이터인 레이첼 십스, 미술치료사인 제니퍼 칸디아노가 2018년 공동으

로 개발하고 진행하며 발견한 여러 주제를 파악하고 분류한 것이다. 앞서 4장에서 간단히 다룬 부모 대표 방문자 경험PAVE 프로그램의 일부 결과를 기술했다.

- 언어 교류
- 동작 체험과 활동
- 전시 연계 작품 제작
- 다중 감각 경험

인디애나대학교 블루밍턴의 에스케나지미술관도 위의 네 가지 항목을 활용해 우리가 전달한 사례와 설명에 따라 예술 작품 기반 프로그램을 기획하고자 했다. 우리가 전달한 건 치료 방식이나 복지 기반 프로그램에서 이미지를 활용하는 방법이다. 사실 예술 작품에 대한 모든 관람객이나 참여자의 반응은 제각각이 다르기 때문에, 우리의 정보는 참고로만 활용되었다.

언어 교류

전시장에서의 언어 교류, 즉 말로 소통하는 것은 개인적인 친분을 나누고, 뮤지엄 사물에 관한 상상력과 서사를 불러일으키며, 정확한 배경지식을 전달하는 좋은 방법이다. 이 방식으로 프로그램을 계획할 때는 일부 참여자가 뮤지엄 라벨에 표시된 것과 다른 언어 형식을 사용할 수도 있다는 점을 고려해야 한다. 뮤지엄이나 전시장의 언어 교류 문항verbal exchange inquiry에는 단계별 과정이 포함되어 있다.

1. 주제나 목표로 시작하자.
2. 관찰을 유도하는 개방형 질문을 사용하자.
 "관심이 가는 것은 무엇인가요?"
 "무엇이 보이나요?"라는 질문으로 시작할 수 있다.
 2016년 하버드대학교 교육대학원의 프로젝트 제로[50]에서
 개발한 '보고, 생각하고, 궁금해하기See, Think, Wonder' 같은
 사고 과정을 활용해도 괜찮다.
3. 다양한 반응을 위해 충분한 시간을 주고
 추가로 표현할 수 있다는 것을 전달하자.
4. 자기가 내린 결론의 증거로 관찰한 내용이나
 요소를 사용하도록 요청하자.
5. 관찰 및 개방형 질문으로 참여와 의미 만들기를
 위한 질문을 하자. 조력자는 단순히
 '네/아니오' 혹은 '진실/거짓'으로 대답하게 되는
 질문을 지양하길 바란다.
 대신 관람객들의 관점과 질문을 비교, 대조,
 연결하고 주제가 떠오르면 사실을 추가할 수 있다.
6. "이 사물이나 전시된 작품과 관련된 기억과
 감정은 무엇인가요?" 같은 질문으로 관찰자가
 작품과 즉각 개인적인 관계를 맺을 수 있도록 하자.
7. 사물이나 예술 작품에 따라 매우 구체적이거나
 매우 일반적일 수 있다.

언어 교류 단계에 따라 사고하면서 작품 〈황무지의 집The House on the Moor〉을 살펴보자. 도판 14.1 자기 반응이 앞서 제시한 것과 어떻게 다른지, 또 어떻게 비슷한지 생각해 보자. 그리고 미술치료에서 내담자나

환자를 언어 교류의 한 형태로 참여시키기 위해서 활용할 수 있는 예술 작품을 가정해 보자.

시각적 사고 전략

작품 관찰과 제작을 활용해 대화를 끌어내는 게 뮤지엄 미술치료의 핵심이다. 미술을 주제로 질문하는 또 다른 방식은 앞서 6장과 7장에서도 등장한 시각적 사고 전략VTS이 있다. 아비가일 하우젠과 필립 예나윈이 개발한 VTS는 시각 정보 활용 능력과 의사소통의 향상을 돕는 교육 전략이다. 미술치료와 함께 뮤지엄 프로그램에 조화롭게 활용할 경우, 참여자들이 작품 및 개념의 예술사적 의미나 작가주의나 작가의 기술 등에 너무 깊게 관여하지 않으면서 대화와 성찰을 시도하고, 또 참여를 통한 배움을 촉진할 가능성이 크다. 미술치료에서 언어 교류하는 방식처럼, VTS는 개인의 관점을 종합적으로 구축하기에 각자가 자신이 관찰한 바와 생각이 가치 있다고 느낄 수 있다. 아래는 대화를 만드는 세 가지 질문이다.

- 이 그림(작품)에서 무슨 일이 일어나고 있나요?
- 무엇을 보고 그렇게 생각했나요?
- 우리가 무엇을 좀 더 찾을 수 있을까요?

각 참여자의 이야기를 들으면서 그들이 말한 내용을 다시 표현해 재진술rephrase하고, 동일한 주제에 대한 관련 말하기 방식을 소개한다. 참여자가 구체적으로 언급하는 부분을 예술 작품이나 대상물에서 찾

50 역주: Project Zero, PZ. 철학자 넬슨 굿맨이 1967년 설립해 예술과 예술 교육을 탐구해 왔다. 사명은 '학습, 사고, 윤리,지능 및 창의성 등 모든 인간이 지닌 잠재력을 이해하고 육성하는 것'이다.

| 도판 14.1 | 토마스 거틴, 〈황무지의 집〉, 1801–1802, 인디애나대학교 에스케나지미술관, 68.129

아 짚어준다. 사람들이 서로 동조하거나 반대할 때는 판단하지 않고 기록한다. 참여자는 개별적으로 그리거나 그룹으로 다 함께 정보를 찾아내고 의미를 만들어간다. 재향군인 집단을 내담자로 가정해 함께 연습해 보았다. 우리 내담자, 카를로스Carlos와 앨리슨Allison은 전시 상황에서 작전을 수행하다 민간인으로 전환된 자신의 삶 속에서 불안, 절망감, 방향을 잃은 상실감을 표현했다. 이 그룹에서 도판 14.1 을 관찰하며 나눌 수 있는 대화를 다음과 같이 구성해 보았다.

촉진자	이 그림에서 무슨 일이 일어나고 있나요?
카를로스	저기 한 남자가 외로운 모습으로 낡은 집의 문가에 앉아 있어요.
촉진자	낡은 집의 문가에 앉아 있는 한 남성이 외로워 보였군요. 무엇을 보고 그렇게 생각했나요, 카를로스?

카를로스	집이 무척 낡아 보이고 주변에도 별로 남은 게 없어서요. 색깔은 무척 우울하고, 그림에 다른 사람도 없어요. 색이 주는 느낌 때문인지 남자가 쓸쓸하다고 느껴졌어요.
촉진자	카를로스는 집의 모습을 보고 버려져 있다는 느낌이 들었고, 작가가 칠한 우울한 색깔로 인해 그 남성의 외로움이 느껴졌네요. 우리가 무얼 더 찾아보면 좋을까요?
앨리슨	전 굴뚝에서 연기가 나오는 게 눈에 띄어요.
촉진자	앨리슨은 연기가 나오는 굴뚝을 보고 있군요. 무엇 때문에 그게 눈에 띄었나요, 앨리슨?
앨리슨	작가는 주변과 좀 다른 색으로 연기가 나오는 걸 표현했어요. 그래서 그 남자가 혼자가 아닐 수도 있겠다고 생각했어요. 어쩌면 집안에 다른 누군가 있을 수도 있지 않나 싶어요.
촉진자	앨리슨은 그림의 느낌과 좀 다른 색깔로 작가가 연기를 나타내서 연기가 눈에 띄었고, 또 누군가 집 안에 있을 것 같다고 짐작했네요.

이와 같은 상호작용은 시간이 허락되는 한 계속 진행한다. 말수가 별로 없는 구성원의 반응을 독려하고 때론 자기 의견을 나누도록 확장하면서 모두가 참여하도록 돕는다. 미술치료사가 촉진자 역할을 맡는다면, 그룹 구성원들과 다룬 내용을 잘 기억했다가 미술 지도안을 작성할 때나 더욱 심층적인 토론 및 탐색에 사용할 수 있을 것이다.

앞선 사례에서 미술치료사는 재향군인 그룹이 외로운 정서를 주제로 자기만의 작품을 제작하는 게 도움 될 수 있음을 알 수 있다. 그들의 안에서 어떤 감정이 들까요? 그런 감정이 들 때 극복하기 위해 필요한 지원은 어떤 것이 있나요? 미술치료사는 집 이미지를 자아의 은유로 활용하고 참여자들에게 각자의 '내 집'을 그려보도록 요청할 수 있다. 여기에 다음과 같이 추가 질문이 따를 수도 있다. '내 집'에는 어떤 사람들이 들어오나요? 어떤 사람은 들여보내고 어떤 사람은 들여보내지 않나요? 이 집에서의 생활은 어떤가요?

작품 속에 자기 두기

자신을 작품 안에 가져다두는 상상을 하는 것은 예술 작품 경험을 아주 색다르게 감각적으로 인식하는 방법이다. 참여자가 작품 속 자기를 상상할 수 있도록 다양한 질문을 할 수 있다. 이 그림 안에 있다면 어떤 느낌일까요? 향은 어떤가요? 어떤 감정이 느껴지나요? 무슨 소리가 들리나요? 이 그림에서 제일 먼저 가고 싶은 곳은 어디인가요? 그림 속 어디에 머물면서 안정감을 느끼고 싶은가요? 이와 같은 접근 방식을 더 잘 이해하기 위해 다음과 같이 가정해 보자. 위탁 양육 시설에서 생활하는 아이가 PTSD를 치료하기 위해 내담자로 왔다. 촉진자가 아이에게 그림에서 가장 처음으로 가고 싶은 곳을 질문한다면, 아이는 "물가에 있고 싶어요."라고 대답할 수도 있다. 그곳에 머무는 동안 어떤 감정을 느낄지 물어보면, 아이는 "슬퍼요. 나 혼자 있어요."라며 감정을 표현할지도 모른다.

미술치료에서의 즉흥 기법

처음 연극에서 개발되어 우리에게 친숙한 즉흥improvisation 기법은 사전 연습 없이 상호작용만을 기반으로 바로 진행되는 예술의 한 형식이다. 즉흥 기법은 지난 10여 년 동안 교육 및 참여를 위한 방법으로 대중화되었다. 2015년 린다 플래너건은 즉흥 과정은 구성원들의 모든 반응에 따라 흐름이 진행되는 양상을 보이기에 참여자가 자기 존중감을 느끼고 타인과 밀접한 유대감을 갖게 된다고 했다. 이는 미술치료에서 다른 참여자들과 중요한 라포를 형성하는 데 중요한 의미를 가질 수 있다. 아래 연습에서 자존감과 자신감 향상을 위해 노력하는 청소년 그룹 알렉스Alex, 린제이Lindsey, 알리샤Alicia와 함께 작업한다고 가정해 보자.

→→ 네, 그리고

맨 처음 사람이 그림 속에서 무언가 발견하고 관찰한 것을 설명한다. 다음 사람이 "네"라고 말하면서 정확히 앞 사람이 말한 사실을 반복한다. 또 "그리고"라고 말을 붙이며 자신이 관찰한 것을 추가로 설명한다.

알렉스	집 하나가 보여요.
린제이	네, 당신은 집 하나가 보이는군요,
	그리고 저는 물이 보여요.
알리샤	네, 당신은 물이 보이네요,
	그리고 저는 하늘이 보여요.

→→ 난 생각해요, 난 궁금해요

위의 방법과 비슷하게, 앞 사람이 "난 □□□라고 생각해요"라고 말한다. 다음 사람이 앞서 말한 내용을 그대로 반복하고 나서 "난 ○○○가

궁금해요"라고 말을 붙이며 차례대로 이어간다.

알리샤	난 (그림에서) 저 집이 좀 으스스하다고 생각해요.
알렉스	네, 당신은 저 집이 좀 으스스하다고 생각했네요. 난 그 남자가 집으로 들어가길 무서워하는 건 아닐지 궁금해요.

→ 이야기 지어내기

작품을 관찰하고 참여자끼리 짝을 지어, 또는 혼자 작품에서 보이는 '이야기story'를 구성해 보자. 이렇게 지어낸 이야기를 '사실fact'로 받아들이며 한 팀씩 발표한다. 미술치료 접근법의 경우, 참여자들은 가상의 이야기를 통해 표현하기 쉬운 은유나 의미를 담은 이야기를 만든다. 집단 참여자는 위와 같은 질문을 통해 이야기 속의 증거를 찾고 추론하도록 유도된다. 모든 이야기의 출발점은 작품을 관찰하는 데서 시작해야 유효한 증거를 찾을 수 있다. 참여자가 관찰한 바를 말하는 동안, 촉진자는 그들이 언급하는 지점을 작품에서 가리키거나 표시하고 질문을 바꿔 관찰한 내용을 재확인하며 새롭게 발견된 의미를 더욱 잘 이해할 수 있도록 돕는다. 미술치료 접근법에서도 참여자들은 이런 가상의 이야기를 통해 표현하기 쉬운 은유나 의미를 담아 이야기를 창조한다고 바라본다. 앞서 언급한 재향군인 사례를 다시 보자. 카를로스가 이야기를 만들고 그룹에 공유한다. 바로 이 지점에서 미술치료사는 작품 제작으로 넘어가는 통합 과정을 고심해 볼 수 있다. 작품에 나타나지 않은 부분의 이야기를 참여자들이 묘사할 수 있을까? 만약 원한다면 이야기의 결말을 바꿀 수 있을까?

→ 자유 단어 연상

소규모 그룹 형식으로 작품을 관찰하며 한 사람당 한 단어씩 말해 보자. 시작 단어를 하나 지정하고, 그 단어를 말한다(예: 화살). 단어를 듣고 '맨 처음 머릿속에 떠오른 단어'를 물어본다. 그룹은 첫 단어와 연상한 단어를 계속 이어간다. 언급한 단어의 목록을 적은 뒤 그룹이 다 함께 작품을 다시 관찰하자. 촉진자는 단어 목록을 녹음해 재생할 수 있고, 또는 모든 단어를 적어두어 함께 돌아볼 수도 있다. 관찰이 어떻게 변화하는지 목록을 통해 확인해 보자. 청소년 그룹을 대상으로 간주하고 예를 들면 자유 단어 연상의 언어 교류는 다음과 같다. 집house(첫 단어), 우리 집home, 엄마mom, 규칙rule, 자유freedom 등. 미술치료사는 이 단어 중 '규칙'과 '자유' 개념을 주제로 자기의 작품 제작 과정에 탐구하도록 제안할 수도 있다. 이 기법을 사용하면 그룹이 공동으로 의미를 구성해 그룹 형성과 상호 주관적인 교류를 촉진한다.

동작 체험과 활동

신체 활동은 시각이나 언어로 표현되는 개념에 관한 신체 감각과 '느낌feel'을 발달시킬 수 있다. 이 방식은 종종 추상적 사고 활동을 통해 개념을 깨닫는 것보다 더 쉽고 설득력 있는 이해를 돕는다. 2014년 애니 머피 폴의 연구에 따르면, 지식을 습득하거나 문제를 해결하기 위해 신체적으로 행동하는 것은 우리의 뇌가 사용하는 개념적 은유con-ceptual metaphor를 말 그대로 현실에 발생하게 만든다.

뮤지엄 및 전시장에서 활용할 수 있는 신체·운동 활동의 몇 가지 사례를 찾아보면서 고대 페루 치무Chimú 왕국의 〈족집게Tweezers〉를 살펴보자. 도판14.2 이 작품을 반영하는 동작 체험 활동의 그룹은 어린이, 청소년, 성인 누구나 참여하는 그룹으로 가정한다.

| 도판 14.2 | 페루 치무 왕국, 〈족집게〉, 1100-1300,
인디애나대학교 에스케나지미술관, 72.21.4

→ 작품 모방하기

- 예술 작품에 나타난 동작 따라 하기: 대상의 자세를
 관찰하고, 서 있는 모습과 형태를 모방한다.
- 예술 작품의 감정 따라 하기: 대상이 보여주는
 감정이나 느낌을 파악한 뒤 신체와 표정으로
 모방하거나 공유한다.
- 예술 작품의 형태나 윤곽선을 동작으로 나타내기:
 제작자의 과정이 담긴 붓질, 모양, 윤곽, 선적인
 요소들을 몸으로 표현할 수 있다. 동작의 속도나

331

빠르기 조절 또한 작품의 기법과 느낌을 찾아가는 데
도움이 된다. 그룹으로 예술 작품의 선 또는 모양을
탐색한다. 한 사람씩 각자 작품의 자세를 모방한다.
모든 구성원이 모방 자세를 취할 때까지 계속 동작을
추가한다. 움직임이나 소리를 추가할 수도 있다.
예를 들어 한 그룹이 〈족집게〉에 있는 동물 중 하나의
윤곽선을 흉내 낸다면, 그 윤곽선이나 흉내 낸
동물의 소리를 따라 하도록 유도할 수 있다.

전시 연계 작품 제작

전시장 안에서 프로그램에 참여하며 배우고 향유하도록 돕는 방법은
무엇일까? 행동하며 배우는 체험 학습은 부모나 보호자와 함께 온 아
이들에게 실제적이며 즐겁고 의미 있는 적극적 학습 방법이다. 다음
은 우키요에[51] 작품 〈닛사카역Nissaka Station〉에서 영감받아 뮤지엄 전
시장에서 직접 활용할 수 있는 사례를 소개한다. 도판 14.3

→ 스케치/드로잉

갤러리에서 간단한 스케치를 할 수 있도록 연필, 종이, 판지를 제공하
면 좋다. 드로잉은 전시, 작품, 체험에 관해 상상하고 지각한 것을 예
술적으로 표현하는 방법이다. 참여자들은 관찰하고 스케치한 그 위
에 글자를 덧쓰거나 작품과 관련된 장면을 상상해 볼 수도 있다. 〈닛
사카역〉에는 길을 따라 언덕을 오르는 사람 무리가 보이는데, 참여자

51 역주: 浮世絵. 17-20세기 초 일본 에도江戸시대에 유행한 다색 판화. 당대 사람들의 일상생활이나
 풍경, 풍물 등을 그린 서민층 중심의 풍속화가 많다.
52 역주: interior monologue. 주인공의 내면에서 일어나는 생각을 서술로 보여주는 문학 기법.
 흔히 의식의 흐름stream of consciousness을 나타내는 기법으로 쓰인다.

| 도판 14.3 | 우타가와 구니사다, 〈닛사카역〉, 1838,
인디애나대학교 에스케나지미술관. 2012.80

들에게 언덕 정상에 올라간 이후의 상황을 유추해 보고 드로잉으로
표현할 수 있도록 제안할 수도 있다.

→ 글쓰기

이야기 구성하기, 개인적인 기억이나 서사 연습하기, 예술 작품의 주
제나 내적 독백[52] 만들기, 감상을 시로 표현하기 등은 모두 글짓기로
상호작용하는 방식이다. 참여자는 작문 전에 다음과 같은 연습을 통
해 관찰한 내용을 발전시키고 집중할 수 있다. 〈닛사카역〉 속 여성은
무언가 적는 중이다. 촉진자는 그룹에 이 여성이 두루마리 종이에 무
엇을 적는지 상상해 보고, 직접 글로 써보도록 촉진할 수 있다. 또한
배경 속 사람들의 대화는 무슨 내용일지, 각 참여자에게 이 장면에서

어떤 일이 일어나는지 글로 써보도록 제안할 수도 있다.

→ 역 만들기

뮤지엄 학예사와 사전에 협의한 미술 재료를 활용해 전시장에서 진행하는 작품 제작 활동은 가까운 곳에 있는 특정 전시물, 예술 작품, 작품의 주제 등에서 영감을 받아 설계되었다. 전시장에서 사용 가능한 재료는 보통 테이프, 연필, 종이, 크라프트지, 마스킹 테이프, 알루미늄 포일, 모루, 색 빨대 등이다. 역 만들기에 앞서 담당자는 언제나 전시장에서 사용이 허락된 재료를 각 기관에 파악해야 한다. 다양한 입체 조형 재료의 활용이 허락되면 참여자는 〈닛사카역〉 속 자연 요소의 일부를 자기만의 형태로 만들 수 있다. 같은 입체 조형 재료와 일부 드로잉 재료를 활용해 작품 속 여인의 복식에 영감을 받은 자기만의 의상을 제작하도록 장려하는 것도 가능 하다.

다중 감각 경험

관람객이 스스로 전시장을 탐색하도록 돕고 참여를 촉진하는 방법과 사례를 소개한다. 이 도구는 아이와 그 가족들이 부담을 느끼곤 하는 언어적 안내 방식이 아닌, 시각과 촉각을 활용해 관심을 갖도록 지원한다. 전시장에서 사용하도록 만든 상호작용 사물일 수도 있고, 전시장 직원과 방문객이 만나는 공유 접점의 형태일 수도 있다. 손으로 직접 만지고 탐색하는 사물을 청소하고 위생 안전을 위해 장갑을 착용하는 등 특별히 주의를 기울여야 한다. 작품 〈아르장퇴유의 항구Le Bassin d'Argenteuil〉와 또 다른 작품을 관찰하고 여러분이 느낄 수도 있는 다중 감각 경험을 함께 상상해 보자. 도판 14.4

| 도판 14.4 | 클로드 모네, 〈아르장퇴유의 항구〉, 1874, 인디애나대학교 에스케나지미술관, 76.15

→ 상호작용 게시판

전시장의 공용 게시판에 질문하거나 개인적인 기억 및 생각을 남기도록 글이나 말로 안내해 전시에 관한 반응을 유도하자. 경험을 할 때마다 우리는 어떻게 하면 좀 더 포용적이고, 단어를 신중하게 사용하며, 다중적인 의미를 나타내도록 촉진할 수 있을지 매번 스스로에게 질문하게 된다. 하루가 끝날 때마다 게시판을 새것으로 교체하도록 설계하는 것도 가능하다. 이렇게 상호작용을 불러일으키는 방식을 디지털 형식으로도 얼마든지 운영할 수 있다.

→ 촉각

질감, 기법, 재료, 모양을 중점으로 한 촉각 활용 방법의 탐색은 예술작품을 모방한 사물이나 전시에 영감을 주는 사물을 통해 이뤄진다. 사물은 직접 손으로 제작할 수도 있고, 모델링 회사나 3D 프린터 기

업에서 구매할 수도 있다. 방문자는 촉각으로 상호작용하면서 작품의 크기, 모양, 재료, 감촉에 관한 정보를 새롭게 획득한다. 촉각 방식의 촉진은 언어, 시각, 청각, 인지 수준이 다양한 사람의 참여를 도모하는 아주 훌륭한 도구다. 그러나 최근 전 세계적인 감염병 사태를 고려하면, 개인용 장갑을 착용하고 활동 중에는 세척을 더 엄격하게 하는 등의 지속적인 위생 관리가 필요하다. 작품 〈아르장퇴유의 항구〉와 연계 활동에 촉각적 요소를 도입해 보면, 그림에 표현된 거친 붓질을 강조해 보는 것을 제안한다. 촉각 보드를 활용해 작품 속 자연 요소인 물, 모래, 잔디 등의 질감을 모방한 재료를 경험하거나 항구에 정박한 배의 돛과 비슷한 질감을 표현해 보도록 제안할 수도 있다.

→ 오디오 소통

오디오 소통 방식은 뮤지엄에서 제공하는 해설 방법을 다양화할 뿐아니라 예술 작품을 보고, 경험하고, 공감하는 방법이 다각도로 있음을 뒷받침해 준다. 다국어 음성 가이드부터 작품에 대한 개인적인 감상 녹음본까지, 작품 해설 방식으로 소리를 선호하는 다양한 방문객에게 서비스를 제공하고 뮤지엄에 새로운 목소리를 불어넣는다. 이런 해설과 교육의 교차점은 학예팀과 교육팀 간의 협업 기회를 선사한다. 작품 〈아르장퇴유의 항구〉의 오디오 해설은 물소리나 자연스러운 백색소음, 항구에서 들을 법한 사람 목소리 등을 포함할 수 있다. 또한 작품 및 작가나 제작 시기에 관한 소리, 시각 장애인이나 저시력자를 위한 예술 작품 설명도 제공할 만하다.

나오며

미술치료사와 건강복지 전문가들은 대화를 시작하는 데 미술 작품을 활용할 수 있다. 이 장에서 어느 박물관이나 미술관, 또는 갤러리 공간에서 미술 작품으로 참여를 촉진하기 위해 활용해 볼 만한 몇 가지 방법을 집중적으로 소개했다. 참여 방법을 기획할 때 무엇보다 중요한 건 집단이나 개인이 가진 강점에 집중하고 그룹의 요구와 목적에 부합하는 것이다. 예컨대 ASD나 감각 처리 장애가 있어 제한적 언어 표현을 가진 참여자에게는 언어 교류 방식보다 더 다양한 감각을 사용해 감각적 경험을 돕는 촉각 체험이 효과적일 수 있다. 또 주의력 결핍 과잉 행동 장애Attention Deficit Hyperactivity Disorder, ADHD가 있는 어린이 집단이 대상이라면, 전시장 내부에서 참여자들이 함께 몸을 움직이고 활동하는 동작 중심 접근이 더욱 도움 될 것이다. 대상자의 참여를 도모하는 중재 방식으로 무엇을 선택하든, 예술 작품에는 참여자가 작품뿐 아니라 자기 자신을 알아가는 기회를 제공하고, 주변 세상을 인식하도록 유도하는 풍부한 정보를 제공한다. 하지만 여기서 작품은 단지 대화를 여는 역할임을 명심하자. 뮤지엄과 전시장 환경 안에서 대화를 나누고 작품을 제작하며 촉진자인 여러분과 참여자가 배우는 과정에 주목해야 한다.

참고 문헌

Candiano, J., Dejkameh, M., & Shipps, R. (2018).
Paving new ways of exploration
in cultural institutions. A gallery guide for
inclusive arts-based engagement in cultural
institutions. Queens Museum.

Flanagan, L. (2015). How improv can open up the
mind to learning in the classroom and beyond.
Retrieved from: www.kqed.org/mindshift/39108/
how-imrov-can-open-up-the-mind-to-
learning-in-the-classroom-and-beyond

Froggett, L., Farrier, A., and Poursanidou, K.
(2011). Who cares? Museums, health and
wellbeing: A study of Renaissance North West
Programme. University of Central Lancashire.
Retrieved from: http://eresearch.qmu.ac.uk/
bitstream/handle/20.500.12289/4726/4726.
pdf (accessed December 6, 2020).

Housen, A. & Yenawine, P. (2021).
Visual thinking strategies. Retrieved from:
vtshome.org

Murphy, P. A. (2014). Let's move! How body
movements drive learning through technology.
Retrieved from: www.kqed.org/mindshift/36843/
lets-move-how-body-movement-drive-
learning-through-technology

Pearce, S. M. (1995). On Collecting:
An investigation into collecting in the European
tradition. Routledge.

Project Zero. (2016). See, think, wonder.
Retrieved from: http://pz.harvard.edu/
resources/see-think-wonder

사람들

엮은이

미트라 레이하니 가딤

LCAT, ATR-BC. 창의미술치료 석사, 시각예술 석사, 미술치료 박사 학위를 받았으며 뉴욕주 면허를 소지한 공인 미술치료사, 연구자, 작가 및 교육자다. 현재 뉴욕주 정신보건국의 사가 모어아동정신건강센터에서 미술치료사로 근무한다. 약 10년간 정규 뮤지엄 미술치료사로 일 하며 퀸스박물관의 아트액세스 프로그램 및 자폐주도팀과 나소카운티미술관에서 헌신적으로 임했다. 또한 마운트시나이사우스나소 행동분과 입원 병동 같은 성인 임상 환경과 지역사회 노인 프로그램에서 일하고, 리빙뮤지엄의 상주 예술가로도 활동했다. 뮤지엄, 지역사회, 임상 치료 환경에서 정신 질환을 가진 사람들, 장애가 있는 어린이 및 성인들과 함께하며 다년간 경험을 쌓았다. 현재 뉴욕 호프스트라대학교와 LIU포스트에서 학생들을 가르친다.

로렌 도허티

LMHC, ATR-P. 인디애나대학교 블루밍턴의 에스케나지미술관에서 예술 기반 복지 체험 관리자이자 전임 미술치료사로 일한다. 미술관에 처음 도입된 이 직책을 맡아 학대 및 방임을 경험한 아동, 인지 및 발달 장애인, 인디애나대학교 학생 등 다양한 연령과 능력을 가진 사람들을 위한 미술치료 프로그램을 구축했다. 미술관에서의 미술치료에 관한 논문으로 인디애나대학교 헤론예술디자인학교에서 미술치료 석사 학위를 받았다. 뮤지엄 소장품을 연계하고 감상하는 의미 있는 방식을 통해 개인적인 성장을 지원하고, 예술 제작과 창작 과정을 활용해 건강과 행복을 증진하고자 열과 성의를 다한다.

지은이

캐롤린 브라운 트리던

ATR-BC, ATCS. 공인 미술치료사 및 미술치료 인증 수퍼바이저로 등록되어 있으며, 펜실베니아의 에딘보로대학교 미술치료 대학원의 프로그램 감독으로 근무하고 있다. 심리학 및 미술학으로 오하이오대학교에서 학사 학위를 받고, 표현 치료로 루이빌대학교 석사와 플로리다주립대학교 박사 학위를 받았다. 지역사회를 중심으로 한 정신 건강 클리닉의 임상 수퍼바이저가 되기 전에는 대안학교와 외래 환경에서 미술치료 경험을 쌓았다. 치료 과정에 미술관을 활용하는 방법과 장애인을 대하는 개인의 인식 및 태도의 전환에 미술치료를 활용하는 방법 등을 연구했다. 뮤지엄을 비롯한 타 기관의 체험 기반 실습을 활용해 미술치료사가 되기 위한 교육 과정에 학생들의 지식 습득을 강화할 방법을 지속적으로 탐구 중이다.

애슐리 하트만

Ph.D., LCAT, LPC, ATR-BC. 메리우드대학교의 미술치료학과 조교수로 교육자이자 공인 미술치료사, 연구자, 예술가다. 플로리다주립대학교에서 미술치료로 박사 학위를 받고, 동 대학교 겸임 강사로 학생을 가르치며 다양한 지역사회 및 임상 환경에서 경력을 쌓았다. 뉴욕 창의미술치료사 면허, 전문 상담사 면허와 공인 미술치료사 자격을 취득했다. 뮤지엄 미술치료 영역, 미술치료와 정체성의 교차적 측면, 자폐 스펙트럼 장애 대상 미술치료, 통제, 불안, 마음챙김과 관련한 동양철학 실천의 통합에 관심을 두고 학술적으로 노력한다.

캐시 덤라오

멤피스브룩스미술관의 교육 및 해설과장이다. 지난 21년이 넘도록 해당 미술관에서 다양한 역할을 수행했으며, 2013년부터 현재의 직책을 맡았다. 교육과 관람객 서비스부서를 동시에 관장하면서, 뮤지엄 미술치료 접근성 프로그램을 감독하고 성인 프로그램을 관리하는 등 미술관 임원으로서 역할을 수행한다. 멤피스대학교에서 미술사 석사 학위를 받았다. 2009년부터 테네시예술교육협회에서 6년간 일하며 협회장 후보 및 전·현직 협회장으로 활동했다. 같은 해 해당 협회에서 올해의 뮤지엄 교육자상을 받았고, 2017년 미국 국립예술교육협회의 미술 지도자 과정을 수료했다.

페이지 세인버그

MS, ATR-BC, RYT. 창의적 경험과 통합적 접근 및 지역사회 파트너십으로 도움이 필요한 사람들이 건강과 치유에 더 쉽게 접근할 수 있도록 2015년 샤인온컨설팅을 설립했다. 창의성, 마음챙김, 긍정 심리 이론을 접목한 중재와 실천으로 통합적인 미술치료 서비스, 임상 슈퍼비전, 워크숍, 개인 및 전문적 개발 교육과정을 제공한다. 현재는 종양학 외래 환자 클리닉에서 성인 암 생존자 및 보호자들과 만나고, 멤피스브룩스미술관에서 뮤지엄 미술치료 서비스를 제공한다. 만다라를 만들고 탐구하는 과정을 사랑하며, 만다라 제작팀과 함께 국제 만다라 커뮤니티를 조직하고 수행한다. 정신 건강과 미술치료를 지지하고 알리고자 역할을 다하며 함께 일하는 지지자의 역량 강화를 지원한다. 테네시주에 미술치료 면허 제도를 갖추기 위해 테네시미술치료협회의 정무 관련 공동의장으로 협력한다.

미셸 로페즈 토레스

ATR. 뉴욕의 평생교육원인 리터러시파트너스의 전국 부모 교육 프로그램 감독으로, 유아기 발달에 강력한 영향을 미치는 라틴계 보호자의 목소리와 경험을 중심으로 한 가족 참여 프로그램을 이끈다. 호프스트라대학교에서 창의미술치료로 석사, 포덤대학교에서 커뮤니케이션 예술로 학사 학위를 받았다. 뉴욕 어린이미술관의 지역사회 참여 및 교육부서의 감독관, 퀸스박물관의 아트액세스와 자폐주도팀 관리자로 일했다. '성장으로 가는 공간Room to Grow'이라는 안내 책자를 통해 직접 개발한 지역사회 환경의 예술 프로그램 사례를 널리 알렸다. 부모 역량 강화 프로그램을 기획했으며, 퀸스와 마드리드에서 자폐 영향을 받는 가족 간의 문화 교류 네트워크를 형성했다. 현재 뉴욕시립대학교의 예술 및 공연 교육 석사 과정 겸임 교수로 재직 중이다.

343

비다 사바기

문화 제작자이자 포용성, 공정성, 사회 정의 문제에 대한 지도자로 아트와 디자인을 통한 지역사회의 가교 역할을 사명으로 하는 코프NYC의 설립자이자 대표이사를 맡았다. 코프NYC는 다양한 능력을 가진 모든 연령의 사람들에게 공동체 아트 프로젝트와 워크숍, 패션쇼, 미술 전시, 콘퍼런스, 국제적인 레지던시 프로그램들을 통한 사회적 관계 증진을 목표로 삼는다. 비다 사바기는 이 기관에서 문화 기관들과 협력해 혁신적인 프로젝트를 만들고, 유치원부터 대학원생까지 만나며 함께 작업했다. 앨리스 J. 웩슬러와 함께 『사회 참여 미술로 지역사회 연결하기Bridging Communities Through Socially Engaged Art』란 책을 엮었다. 퀸스박물관에서 국제 콘퍼런스를 조직해 뉴욕미술치료협회에서 올해의 미술 옹호자상을 받고 미국미술교육협회의 에드윈 지그펠드 서비스상을 받았다. 브루클린에 있는 코프NYC 산하기관 630플러싱 애비뉴에서 아트 디렉터로 근무하며 순회 전시를 조직하고 프랫인스티튜트와 스쿨오브비주얼아츠의 레지던시를 운영한다.

사라 푸스티

LCAT, ATR-BC. 창의미술치료사 뉴욕주 면허를 소지하고, 임상적 실천과 지역사회 기반 중재를 전문으로 공인 미술치료사로 등록되어 있다. 가정 폭력 생존자들을 위한 환경적 치료 서비스와 정신 보건 클리닉의 유아동 외래환자 치료를 제공했으며, 뉴욕시 아동 보호 제도를 받는 가족들의 교섭을 위한 지역사회 기반 프로그램을 개발해 현재 감독 중이다. 『회복력을 가진 청년을 위한 미술치료 실습: 잠재력을 가진 아동 및 청소년을 위한 강점 중심 중재법Art Therapy Practices for Resilient Youth: A Strengths-Based Approach to At-Promise Children and Adolescents』이라는 선집에 글을 기고했다.

앨리스 가필드

2017년부터 보스턴미술관의 회복 예술 코디네이터로 근무하며 '예술적 치유' 프로그램과 '(자폐) 스펙트럼을 넘어' 프로그램을 감독한다. 이런 프로그램을 통해 보스턴미술관은 보건, 복지, 접근성, 포용적인 관점을 중심으로 다양한 참여자에게 미술교육 및 미술 제작 활동을 제공한다. 미술교육으로 터프츠대학교 스쿨오브더뮤지엄오브파인아츠 석사 학위와 포모나 대학 학사 학위를 받았으며, 시각미술 교사 자격을 보유했다. 전 연령의 다양한 관심사와 능력을 가진 학생들에게 미술을 가르쳤고 지속적으로 예술로 긍정적 성장과 변화를 촉진하고자 열정을 쏟는다. 보건 예술 영역을 향상시키기 위해 미국 국립보건예술기구, 뮤지엄협의회, 보스턴보건예술협회 등의 기관과 협력한다.

레이첼 십스

티에라델솔재단의 예술 멘토로 기관의 스튜디오에서 장애 예술가 지원을 감독하고 지속적인 예술 교육을 담당한다. 샌프란시스코 공예디자인박물관 교육 코디네이터와 퀸스박물관 아트 액세스 코디네이터로 근무했다. 문화 기관에서 접근성과 협력의 가능성에 무게를 두고 열의를 다한다. 심리학 학사 학위, 공공인문학 석사 학위를 받았으며 응용 행동 분석 중심 지도, 행동치료, 비지시적 치료 놀이 분야에서 전문적인 경험을 쌓았다.

스티븐 레가리

콘코디아대학교에서 창의미술치료, 캐나다 맥길대학교에서 커플 및 가족치료로 각각 석사 학위를 받았다. 개인, 집단, 커플, 가족을 위해 임상과 비임상 환경을 넘나들며 광범위하게 일했다. 2017년부터 몬트리올미술관의 미술치료 프로그램 담당자로 근무하고 집단을 위한 전문 치료 프로그램을 개발했으며, 석사 과정 학생들을 지도하고 보건 분야에서의 예술에 관한 수많은 출판물에 기여했다.

클로에 헤이워드

뉴욕에서 생활하며 활동하는 미술치료사이자 예술가, 교육자다. 예술이 가진 치유의 힘을 믿으며 『스튜디오 매거진STUDIO magazine』와 프랫인스티튜트의 매거진 『프랫폴리오Prattfolio』, 그리고 『아트시 매거진A.R.T.S.Y. Magazine』 등에 관련 글을 기고했다. 사법제도 영향 아래 놓인 청소년이 예술로 자기표현을 하도록 돕는 아티스틱노이즈의 임원장으로 일한다. 할렘스튜디오박물관 교육차장으로서 예술과 교육, 정신 보건의 교차점에 중심을 두고 지역사회 돌봄과 소멸을 토대로 한 프로그램과 프로젝트를 공동으로 조직했으며 감독 중이다. 창의적 예술 과정의 힘을 활용해 치유하고, 인식을 제고하며, 사회 변화와 공정성 및 포용력을 위한 일에 힘쓴다.

마리 클라팟

뉴욕 메트로폴리탄미술관에서 접근성 향상 프로그램 교육자로 근무한다. 동료들과 함께 더 큰 범주로 뮤지엄들을 연결하는 포용적이고 접근성 있는 실천을 강조하면서 핵심적인 접근성 프로그램을 감독한다. 미국을 비롯한 여러 나라의 뮤지엄 전문가 과정을 교육하고, 비영리 단체의 접근성 향상 및 포용 실천에 관해 자문했다. 미술관에서 2009년, 2012년 두 차례 열린 '학습을 위한 다중적인 중재 방법' 콘퍼런스를 공동으로 주관했다. 책 『사회 참여 미술로 지역사회 연결하기』에 「뮤지엄 전시장에서 후각 중심 공예 경험에 관한 교육자의 통찰Insights from an educator into crafting scent-based experiences in museum galleries」이란 주제의 글을 기고했다. 전시장 교육 및 학습에서의 후각적 역할을 포함해 연구한다. 인디애나대학교에서 미술교육으로 석사 학위, 프랑스 캥페르와 브레스트 지역에 위치한 브리타니욱씨덩딸르대학교에서 문화유산 개발 전공으로 석사 학위를 받았다.

옮긴이

주하나

M.A., ATR-BC. 홍익대학교 일반대학원 공공디자인연구센터 선임연구원이자, PSDI심리사회디자인연구소를 운영하며 다양성, 포용, 지속 가능성을 위한 사회적 처방 디자인을 연구하고 실천 중이다. 과거 퀸스박물관 아트액세스 자폐주도팀에서 지역사회 협력 자폐성 장애 가족 대상 뮤지엄 프로젝트 등을 담당했다. 이후 국립현대미술관에서 모두를 위한 뮤지엄 미술치료 접근의 인지장애 고령자와 가족 대상 신규 프로젝트를 기획하고 시범 운영했고, 푸르메재단 넥슨어린이재활병원 개원멤버로서 미술치료사 및 수퍼바이저로 근무하며 원내 미술치료실을 운영하며 치료, 상담 및 교육을 담당했다. 홍익대학교 산업디자인학과를 졸업하고 뉴욕 호프스트라대학에서 창의적 미술치료 전공 석사 학위를 받았다. 미국 심리학회 국제회원이자, 미국 미술치료위원회 공인 미술치료사로서 수퍼바이저 자격과 국내 박물관 및 미술관 정학예사 자격을 소지했다. 함께 지은 책으로『공공디자인으로 안전만들기』(2024), 옮긴 책으로『인간중심적 관점의 발달/학습장애 미술치료』(2019)가 있다.

도판과 표

도판

표

찾아보기

사람

351

353

뮤지엄